LES PLANS
ET
LES STATUTS.
TOME SECOND.

FRONTISPICE du Tome II.

LES PLANS
ET
LES STATUTS

Des différents ETABLISSEMENTS ordonnés par

SA MAJESTÉ IMPÉRIALE
CATHERINE II.

Pour l'Éducation de la Jeunesse & l'Utilité générale de son Empire.

Ecrits en Langue Russe, par M. BETZKY, & traduits en Langue Françoise d'après les Originaux, par M. CLERC.

Un bon Prince est semblable à la Divinité, à qui l'on ne peut rien offrir qui ne fasse partie de ses bienfaits.

TOME SECOND.

A AMSTERDAM,
Chez MARC-MICHEL REY.
MDCCLXXV.

FONDATION

De La Caiſſe des Veuves, De Celle des Prêts, & De Celle de Dépôt, pour l'Utilité Publique, D'après le Plan Général de La Maiſon Impériale des Enfans-Trouvés de Moſcou. Du .. Septembre 1772.

TRÈS AUGUSTE SOUVERAINE.

Il a plu a Votre Majesté Impériale, de nous ordonner d'éxaminer le Mémoire ſervant de Supplément aux trois parties du Plan-Général de la Maiſon des Enfans-trouvés de Moſcou, préſenté à Votre Majesté par le Conſeiller-Privé actuel Betsky, concernant l'établiſſement d'une Caiſſe des Veuves, d'une Caiſſe d'emprunt ou Prêts, & d'une Caiſſe de Dépôt; &, après un mûr éxamen, de déclarer nos ſentimens ſur cet objet.

Tome I. Partie. II. A

EN conséquence, &, pour obéir aux ordres de VOTRE MAJESTÉ IMPÉRIALE, nous avons fait dans notre assemblée, la lecture la plus réfléchie de ce Plan ; nous en avons attentivement suivi les détails, pesé toutes les circonstances. Après le plus rigoureux éxamen de toutes ses parties, nous prenons la liberté de déclarer à VOTRE MAJESTÉ, que ces trois Etablissemens de la Caisse des Veuves, de celle des prêts ou Lombard & de celle de Dépôt, ne sont pas moins nécessaires à l'Etat qu'avantageux à la société.

LA premiere partie de ce Plan, assure un état heureux aux Veuves & aux Orphelins ; La seconde offre des secours prompts & certains à ceux que des infortunes subites jettent dans le besoin ; La Troisieme procure à chaque particulier, l'heureuse facilité de placer sûrement & utilement ses fonds. L'Ordre le plus sage y prévient partout les inconvéniens ; y garantit imperturbablement les propriétés ; présente & remplit en même temps les conditions les plus favorables pour chaque classe de la Société.

FONDÉS sur le plus louable & le plus intègre désintéressement, ces Etablissemens n'ont en vuë que le bien public, & nullement l'intérêt particulier de la Maison des Enfans-Trouvés, qui n'y trouve d'autre avantage que celui de pouvoir prouver à la Patrie, sa vive reconnoissance pour tous les bienfaits qu'elle en a reçus. En un mot, ces fondations, purement patriotiques, différent entiérement de toutes les autres du même genre, si multipliées en Europe, & qui n'ont pour objet que d'enrichir les Régisseurs. Elles n'ont absolument d'autre but que le bien-être assuré des Veuves & des Orphelins, & une fructueuse garantie des propriétés.

Nous y avons particuliérement observé les sages dispositions qui ont fait statuer que la Caisse des Veuves ne seroit établie qu'en faveur des seuls sujets de l'Empire.

QUANT à la Caisse d'Emprunt ou Lombard, nous avons vû avec un plaisir sensible, que si elle est mise en vigueur & régie par une Administration active & juste, elle éteindra peu-à-peu, par défaut d'alimens, la dévorante cupidité des usuriers ; & qu'elle anéantira enfin, ces fléaux publics, que les plus rigoureuses Ordonnances des Souverains Vos prédécesseurs, n'ont pu détruire, & qui bravent encore, à l'aide de l'obscurité, la sagesse de celles de VOTRE MAJESTÉ IMPÉRIALE.

LA Caisse de Dépôt nous offre des avantages plus précieux : Le défaut d'un pareil Etablissement, pour assurer la conservation des biens, a engagé plusieurs particuliers à placer des sommes considérables dans les Banques étrangeres. Rien n'est plus capable de jetter, dans les cœurs même les plus attachés à la Patrie, des sentimens de défiance dont la suite entraîneroit infailliblement la ruine des familles, & par gradation celle de l'Empire. Nous n'avons plus à craindre ce double malheur, puisque VOTRE MAJESTÉ veut bien garantir aujourd'hui, les fonds placés dans l'Empire, de toute

espèce de risques, en étayant & défendant, par son autorité suprême, les richesses confiées à ces Établissemens. Par là, les propriétés foncieres & mobiliaires fructifieront dans les mains nationales ; elles augmenteront la richesse publique par la circulation plus abondante des espèces dans l'Etat; elles ne seront plus exposées à être perdues pour la Patrie en enrichissant les Etrangers.

Des Etablissemens qui préviennent l'infortune des Veuves & des Orphelins; qui donnent de prompts secours à tous ceux qu'accablent des malheurs imprévus ; qui enlevent aux oppresseurs, des Victimes que la nécessité rendoit forcément leur proie ; qui fournissent enfin à chacun des Membres de l'Etat, un lieu sûr pour placer avantageusement les fruits d'une laborieuse industrie, ou l'héritage de ses peres ; de tels Etablissemens sont, disons-nous, de nature à faire souhaiter avec ardeur à tout ami de l'humanité, d'en voir garantir à jamais la stabilité, par les loix les plus sacrées.

C'est dans la vuë d'en cimenter les fondemens pour l'avenir, d'une maniere fixe & invariable, que nous prenons la liberté de soumettre aux lumieres de Votre Majesté Impériale, ce qui est à desirer pour le complément de ces Institutions.

I.

Le Conseil des Tuteurs doit en toute occasion, & dans toutes les cérémonies, être au niveau des Collèges de l'Etat. C'est par là qu'il obtiendra les égards & la considération du Public.

II.

Ces Tuteurs acceptant volontairement ce titre & ces charges, & s'engageant par serment à gérer avec autant d'équité que de promptitude & d'attention, les affaires de la Maison des Enfans Trouvés; il est essentiel que Votre Majesté Impériale daigne leur accorder le droit de recourir directement & immédiatement à sa Personne Sacrée, dans les cas où, lèzés dans leurs affaires particulieres, ils n'obtiendroient pas des Tribunaux de l'Empire, l'éxacte & prompte justice qui leur seroit due. Ce droit, dont ils jouiroient uniquement comme faisant partie d'une société établie sous la protection immédiate du Souverain, n'auroit de vigueur à leur égard, que pour le temps seulement où ils seroient Membres actuels du Conseil de ladite Maison.

III.

Comme dans cet *Etablissement* tout respire l'amour de l'humanité, & tend uniquement au bien public; on a tout lieu d'espérer que des vues aussi louables engageront les personnes du premier rang, à desirer le titre de bienfaiteurs honoraires ; titre qui

leur donnera le droit d'affifter au Confeil, lorfqu'ils en feront requis pour traiter d'affaires importantes. Ces perfonnes, revêtues de charges & de dignités confidérables, détourneront par leur vigilance & par leur crédit, tout ce qui pourroit altérer la ftabilité de ces Inftitutions; & dans le cas où quelque affaire grave, touchant les intérêts de cette Maifon, fe trouveroit du Reffort du Sénat, du Synode, ou de quelque Cour inférieure; l'une d'entre-elles, de l'avis du premier Curateur & du Confeil, fe chargera de cette affaire, & follicitera auprès de ces différens Tribunaux pour en obtenir une décifion prompte & conforme aux loix; c'eft le moyen d'éviter des lenteurs qui ne pourroient que caufer du préjudice aux intérêts de cet Etabliffement. Parmi ces bienfaiteurs honoraires, on pourra choifir à l'avance, par la voie du fcrutin, quelqu'un qui, par fes connoiffances & fon zèle, puiffe remplir dignement cette place lorfqu'elle viendra à vaquer, ou que quelque circonftance obligera celui qui en étoit pourvû à s'en défaifir.

I V.

POURQUE le Sénat & le Synode n'aient pas befoin d'envoyer *d'oukas* à la maifon des enfans trouvés, il fuffira que le Procureur Général & le premier Procureur du Sénat & du Synode, communiquent par de fimples lettres au premier Curateur de cette maifon, les réfolutions de ces deux tribunaux qui pourroient avoir trait aux intérêts de cette même maifon.

V.

LA Charité envers le veuves & les Orphelins, & la fureté des biens confiés par le public à cette Adminiftration, éxigent que ces deux Caiffes, pour raifon du Rembourfement des fommes & des Capitaux qu'elle aura avancés, foient fpécialement privilégiées, & jouiffent de toute préférence fur les dettes des particuliers, de quelque nature qu'elles foient, même fur celles de l'État. (*).

V I.

LE Collège de la chambre, celui des fiefs & de la juftice, ou leurs comptoirs, de même que celui de la Banque, pour plus de commodité, feront tenus de donner à

(*) LE Collège de la chambre, eft inftitué pour connoître des revenus de l'Empire, & du nombre de fes contribuables. Le Collège des fiefs, ou patrimoines, eft celui qui a le régiftre de toutes les terres feigneuriales, & qui met en poffeffion les acquéreurs; à fon défaut, ce feroit le Collège de juftice, qui en feroit chargé. Le Comptoir de la Banque, eft un greffe d'hypothèques, qui ne prête aux particuliers que fur des fonds de Terre.

la Direction de la maison de Moscou, les assurances les plus formelles touchant les biens immeubles qu'on y engagera, & de constater 1°. La réalité de ces biens, leur valeur, & le nombre des paysans qui en dépendront. 2°. Le Droit de propriété de celui qui les engagera. 3°. Leur affranchissement de toute autre hypothèque. 4°. S'ils ne sont pas en litige où séquestres, ou inaliénables. Ces formalités remplies, en assurant de plus en plus le crédit & la confiance, mettront l'Administration à l'abri du risque de perdre les Capitaux qu'elle auroit avancés.

VII.

Quoique les contracts & obligations se passent par devant ces tribunaux, & que jusqu'à présent ils y soient enregistrés; cependant la maison des Enfans trouvés, communiquera chaque mois, au Collège des fiefs, l'état des biens qu'on lui aura hypotéqués, de ceux qui seront dégagés, ainsi que de ceux qui, faute de payement au terme fixé, échoiroient à la maison. Ce terme échu, L'Administration laissera aux parens du débiteur, la liberté de retirer les gages & fonds aliénés; à défaut de quoi, elle sera obligée de les vendre pour se rembourser de ses capitaux & intérêts; conformément à L'article XLI. de ses Privilèges.

VIII.

L'Établissement des trois caisses ci-dessus ayant été projetté par le premier Curateur de cette maison, le Conseiller privé actuel Betzky, il l'a formé sur le Plan le plus conforme à la position actuelle de vos sujets, & n'a rien négligé de ce qu'il a trouvé de bon & d'utile, dans les Institutions de ce genre qu'il a eu occasion de voir dans les pays étrangers. Il nous paroit naturel & juste de lui en confier l'éxécution. La connoissance intime qu'il a du tout & de ses parties, cette aisance avec laquelle on retouche ce qu'on a conçu, le mettront plus à portée que tout autre, de diriger la marche des opérations, de rapprocher les intérêts éloignés, d'ajouter ou de diminuer à son Plan, ce que le temps & des inconvéniens non prévus pourront éxiger. Ces puissantes considérations nous font desirer, que VOTRE MAJESTÉ IMPÉRIALE, par une suite de la confiance la plus distinguée, lui remette le pouvoir de faire lui même tous les changemens que nécessiteront les circonstances, pendant le temps qu'il possédera la charge de premier Curateur & que toutes les instructions particulieres qu'il donnera en cette qualité, ayent la même force que les sanctions que vous avez données à cet Établissement même. Cette attribution, que des vues d'utilité rendent indispensable, sera pour lui seul; mais ses successeurs dans cette place n'en jouiront point; ils ne pourront rien faire de leur chef, dans cette partie, sans le consentement du Conseil des Tuteurs, conformément aux Privilèges de la maison.

Les soussignés soumettent ces observations à l'Auguste décision de Votre Majesté Impériale.

L'Original est signé.

Du { Comte N. Panin
Comte E. Munich
Prince A. Golitzin
Comte I. Czernicheff
Grégoire Téploff.

TRÈS AUGUSTE SOUVERAINE.

Entre Autres Fondations ou Institutions pieuses dont Votre Majesté Impériale a daigné gratifier la Maison des Enfans Trouvés, son humanité a bien voulu confirmer une Caisse de dépôt, & ordonner, d'après le Plan général de cette maison, qu'il fût pourvu à l'Etablissement d'une Caisse des Veuves, & d'une Caisse d'Emprunt ou Lombard.

En conséquence, les Plans de Direction de ces trois Caisses, ont été soumis au Jugement du Public par la voie de l'impression en 1767.

Qoique le Plan de Direction de la caisse de Dépôt n'eût pas encore été rédigé, plusieurs personnes inconnues ne laissèrent pas d'y déposer des sommes considérables, & des dispositions cachetées, conformément aux représentations faites à cet égard. D'autres communiquerent leurs idées à la Direction, sur les moyens de prévenir les abus pour ne pas ébranler la confiance; & les Plans furent rectifiés.

Pourque les secours offerts au besoin, remplissent plus promptement la volonté de votre Majesté Impériale, & que la maison des enfans trouvés, puisse imiter les vertus de sa Fondatrice, en secourant à son tour ceux qui auront besoin de son assistance, je présente très humblement à votre Majesté, trois Plans particuliers qui tendent directement à ce but. Le premier regarde les Veuves & les Orphelins; le second, les personnes qu'un besoin urgent rendroit la proie de l'avide usurier; le Troisieme regarde celles qui voudront conserver leurs capitaux à l'abri de tout risque. J'ai crû nécessaire de joindre un suplément à ces Plans, & je soumets le tout à la décision de votre sagesse & de vos lumieres. Je vous supplie de vouloir bien les confirmer & accorder ce qui est statué dans les Règlemens de l'Académie des Arts (Chap. 2. Parag. 2.). Votre autorité Souveraine, en leur accordant des droits & des Privilèges qui puissent les rendre stables à jamais, leur donnera cette solidité que le Public désire avec tant d'ardeur.

Les soins vraiment maternels que Votre Majesté prend sans cesse de la félicité de ses sujets, feront envier aux hommes à venir, le bonheur de ceux qui vivent sous un Regne qui est celui de la clémence & de la justice.

Je suis avec le respect le plus profond.

TRÈS AUGUSTE SOUVERAINE.

De Votre Majesté Impériale.

Le très humble, très Obéissant & très affectionné Sujet.

N. N.

Exposition des motifs sur lesquels les trois Etablissemens sont fondés.

Les Travaux patriotiques de Sa Majesté Impériale, pour le bonheur de ses peuples, ont déjà produit plusieurs Établissemens glorieux & utiles. Par sa miséricorde, une infinité d'enfans échappent à la mort & sont rendus à la société. Pour prix de leurs services & de leurs blessures, les Guerriers reçoivent leur subsistance & leur entretien; sa tendresse maternelle essuye & tarit les larmes d'une infinité de Veuves & d'Orphelins par les sommes qu'elle daigne leur faire distribuer; mais toutes les Veuves ne peuvent avoir une part égale à cette bien faisance auguste; le plus grand nombre reste oublié.

Dans le nombre de ces Institutions mémorables, il en est une qui doit chercher sa stabilité dans l'imitation des vertus de sa fondatrice; c'est-à-dire, dans l'observation constante des règles de la charité. Telle est la fondation de la Maison des Enfans-trouvés; telle est la base des devoirs de ceux qui la dirigent.

Si chaque membre de la société, est obligé de les observer pour son propre bonheur, ceux du Conseil des Tuteurs de cette maison, ont dans leur titre un double motif de les mettre en pratique. Tout leur fait une loi sacrée de tendre vers le bien avec une fermeté inébranlable, & de se conformer religieusement au sage esprit des loix de cette Maison. C'est d'après ces principes, que j'ai jugé convenable de mettre sous les yeux du Public les observations suivantes.

Est-il une situation plus déplorable, que celle de ces femmes chargées d'un nombre d'Enfans, souvent en bas age, que la mort d'un Epoux, laisse sans moyens, sans ressources, sans protection?

Les plus à plaindre de tous les pauvres font, fans contredit, les veuves & les Orphelins. Leur mifère eft fi grande, & reproduite fous tant de formes, qu'il feroit difficile den offrir le tableau. Celui qui n'a pas vu ces meres infortunées, dénuées de tout, couchées fur la paille, ou fur la dure, dans un réduit abjeɛt, entourées d'enfans nuds & affamés, leur prefenter un fein ftérile & épuifé par le befoin, ne fauroit avoir une jufte idée des maux affreux dont tant de Veuves & d'Orphelins font les victimes.

L'homme qui fert dans le militaire, ou dans l'Etat civil, tire au moins de fa place quelque médiocre qu'elle foit, de quoi fubvenir à fes befoins les plus preffants ; mais qu'arrive t-il après fa mort? plus fon rang a été diftingué, plus ceux qui reftent après lui font à plaindre. Accoutumés à un genre de vie conforme à leur état, ils n'en fentent que plus vivement leur mifère.

Si nous parcourons toutes les claffes de la fociété, combien ne trouverons nous pas de veuves, abfolument hors d'état de nourir, de vêtir leurs enfans, de leur procurer cette éducation convenable qui eft le premier des biens, le plus prétieux de tous les héritages? C'eft ordinairement par là, que les familles dégénérent: ces enfans devenus adultes, fe marient; leur poftérité n'hérite que de la mifère & de l'ignorance paternelles, & ces deux fléaux abrutiffent & détruifent des générations qui auroient pû fournir des défféfenfeurs à la Patrie, des citoyens utiles, des Artiftes &c. On objecteroit en vain que la plus-part des veuves ne font pas réduites à la fituation malheureufe que je dépeins, & que les plus à plaindre poffèdent au moins quelques effets mobiliers, tels que des meubles, bijoux &c. Je répondrai 1°. que la premiere fuppofition eft trop générale. 2°. que quand la feconde feroit vraie, la néceffité réduiroit bientôt ces pauvres veuves à deux extrêmités également funeftes : où elles feront forcées de vendre à vil prix ce prétendu mobilier, ou de l'engager dans l'efpoir trompeur de le retirer un jour. Cette pofition cruelle eft le triomphe des cœurs d'airain. Le befoin urgent rend par-tout l'acheteur plus difficile, difons mieux plus tyrannique. L'ufurier, de fon côté ne prête que fur de bons gages ; il ne donne qu'un tiers, qu'une moitié au plus de la valeur des effets; il prend d'avance, des intérêts éxceffifs ; & comme il fait la loi au malheureux qui implore fon affiftance, il lui fixe un terme, après lequel ces mêmes gages lui refteront, par l'impuiffance abfolue de les retirer. C'eft ainfi que les *Vempires* de la fociété fuçent, jufqu'à la dernière goûte, le fang des infortunés qui croient encore leur avoir obligation.

Mais les Veuves & les Orphelins ne font pas les feules victimes de ces artifans de la mifère publique, qui attendent dans l'oifiveté, que les malheureux fe précipitent d'eux-mêmes dans leurs pièges. Des perfonnes de tout rang, de toute condition,

Planche I. Tome II. Page

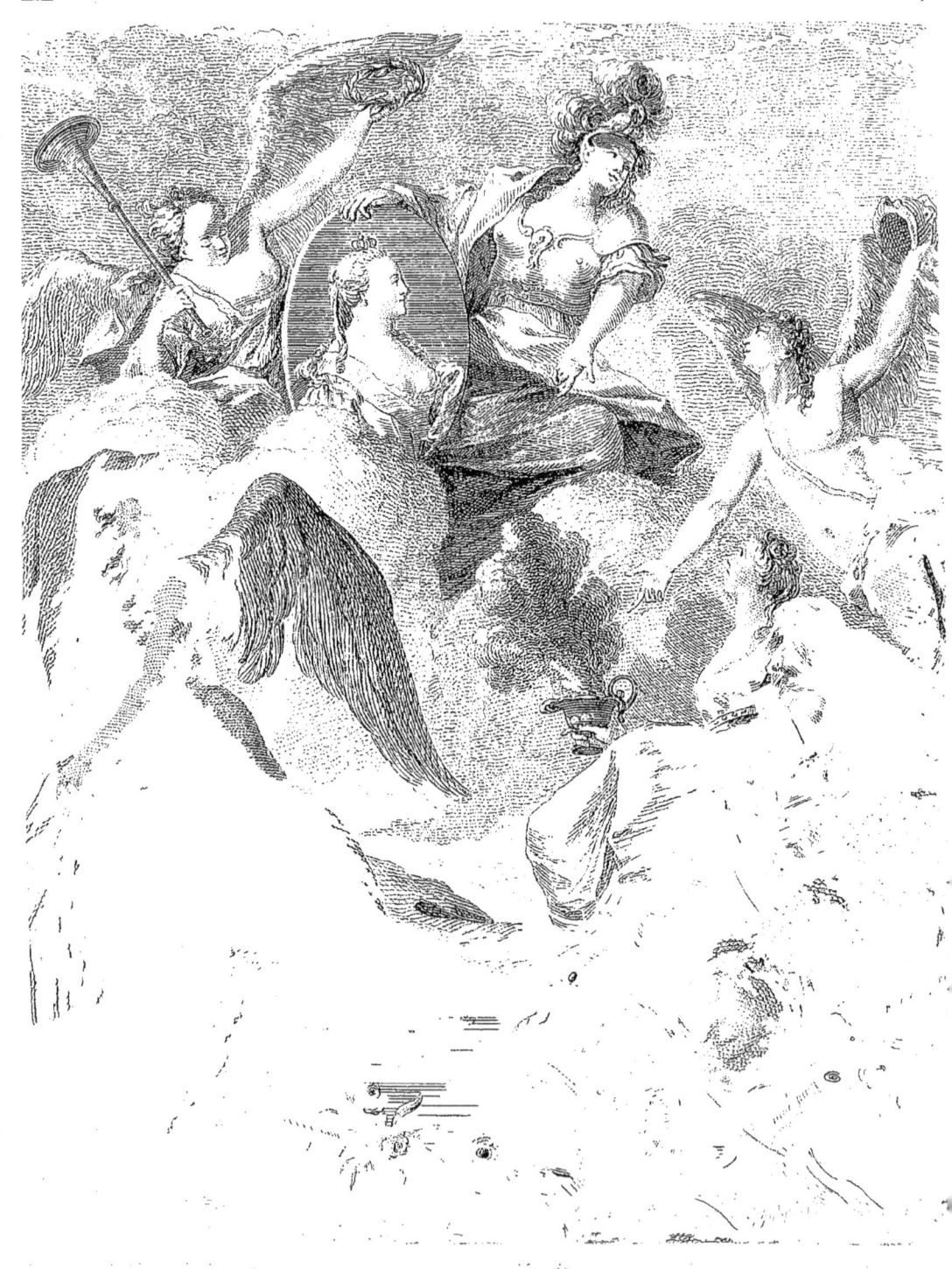

tion, font continuellement expofées à leurs rapines. En vain la Juftice s'arme-t'elle de toute fa févérité; en vain tonne-t'elle fouvent fur ces têtes coupables; cachés dans leurs repaires, ces monftres dévorent fourdement les entrailles du malheureux, & bravent la rigueur des loix; un voile impénétrable couvre toujours leurs fraudes impies.

L'INDIGENT intimidé & fans protection, n'ofe élever la voix; fes befoins actuels lui annoncent des befoins futurs; il fe tait pour fe ménager de nouveaux fecours, &, d'ailleurs, les ufuriers n'ont pas de témoins de leurs manœuvres. Comment les dénoncer, les pourfuivre en juftice, fans des preuves fuffifantes?

JETTONS un voile fur ce Tableau éffrayant; nous n'avons fait connoître le mal que pour y apporter un remède certain; la charité & la Religion nous l'ont indiqué. On arrêtera infailliblement le cours de cette cupidité facrilège, par l'exécution du Plan général des trois Caiffes, que fa MAJESTÉ IMPÉRIALE a confirmé.

LA premiere de ces Caiffes garantit les Veuves & les Orphelins des horreurs de la mifere. La feconde offre des fecours prompts à ceux qu'un befoin urgent rend victimes de l'ufure. La Troifieme affure à jamais les propriétés.

C'EST fur des motifs auffi louables, auffi avantageux à la fociété, que font fondés les trois Plans, dont l'éxécution eft confiée à la Maifon des Enfans-Trouvés de Mofcou. Son intérêt propre n'y entre pour rien; elle n'y trouve d'autre avantage, que celui de procurer le plus grand bien. Les Règlemens qui fuivent, vont mettre cette vérité dans toute fon évidence.

Plan de Direction de la caiffe des Veuves établie en faveur des perfonnes de tout Etat & condition, tant nationales qu'étrangeres, établies dans l'Empire.

DES fommes qui, felon les Claffes & les âges, feront dépofées dans la Caiffe des veuves, & des penfions annuelles qu'elles recevront, en raifon de la mife.

LA CAISSE DES VEUVES comporte quatre différentes claffes. La première leur affigne une penfion annuelle de 100. Roubles. La feconde de 75. La Troifieme de 50. & la Quatrieme de 25. Roubles.

TOUT Mari dont l'âge n'éxcédera pas 25. ans, mettra une fois pour toutes dans la Caiffe, fans être tenu d'y rien ajouter à l'avenir.

Savoir

CLASSES	Somme déposée par le Mari.	PENSION Annuelle & viagere dont jouira la Veuve à compter du jour de la Mort du Dépositeur.
	Roubles.	Roubles.
Premiere.	240	100
Seconde.	180	75
Trosieme.	120	50
Quatrieme.	60	25

La progression des sommes que devront déposer les maris, au delà de l'âge de 25 ans, est fixée dans le Tableau suivant.

TABLEAU
De ce que chacun doit déposer selon son Age.

Age des Dépositeurs.	ROUBLES A DÉPOSER.			
	1. Classe	2. Classe	3. Classe	4. Classe
25	240	180	120	60
26	244	183	122	61
27	248	186	124	62
28	252	189	126	63
29	256	192	128	64
30	260	195	130	65
31	264	198	132	66
32	268	201	134	67
33	272	204	136	68
34	276	207	138	69
35	280	210	140	70
36	284	213	142	71
37	288	216	144	72
38	292	219	146	73
39	296	222	148	74
40	300	225	150	75
41	304	228	152	76
42	308	231	154	77
43	312	234	156	78
44	316	237	158	79
45	320	240	160	80
46	324	243	162	81
47	328	246	164	82
48	332	249	166	83
49	336	252	168	84
50	340	255	170	85
51	344	258	172	86
52	348	261	174	87
53	352	264	176	88
54	356	267	178	89
55	360	270	180	90
56	364	273	182	91
57	368	276	184	92
58	372	279	186	93
59	376	282	188	94
60	380	285	190	95

Celui dont l'âge est au dessus de 60. ans ne peut rien dépofer en aucune claffe.

Quoique l'augmentation des Mifes foit règlée fur l'âge des Dépofiteurs, les penfions annuelles & viageres n'en demeurent pas moins invariables felon les claffes, c'eft-à-dire qu'elles font toujours de 100., 75., & 50., & 25. Roubles.

Dans le cas où le décès de la femme arriveroit avant celui du mari, on leur rendroit les trois quarts de la fomme dépofée; le quart reftant eft deftiné à l'affermiffement de la Caiffe, & au fur-acquit de fes charges. Mais fi c'étoit le mari qui mourût dans le courant de la premiere année de la mife; alors, au lieu de penfion, on rendroit à la femme la totalité de la fomme dépofée.

Quant aux Veuves qui auront perdu leurs maris après la premiere année, elles jouiront de leurs penfions jufqu'à la fin de leur vie, même en fe remariant.

S'il arrivoit auffi que la Veuve penfionnée décédât dans la premiere ou feconde année après fon mari, & laiffât des enfans nés de lui, il fera remis alors à la prudence & à l'humanité des Adminiftrateurs, de foulager ces Orphelins en proportion du bénéfice réfultant des fonds demeurés en Caiffe.

On obferve que le Tableau précédent ne regarde que les maris dont l'âge n'excède que de cinq ans celui de la femme, fur la tête de laquelle ils dépofent. Ceux dont l'excédant de l'âge fera plus confidérable, fe conformeront au Tableau fuivant, s'ils veulent affûrer les mêmes penfions à leurs femmes. Tout mari plus âgé de trente ans que fa femme fera exclu de tout droit de dépofition, comme il a déja été obfervé.

TABLEAU

Des additions que le Dépositeur doit faire, si son âge excède de plus de cinq ans, celui de la femme en faveur de la quelle il déposera.

Années dont l'âge du Mari excède celui de la femme.	Roubles à ajouter à la Somme déposée.			
	1. Classe	2. Classe	3. Classe	4. Classe
6	4	3	2	1
7	8	6	4	2
8	12	9	6	3
9	16	12	8	4
10	20	15	10	5
11	24	18	12	6
12	28	21	14	7
13	32	24	16	8
14	36	27	18	9
15	40	30	20	10
16	48	36	24	12
17	56	42	28	14
18	64	48	32	16
19	72	54	36	18
20	80	60	40	20
21	92	69	46	23
22	104	78	52	26
23	116	87	58	29
24	128	96	64	32
25	140	105	70	35
26	156	117	78	39
27	172	129	86	43
28	188	141	94	47
29	204	153	102	51
30	220	165	110	55

Des Formalités à remplir par toutes les personnes qui voudront s'intéresser à la Caisse des Veuves.

Formule de la Déclaration du Dépositeur.

Je souſſigné. (Nom de baptême & de famille, profeſſion, Rang & qualité) Natif de. . . . (Province, ville & paroiſſe) déclare dans la plus éxacte vérité, en préſence des ſieurs. . . (Noms & qualités des témoins) témoins ſouſſignés, que je ſuis actuellement agé de ans, que je jouis d'une bonne ſanté, & que je dépoſe dans la (n.º) Claſſe de la Caiſſe des Veuves, la ſomme de Roubles en faveur de . . . (Nom & ſurnom de la femme) fille de (Noms de ſes pere & mere) (agée de ans) pour par elle jouir après mon décès, de la penſion attribuée à ladite (n.º). Claſſe. En foi dequoi j'ai ſigné avec les témoins ſus-nommés la préſente déclaration. Fait à . . . Le. . . .

Dans le cas où quelqu'un des déclarans ne ſauroit pas écrire, on ſuppléera à ſa ſignature par celle d'un tiers & les formalités d'uſage.

A cette Déclaration ſera jointe une atteſtation en bonne & due forme du Curé, d'un Mèdecin ou Chirurgien, & des Officiers Municipaux de l'endroit, laquelle conſtatera que le Dépoſiteur n'eſt attaqué d'aucune maladie chronique ou incurable. A defaut de Mèdecin & Chirurgien, on ſe contentera de l'atteſtation des officiers Municipaux, & l'on ne recevra de Dépôts que de la part de ceux qui ſeront reconnus publiquement pour n'être atteints d'aucun mal, qui les empêche de vacquer à leurs affaires & de remplir les fonctions de leur Etat.

Les habitans des villes éloignées, des confins même de la Ruſſie, jouiront des mêmes avantages, en envoyant leurs déclarations dans la forme ci-deſſus preſcrite, & leur argent à quelqu'un duement autoriſé de leur part pour le dépoſer à la Caiſſe.

Des Cauſes qui empêcheront de participer à cette Caiſſe.

Quoique cet Etabliſſement ſoit fait en faveur de toute perſonne, de quelque condition ou qualité qu'elle puiſſe être; cependant, en tems de guerre, ou lorsqu'elle ſera prête à s'allumer, fût-ce même dans les pays étrangers, ſi l'empire de Ruſſie doit y avoir part, aucun des Militaires, actuellement ſervants, ſoit dans la Marine, ſoit dans les troupes de terre, ne pourra placer dans cette Caiſſe qu'à la concluſion de la paix. S'il arrivoit que quelqu'un, peu de tems avant la guerre, eût dépoſé de l'argent dans cette Caiſſe, & qu'il pérît dans le cours de cette guerre, ſa veuve n'en toucheroit pas moins ſa penſion; comme il eſt dit, ſect. I.

On ne recevra de dépôts de la part de ceux qui servent sur les Vaisseaux Marchands, qu'aux conditions que, s'ils meurent par quelque accident attaché à leur profession, il ne sera point payé de pension à leurs Veuves.

Cet Etablissement étant calculé sur le cours naturel des choses humaines, ne doit nullement être assujetti aux incidens, qui peuvent hâter le terme ordinaire de la vie. Par cette raison, il ne sera point non plus accordé de pensions aux Veuves des suicides, & de tous ceux qui subiront une mort honteuse. Quoique l'on ne puisse rien changer dans les différens cas dont il s'agit, cependant il est permis aux Régisseurs de se prêter à la voix de la nature & de l'humanité, en soulageant ces infortunées autant que le bien de l'administration pourra le leur permettre.

Ceux qui seront reconnus pour avoir fait des banqueroutes frauduleuses, ou convaincus d'actions infames, ou flétris par la Justice, ne pourront rien déposer en faveur d'aucune femme.

Des Reconnoissances qui seront délivrées pour les sommes déposées dans la Caisse.

Celui qui voudra déposer en faveur de quelque femme, doit être muni des attestations ci dessus mentionées; il les apportera, ou les enverra avec l'argent, par quelqu'un muni de ses pouvoirs; & si ces attestations sont revêtues des formalités requises; alors, le dépositeur sera admis au nombre des intéressés dans cet Etablissement, & inscrit dans la Classe pour laquelle il aura fait son dépôt. On lui délivrera une reconnoissance imprimée & timbrée selon la formule ci-après; elle sera signée de deux membres de l'Administration; il payera pour cette expédition, deux & demi pour cent, de la somme par lui déposée.

Modèle & Formule des Reconnoissances en vertu des quelles les pensions seront payées aux veuves.

CAISSE (PLACE DU TIMBRE) **DES VEUVES**

Premiere Classe.

N°. 1. Janv. Mil sept cent ...

NOUS ADMINISTRATEURS de la Maison .. Impériale d'Education des Enfans trouvés de Moscou, soussignés déclarons & certifions que (Nom de baptême & de famille, profession, rang & qualité du Dépositeur) natif de (ville & Province) demeurant à (Lieu du domicile & paroisse) a remis & déposé en faveur & sur la tête de (Nom, Surnom, lieu de la naissance & demeure de la femme) sa femme (ou autre) dans la premiere classe de la CAISSE DES VEUVES, la somme effective & numéraire de deux cents quarante Roubles, sur sa déclaration qu'il est actuellement âgé de ... ans & ladite femme de ... ans; Pour raison de la quelle somme elle jouira, à compter du jour de la notification de la mort du dépositeur, de la pension annuelle & viagere de Cent Roubles attribuée aux Veuves de la dite Classe, par les règlemens de cette Institution.

Fait à Moscou le

(en marge : MAISON IMPÉRIALE DES ENFANS-TROUVÉS DE MOSCOU.)

COMME ces pensions ne seront payées que sur la représentation des Reconnoissances susdites; dans le cas où elles viendroient à se perdre, on en instruira par écrit l'Administration qui en délivrera de nouvelles sous une forme particuliere & un autre Numero. Si ces reconnoissances étoient perdues, par vol, ou par incendie on payeroit pour les nouvelles, deux & demi pour cent; mais dans tout autre cas, cette perte sera imputée à la négligence; & l'on payera le double à l'Administration.

TOUT homme marié, veuf, ou célibataire, pourra déposer son argent, dans telle classe qu'il voudra choisir, en faveur de sa propre femme, ou de toute autre, soit veuve, en observant néanmoins de garder toujours une proportion juste entre la Somme, la Classe, l'âge du dépositeur & celui de la femme à pensionner. Mais on ne recevra point de dépôt, de la part d'un seul, ni même de plusieurs, qui puisse former au delà de Cinq-cent Roubles de rente annuelle & viagere pour chaque femme.

De la Notification de la mort du Dépositeur.

LORS DU DÉCÈS du Dépositeur, sa femme ou celle sur la tête de laquelle le dépôt aura été fait, en donnera avis à l'Administration de la maniere suivante.

FORMULE

De la Notification où se rendront les Sommes prêtées.

JE SOUSSIGNÉE...... donne avis à Messieurs les Administrateurs que (Nom, Surnom & qualité du Dépositeur) qui a pris sous mon nom, & en ma faveur, dans la...... Classe de la Caisse des Veuves, la Reconnoissance Numérotée... est décédé le...... (Mois, jour & an) &, qu'à dater du jour de sa mort, je dois recevoir la pension qui m'est due pour raison de la dite Reconnoissance. Fait à... Le......

CET avis, signé de la femme propriétaire de la pension, & du Confesseur du défunt, Curé ou Prêtre de la Paroisse où il aura été inhumé, sera certifié véritable par les Magistrats du lieu ou les Notaires publics, & à leur défaut par d'autres témoins dignes de foi.

TOUTES ces conditions remplies & reconnues irréprochables, la pension sera payée régulièrement à son échéance.

POUR éviter les difficultés, les retards qui pourroient naître du besoin des procurations, lettres d'autorisation, ou autres formalités nécessaires; il suffira, pour être payé de la pension, de presenter au Bureau une copie du Billet donné par l'Administration; cette copie sera collationnée & certifiée conforme à l'Original, par les Officiers Municipaux, & autres comme ci-dessus; au dos sera transcrite la quittance de la dite femme signée d'elle; & à la presentation de ces pièces, sa pension sera payée sans aucun délai, & sans autre formalité.

Du tems fixé pour le Payement des Pensions.

LES PAYEMENS des pensions, & des redditions des sommes déposées, se feront toujours aux mois de Juin & de Décembre. Les personnes intéressées dans la Caisse, recevront alors ce qui se trouvera leur être dû. Hors de ces termes, il ne se fera aucun payement pour n'interrompre en rien l'ordre de la Régie.

LES sommes dues seront payées aux propriétaires, dans tel lieu, ou pays qu'ils

habitent; elles leur parviendront éxactement par toutes voies de leur choix, à leur frais & dépens. Rien n'obligera les Veuves de retirer ou faire retirer leurs penfions tous les fix mois; elles feront les maîtreffes de laiffer écouler une & même plufieurs années, afin d'éviter les difficultés & les dépenfes des atteftations & légalifations trop fréquentes. Le montant de ce qui leur fera dû, fera fcrupuleufement confervé dans la Caiffe, à leur difpofition, ou à celle de leurs héritiers.

Garantie des Dépôts & des Penfions, de toutes Saifies, Arrêts, Confifcations & autres Actes de Procédure.

CETTE Caiffe eft paticuliérement établie pour le foulagement des Veuves & des Orphelins; ainfi tous ceux qui y auront quelque intérêt, doivent être parfaitement affurés que leurs droits ne recevront d'altération quelconque, pour aucun motif que ce puiffe être. Les Dépôts ou Penfions feront toujours fidèlement remis aux propriétaires, à leurs héritiers & fucceffeurs légitimes, ou à gens duement autorifés de leur part. En conféquence des privilèges accordés à la Maifon des Enfans-Trouvés, & confirmés par Sa Majefté Impériale, ces fommes ne feront expofées à aucune confifcation, aucune demande de Créanciers, ni à aucun féqueftre ou arrêt de Cours de Juftice.

POUR affurer d'autant plus la propriété de chacun, la Caiffe ne fera de payement qu'aux intéreffés qui feront en pleine liberté. Si l'on eft informé que quelqu'un d'entré-eux, foit retenu en prifon, il ne fera rien délivré, même fur la copie des Réconnoiffances, quittances, atteftations & témoignages ci-deffus prefcrits; afin que perfonne ne puiffe profiter de cet état de détreffe, pour s'emparer du bien du prifonnier, par furprife ou par violence. Si néanmoins des Juges, Magiftrats, parens, ou témoins dignes de foi, affirment par écrit que le détenu a figné de fon plein gré, & fans y être aucunement forcé, ni induit, on lui payera alors ce qui lui fera dû. Excepté de tels cas, la Caiffe retiendra l'argent jufqu'à la parfaite délivrance du légitime propriétaire.

SI quelqu'un des intéreffés meurt en prifon, fans avoir difpofé par teftament de ce que la Caiffe pourroit lui redevoir, il en fera ufé comme il vient d'être dit à l'égard de fes enfans, ou fucceffeurs, qui ne le recevront qu'aux mêmes conditions de l'affurance d'une liberté entiere. C'eft le moïen infaillible de conferver les triftes reftes de la fubfiftance des Veuves & des Orphelins.

Des Secours qu'on donnera aux Veuves indigentes.

LE PLAN de Direction de cette Caiffe, ne portant que fur la vie ou la mort des

intèreffés, l'argent dépofé ne peut être rendu qu'à la réquifition des Veuves ou des dépofiteurs, après la mort de l'un ou de l'autre. Mais comme il peut arriver que le mari, par quelque accident ou quelque crime auquel la femme n'a point de part, perde tout fon bien, foit mis en prifon pour un temps, ou pour toute la vie, ou comdamné à un long éxil, & que cette femme, quoique libre, refte plongée dans la mifere; dans ces cas malheureux, la Caiffe, dont l'inftitution n'a pour but que de foulager l'humanité fouffrante, donnera aux infortunées, tous les fecours poffibles, fans bleffer en rien les juftes droits des autres intèreffés à cette Caiffe.

Des Sommes qui feront rendues après la mort des femmes penfionnées, ou à penfionner.

SI LA FEMME meurt avant fon mari, ou avant celui qui aura dépofé l'argent fous fon nom, ils en donneront avis. On leur rendra, conformément à ce qui a été établi plus haut, la fomme entiere par eux remife à la Caiffe, fi ce décès arrive dès la premiere année; & les trois quarts de cette fomme, fi la femme décède après la dite premiere année expirée; en prenant d'eux, une quittance en bonne forme de l'argent rendu.

Formule d'Avis de la mort de la femme fous le nom de laquelle le Dépôt aura été fait dans la Caiffe des Veuves.

JE SOUSSIGNÉ prie Meffieurs les Adminiftrateurs de la Caiffe des Veuves, de me faire compter la fomme (ou les trois quarts de la Somme) que j'y ai dépofée fur la tête de (les nom & furnom de la femme) qui eft décédée à le pour raifon de quoi je joins ici la, (ou les) Reconnoiffance qui m'a été délivrée fous fon nom par la dite Caiffe. Fait à le

NOUS SOUSSIGNÉS, atteftons & certifions que la perfonne dénommée dans l'avis ci-deffus, eft effectivement morte à . . . les jour, mois & an fusdits, en foi de quoi nous avons délivré le préfent. Fait à . . . le

CE certificat fera figné du Confeffeur de la défunte &, à fon défaut d'un autre prêtre de la paroiffe dans laquelle elle aura été inhumée.

Du Payement de ce qui reftera dû des Penfions, après la mort des Veuves.

LES RECONNOISSANCES expédiées par la Régie de la Caiffe des Veuves, & les atteftations & témoignages y joints étant rentrés; les héritiers, ou ceux qui auront des prétentions à former, après avoir conftaté la légitimité de leurs droits, la pro-

ximité de parenté, le défaut de toute concurrence & droit de partage, toucheront ce qui restera à payer de la pension de la défunte, jusqu'au jour de sa mort. Mais le délai de deux ans, à compter du jour du décès, annullera par prescription toute demande quelconque.

L'Avis de cette mort sera donné de la maniere suivante.

Nous Soussignés, déclarons & affirmons que (Nom & Surnom de la femme) fille de (Noms & qualités de ses pere & mere, Tante ou parens) Epouse (ou Veuve) de est décédée par la volonté de Dieu le à & prions Messieurs les Administrateurs, sur la remise que nous faisons ici de la (ou des) Reconnoissance (N°.) délivrée par la Caisse des Veuves, & sur la production que nous faisons également de témoignages irréprochables, que nous sommes les plus proches & les seuls héritiers de la défunte, de nous faire payer, ou à . . . (Nom, Surnom & qualité) chargé de notre part, sur la quittance qu'il en donnera au dos du présent, ce qui reste dû par la Caisse de la pension annuelle & viagere dont jouissoit la dite défunte. Fait à . . . le . . .

Cet Avis sera signé des héritiers, du Confesseur de la femme décédée, & d'un ou de deux témoins dignes de foi.

De la bonne foi des Intèressés dans la Caisse des Veuves.

On Recommande expressément à tous ceux qui voudront participer aux avantages de cette Institution, de se conformer en toutes choses, & avec une scrupuleuse exactitude au Plan de la Régie. On les invite sur-tout à ne produire jamais que des avis & des témoignages intacts. Si l'on remarquoit que quelqu'un eût usé d'artifice ; sur les preuves acquises de cette infidélité, il seroit privé par le fait, & sans retour, & de son argent & de tout autre privilège. Un Etablissement voué entiérement au bien de la société, ne doit pas être exposé à l'intrigue & à la fraude, qui le conduiroient à une prochaine destruction.

Des Prérogatives & Avantages de la Caisse des Veuves, & du Secours qu'elle doit recevoir des Tribunaux de Justice.

Cette Caisse étant fondée sur les droits inébranlables & les Statuts de la Maison Impériale des Enfans-Trouvés, deux choses concourront efficacement aux progrès de son Institution, la confiance publique & l'exacte observation de tout ce qui est prescrit.

Le Conseil des Tuteurs, qui est à la tête de cette bienfaisante Institution, doit

eſpérer qu'en vertu des privilèges accordés à cette Maiſon par Sa Majeſté Impériale, (a) tous les Collèges & Cours de Juſtice, Supérieures ou autres, contribueront au plus grand ſuccès de cette fondation, en donnant tous les ſecours qui dépendront d'eux, aux pauvres, & ſur-tout aux Veuves qui gémiſſent ſous le double fardeau de l'indigence & de la Viduité. Si à ces malheurs elles joignoient celui de ſe voir pourſuivies juridiquement, d'être empriſonnées, ou expoſées à devenir les victimes d'autres événemens fâcheux; il ſe flatte qu'elles trouveront dans le cœur des Magiſtrats, une protection ſpéciale & immédiate, & qu'ils faciliteront à ces infortunées, les témoignages néceſſaires pour être envoiés à la Caiſſe, afin qu'aucune fraude, ſurpriſe, ou violence, ne puiſſe les priver des ſecours qu'éxigeroit leur ſituation urgente. L'Adminiſtration ſe livre d'autant plus volontiers à cette confiance, que tous les Tribunaux de l'Empire, ayant pour objet le même but que cette Inſtitution ſalutaire, le Bien Public, ils s'empreſſeront ſans-doute de la ſoutenir, de l'affermir à jamais, par les actes de ſageſſe & d'autorité que les circonſtances pourront éxiger. C'eſt ainſi qu'on fixera invariablement la confiance publique, qu'on pourra exciter une Emulation généreuſe dans des ames chrétiennes & patriotiques; & par là, imiter les vertus de l'Auguſte Souveraine, dont le cœur maternel embraſſe tous ſes ſujets dans ſon active bienfaiſance.

De la fidélité dans les témoignages.

ON DOIT PRÉSUMER que tous Magiſtrats, Juges, Officiers publics, Prêtres, Mèdecins, Chirurgiens, toutes perſonnes en un mot, qui ſeront appellées en témoignage, diront en conſcience, les choſes telles qu'elles ſont, ſans aucune partialité ni acception de perſonne. Si cependant le contraire arrivoit; celui qui ſera convaincu d'avoir trahi ſa conſcience, ſera pourſuivi, à la requiſition du Conſeil des Tuteurs, par devant un Tribunal compétent, pour être condamné à la réparation de tous les dommages réſultans de ſa mauvaiſe foi.

De l'Exactitude requiſe dans les pleins pouvoirs, Notifications, & autres formalités à remplir par les Intéreſſés, vis-à-vis de l'Adminiſtration.

TOUS CES ACTES ſeront dreſſés dans la forme, & ſuivant les modèles qui ont

(a) CES Privilèges ſont détaillés dans le Manifeſte de Sa Majeſté, publié le 1er Septembre 1763. & dans le plan général, confirmé auſſi par Sa Majeſté Part. I. Chap. VI. §. 1 & 7. On en a fait auſſi mention dans le plan de la Caiſſe de Dépôt Art. VII.

été prescrits ci-dessus, & écrits en caracteres distincts & lisibles. L'âge des personnes & les sommes stipulées y seront tracés en toutes lettres, & non en chiffres; S'il s'y rencontroit la moindre addition, soustraction, ou rature, ils seroient regardés comme nuls & non avenus.

Résumé des Avantages de cet Établissement.

Ces Avantages qui se presentent au premier coup d'œil, n'ont besoin que d'être exposés dans la plus grande simplicité.

1°. Les sommes déposées dans la Caisse des Veuves, quoique modiques, leur assurent une honnête subsistance pendant leur vie.

2°. Si celui qui aura déposé la somme prescrite dans la premiere Classe, meurt dès la seconde année, la femme en faveur de laquelle le dépôt aura été fait, en lui survivant seulement dix ans, retirera de la Caisse Mille Roubles pour deux cent quarante qui y auront été mis. Une progression aussi avantageuse se rencontre dans les autres Classes.

3°. Dans le cas du prédécès de la femme, on rendra au Dépositeur, comme on l'a déja observé, la somme entiere, si ce décès arrive dès la premiere année; & si c'est dans les années suivantes, les trois quarts de la somme par lui déposée.

4°. Les sommes remises dans cette Caisse, & les pensions qui en résultent, y seront constamment à l'abri de la réduction des espèces, de la variation du cours des monnoyes, des poursuites de tous créanciers, des saisies, & arrêts des Cours de Justice, & de confiscation, sous quelque prétexte que ce puisse être. On n'aura à craindre à leur égard, aucune de ces violences, ou intrigues, si fréquemment employées contre ceux qui sont privés de leur liberté. Ces dépôts sacrés ne seront donc jamais la proye de ces ames avides qui s'approprient les dernieres ressources des malheureux. Les veuves pourront compter inviolablement sur leurs pensions, quand même elles tarderoient plusieurs années à en répéter le payement; ces pensions seront fidèlement remises à elles-mêmes, ou à leurs héritiers, soit qu'elles en aient disposé par testament ou non.

5°. En cas de perte des Reconnoissances, il en sera expédié de nouvelles; & si la veuve décédoit peu de temps après son mari, les enfans restés de ce mariage, recevront tous les secours possibles. On en usera de même à l'égard des veuves indigentes, dont les maris périroient sur mer, ou en prison pour crime. Car, quoique l'esprit de cette Institution soit de suivre en tout, le cours ordinaire de la nature, on ne s'écartera cependant jamais de ce que dicte la plus tendre humanité.

6°. A tous ces avantages, à leur sureté qui naît d'une bonne Administration, & des

*Compte de la Caisse des Veuves, d'après une Société supposée de cent Cinquante Déposi-
teurs, & d'autant de Veuves à pensionner dans la premiere Classe.*

Le Détail des opérations est fondé sur les combinaisons suivantes.

1°. On suppose d'abord qu'il n'y aura plus de dépositeurs intéressés à la Caisse, au bout de trente ans, soit par leur mort, soit par celle des femmes sur la tête des quelles ils auront déposé.

2°. On compte 6. pour cent d'intérêt chaque année, sur les Capitaux restans en Caisse; mais on ne doit compter que sur trois mois, d'intérêt dans la premiere année, par l'incertitude du tems ou la Caisse placera ses Capitaux.

3°. On n'évalue qu'à environ Cent cinquante Roubles, les frais annuels de la Régie, vu le petit nombre des intéressés.

Sommes Présumées mises en Caisse, selon les différens âges des Dépositeurs Savoir.

Nombre des Dépositeurs.	Division des Dépositeurs par estimation progressive de leur age.	Années dont on suppose agés les dépositeurs, suivant l'estimation ci-contre.	Sommes à déposer par chacun selon son âge, conformément à ce qui est prescrit pour la premiere Classe.		Montant des Sommes Déposées.		Totaux.	
			Roubles.	Kop.	Roubles.	Kop.	Roubles.	Kop.
De 25 à 35 ans. {80.}	8	25	240	»	1920	»	20640	»
	8	26	244	»	1952	»		
	8	27	248	»	1984	»		
	8	28	252	»	2016	»		
	8	29	256	»	2048	»		
	8	30	260	»	2080	»		
	8	31	264	»	2112	»		
	8	32	268	»	2144	»		
	8	33	272	»	2176	»		
	8	34	276	»	2208	»		
De 35 à 45 ans. {40.}	4	35	280	»	1120	»	11920	»
	4	36	284	»	1136	»		
	4	37	288	»	1152	»		
	4	38	292	»	1168	»		
	4	39	296	»	1184	»		
	4	40	300	»	1200	»		
	4	41	304	»	1216	»		
	4	42	308	»	1232	»		
	4	43	312	»	1248	»		
	4	44	316	»	1264	»		
De 45 à 60 ans. {30.}	2	45	320	»	640	»	10440	»
	2	46	324	»	648	»		
	2	47	328	»	656	»		
	2	48	332	»	664	»		
	2	49	336	»	672	»		
	2	50	340	»	680	»		
	2	51	344	»	688	»		
	2	52	348	»	696	»		
	2	53	352	»	704	»		
	2	54	356	»	712	»		
	2	55	360	»	720	»		
	2	56	364	»	728	»		
	2	57	368	»	736	»		
	2	58	372	»	744	»		
	2	59	376	»	752	»		
150.	150.				43000	»	43000	»

La Somme totale reçue de cent cinquante Dépositeurs est, comme on le voit, 43000 Roubles, dont la Cent Cinquantieme partie fait 286. Roub. 66 Kop. ⅔ pour la mise commune & proportionnelle de chaque actionnaire.

Les trois quarts de cette Mise, c'est-à-dire 215. Roub. restitués, comme on l'a établi plus haut, aux Dépositeurs dont les femmes mourront après la premiere année du Dépôt expirée, & les 71 Roubles 66. Kop. ⅔ formant le quart restant, tourneront à l'affermissement de la Caisse.

Les 43000 Roub. de Capital, rapporteront 645. Roub. d'intérêt pour la premiere année, à ne les compter que pour 3. mois seulement, ainsi qu'il a été dit, vu l'incertitude du temps où les dépôts feront faits. Le total des fonds de la Caisse, sera donc dans cette hypothèse de 43645. Roub. la premiere année.

De cette somme, il faut soustraire cinq Mises entieres de chacune 286. Roub. 66. Kop. ⅔ faisant ensemble 1433 Roub. 33. Kop. ⅓ que l'on suppose devoir être rendues à trois Veuves, & à deux Veufs, (a) & 150. Roub. pour les frais de Régie, ce qui fait en tout 1583. Roub. 33. Kop. ⅓. il restera alors 42061. Roub. 66. Kop. ⅔ qui, avec les intérêts de l'année entiere, donneront les fonds pour la seconde année 44585. Roub. 36. Kop. ¼ & ainsi successivement d'année en année, conformément au Tableau suivant.

(a) On voit par le Tableau ci-après, dans la Colonne des sommes restituées pour raison du décès des intéressés, que la Mise entiere n'est rendue qu'au Veuf dont la femme meurt dans la même année du Dépôt fait, & que dans toutes les années suivantes, on retiendra le quart de cette Mise, comme il est prescrit par l'Institution.

Tome I. Partie II. page 56. & pour l'in-4to. page 23.

Tableau Estimatif des Opérations de la Caisse des Veuves.

Années depuis l'ouverture de la Caisse.	RECETTE			Nombre des Veuves.	Diminution du Nombre des Veuves.	DÉPENSE		Sommes rendues aux Veufs & aux Veuves en cas de mort.			Montant des Dépenses, y compris les frais de Régie.		Reste en Caisse d'année en année.	
	Nombre des Intéressés Vivans.	Capitaux & Intérêts à 6. pour cent y joints.				Nombre des Veuves pensionnées.	Montant des pensions payées aux Veuves.	Nombre des Veufs.	Roubles.	Kop.	Roubles.	Kop.	Roubles.	Kop.
		Roubles.	Kop.											
1	150	42645	″	3	″	″	″	2	1433	33⅓	1583	33⅓	42061	66
2	145	44585	36	3	″	3	300	2	430	″	880	″	43705	36
3	140	46327	68	6	3	6	600	2	430	″	1180	″	45147	68
4	135	47856	54	9	3	9	900	2	430	″	1480	″	46376	54
5	130	49159	13	12	3	12	1200	2	430	″	1780	″	47379	13
6	125	50221	88	15	3	14	1400	2	430	″	1980	″	48241	88
7	120	51136	39	17	2	16	1600	2	430	″	2180	″	48956	39
8	115	51803	77	19	2	18	1800	2	430	″	2380	″	49513	77
9	110	52484	60	21	2	20	2000	2	430	″	2580	″	49904	60
10	105	52893	87	23	2	22	2200	2	430	″	2780	″	50118	87
11	100	53126	1	25	2	24	2400	2	430	″	2980	″	50146	1
12	95	53154	77	27	2	26	2600	2	430	″	3180	″	49974	77
13	90	52973	25	29	2	27	2700	2	430	″	3280	″	49693	25
14	85	52674	85	30	1	28	2800	2	430	″	3380	″	49294	85
15	80	52252	54	31	1	29	2900	2	430	″	3480	″	48772	54
16	75	51698	89	32	1	30	3000	2	430	″	3580	″	48118	89
17	70	51006	2	33	1	31	3100	2	430	″	3680	″	47326	2
18	65	50165	58	34	1	32	3200	2	430	″	3780	″	46385	58
19	60	49168	71	35	1	33	3300	2	430	″	3880	″	45288	71
20	55	48006	3	36	1	34	3400	2	430	″	3980	″	44026	3
21	50	46667	59	37	1	35	3500	2	430	″	4080	″	42587	59
22	45	45142	85	38	1	36	3600	2	430	″	4180	″	40962	85
23	40	43420	62	39	1	37	3700	2	430	″	4280	″	39140	62
24	35	41489	5	40	1	38	3800	2	430	″	4380	″	37109	5
25	30	39335	60	41	1	38	3800	2	430	″	4380	″	34955	60
26	25	37052	93	41	″	38	3800	2	430	″	4380	″	32672	93
27	20	34633	31	41	″	38	3800	2	430	″	4380	″	30253	31
28	15	32068	50	41	″	38	3800	2	430	″	4380	″	27688	50
29	10	29348	81	41	″	38	3800	2	430	″	4380	″	24968	81
30	5	26468	″	41	″	38	3800	2	430	″	4380	″	22088	″

Continuation du Tableau de la Caisse des Veuves, dans la supposition qu'il n'y ait plus de Dépositeurs vivans, & en supputant toujours hypothétiquement la diminution graduelle du nombre des Veuves, qui toucheront la pension. Les 22088 Roub. ½ Kop. qui restent de la pension des 38 Veuves après la 30e. année portent 1325 Roub. 28 Kop. d'intérêt dans un an, ainsi la somme totale sera pour la 31e. année de 23413 Roub. 28 Kop. ½ & successivement comme il suit.

Années depuis l'ouverture de la Caisse.	RECETTE		Nombre des Veuves restantes d'année en année.	Diminution du Nombre de ces Veuves.	DÉPENSE					Reste en Caisse d'année en année.	
	Capitaux & Intérêts à 6. pour cent y joints.				Nombre des Veuves pensionnées d'année en année.	Montant des pensions payées aux Veuves.		Montant des Dépenses, y compris les frais de Régie.			
	Roubles.	Kop.				Roubles.	Kop.	Roubles.	Kop.	Roubles.	Kop.
31	23413	28 ½	38	″	35	3500	″	3650	″	19763	28 ½
32	20949	8	35	3	32	3200	″	3350	″	17599	8
33	18655	2	32	3	29	2900	″	3050	″	15605	2
34	16541	32	29	3	26	2600	″	2750	″	13791	32
35	14618	80	26	3	23	2300	″	2450	″	12168	80
36	12898	92	23	3	20	2000	″	2150	″	10748	92
37	11393	86	20	3	17	1700	″	1850	″	9543	86
38	10116	49	17	3	15	1500	″	1650	″	8466	49
39	8974	48	15	2	13	1300	″	1450	″	7524	48
40	7975	94	13	2	11	1100	″	1250	″	6725	94
41	7129	50	11	2	9	900	″	1050	″	6079	50
42	6444	″	9	2	7	700	″	850	″	5594	27
43	5929	92	7	2	5	500	″	650	″	5279	92
44	5596	72	5	2	3	300	″	550	″	5046	72
45	5349	52	3	2	1	300	″	450	″	4899	52

Il résulte des Opérations ci-dessus, que les intérêts seuls de la somme restante en Caisse à la fin de la 45e. année, suffiront pour payer la pension des trois Veuves survivantes jusqu'à leur mort.

prérogatives attachées à cet Etabliſſement, ſe joint, pour les intéreſſés, l'éxemption de toutes peines, de toutes follicitudes ſuperflues, lorſqu'une fois le dépôt aura été fait. Quant aux veuves, elles jouiront, ainſi qu'on l'a déja dit, de leurs penſions en quelque endroit qu'elles ſoient; fuſſent-elles même dans des pays étrangers & rémariées. En un mot, on le répéte, cette Caiſſe leur aſſurera, par une économie conſtante, une ſubſiſtance perpétuelle; & la fatiſfaction de leur procurer ce bien-être, eſt le ſeul intérèt qu'en retirera l'Adminiſtration.

Explication des Calculs Précédents.

Quoiqu'il ſoit hors de doute que le terme de la vie humaine dépende uniquement de la volonté de l'Etre ſuprême; cependant l'éxperience du paſſé & du préſent, nous fourniſſant les plus fortes probabilités pour l'avenir, ce n'eſt pas ſans fondement qu'on compte que d'une ſociété d'hommes faits, à peine en reſte-t-il quelques uns dans l'eſpace de trente ou quarante ans. C'eſt d'après ce raiſonnement, qu'on ſuppoſe que des cent cinquante intéreſſés, qui auront dépoſé leur argent à la caiſſe, il n'en éxiſtera plus après trente années revolues. S'il en étoit néanmoins qui ſurvécuſſent à ce terme, les fonds de la ſociété ſe ſeroient accrus par la demeure de leurs capitaux en Caiſſe & le produit des intérêts pendant ce nombre d'années. C'eſt pourquoi on a pris cette époque comme le terme le plus rigoureux, & le plus conforme aux Etabliſſemens de ce genre, dans les pays étrangers; Etabliſſemens fondés ſur les obſervations les plus ſûres.

C'est par ce qu'il n'eſt pas poſſible de fixer l'âge de ceux auxquels on rendra les Capitaux, après le décès de leurs femmes, qu'on a déſtiné à cette reſtitution, la cent cinquantiéme partie de la miſe totale de 43. Mille Roubles, comme miſe commune & proportionnelle de chacun; le quart fouſtrait au profit de la caiſſe, donne 215. Roubles.

Toute la ſomme des penſions à payer aux veuves, ſera priſe ſur l'intérêt du Capital entier, ſur le quart laiſſé par les veufs, & ſur les dépôts des maris morts.

Dans cette hypothèſe, on ne compte que trois mois d'intérêts pour la premiére année, vu qu'on ignore le moment où les dépôts feront faits. Quant aux années ſuivantes, on ſuppute les intérêts, tous frais prélevés du Capital, éxiſtant effectivement en caiſſe.

Des ſpéculateurs dignes de foi, qui ont ſoigneuſement calculé la mortalité, & fondé leurs réſultats ſur de longues éxperiences, tant ſur la caiſſe des veuves fondée, en Hollande, depuis plus de 130. ans que ſur pluſieurs autres preuves, atteſtent unanimement qu'il meurt plus de maris que de femmes, ceux-ci étant communément plus âgés. Sur ce fondement, on préſume que de cent cinquante mariages, il peut

mourir chaque année trois hommes & deux femmes; auſſi voit-on dans la colonne des remiſes faites aux veufs, l'argent rendu à cinq perſonnes, c'eſt-à-dire à deux veufs, & à trois veuves qui ne recevront pas de penſion, dans le cas où ceux qui auront fait le dépôt en leur faveur, décéderoient dans la premiere année de leur admiſſion. Dans la colonne des penſions payées aux veuves, on voit l'augmentation annuelle du nombre des veuves penſionnées, & les dépenſes à ce ſujet.

Dans la ſixieme année, après l'ouverture de la Caiſſe, on ſuppoſe qu'il meure une des quinze veuves penſionnées; ſa penſion ne ſe trouve plus dans les dépenſes, ainſi du reſte: de ſorte que de neuf à trente-ſix-ans, il n'y aura dans cette petite ſociété que vingt à trente huit veuves qui recevront la penſion annuelle.

Quoique, d'après le petit nombre d'intéreſſés qui compoſent cette ſociété, on évalue à peu de choſe, les frais de la Régie; les promeſſes de ſecours faites dans ce Plan par des motifs d'humanité, ne s'en rempliront pas moins fidélement.

Dans la continuation du Tableau, pour les quinze années qui ſuivent les trente premieres expirées, on voit que, ſi au bout de quarante cinq ans, il reſte encore deux ou trois veuves, les intérêts ſeuls de l'argent reſtant en Caiſſe, ſuffiroient pour leur continuer leur penſion juſqu'à la mort; & que s'il arrivoit qu'il éxiſtât encore quelques veufs, après ce long terme, on ſeroit également en état de leur rembourſer, conformément à l'Inſtitution, les trois quarts de la ſomme par eux dépoſée dans la Caiſſe, à laquelle ils ceſſeroient dès ce moment d'avoir part. Mais ſi, par la mort de tous les intéreſſés, la ſomme reſtante à la fin de la quarante-cinquieme année, demeuroit liquide, elle ne tourneroit point au profit de l'Adminiſtration, vû les donations deſtinées aux Orphelins, & déſignées ci-deſſus dans l'expoſition du Plan de la Caiſſe; ce qui démontre évidemment qu'aucun intérêt propre n'entre dans les vues de cet Etabliſſement, & que la Maiſon des Enfans-Trouvés, n'a abſolument d'autre but que le ſoulagement des infortunés.

Rien n'eſt plus clair que les ſupputations précédentes. Elles portent ſur des preuves authentiques; & tout nous confirme dans la croyance, qu'un projet ſi louable ſera ſuivi de tout le ſuccès qu'on en doit attendre. Si cependant, ſoit par des payemens faits ſur de fauſſes atteſtations de l'âge, & de la ſanté des Intéreſſés, ſoit par toute autre erreur ou fraude qu'on ne peut prévoir, ſoit enfin par le petit nombre de Dépoſiteurs, les dépenſes montoient au point, que la Maiſon des Enfans-Trouvés ne pût ſatisfaire aux engagemens pris, ſans en ſouffrir un grand dommage; alors, le Conſeil des Tuteurs aura le droit, ou de refuſer ceux qui ſe preſenteroient encore pour dépoſer, ou d'employer d'autres moyens pour obvier à ces inconvéniens. Quant aux particuliers qui ſe trouveront deja intéreſſés dans cette ſociété, ils peuvent entiérement

comp-

compter sur l'éxactitude la plus scrupuleuse à remplir jusqu'à la fin, toutes les promesses qui leur auront été faites, fut-ce même au grand préjudice de la Maison des Enfans-Trouvés.

PLAN DU LOMBARD

Ou de la Caisse d'Emprunt établie en faveur du Public.

ARTICLE I.

De la qualité des choses qu'on prendra en gage.

Tous ceux qui auront besoin d'argent, de quelque état & condition qu'ils soient, pourront emprunter de cette Caisse depuis dix jusqu'à mille Roubles (pour chaque emprunteur) sur des gages qui doivent consister en vaisselle d'or ou d'argent, & en toutes sortes d'effets de même matiere. Après les épreuves duement faites, les emprunteurs recevront sur iceux jusqu'à la concurrence des trois quarts de la valeur intrinsèque. Pour tous autres métaux, on ne recevra que la moitié de leur valeur.

Quant aux pierreries, montres, tabatieres & autres bijoux, le Lombard aura la liberté de les accepter à tel prix qu'il jugera à propos. (*a*) On usera de la plus grande circonspection par rapport à leur dégagement, & à la prolongation du terme; & les personnes qui les engageront, devront, pour plus de sureté, y apposer leur cachet. Mais, jusqu'à ce que les fonds de la Caisse aient une certaine augmentation, on ne prendra les diamants qu'avec la plus grande précaution, de peur qu'en livrant beaucoup d'argent à peu de personnes, on ne se mette hors d'état de secourir les indigens.

Les habits, pièces d'étoffes neuves, les marchandises en soie ou lin, sur-tout les pelleteries & les fourures, ne seront reçues que sur une appréciation bien mesurée de leur valeur, & confiées aux soins de personnes chargées par la Régie de veiller à leur conservation, afin que la Caisse ne soit point exposée à en souffrir de dommage, ni à encourir aucun reproche de la part des emprunteurs.

(*a*) La valeur de pareilles choses est sujette à tant de variations qu'on ne peut donner que le quart, le tiers, ou tout au plus la moitié du prix réel estimé sur leur nature. La sureté du Capital qu'on fera valoir pour le bien public l'éxige ainsi, afin qu'aux termes échus on puisse retirer de leur vente & les sommes prêtées & l'intérêt.

Tome I. Partie II. D

ARTICLE II.

Du Terme où se rendront les Sommes prêtées.

L'Argent sera donné sur gages, pour trois, six & neuf mois, pour une année au plus, & non davantage.

En le donnant on retiendra l'intérêt, à raison de six pour cent par an, ou d'un demi pour cent par mois.

Afin d'éviter toutes difficultés dans le calcul des intérêts, on comptera lors du retrait des gages, sept jours avant ou après l'échéance pour un demi mois, & seize jours ou davantage pour le mois entier. Il ne sera accordé aux emprunteurs que trois semaines de délai, au delà du terme, en payant l'intérêt de tout le mois; & dans le cas où les gages seroient retirés avant le terme échu, l'intérêt prélevé ne sera point restitué.

Lorsque la Caisse prêtera de fortes sommes, comme par éxemple mille Roubles (*a*), elle en éxigera le payement au terme fixe, sans aucune prolongation, dans la crainte que les indigens, pour lesquels cet Etablissement est spécialement fait, ne soient privés des secours qu'il doit leur administrer.

ARTICLE III.

Des Billets délivrés aux Emprunteurs.

Il sera délivré, sur la réception des Gages, des billets imprimés en forme de quittance, qui devront être gardés avec d'autant plus de soin, que les gages seront rendus à quiconque rapportera l'argent & les billets.

Dans le cas de perte d'iceux, on se hâtera d'en instruire la Direction, & de la faire publier dans les Gazettes. Alors les gages ne seront remis qu'aux véritables propriétaires, ou sur la foi de leurs lettres, dont, s'il y avoit contestation, l'écriture sera vérifiée par témoins dignes de foi.

A compter du jour du prêt, l'emprunteur payera pour chaque billet, de trois mois en trois mois, un demi-Kopec par Rouble, & le double pour les gages en

(*a*) Les prêts ne seront ainsi bornés à Mille Roubles que dans les premiers temps, & jusqu'à ce que les fonds aient reçu un accroissement suffisant. Alors on pourra prêter de plus fortes sommes.

diamans ou bijoux (*a*). A chaque prolongation de terme, il prendra un nouveau billet en rendant le premier, & payant toujours le demi pour cent par trois mois.

ARTICLE IV.

Des Cas où les Gages ne seront pas retirés au Terme.

Les Emprunteurs doivent apporter la plus grande exactitude à retirer leurs gages, ou à obtenir un délai. Lorsqu'ils y manqueront, & que dans les trois semaines au delà de l'échéance, ils ne se feront point presentés, ou n'auront envoyé personne de leur part pour payer l'intérêt du mois en entier, comme il a été établi ci-dessus, leurs effets seront vendus à l'encan, dans une des chambres de la Direction, au plus offrant & dernier enchérisseur, par un vendeur & crieur public, ou tel autre à ce commis par le Conseil des Tuteurs. L'Adjudicataire donnera sur le champ des arrhes, qui resteront acquises à la Caisse, s'il ne paye, dans trois jours, le montant du prix de la Somme à laquelle les effets auront été adjugés. Mais rien ne doit sortir de la maison sans argent comptant. Le délai de trois jours étant expiré, ces mêmes effets demeureront confisqués au profit du Lombard. Mais ce qui se trouvera excéder le remboursement dû à la Caisse, y compris les intérêts & les frais, sera scrupuleusement rendu au propriétaire des gages, ou à ses successeurs & ayant-causes. Ceux-ci seront tenus de se presenter dans l'espace d'un an, à compter du jour de la publication de la vente, faute de quoi ils ne seront plus recevables.

Si après le terme fixé, quelqu'un trouve ses gages non encore vendus, il sera le maître de les racheter, avec l'agrément de la Direction, en satisfaisant à tous les frais de la vente.

ARTICLE V.

De la conduite qu'on tiendra dans la Vente des Gages ou autres Effets.

Lorsque les effets d'or ou d'argent, seront exposés en Vente, & qu'on n'en offrira que leur valeur intrinseque, ils seront envoyés aux Cours des Monnoies pour en recevoir le juste prix. Si cependant on prévoyoit par quelque autre voie, pouvoir en retirer un plus grand bénéfice; on pourra, après l'encan fait dans la chambre du Lombard, mais de l'aveu du Conseil des Tuteurs, procéder à la Vente de ces mê-

(*a*) Cette rétribution est destinée à l'entretien d'un Taxateur ou appréciateur, & à d'autres dépenses indispensables.

mes effets, de la maniere qui paroîtra la plus avantageufe, pourvû que ce foit toujours publiquement.

ARTICLE VI.

Des effets engagés frauduleufement.

Quelque attention qu'apporte la Caiffe, à ne recevoir des gages que de la part de gens non fufpects, il n'eft pas poffible qu'elle ne foit quelquefois trompée, & elle ne doit en aucune façon être refponfable des fraudes qu'elle ne peut ni prévoir ni empêcher. S'il arrivoit que fans le favoir la Caiffe eût prêté fur des effets volés; ceux à qui ils appartiendront, feront toujours en droit de les retirer, en conftatant leur propriété par des preuves juridiques, & à l'abri de toute fufpicion. S'il arrivoit que ces effets euffent été déjà vendus, on leur remettra alors le reftant du prix de la Vente, Capital, intérêts & frais rembourfés, ainfi qu'on l'a établi ci-deffus.

ARTICLE VII.

Des Précautions à prendre dans la réception des gages d'un grand prix.

La Sureté Publique éxigeant les foins les plus vigilans de la part de l'Adminiftration, on ne recevra point au Bureau de la Direction, d'effets de prix, comme Diamans, Bijoux &c. . aportés par gens de livrée, domeftiques, payfans, manœuvres, ni même par toute autre perfonne de quelque état que ce foit, qui n'auroit pas l'âge de raifon, s'ils ne prouvent par des témoignages authentiques, qu'ils y font duement autorifés.

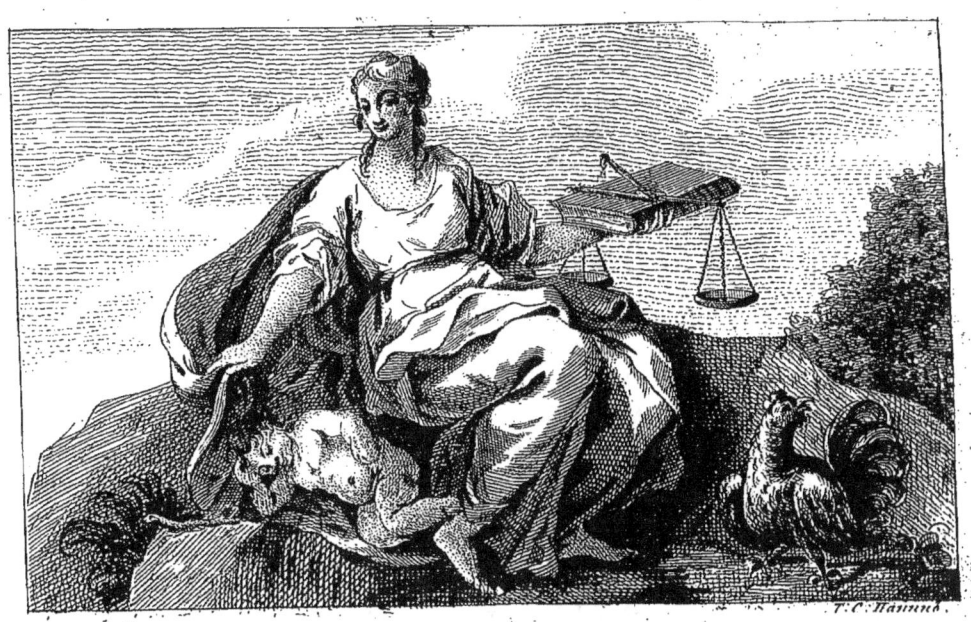

ETABLISSEMENT

De la Caiſſe de Dépôt.

Jaloux de maintenir ſoigneuſement tous les privilèges accordés à la Maiſon des Enfans-Trouvés, & pénétré du zèle le plus vif pour le ſuccès & les progrès des Inſtitutions faites & confirmées par ſa Majeſté Impériale, le Conſeil des Tuteurs, deſirant conſerver à chacun, de quelque état & condition qu'il ſoit, la propriété des ſommes qu'il voudra dépoſer, a pour premier objet dans un Etabliſſement ſi utile à la Société, non ſeulement d'obſerver avec éxactitude & fidèlité, tout ce que demande la ſureté la plus inviolable, mais encore de détruire juſqu'à l'ombre du doute par des loix préciſes & invariables.

ARTICLE I.

Dépofitions des Capitaux à terme.

Toutes personnes pourront dépofer leur argent à terme, dans la Caiffe de Dépôt. Il dépendra des dépofiteurs d'en prendre l'intérêt, ou de faire telles conditions que demanderont les circonftances. La Caiffe leur délivrera un billet en forme de quittance, fur lequel les intérêts feront payés, à la fin de chaque année, aux propriétaires ou aux perfonnes par eux commifes pour les recevoir, en remettant à la Caiffe la Copie du billet duement vérifiée & collationnée, avec une quittance fignée du Dépofiteur, & dreffée felon la formule ci-après. Lorfqu'on voudra retirer le Capital entier; on le recevra, après avoir remis à la Direction le billet original, pourvu toutefois que ce Capital n'ait pas été placé avec une difpofition particuliere. Les fommes dépofées feront à l'abri de tout arrêt, ou faifie quelconque, & reftituées au porteur de ce billet original, au dos duquel le Dépofiteur fera tenu d'écrire feulement fon nom de baptême, & fon fur-nom.

En avertiffant le Bureau de la Direction fix mois d'avance, tout dépofiteur fera le maître de reprendre, à l'échéance du terme, les fommes par lui confiées à la Caiffe; mais, s'il ne comparoit pas au temps fixé pour le renouvellement du Contract, ou pour retirer fon dépôt; ou s'il ne déclare point par écrit, fa volonté; alors, l'argent, quoique toujours en fureté comme il eft fpécifié dans le 6e Article, ne portera plus aucun intérêt.

Formule du Billet à terme fixe, délivré par la Caisse, servant de quittance pour la somme déposée, & portant promesse des Intérêts.

MAISON IMPÉRIALE DES ENFANS-TROUVÉS.

N°... CAISSE (PLACE DU TIMBRE.) DE DÉPOT.

Moscou le 17 Pour Roubles.

M..... a déposé dans la Caisse de Dépôt Roubles en monnoie pour ans; il recevra, en mêmes espèces, l'intérêt convenu de Roubles, à la fin de chaque année, à compter de la date du présent. Le dit terme de années échu, & ce billet, endossé par le propriétaire, rendu à la Caisse, le Capital susdit de Roubles lui sera rendu en monnoie reçue à vue, ou a huit jours de la présentation du présent.

Ce Billet sera signé par deux Membres de l'Administration, & contresigné par un Secrétaire.

Lorsqu'on en présentera copie, pour toucher les intérêts, la dite copie sera endossée par le dépositeur, & signée de lui, ainsi qu'il suit.

„ J'ai reçu sur le billet N°. ... dont copie est de l'autre part, les intérêts qui m'é-
„ toient dus pour l'année 17 montant à Roubles dont quittance. Fait
„ à le

ARTICLE II.

Déposition de Capitaux sans terme fixe.

Celui qui aura déposé une Somme, pourvu qu'elle ne soit pas au dessous de Cinq-cents Roubles, dans la vue d'en pouvoir jouir en tout temps, & que l'argent soit toujours prêt à lui être restitué à sa réquisition, pourra prendre des billets dans la forme ci-après, ou pour toute la somme, ou pour telle portion d'icelle qu'il voudra, pourvu qu'elle ne soit pas au dessous de cent Roubles; & tant pour la garde de son argent que pour le billet, il payera, une fois pour toutes, au jour de la déposition, un pour cent, c'est-à-dire pour chaque Rouble un Kopec.

Quand même ces Dépositeurs seroient dans des Provinces éloignées, ou dans les pays Etrangers, la Caisse fera toujours le payement à huit jours de la presentation, où à vue, mais seulement au porteur du billet endossé de celui sous le nom duquel il aura été donné, comme il se pratique en fait de Lettres de change; &, en cas de mort, l'Administration restituera cette somme à ses héritiers, qui seront alors dispensés de tout endossement; bien entendu que la mort sera constatée, & le droit des prétendans à la succession, prouvé par toutes les formes de droit.

Ceux qui voudront laisser leurs Capitaux dans la Caisse, pour une année au moins, ne payeront pas le sol par Rouble, & recevront des billets pour toute la somme, ou pour partie d'icelle, comme il a été dit.

Formule du Billet de l'Administration, pour la remise aux propriétaires, en tout ou en partie, des Sommes par eux déposées.

MAISON IMPÉRIALE DES ENFANS-TROUVÉS.

N°. CAISSE (PLACE DU TIMBRE.) DE DÉPOT.

Moscou le ... 17 ... Pour ... Roubles.

A vuë (ou à 30 jours, ou comme il sera convenu) de la presentation du présent, M..... ou tout autre à son ordre recevra de la Caisse de dépôt, établie par le Conseil des Tuteurs de la Maison Impériale des Enfans-Trouvés, la Somme de Roubles, Valeur y déposée par lui, en même monnoie que reçue.

Ce Billet sera signé & contresigné comme le précédent.

ARTICLE III.

Des Avantages que ces Billets peuvent procurer à la Société.

Tous ces Billets, revêtus des autorités ci-dessus prescrites, pourront entrer dans le commerce, & avoir cours dans le public. Ils deviendront ainsi de la plus grande utilité à l'Empire, en vivifiant de plus en plus la circulation des espèces. Les sommes

mes y ſtipulées, feront toujours éxactement payées aux porteurs; & l'on verra dans le cinquieme Article ci-après, que le défaut même de prefentation à l'échéance, n'altérera en rien leur folidité.

Le conſeil des Tuteurs, prendra toutes les précautions néceſſaires pour ſe garantir de toutes ſortes de ſupercheries ou fraudes.

1°. Ces Billets ſeront gravés en cuivre, & imprimés ſur un papier fait exprès.

2°. On y empreindra une marque particuliere ſur l'endroit déſigné dans la formule.

3°. La bordure ou marge de chacun ſera deſſinée différemment.

4°. Ils ſeront ſignés, comme on l'a dit plus haut, par deux membres de la Direction de la Caiſſe, & contreſignés par un Secrétaire.

Ces billets devront être gardés avec d'autant plus de ſoin, que, dans le cas de perte d'iceux, on n'en donnera point d'autres, à moins d'une raiſon grave & légitime, légalement atteſtée par quelque Tribunal; encore les nouveaux ne ſeront-ils délivrés qu'un an après la publication de la perte des premiers, annoncée par la voie des Gazettes.

ARTICLE IV.

Des legs confiés à la Caiſſe de Dépôt.

Si quelqu'un, de quelque condition qu'il ſoit, veut dépoſer ſon argent, pourvu que la ſomme ne ſoit pas au deſſous de Cinq-cents Roubles, avec la clauſe que cette ſomme dépoſée ſera remiſe après ſa mort, ou même de ſon vivant, dans un certain nombre d'années, à celui en faveur duquel il en aura diſpoſé; il peut remettre, ou envoyer avec la ſomme, une diſpoſition ſcèllée, & un avis écrit; (a) en adreſſant le paquet ſelon la forme preſcrite dans l'article II. ci-après. Il faudra ſtipuler clairement dans cette diſpoſition, à qui doivent être remis l'argent, les effets, Documents importants, papiers de famille, ou autres choſes dignes d'être conſervées; & s'il faut remettre le tout, ou quelques parties à un ou pluſieurs termes. En un mot, on y détaillera de la maniere la plus préciſe, tout ce qui pourra faire le bien de chacun, pourvû qu'il n'y ſoit aucunement mention d'affaires particulieres, litigieuſes; de procès, querelles, chicanes, ni de rien qui ſoit contraire à l'eſprit de l'Inſtitution, & aux trois parties du Plan Général.

Au temps marqué dans l'avis, le Conſeil des Tuteurs procédera à l'ouverture du legs,

(a) Pour plus de ſureté, & pour prévenir tout inconvénient imprévu, chacun pourra envoyer au département de St. Péterſbourg, la copie en forme de Duplicata, de la diſpoſition qu'il aura remiſe au conſeil des Tuteurs de Moſcou, & réciproquement de St. Péterſbourg.

& la volonté du Teſtateur ſera fidèlement éxécutée. On peut à cet égard, ſe fier entiérement au Conſeil, qui, s'y engageant par le ferment le plus ſolemnel, obſervera ſa promeſſe envers la Société, & remplira inviolablement le devoir de l'Exécuteur le plus intègre.

En recevant le legs, on donnera au Dépoſiteur, ou à ſon prépoſé, une Copie de la lettre ouverte, ſignée par M. M. les Tuteurs & Membres de la Direction de cette Caiſſe, laquelle ſervira de quittance pour tout ce qui y ſera contenu.

Le Dépoſiteur aura toujours la liberté, ſur la remiſe de cette quittance, par lui ou par quelqu'un fondé de ſa part, de reprendre ſon legs, pour y faire tels changemens qu'il voudra, comme de retirer la ſomme par lui dépoſée, en tout ou en partie, & de prendre ſur ce dépôt un ſeul ou pluſieur billets, aux conditions preſcrites dans l'Article II. ci-deſſus. Les perſonnes qui ne voudront pas être connues, auront la même liberté, en ſe ſervant d'une marque quelconque. On ne payera une ſois pour toutes, qu'un pour cent à la caiſſe du dépôt.

Formule d'Avis adreſſé au Conſeil, lors de la remiſe de l'argent, ou du legs, dans la Caiſſe de Dépôt.

,, En vertu des Conſtitutions publiées par le Conſeil des Tuteurs de la Maiſon
,, Impériale des Enfans-Trouvés, je remets à la Caiſſe de Dépôt. . . . Roubles, &
,, prie les Adminiſtrateurs d'en diſpoſer, ainſi que des effets & documents, ſelon la te-
,, neur de ma diſpoſition incluſe dans la lettre ci-jointe, au bas de laquelle eſt appoſé
,, le meme ſceau que celui de la diſpoſition. (Le Dépoſiteur, homme ou femme,
ſtipule enſuite ſa volonté; par éxemple) ,, Mon intention eſt que ce legs (ou cette
,, lettre) ſoit ouvert le . . . (Jour, mois & an, ou après qu'on aura reçu la Nouvelle de ma mort) en préſence de (noms & qualités des témoins) ,, témoins déſignés
,, par moi, ou à leur défaut de (Tels & Tels, &, ſi ces derniers étoient également ab-
,, ſens, en préſence de celui qui produira la copie de la lettre ouverte, qui m'a été
,, donnée, par forme de quittance, de la Caiſſe de Dépôt, ſur la remiſe de (l'argent
,, ou effets) faite par moi.

,, Si des raiſons imprévues m'obligeoient à retirer ma diſpoſition cachetée, le Capi-
,, tal ou effets par moi dépoſés; on remettra l'objet de ma demande au porteur de ma
,, déclaration, ou de la lettre mentionnée ci-deſſus, à moi donnée par la Caiſſe en for-
,, me de quittance, au dos de laquelle ſera mon reçu ou celui de mon prépoſé ''.

Si cette demande eſt faite de la part d'un inconnu, qui veuille demeurer tel, la quittance ſera donnée au porteur du cachet, ou de la marque, qui ſe trouvera dans l'enveloppe.

On fera l'ouverture en préfence de celui qui prefentera la marque défignée, ou fceau avec lequel fera cachetée la donation, & celui qui fe trouvera fous la premiere enveloppe. Si ces deux marques font conformes en tout, alors on ouvrira le fecond paquet, pour éxécuter ce qui y fera contenu. Le dépofiteur fera toujours le maître d'employer à cet ufage, & pour pleine affurance, un figne quelconque à fon choix.

Les ames fenfibles & bienfaifantes, les perfonnes généreufes pourront ainfi répandre leurs bienfaits, non feulement fur des parens plus ou moins proches, mais encore fur les pauvres des deux fexes, les veuves & les orphelins indigens, en cachant leur nom & celui de l'objet de leur humanité.

Le Confeil des Tuteurs donnera aux porteurs des difpofitions cachetées, une Copie de la lettre ouverte, qui fervira de quittance; & cette Copie fera fignée de deux membres de la Régie.

On aura grande attention de ne point grater ni coupper les bords de ces copies, attendu qu'elles doivent être confrontées, lorfqu'on les prefentera, & appliquées aux feuillets du Régiftre, du milieu defquels, on les aura tirées; elles feront regardées comme fauffes, fi elles ne s'y ajuftoient pas parfaitement.

ARTICLE V.

Des délais qu'on accordera aux Dépofiteurs.

Si le Dépositeur ou fes fucceffeurs ne fe prefentent pas, même long-temps après le terme échu, le Confeil les attendra pendant cinq ans. La fixieme année, on fera une publication à ce fujet, par la voie de la Gazette, tant dans l'Empire qu'en pays étrangers; & fi, après la fixieme année révolue, perfonne ne s'eft prefenté pour répéter le dépôt; alors il pourra être légitimement employé au profit de la Maifon, de fes Elèves, des Etabliffemens en faveur des Orphelins, & autres indigens.

ARTICLE VI.

Des Traites, Tranfports de fommes & remife de place en place.

Cette Caisse, une fois munie d'affés d'argent comptant, pourra fervir, comme Comptoir & Banque de Marchands, au tranfport des fommes de Mofcou à S. Pétersbourg, & de S. Pétersbourg à Mofcou, par traites & affignations qu'elle délivrera moyenant un quart pour cent de la fomme à tranfporter.

Formule de Traites pour transport de Sommes.

MAISON IMPÉRIALE des ENFANS-TROUVÉS.

CAISSE (PLACE DU TIMBRE) DE DÉPOT.

Moscou ou St. Petersbourg } Le ... 17 .. Pour ... Roubles.

A vuë (ou a 30. jours de presentation) La Maison Impériale des Enfans-Trouvés payera à M.... Roubles en monnoie, dont sera tenu compte par le Bureau de cette Ville, où pareille valeur a été reçue en même monnoie.

<div style="text-align:right">Cette formule sera signée & contresignée
comme il a été dit plus haut.</div>

ARTICLE VII.

Des avantages du Dépositeur, & de l'assistance des Tribunaux.

EN VERTU des Privilèges accordés par Sa Majesté Impériale, à ces Etablissemens, fondés uniquement pour le bien de la société; les sommes déposées seront garanties de toutes saisies, arrêts & confiscation, & de tout le dommage qu'elles pourroient éprouver par les variations des Monnoies.

LE Manifeste de Sa Majesté, publié le 1er Septembre 1763. enjoint expressément à toutes Cours de Justice, de regarder les droits, prérogatives & Privilèges accordés à la Maison des Enfans-Trouvés, comme une Constitution de l'Etat; de prêter en conséquence à cet Etablissement, tous les secours & assistance dont il aura besoin, & de le faire jouir pleinement & paisiblement des droits spécialement accordés aux vrais nécessiteux.

LE Conseil des Tuteurs attend donc avec confiance, de tous les Tribunaux, supérieurs & autres, une prompte & généreuse assistance pour tous les intéressés dans les diverses Caisses de cette Maison, tant pour la sureté de leurs Capitaux que pour toutes demandes ou plaintes en justice. Il espére qu'au cas que quelques uns d'entre-eux, soient arrêtés, détenus, ou qu'il soit procédé contre eux par quelques actes ou informations juridiques, on leur permettra de faire librement toutes dispositions, pour cause de mort,

fur les chofes qui leur appartiendront, & qui feront entre les mains de la Régie de cette Maifon, comme fur toutes autres affaires y compétentes; qu'on leur facilitera les moyens de choifir, interpeller, & faire venir auprès d'eux, les témoins qu'ils defireront, quand même ce feroient des officiers de quelque Tribunal, des Tuteurs ou Curateurs & autres Membres de l'Adminiftration de Mofcou & de S. Petersbourg, afin de conftater d'une maniere invincible que c'eft de leur propre mouvement & pure volonté, qu'ils ont fait leurs difpofitions, fans y avoir été induits ni contraints par aucune voie illicite.

DANS ces occafions, comme dans toute autre, les différens Tribunaux voudront bien recevoir de toutes perfonnes, de quelque état & condition qu'elles foient, les avis, notifications, legs, difpofitions, fommes d'argent qu'elles voudront dépofer dans la Caiffe, & les y faire paffer, par des moyens prompts & fûrs. En donnant ainfi à l'Adminiftration, tous les fecours qui dépendront d'eux, les officiers de Juftice, en même tems qu'ils contribueront au plus grand avantage de la fociété, feront un acte de charité & de patriotifme; ils rempliront les plus dignes & les plus faintes fonctions de leur miniftère; & par-là, ils feconderont les vues, & la bienfaifance de fa Majefté Impériale pour les Peuples nombreux que la Providence a foumis à fon Empire.

ARTICLE VIII.

Des moyens de procurer à ces Etabliffemens, la confiance publique & de maintenir leur Crèdit.

CES INSTITUTIONS étant fondées uniquement fur les droits immuables & les Privilèges de la Maifon Impériale des Enfans-Trouvés, c'eft au Confeil des Tuteurs, à fe charger de leur fuccès. C'eft auffi de fa part, que l'on donne au Public les affurances les plus folemnelles, que tout ce qui eft annoncé dans le Plan fera éxécuté avec la plus grande éxactitude, & que l'on trouvera dans la Régie le même ordre, la même fidèlité que dans les banques étrangeres les plus accrèditées.

LA Caiffe des Veuves, celle des prêts & celle de Dépôt, rejetteront tout ce qui pourroit produire des délais ou quelque mécontentement. Les longues procédures n'y feront point reçues; on y dirigera toutes les affaires, avec la même célérité que dans les Comptoirs des Négociants.

L'ADMINISTRATION, bien convaincue que la confiance publique eft l'unique, le plus folide fondement de ces Inftitutions, apportera tous fes foins à prévenir ce qui pourroit y donner la plus légère atteinte. Le maniement des deniers ne fera confié qu'à des perfonnes fûres & d'une probité reconnues; une difcrétion éprouvée réfidera à toutes les opérations; & chacun peut être d'autant plus affuré d'un fecret inviolable fur

les dépofitions, que les Curateurs eux-mêmes renoncent volontairement à tout droit d'en prendre connoiſſance, & de ſçavoir les noms des Dépoſiteurs, excepté dans les cas où des circonſtances imprévues & le bien du ſervice pourront l'éxiger.

ARTICLE IX.

Du Déſintèreſſement de l'Adminiſtration.

On ne ſe laſſe point de répéter que la Maiſon des Enfans-Trouvés ne retirera aucun intérêt perſonel de cet Etabliſſement. Le Public s'en convaincra facilement, s'il veut faire attention que la retenue d'un pour cent, & ce qui par événement pourra tourner au profit des trois Caiſſes, ſuffiront à peine pour payer les appointemens, les dépenſes des Régiſtres, papiers, & autres frais de la Régie. C'eſt donc, encore une fois, le ſeul deſir d'être utiles à la ſociété & à la Patrie, qui anime les Adminiſtrateurs.

La Caiſſe de Dépôt ſera toujours prête à reſtituer, à la premiere demande, les ſommes qu'on lui aura remiſes. On entend ici celles qui y feront dépoſées ſans terme fixe. Quant aux autres, elle ne feront jamais ni détournées ni confiées au hazard; le Conſeil prendra toujours ſur cet objet, les aſſurances les moins équivoques, & le Public doit être là deſſus dans la plus grande ſécurité.

ARTICLE X.

Des autres Inſtitutions utiles qui pourront être fondées à l'avenir.

Lorsque ces premiers Etabliſſemens auront les ſuccès deſirés, & que leur crédit ſera ſolidement établi, on pourra y en joindre d'autres qui contribueront de plus en plus à l'utilité générale, comme cela ſe pratique dans pluſieurs pays. Telles feroient des rentes viageres ou Tontines, ſuſceptibles d'accroiſſement; une Caiſſe de Commerce, dont on affecteroit le produit à l'Education de la jeuneſſe, & autres du même genre. On en donnera les détails, quand il en ſera tems.

ARTICLE XI.

De l'Adreſſe des paquets envoyés à la Caiſſe de Dépôt.

Ces paquets feront adreſſés à la Direction de la Caiſſe de Dépôt, établie à Moſcou (ou au département de St. Petersbourg) pour le Conſeil des Tuteurs de la Maiſon Impériale des Enfans-Trouvés.

ARTICLE XII.

Des Jours destinés à l'Expédition des affaires.

Pour la commodité, & la satisfaction de tous ceux qui voudront s'intèresser dans les trois Caisses, ou dans l'une d'elles, on destine trois jours, par semaine, à l'expédition des affaires, c'est-à-dire les Lundi, Mercredi & Vendredi, depuis huit heures du matin jusqu'à midi, & depuis deux heures après-midi jusqu'à cinq, éxcepté les jours de fête.

La Monnoie de cuivre n'aura lieu ni dans les recettes, ni dans les payemens, afin d'éviter la lenteur des Comptes & les difficultés du Transport.

SUPPLÉMENT.

Tendant à affermir & à confirmer l'observation de l'ordre.

Quoique le Conseil des Tuteurs, établi en vertu du Plan général, se soit volontairement chargé de ses fonctions, & qu'il trouve des motifs toujours renaissans d'éxactitude & de zèle, dans sa bienfaisance & son attachement à tout ce qui peut concourir à l'utilité publique; cependant les nouveaux Établissemens des trois Caisses, & du Département de St. Pétersbourg, éxigeant des soins plus multipliés, demandent plus de vigilance dans la gestion des divers intérêts combinés de la Maison Impériale des Enfans-Trouvés & des fondations qu'on y joint. Les ames honnêtes qui s'occupent du bien, ne se relâchent jamais de l'observation des devoirs qu'elles aiment; mais leur attention trop partagée, peut s'affoiblir relativement aux détails qui forment un tout aussi compliqué. Le nombre des Tuteurs pourra donc être augmenté du double, s'il est nécessaire, par celui des Aspirans qui feront connoître leur intention par écrit; mais ces Aspirans doivent au moins être Officiers de l'État Major. Et si ces Officiers servent pendant trois années consécutives, à la satisfaction du Conseil, ils seront successivement avancés, jusqu'au grade de conseiller de Collège, qui est celui de Colonel dans le civil. On observera que si le Candidat, choisi par la voye du Scrutin, étoit attaché à quelque département particulier, ce département seroit obligé de lui accorder la permission de prendre ce nouvel emploi, après en avoir été requis par le Conseil de l'Administration.

A l'ouverture des Caisses, les Membres débarassés de toutes autres fonctions, ne seront plus dans le cas de s'absenter ; & par là, s'occuperont uniquement des affaires importantes qui leur seront confiées.

Pour récompense de leur zèle, & de leurs travaux, les Aspirans, devenus Pro-Tuteurs, jouiront de tous les droits & privilèges qui leur sont alloués dans le Plan général. Mais chaque Tuteur aura mille roubles d'honoraire par an, plus ou moins, suivant ce qui sera statué par un Règlement particulier du Conseil.

Indépendemment des Tuteurs & Pro-Tuteurs ci-dessus, le Conseil toujours attentif à l'expédition des affaires, choisira, s'il en est besoin, un nombre de premiers Directeurs, dans la sixième classe, & de Sous-directeurs, dans la septieme, conformément au Plan approuvé le 29. Mars 1767.

Le choix de ces Membres, de ces Supérieurs, & de toutes autres personnes employées à l'ordre Économique de ces Institutions, est remis pour toujours au jugement des Tuteurs de Moscou, & du Département de St. Petersbourg, comme il est préscrit dans la seconde partie de ce même Plan.

Tous Tuteurs, Pro-Tuteurs & autres Chefs de l'Administration, qui voudront se démettre de leur charge, seront obligés d'en donner avis au Conseil. A leur sortie, on leur donnera des attestats rélatifs aux services qu'ils auront rendus. Ces attestats leurs seront utiles pour occuper d'autres postes ailleurs.

Leurs Emplois vaquans, seront occupés par les Tuteurs en fonction, ou par d'autres personnes qui les auront demandés par écrit. De même, si le Conseil remarquoit que quelqu'un ne remplît pas éxactement ses devoirs, il seroit éxclu par la voie du Scrutin.

Tous les Membres du Conseil, s'engageront par serment, à diriger avec toute l'équité & l'éxactitude possibles, la Maison des Enfans-Trouvés, & les trois Caisses qui en dépendent. Ce serment sera signé par eux, & par le Prêtre entre les mains duquel ils l'auront prêté ; & pour qu'ils n'en perdent jamais le souvenir, il leur en sera délivré une copie contresignée par le Secrétaire du Conseil.

(*a*) Pour assurer le Public que le premier Curateur, les Tuteurs, Protuteurs, & autres Supérieurs observeront strictement leurs devoirs ; le Conseil s'assemblera annuellement, vers le 21. du Mois d'Avril, au Nombre de treize personnes au moins, pour décider, par la voie du Scrutin, si tout est religieusement & fidèlement observé ; s'il ne s'est point glissé d'abus dans quelques-unes des parties de l'Administration. Pour donner plus d'authenticité à ce Conseil, on pourra augmenter le nombre des assistans, en y invitant les Membres honoraires de la Maison, mais seulement ceux qui auront le rang d'Officiers Majors, & qui se trouveront à Moscou.

FORMULE

Du Serment que doivent prêter les Tuteurs, Pro-tuteurs, & autres Supérieurs de la Maison Impériale des Enfans-Trouvés, fondée à Moscou.

Je Soussigné, prends volontairement, & uniquement par zèle pour l'utilité publique, le titre de & les fonctions qui en font inséparables, avec la garde & Direction de la Caisse des Veuves, des Emprunts, & de Dépôt, ainsi que la gestion des autres affaires qui me seront confiées. Je fais serment à Dieu, scrutateur des cœurs & des pensées, de remplir fidèlement tous les devoirs de ma charge, selon le sens précis des trois parties du Plan-Général, & en outre, de tous les articles du supplément dont il est ici question, les uns & les autres étant irrévocablement confirmés, & une fois pour toujours, par notre très gracieuse Souveraine, CATHERINE II. comme le fondement inébranlable de la Maison Impériale des Enfans-Trouvés de Moscou.

INTIMEMENT persuadé que les Conservateurs & les Co-opérateurs de ces pieuses Institutions, accomplissent le précepte divin, en vouant leurs soins, leurs travaux assidus, au Soulagement, à la Subsistance des pauvres, des Veuves & des Orphelins; si je fais la moindre démarche contraire à ce que me dictent ma conscience & les devoirs de l'honnête-homme, je me reconnoîtrai, je m'avouerai violateur de mon serment & de mes engagemens, crime qui seroit un véritable sacrilège. J'encourrois non seulement par là, les terribles jugemens de Dieu, mais encore l'opprobre & les châtimens dont la Justice humaine punit les parjures; & dans ce cas, je me soumets ici, à me voir déclarer publiquement dans l'Empire, & par le Conseil des Tuteurs, comme un violateur des saints aziles. En foi de quoi je fais ce serment, cette promesse solemnelle, en baisant la sainte Ecriture & la Croix de mon Sauveur, & je la signe de ma main, en y apposant le sceau ordinaire de mes armes

Le Conseil des Tuteurs, aura toujours pour premier objet, l'entier & fidèle accomplissement des trois parties du Plan Général, & des promesses faites au Public. En conséquence, la Maison Impériale des Enfans-Trouvés, se chargeant d'observer les règles sur lesquelles portent ces Institutions, garantira de la maniere la plus formelle.

1°. QUE les pensions seront éxactement payées aux Veuves, & qu'on rendra, avec la même éxactitude, aux Veufs, les sommes qu'ils auront à répéter.

2°. Que l'argent ou autres effets, dépofés ou engagés, feront foigneufement gardés.

3°. Que tous les Capitaux feront auffi fidèlement confervés, & qu'on en difpofera ponctuellement felon les volontés ou difpofitions des Dépofiteurs.

La moindre négligence ou la plus petite faute commife contre les droits de ces Etabliffemens; la moindre inobfervation des inftructions données aux Tuteurs, Pro-tuteurs en fonction, & autres Supérieurs, feront regardées comme une malverfation effective, & le plus leger manque de foin comme une infraction directe de la volonté fuprême de Sa Majefté, & une violation du ferment.

Pour la fatisfaction entiere du Public, chaque intéreffé aura le droit d'avertir par écrit le Confeil des Tuteurs, de tout ce qu'il aura pu remarquer de défectueux, ou même de douteux dans l'Adminiftration des Caiffes, en s'étayant, toute fois, de preuves claires & inconteftables. De tels avis feront acceptés comme des marques d'un zèle & d'un attachement fincere au bien de ces Etabliffemens; ils mettront les Adminiftrateurs en état de prévenir pour la fuite, & de réformer dans l'inftant, les abus qui pourroient s'être gliffés. Des avis qui fe trouveront malfondés ne feront pas reçus en mauvaife part; mais on les fupprimera, en y faifant des réponfes qui ferviront d'éclaiciffement.

Les Infpecteurs, & tous autres Employés dans cette Maifon, feront pourvus, une fois pour toujours, d'inftructions néceffaires; afin que, dans ces divers Départemens, perfonne n'éprouve ni difficultés, ni délai, ni dommage, & qu'au contraire, chacun puiffe y être fatisfait par la plus rigoureufe obfervation de l'ordre, par une condefcendance honnête & la plus grande impartialité; on exige la même chofe de tous ceux qui auront à y traiter quelque affaire. L'ordre une fois établi fur le Plan & les Inftructions, ne pourra être aucunement changé pour perfonne.

Si, malgré toutes les précautions, & contre toute attente, il furvenoit quelques conteftations, de la part de ceux qui auront quelque intérêt dans ces Etabliffemens; le Confeil ufera dabord de toutes les voies de douceur & de pacification; &, fi elles ne produifoient aucun effet, il renverra l'affaire à la décifion des Tribunaux.

LETTRE

Du premier Tuteur de la Maison des Enfans trouvés de Moscou, aux Nobles & respectables Patriotes de l'Empire.

Messieurs.

Sa Majesté Impériale, Catherine II, vient de nous donner ainsi qu'à la Postérité, une nouvelle preuve de son zèle maternel pour le bonheur actuel & futur de ses sujets nés & à naître, en confirmant non seulement le Plan général de cette maison, Plan divisé en trois parties, mais encore les Établissemens d'une Caisse des veuves, d'une Caisse de Dépôt, & d'un Lombard, sous la direction immédiate du Conseil des Tuteurs de la ditte Maison.

La bienfaisance de Sa Majesté Impériale, est d'autant plus magnanime que cette Souveraine a engagé sa parole sacrée pour la sûreté des fonds déposés dans ces Caisses, & la perpétuité de ces Établissemens. Il y a plus: Sa Majesté Impériale daigne charger les vrais Patriotes du soin glorieux de les rendre inaltérables à jamais, par une surveillance attentive ; & pour prix de leurs soins, elle accorde le titre de Bienfaiteurs honoraires, à ceux qui se chargeront de remplir fidèlement les devoirs que ce titre impose.

Comme le bien public est le but de ces Etablissemens, la Nation doit s'empresser à porter au pied du Trône de la clémence, l'hommage respectueux de sa reconnoissance: les patriotes illustres ne peuvent mieux éxprimer la leur, que par le desir & le voeu de mériter le titre de Bienfaiteurs honoraires dans toute l'Etendue du mot. Leurs devoirs solemnels sont de prévenir ou d'écarter les ruses clandestines & les Artifices que la cupidité, l'intérêt personel & la malice pourroient employer contre une Administration dont la bonne foi est la bâse. Cette bâse est celle du bonheur des Russes, puisqu'elle assure les propriétés, & des ressources pour tous les besoins: Elle sera inébranlable sous une direction qui se conduira par un zèle désintèressé , par amour du bien général, & toujours selon les règles de la justice la plus exacte.

Il seroit superflu d'entrer ici dans de plus grands détails: aussi, le Tuteur actuel de la Maison des Enfans trouvés de Moscou, invite les nobles & respectables Patriotes à se charger d'une fonction si honorable, si digne d'eux, en consignant au Public, l'obligation volontaire qu'ils s'imposent, par la signature de la présente. En attendant cette preuve de leur amour patriotique, il est le zélé admirateur de leurs vertus. (*a*).

(*a*) Douze Seigneurs des plus distingués de l'Empire, ont accepté avec empressement le Titre de Bienfaiteurs honoraires.

FIN DU TOME I. PARTIE II.

AVIS AU RELIEUR.

Les III Tableau marqué *Premier Tableau*, *second Tableau*, *Troisieme Tableau*, doivent être placés dans le Tome II. page 248 indouze

La page 107. de l'Édition in 4.$^{\text{te}}$

PLAN GÉNÉRAL

d'Education pour la Jeune Nobleſſe des deux Sexes.

TRÈS AUGUSTE SOUVERAINE.

Parmi les Princes qui ont porté le nom de Grand, il en eſt peu qui ayent regardé comme le premier & le plus digne objet de leurs travaux & de leurs ſoins paternels, ces ouvrages utiles, ces inſtitutions patriotiques, dont la poſtérité ſeule doit recueillir les fruits. Preſque tous les Princes, avides d'un ſuccès auſſi prompt que paſſager, préferent la gloire du moment à la gloire ſolide & durable: la premiere devient le mobile de leurs actions, parcequ'elle leur offre la prompte recompenſe de leurs travaux; la ſeconde ne la leur montre que dans une perſpective éloignée. Cette illuſion eſt cauſe que la plus grande partie des Adminiſtrateurs ſuprêmes ne s'occupent pendant leur vie que d'objets dont l'utilité perſonnelle ne s'étend pas au-delà de leur Regne. (*a*).

Votre Majesté Impériale connoit mieux la vraie grandeur; vos projets nous montrent les traits qui la caractériſent. Et qui pourroit voir, ſans un étonnement mêlé d'admiration, tout ce que votre courage patriotique entreprend pour le bien de vos ſujets? Attaquer de front & vaincre la ſuperſtition & les préjugés des ſiécles; régénérer vos peuples par une éducation conforme à la nature, aux loix de l'ordre & des bonnes mœurs, élever & fonder pour jamais, à Moſcou, & à Pétersbourg, des ſanctuaires à l'humanité, arracher à la mort & à la miſere de foibles, d'innocentes victimes, pour les rendre utiles un jour à toutes les claſſes de la ſociété, couronner tant de bienfaits par un plus grand bienfait encore, par la liberté pleine

(*a*) Cette réflexion de ſentiment eſt d'autant plus belle qu'elle eſt éxactement vraie. Grace à la ſageſſe des Nations, les Conquérans ont enfin obtenu dans l'opinion des hommes, & dans le récit hiſtorique de leurs actions, la juſte indignation qu'ils méritoient. Le nombre des hommes que les Princes ont armés ou vaincus, l'étendue des pays qu'ils ont ravagés ou conquis, les faits dont l'orgueil & l'égoïſme ont été le principe, le poids dont leur fortune a été dans la balance du monde, ſont preſque les ſeuls matériaux de leur renommée. Le courage & la force ont fait les Conquérans; la juſtice & l'humanité ont fait les véritables Monarques. Ces deux vertus, jointes au Patriotiſme, font les peres de la Patrie, & rendent à la fois le Prince & les Sujets, heureux & glorieux. Il n'eſt point de lien plus fort que celui des bienfaits déſintéreſſés. C'eſt ainſi qu'il faut penſer pour former, pour éxecuter ces plans de ſageſſe & d'utilité, qui diſpoſent du préſent & de l'avenir qu'ils embraſſent.

Tom. II. A

& entiere des enfans élevés & instruits dans vos Établissements Augustes, détruire par là des horreurs & des crimes qui aviliſſent & font frémir la nature......
ô CATHERINE! entreprendre & exécuter ces projets dès l'aurore même de Votre Regne, ne regretter ni les soins, ni les peines, ni les dépenses qui en sont inséparables, n'avoir d'autres motifs d'encouragement que l'utilité à venir, d'autre guide que le génie, d'autre soutien que le courage, n'est-ce pas être à la fois une mere tendre, une Autocratrice, une Héroïne de l'amour du devoir?

Tels sont, Madame, l'objet & la fin de votre zèle & de vos veilles; mais, pour rendre dignement les idées mâles, les vues sublimes de Votre Majesté Impériale, il faudroit avoir cette profondeur de jugement, cette énergie d'expreſſion qui vous sont propres. Je suppléerai à ce défaut en rendant de mon mieux les ordres que j'ai reçus de votre bouche, rélativement au plan général d'éducation qu'on doit mettre en pratique, pour élever selon vos vues la Jeuneſſe de cet Empire.

Votre Majesté Impériale m'a dit: „ Avant que de vouloir mettre
„ le comble à un édifice, il faut en avoir jetté les fondemens. Jusqu'ici, la Ruſſie
„ a fait le contraire; elle a depuis long-temps une Académie & des Ecoles en
„ différens genres. Les Souverains, mes prédéceſſeurs, ont fait voyager la jeu-
„ neſſe, à grands frais, pour l'initier dans les sciences & les arts qui sont en vi-
„ gueur chés les différens peuples de l'Europe. C'étoit là, un des principaux
„ points de vue de Pierre le Grand, d'immortelle mémoire: les jeunes gens
„ de condition qui voyagerent sous son regne, firent des progrès aſſés rapides dans
„ les sciences auxquelles on les avoit destinés. Mais, de retour dans leur patrie,
„ ayant le droit de prétendre à de plus grands emplois, ils négligérent les con-
„ noiſſances qu'ils avoient acquises dans d'autres parties.

„ D'autres sujets, tirés de la claſſe du peuple, & destinés aux arts utiles,
„ s'y appliquerent d'abord avec succès. Mais de quelle utilité réelle ont ils été à
„ la Ruſſie? D'aucune; le vice de leur premiere éducation n'a pas tardé à préva-
„ loir; la pareſſe & l'ignorance ont repris leur empire, & ces mêmes artistes sont
„ rentrés dans le néant d'où on les avoit tirés.

„ Il suit de là que, malgré les meilleures intentions & beaucoup de dépenses,
„ la Ruſſie, jusqu'à ce jour, n'a pas encore formé dans son sein cette claſſe d'hom-
„ mes qu'on appelle le Tiers-Etat, Claſſe qui, dans les autres pays, est com-
„ posée de sujets honnêtes & industrieux, d'hommes qui sont la reſſource & le
„ complément de tous les besoins de la société, ainsi que le mobile de la richeſſe
„ & de la gloire des Empires.

„ Quels sont les obstacles qui nous ont privés des avantages communs aux autres Nations de l'Europe?

„ Il s'en faut bien que nous puissions accuser ici l'inaptitude de nos sujets aux sciences & aux arts. Si nous avons été obligés d'emprunter jusqu'ici des secours étrangers en ce genre, c'est parceque l'on ne s'est point occupé de nos besoins les plus pressans, ou que du moins, si l'on s'en est occupé, on n'a pris ni les premiers moyens qu'il falloit prendre, ni la marche qu'il falloit suivre pour arriver au but désiré.

„ Il y a plus: en supposant même que nos sujets actuels eussent des lumieres, des connoissances & des talens, ce ne seroit pas encore assés pour le bonheur de cet Empire. L'expérience de tous les siecles & de tous les Gouvernemens a prouvé & prouve que, si les lumieres & les connoissances ne sont pas réunies à un fond de vertus & de bonnes mœurs sucées, pour ainsi dire, avec le lait, & fortifiées par le bon éxemple, ces lumieres, ces connoissances sont souvent bien plus pernicieuses qu'utiles à ceux qui les possedent, ainsi qu'à la société. Voilà pourquoi, les hommes les plus instruits ne sont pas toujours les meilleurs citoyens ni les meilleurs sujets; souvent même ce sont ceux qui donnent dans les plus grands travers; & c'est beaucoup quand ils ne joignent pas la mauvaise foi, à l'inconduite, & au libertinage.

„ Comment donc au milieu de ces désordres, les sciences & les arts, éxempts de reproches par eux-mêmes, pourroient-ils former un troisieme ordre de citoyens, utiles aux autres par le sage emploi de leurs lumieres, de leurs talens & de leur industrie? On s'en flatteroit en vain dans cet état des choses.

„ Que faut-il faire pour atteindre le but que nous désirons?

„ Tous les biens & tous les maux de la société viennent de la bonne ou de la mauvaise éducation; ce principe est évident, incontestable.

„ On ne réussira jamais à en donner une bonne, qu'en remontant à ses principes fondamentaux. Ces principes sont le bon éxemple, la bonté morale, les vertus humaines & patriotiques, l'amour du travail, les connoissances relatives à l'âge, au goût naturel, au développement des facultés de l'enfant.

„ Voila l'unique moyen à employer pour remplir nos vuës maternelles à cet égard: en régénérant nos sujets par une éducation fondée sur ces principes, nous créerons, pour ainsi dire, de nouveaux hommes, de nouveaux parens, de nouveaux citoyens, qui inspireront à leurs enfans les principes d'honnêteté, de bonté morale & de justice, dont on les aura nourris. Ces enfans, devenus adultes, les transmettront aux leurs, & ainsi de générations en générations aux siecles à venir.

„ Mais ce succès ne peut avoir lieu qu'en établissant des maisons d'éducation
„ nationale. Ces maisons établies, on n'y recevra que des enfans agés de cinq à
„ six ans, & jamais au delà de ce terme que nous fixons irrévocablement une fois
„ pour toujours. Il seroit aussi inutile de faire voir ici que l'age de cinq à six ans
„ est le vrai tems de mettre en jeu les organes de l'enfant, pour ébaucher l'hom-
„ me futur, qu'il seroit peu raisonnable de croire qu'au delà de cet age, on pût
„ réformer le caractère, corriger les défauts, déraciner les mauvaises habitudes, &
„ placer dans le cœur déja vicié, les vertus patriotiques & morales qui doivent être
„ le but de l'Éducation (*b*).

„ Depuis l'age fixé pour entrer dans nos maisons jusqu'à celui de dix-huit à
„ vingt ans, terme auquel les Elèves en sortiront, nous voulons que, pendant
„ cet intervalle de tems, ils n'ayent aucune communication avec qui que ce soit du
„ dehors; leurs parens même ne pourront les voir qu'à certains jours marqués, dans
„ l'intérieur des Établissemens, mais en public, & toujours en présence des Supé-
„ rieurs & des Instituteurs, qui veilleront continuellement à ce que les Elèves ne
„ voyent ni n'entendent rien de mauvais. Rien ne seroit plus dangereux, plus fu-
„ neste aux jeunes gens des deux sexes, que la liberté de converser avec qui ils
„ voudroient, & de fréquenter indifféremment toutes sortes de personnes, pendant
„ le cours d'une éducation spécialement instituée, pour ne mettre sous leurs yeux
„ que de bons exemples, que des modèles d'honnêteté & de décence (*c*).

„ On sent bien qu'une pareille éducation éxige l'attention la plus scrupuleuse,
„ des soins intelligens & suivis, une patience à toute épreuve, une bienveillance &
„ une bienfaisance toujours en action.

„ Comme c'est des premiers arrangemens que dépend essentiellement le succès
„ de cette louable entreprise, on sent combien il faut de discernement & de
„ circonspection dans le choix des Directeurs, des Supérieurs, des Maîtres &
„ Maîtresses, ainsi que de tous ceux dont les fonctions & les emplois les rappro-

(*b*). Le plus grand obstacle au succès d'une Éducation telle que celle-ci, seroit de réunir des Enfans d'ages inégaux. A cinq ans, les facultés physiques & morales sont, à peu de chose près, au même point de développement. En deux mots, les Enfans se conviennent davantage pour l'amusement & pour le travail; l'émulation croit nécessairement avec eux, attendu que ce sont des égaux qui luttent, & se délassent toujours avec des égaux.

(*c*) La Raison de l'homme correspondant à toutes les variétés des instincts propres aux animaux, il faut laisser à chacun de ces instincts, le soin de se déterminer lui-même; attention sans laquelle on tomberoit dans un ridicule aussi sensible, que si dans une volière, on se proposoit de donner à un jeune oiseau, le ramage exclusif d'un autre.

„ cheront des Élèves. Ce point capital est celui de tous qui sera le plus difficile à
„ remplir. Les uns & les autres doivent avoir, avec une droiture & une probité
„ reconnues, des mœurs irréprochables, des lumieres, un esprit mur, un juge-
„ ment sain, beaucoup de douceur & de fermeté. En un mot, ils doivent être
„ tels que les enfans puissent les aimer, les respecter, leur obéir sans contrainte,
„ & devenir hommes de bien en suivant leurs traces.

„ Les principaux soins, les premiers devoirs des Gouverneurs & Gouvernantes
„ sont, & doivent toujours être, d'inspirer à leurs Élèves l'amour, le respect, la
„ reconnoissance envers l'Etre suprême, la piété filiale, l'amour de l'humanité, la
„ pitié, de l'intérêt pour les pauvres & les malheureux, l'amour de la Patrie, la
„ soumission & l'obéissance pour le Souverain & pour tous les Supérieurs, l'horreur
„ de la paresse qui est la mere des vices, & de l'éloignement pour ces passions fu-
„ nestes qui tourmentent l'ame & dégradent l'homme.

„ Après avoir gravé ces grands principes dans le cœur de leurs Élèves, ils leur
„ apprendront l'économie dans tous ses détails. Cette connoissance est si essentielle
„ à toutes les classes de la société, que, sans elle, on abuse au lieu d'user de la
„ fortune; les biens-fonds dépérissent & les meilleures maisons tombent dans l'état
„ de pauvreté.

„ En accoutumant la Jeunesse à être honnête dans ses actions & dans ses dis-
„ cours, on ne doit pas oublier que, si la décence de l'ame est nécessaire à la vie
„ morale, la propreté du corps & des vétemens ne l'est pas moins à la vie physi-
„ que. En conséquence, on aura soin que la plus grande propreté regne partout,
„ soit sur les personnes, soit dans les maisons par nous Instituées. Et comme la
„ santé & la force sont les premiers objets de l'éducation physique, qui est le préli-
„ minaire de nos Institutions, on mettra en usage tous les éxercices de la Gymnasti-
„ que, propres à développer les ressorts, & à fortifier la constitution des enfans.
„ On imaginera des jeux pour les heures de récréation, & l'on variera les amuse-
„ mens. Un point important est d'entretenir la gaieté naturelle des Élèves; & pour
„ cela, on éloignera d'eux les menaces, les coups, l'ennui, le chagrin, la mélan-
„ colie. On aura grand soin de purifier & de renouveller plusieurs fois le jour, l'air
„ dans ces établissemens, & l'on y proscrira l'usage des ustenciles de cuivre & d'é-
„ tain, soit pour préparer, soit pour servir la nourriture (*d*).

(*d*) Lycurgue pensoit qu'il étoit plus important de fermer les Villes aux mœurs corrom-
pues qu'à la peste. S'il n'est plus tems pour les Villes, parceque la corruption y est déja entrée,
on pourra du moins l'éloigner de ces sages institutions, dans le tems même où elle est le plus à crain-

„ Mais en travaillant à fortifier le corps, à éclairer l'esprit, à placer la vertu
„ dans le cœur de la Jeunesse, les Instituteurs doivent étudier le caractere, le pen-
„ chant, le goût naturel, l'aptitude de leurs Élèves, pour une science, un art, un
„ métier quelconque. Sans cette étude particuliere, les caracteres, les inclinations,
„ les talens naturels, seroient confondus & déplacés, & l'expérience prouve qu'on
„ ne réussit jamais dans ce qu'on apprend malgré soi. Il faut donc laisser au pen-
„ chant, la liberté de former le choix qui lui convient. Aussi chaque Élève sera le
„ maître d'embrasser la science, l'art, le métier, pour le quel il aura fait paroître un
„ goût décidé; & dès qu'une fois ce goût se manifestera, il doit l'emporter sur tou-
„ te autre considération; on fait ordinairement bien ce que l'on fait avec plai-
„ sir. (*e*).

„ En observant fidelement tous les articles de ce plan général, on doit espérer
„ que les soins pénibles d'une éducation si conforme à la nature, produiront d'au-
„ tant plus de succès, qu'ils seront secondés par la candeur & l'innocence d'un
„ age, où les hommes sont dociles & bons. Nous avons cru que c'étoit là l'infailli-
„ ble moyen de former une pépiniere de jeunes citoyens, aussi utiles à la Patrie
„ qu'ils le seront à eux mêmes. Et, pour que ce projet intéressant s'éxécute à
„ notre satisfaction, ainsi qu'à celle du public, nous voulons que, d'après cet ap-
„ perçu général, on forme un plan détaillé d'instructions relatives à nos vues. Ces
„ instructions méditées & combinées avec sagesse & intelligence, doivent être écri-
„ tes avec clarté & précision, & ne rien laisser à desirer sur ce qui concerne les
„ Maîtres & les Disciples. Les devoirs des uns & des autres, la conduite générale
„ & particuliere, le bon ordre des établissemens, la marche des études & des
„ recréations, tout enfin doit être motivé, prescrit, & observé de maniere que per-
„ sonne ne puisse enfreindre ces réglemens, & alléguer la cause d'ignorance pour

dre; &, si les Élèves la gagnent lorsqu'ils en seront sortis, la force des premiers principes qu'ils au-
ront sucés presqu'en naissant, & qui seront gravés sur les tables même de la nature, les ramenera
bientôt dans la bonne route; ils raisonneront leurs erreurs & leurs travers. On n'est inconséquent
dans la conduite que parcequ'on l'est dans les principes. Il n'y a rien à espérer, mais il y a
beaucoup à craindre de l'ignorant vicieux; l'homme qui a des mœurs & des principes revient d'une
erreur, s'il y tombe, précisément parcequ'il est instruit & honnête à la fois.

(*e*) Le zèle Maternel ne peut porter son attention plus loin. Qu'il seroit à désirer que
cet exemple auguste produisît des émules! On conserveroit par là un grand nombre d'hommes
qui périssent annuellement; & les nouvelles publiques épargneroient aux ames sensibles, le chagrin
renaissant qu'elles éprouvent, en lisant les catastrophes produites par le cuivre, le plomb &
l'étain.

„ excuſe. Dans les entrepriſes & les travaux de cette nature, il faut avoir pour
„ maxime de faire les choſes complettement ou de ne point les entreprendre".

Tels ſont en grand les projets & les vues de Votre Majesté Impériale pour l'utilité & la gloire de cette Nation. Rien ne prouve mieux combien ſon bonheur vous eſt cher que les ordres particuliers que vous m'avés donnés, relativement aux inſtructions & aux règlemens néceſſaires pour fonder des maiſons d'éducation nationale où les enfans des familles diſtinguées, & ſurtout ceux de la pauvre Nobleſſe, ſoient élevés aux frais de Votre Majesté, tandis que des Ecoles publiques s'ouvriront çà & là dans toutes les Provinces de ce vaſte Empire, pour les enfans du peuple.

Les Établiſſemens qui ſont l'objet des bontés maternelles de Votre Majesté ſont 1°. *l'Académie des Arts*, 2°. *Le Corps des Cadets*, 3°. *La Communauté des Demoiſelles Nobles*. En aſſignant pour cet Établiſſement une partie du vaſte Édifice que l'Impératrice Eliſabeth avoit fait conſtruire comme un monument de ſa Religion; vous avés ſu, Madame, combiner ſi ſagement ſes pieux deſſeins avec les avantages de l'Etat, que, dans tous les ſiecles, les Ruſſes remercieront doublement la Providence qui veille ſur eux; &, tandis que la Renommée célébrera la grandeur de vos vues & l'utilité de vos projets, nos Neveux béniront la Mere immortelle de la Patrie qui ſut fonder leur bonheur ſur les mœurs & les lumieres.

Quant à nous, Madame, qui ſommes témoins de ces auguſtes merveilles, nous ne pouvons mieux vous exprimer la grandeur de notre reconnoiſſance, qu'en redoublant nos vœux pour le ſuccès de vos généreuſes entrepriſes, & qu'en travaillant de toutes nos forces pour hâter le moment de leur perfection. Comme il a plu à la Providence de nous manifeſter ſes décrets impénétrables, en vous plaçant ſur le Trône de Ruſſie, elle daignera ſans-doute féconder les fruits de votre amour pour nous.

De Votre Majesté Impériale.

Le Très ſoumis & très fidele ſujet, ſigné Betzky.

PRIVILÈGES
ET
RÈGLEMENS
DE
L'ACADÉMIE IMPÉRIALE
DES
BEAUX-ARTS,
PEINTURE, SCULPTURE ET ARCHITECTURE,
ÉTABLIE A S. PÉTERSBOURG,

Avec le Collège d'Education qui en dépend.

A S. PÉTERSBOURG,
M. DCC. LXXIV.

CATHERINE II.
PAR LA GRACE DE DIEU,
IMPERATRICE ET AUTOCRATRICE DE TOUTES LES RUSSIES,

De Moscovie, Kiovie, Wladimir, Novogrod, Czarine de Casan, d'Astracan, de Sibérie, Dame de Plescau & Grande Duchesse de Smolensko, Duchesse d'Estonie, de Livonie, Careiie, Twer, Jugorie, Permie, Viatka, Bulgarie & autres; Dame & Grande Duchesse de Novogrod inférieur, de Czernigovie, Resan, Rostaw, Jaroslaw, Bélo-osérie, Udorie, Obdorie, Condinie; Dominatrice de tout le côté du Nord; Dame d'Iverie, Princesse Héréditaire & Souveraine des Czars de Cartaline & Géorgie, comme aussi de Cabardine, des Princes de Czercassie, de Gorsky, & autres.

P ARMI le nombre des différens Établissemens que nous avons jugé à propos de créer dans notre Empire, pour le besoin & l'avantage de nos Sujets, l'Éducation de la Jeunesse nous a parû mériter une attention particuliere. Les Arts & Métiers

étant un moyen propre à développer en elle le germe de l'Industrie, nous n'avons rien eû de plus à cœur que de lui en ouvrir la carriere.

Notre très-chere & aimée Tante l'Impératrice *Elifabeth I^{re}*, de glorieufe mémoire, animée du même defir, établit en 1758. l'Académie Impériale des Arts libéraux, de Peinture, Sculpture & Architecture, & la pourvut d'Artiftes & Artifans convenables ; mais fa mort prématurée ne lui permit pas d'en fixer les Règlemens néceffaires : c'eft pourquoi voulant achever & perfectionner une entreprife fi utile & fi avantageufe au bien de nos Sujets, nous ratifions & confirmons par le préfent Règlement, l'Établiffement de la dite Académie des Beaux-Arts, & lui octroyons les Privilèges fuivans.

Cette Académie, ainfi que le Collège d'éducation qui en dépend, n'émanant uniquement que de notre propre Volonté Impériale ; pour en augmenter le luftre & en encourager de plus en plus les fuccès, nous la prenons fous notre Protection immédiate & fpéciale, en lui accordant une fomme fuffifante pour fon entretien.

Voulons donc qu'elle foit compofée des Membres dans l'ordre qui fuit.

I.

D'un Préfident, de trois Recteurs, de deux Adjoints à Recteurs, de fix Profeffeurs, de Peinture, Sculpture & Architecture, de fix Adjoints à Profeffeurs, & d'un Secrétaire perpétuel.

II.

De XII. Amateurs honoraires choifis de la principale Nobleffe : XII. autres Membres honoraires & VI Confeillers de l'Académie.

III.

D'un Infpecteur du Collège, avec fon Aide ; de trois Profeffeurs, de Perfpective, d'Anatomie, de Géographie, d'Hiftoire, de Mythologie, d'Iconologie, & d'un nombre illimité d'Académiciens, dont le choix fe fera tant parmi nos Sujets que parmi les Étrangers.

Le Préfident & l'Affemblée ne devant faire qu'un feul & même Corps, nous leur donnons, conjointement, la Direction de cette Académie : La confiance dont nous l'honorons étant pour nous un garant certain de fon zèle & de fon application ; nous nous flattons qu'il ne fera apporté aucun obftacle ni retardement à l'éxécu-

PRIVILÈGES.

tion de notre volonté Impériale. Dans les changemens nécessaires & indispensables, ainsi que dans ses opérations, l'Académie n'étant subordonnée à aucun de nos Tribunaux, ne sera tenuë de rendre compte qu'à nous seule.

Toutes Lettres Patentes & Certificats pour les rangs & dignités annéxées à l'Académie, ne pourront être délivrés, en notre Nom, que de l'avis de l'Assemblée; signés du Président, contre-signés par le Secrétaire, & scéllés du Grand-Sceau de l'Académie.

Nous voulons & ordonnons, une fois pour toujours, que tous ceux qui dépendent de cette Académie, fassent corps avec les différentes Classes de nos Sujets; en conséquence de quoi,

Le Président sera de la	4 Classe.
Les Recteurs de la	6
Les Adjoints à Recteurs de la	7
Les Professeurs & le Secrétaire de la	8
Les Adjoints à Professeurs, l'Inspecteur, s'il n'a pas de grade plus élevé, de même que les Conseillers & Professeurs de Perspective, Anatomie & Histoire, de la	9
Le Sous-Inspecteur & les Académiciens de la	10
L'Économe de la	12
Tous les Artisans & Maîtres à leur sortie de l'Académie de la	14

Pour donner des preuves de notre bienveillance particuliere, tant aux Membres actuels de l'Académie qu'aux Élèves présens & à venir, qui se seront distingués non-seulement par leurs progrès dans les Arts & Métiers, mais principalement par une conduite sage & de bonnes mœurs; dès qu'ils seront munis d'un Certificat de l'Assemblée, nous leur accordons tant pour eux, que pour leurs descendans à perpétuité, la pleine liberté; en sorte qu'aucun Tribunal soit militaire, soit civil, ne puisse sous quelque cause ou prétexte que ce soit, les forcer à servir ou travailler, sans leur consentement volontaire; voulons qu'il en soit usé à leur égard comme avec des gens libres, & que dans toute l'étenduë de notre Empire il leur soit accordé le même secours & la même protection.

Défendons très-expressément à tous nos Sujets, de quelque rang, qualité &

condition qu'ils foient, d'attenter directement ou indirectement à la liberté d'aucun Artifte ou Maître, ainfi qu'à celle de leurs defcendans. Et au cas que par fupercherie, ou même de fa propre volonté, quelqu'un d'eux fe mariât avec une fille ou veuve dépendante; nous voulons, entendons & ordonnons, que la dite union foit réputée libre, du moment de la célébration de leur mariage, & que les conjoints jouïffent pleinement des Privilèges ci-deffus octroyés.

Tous les Artiftes & Maîtres qui fortiront de l'Académie, pourront s'engager à leur volonté, foit dans nos travaux, ou dans ceux des particuliers; & il ne fera apporté dans toute l'étendüe de notre Empire aucun obftacle au libre exercice de leur talens.

Voulant de plus pourvoir au paiement légitime de leurs falaires, & prévenir à cet égard toute véxation & retardement; nous les autorifons à avoir recours à l'Affemblée, la quelle fera tenuë de prendre leurs plaintes en confidération, & après avoir vérifié leurs ouvrages, & en avoir fait taxer le prix; fi le débiteur refufe de fe foumettre à la décifion de l'Affemblée, elle aura recours aux Tribunaux, aux quels, felon les Loix, la connoiffance du cas appartiendra, pour faire rendre la Juftice duë au complaignant, & ce conformément aux Ordonnances.

L'Assemblée prendra connoiffance des délits que pourroient commettre les perfonnes dépendantes de l'Académie; mais le cas étant grave, elle fera tenuë de le renvoyer par devant les Tribunaux auxquels il reffortira; au furplus, aucun Tribunal ne pourra fe faifir du fujet répréhenfible, que du confentement de l'Académie.

Pour encourager de plus en plus les Arts, nous voulons auffi répandre nos bienfaits fur les Recteurs, Adjoints à Recteurs, Profeffeurs, Secrétaire, Confeillers & Infpecteur d'icelle; à l'effet de quoi, pour récompenfer leurs travaux & les fervices qu'auront produit leurs bons foins, nous autorifons l'Affemblée à leur affigner une penfion viagere, dont ils jouïront en quelque lieu qu'ils fe retirent.

Permettons de plus à l'Académie, d'établir & entretenir une Imprimerie, non-feulement des Livres relatifs aux Arts & Métiers, mais même de toutes fortes de Livres utiles, en obfervant cependant, qu'elle ne porte aucun préjudice aux autres, ainfi qu'il s'eft obfervé jufqu'à préfent.

PRIVILÈGES. 13

Et afin qu'aucun ne puisse prétendre cause d'ignorance de l'Établissement de la dite Académie, ainsi que des prérogatives & privilèges que nous lui accordons: voulons & ordonnons que le présent Règlement & les Statuts contenus en icelui, soient imprimés, publiés & affichés dans toute l'étenduë de notre Empire: Car telle est notre volonté Impériale. Fait & donné à Saint-Pétersbourg le 4. Novembre de l'an 1764. & de notre Règne, le troisième.

Signé de la propre main de *Sa Majesté Impériale*:

(L.S.) CATHERINE.

Гр: Колпаков.

STATUTS
ET
RÈGLEMENS.

CHAPITRE I.
DU COLLEGE D'ÉDUCATION.

ARTICLE PREMIER.
De la Réception des Enfans & de leurs Etudes.

I.

La premiere réception dans le Collège d'éducation fera de 60. garçons de l'âge de 5. ans & non au-deſſus de 6. Tous doivent être de condition libre ou avoir paſſeport de liberté des Seigneurs dont ils pourroient dépendre. Cette réception faite la premiere année, les places qui viendront à vaquer ne ſeront point remplies avant la parfaite révolution de trois ans; tems auquel la même réception ſe perpétuera dans le Collège en pareil nombre.

II.

On ne recevra aucun Enfant ſans ſon Extrait-baptiſtaire & atteſtation des parens qui les préſenteront, & à leur défaut, des perſonnes en place. Ces mêmes parens, ou leurs repréſentans, conſtateront l'état, le nom & la condition des Enfans; & comme notre intention dans cet Établiſſement eſt de favoriſer ſurtout ceux

qui feront les moins avantagés du côté de la fortune; pour éviter tout abus de protection, les Enfans qui feront dans ce cas, auront toujours la préférence.

III.

Les parens qui voudront faire recevoir leurs Enfans dans le Collège, déclareront par écrit, que de leur propre mouvement & bonne volonté, ils les confient au dit Collège; se soumettant de plus, de ne jamais les redemander sous quelque prétexte que ce soit; & ces Actes seront conservés dans les Archives de l'Académie.

IV.

Aucun Enfant ne pourra être admis dans le Collège, s'il n'a été auparavant visité par le Médecin, & jugé être de bonne conformation & constitution; excluant absolument tous ceux qui seroient affligés de quelques difformités. Si pendant l'espace de deux mois après la réception d'un Enfant, on découvroit en lui quelque symptôme de maladie incurable ou contagieuse; de même si l'on s'appercevoit qu'il fût d'un génie foible dont on ne pourroit rien espérer: voulons qu'il soit remis aux parens.

V.

Toutes les formalités ci-dessus requises, duëment observées, l'Enfant reçu sera remis par l'Inspecteur entre les mains de la Gouvernante; on lui donnera, suivant les Règlemens généraux d'éducation publiés, l'habit destiné pour les Enfans; & les nippes avec lesquelles il aura été présenté seront rendues aux parens, sans en excepter la moindre chose.

VI.

Pour fixer l'ordre dans les Études, on établira trois différentes Classes. Sçavoir 1 celle de l'Adolescence; 2 celle de la Jeunesse; 3 celle de Puberté: dans chacune desquelles ils resteront trois ans de suite.

Leurs Études & Instructions dans la Classe de l'Adolescence, de l'âge de 6. à 9. ans seront:

1. La Religion selon leur âge.
2. Tout ce qui sera à portée de leur conception.
3. La Langue Russe. } Lire & écrire.
4. Les Langues étrangéres. }
5. Le Dessein.

6. Les

6. Les Élémens d'Arithmétique.

Dans la Claſſe de la Jeuneſſe de 9. à 12. ans, la continuation des Études ci-deſſus, auxquelles on ajoutera:

1. La Géographie,
2. L'Hiſtoire, } le tout en élémens.
3. La Géométrie,
4. La Civilité, en leur inſpirant l'amour de la vertu, & on obſervera la pente de chaque eſprit.

Dans la troiſiéme Claſſe, qui ſera celle de Puberté, depuis 12. ans juſques à 15.

On continuera les occupations des Claſſes précédentes, en y ajoutant:
1. Les Elémens des Mathématiques.
2. Les premiers Principes de la Phyſique & de l'Hiſtoire naturelle.
3. Les Principes d'Architecture.
4. Ceux dans leſquels on appercevra du goût & un génie précoce, paſſeront aux leçons des Arts, les autres aux Métiers.

ARTICLE II.
De l'Inſpecteur, & de ſes Devoirs.

I.

L'INSPECTEUR doit être homme de bien, plein de probité & de religion; il doit être actif, vigilant & laborieux, d'un caractere doux & prévenant, modéré & porté par goût à former les Enfans à la vertu. Il doit connoître à fond l'Économie, veiller ſur tout ce qui dépend du Collège, c'eſt-à-dire ſur la conduite des Gouverneurs, Gouvernantes, & Maîtres des Elèves, maintenir le bon ordre dans le Collège; & s'il arrivoit qu'il fut troublé par ſa faute ou négligence, il en répondra à l'Aſſemblée.

II.

IL aura ſéance à l'Aſſemblée pour les affaires du Collège ſeulement, & pour ce qui concernera les Elèves de l'Académie.

III.

SON premier ſoin ſera, en tout tems, de faire germer dans le cœur des Elèves

les femences de la vertu, de leur infpirer la politeffe & tous les fentimens inféparables de la probité & de l'humanité. En fuivant ces principes, il parviendra à les garantir de tout ce qui pourrait les porter au vice.

IV.

Pour avoir une connoiffance parfaite des progrès que feront les Élèves dans leurs Études, il ne s'en rapportera point au témoignage des Gouverneurs & Gouvernantes feulement; mais il fera lui-même, tous les mois & dans chaque Claffe, un éxamen, dont le but fera d'animer au travail ceux qui feront trouvés enclins à la pareffe, & encourager ceux qui fe feront diftingués, en excitant parmi les uns & les autres une émulation générale.

V.

Ses foins ne fe borneront point à veiller feulement à tout ce qui concerne tant les Élèves de l'Académie, que du Collège; un de fes principaux devoirs encore fera de donner les ordres les plus précis pour qu'ils s'accoutument à la plus grande propreté, attendu qu'on ne fera aucune grace à ceux qui y manqueront. Il en donnera lui-même l'exemple, & la regardera comme une partie de la bonne éducation, d'autant plus effentielle, qu'il eft certain qu'elle contribuë à la confervation de la fanté.

I.

Il traitera avec douceur les Gouverneurs, Gouvernantes & Maîtres, auxquels il ne doit point faire effuyer de vivacité ni de dureté; il en ufera de même à l'égard des Élèves, & tâchera d'infpirer les mêmes maximes à tous ceux qui coopéreront avec lui à leur éducation.

VII.

Quoique dans toutes fes actions il doive prendre la fageffe pour guide, cependant ce ne fera point s'en écarter que de paroître toujours d'une humeur enjouée; au contraire, c'eft le vrai moyen de fe rapprocher de l'âge des Élèves, de gagner leur confiance, & de les préferver de l'ennui & du dégoût que pourroit faire naître chez eux le trop de févérité.

VIII.

Les Gouverneurs, Gouvernantes, & les Maîtres, s'attacheront, ainfi que l'Infpecteur, à donner dans toutes leurs actions des témoignages de la vertu la plus folide & la plus épurée: S'il arrivoit que quelqu'un d'eux commît quelque faute, il

en sera repris par les Supérieurs avec bonté, amitié & tous les ménagemens possibles ; il ne doit surtout entrer rien de dur ni de révoltant dans la réprimande, pas même dans celles qui seront faites aux Enfans & aux Domestiques, la douceur est compatible avec la fermeté ; qui fait les réünir, possède le secret de se faire autant aimer que respecter.

IX.

La voix des réprimandes énoncées ci-dessus, ne produisant pas sur l'esprit des Gouverneurs, Gouvernantes & Maîtres le changement desiré, & s'ils continuoient au contraire à s'obstiner, & à tenir une conduite peu conforme à leur état, on en informeroit l'Assemblée, qui prendroit des mesures convenables pour empêcher que la Jeunesse confiée à leurs soins, ne fût séduite par de mauvais exemples.

X.

Dans les cas de maladies, ou d'absence de la part des Gouverneurs & Gouvernantes, pour cause légitime, l'Inspecteur aura soin de remplacer l'absent par quelqu'autre ; mais si l'absence devenoit trop longue, il s'adressera à l'Académie, qui y suppléera, afin que rien ne reste en souffrance.

XI.

L'Inspecteur veillera avec la plus grande attention à ce que tous les alimens des Enfans & des Élèves soient sains & bons. Les Gouverneurs & Gouvernantes seront obligés d'être présens à leurs repas, pour leur apprendre à se comporter à table, comme par-tout ailleurs, avec décence & propreté.

XII.

Comme il ne seroit pas naturel de tenir toujours les Enfans & Élèves dans une tension d'esprit & une application continuelle à l'étude, il leur sera fixé des heures de récréation, suivant l'esprit des observations physiques, pendant lesquelles on leur permettra de jouer à toutes sortes de jeux innocens ; mais surtout pendant la belle saison, on leur procurera le plaisir de la promenade ; enfin on leur facilitera toutes sortes d'exercices possibles, toujours en présence des Gouverneurs & Gouvernantes. Ces délassemens rendront les Enfans & les Élèves plus lestes & plus dispos, & les rapprocheront de l'étude & du travail avec plus de goût & de gaieté.

STATUTS

ARTICLE III.

Du Sous-Inspecteur.

Les fonctions de l'emploi d'Inspecteur étant d'une grande étenduë, & exigeant beaucoup de soins, il serait à craindre que le service, s'il n'étoit confié qu'à une seule personne, n'en souffrît en quelque chose; c'est pourquoi, Nous créons un Sous-Inspecteur, doué des mêmes qualités, pour lui servir d'aide dans l'exécution des Règlemens ci-dessus prescrits, mais il n'entreprendra rien sans être guidé par les ordres de l'Inspecteur.

ARTICLE IV.

Des Gouverneurs & Gouvernantes.

I.

Il sera préposé quatre Gouvernantes dans la première Classe, trois Gouverneurs dans la seconde, & deux dans la trosiéme. Les uns & les autres, pour remplir dignement leur emploi, seront irréprochables dans leurs mœurs, & veilleront sur la conduite des Enfans des leur lever jusqu'à leur coucher.

II.

Les Gouverneurs & Gouvernantes, en élevant les Enfans conformément aux Règlemens établis, s'attacheront surtout à leur inspirer des sentimens de candeur & de probité; ils les traiteront avec douceur & politesse, pour leur en donner l'exemple, afin qu'imbus d'aussi bons principes ils puissent être en état de passer à l'Académie, pour y être employés soit aux Arts, soit aux Métiers, lorsque leurs talens auront été développés.

III.

Dans les commencemens, il sera de la prudence des Gouverneurs de ne point surcharger de travail, de jeunes Élèves encore foibles, & d'une complexion délicate; il en résultera pour eux un double avantage, en ce que d'un côté leur santé n'en sera point affoiblie, & moins ennuyeuse & moins désagréable. On les encouragera donc avec douceur & avec art à remplir leur devoir, & surtout ils useront de la plus grande modération pour leur inspirer le goût de la lecture & l'étude du Dessein. Cette conduite vis-à-vis d'eux produira des progrès plus rapides.

IV.

Les Gouverneurs s'appliqueront principalement à connoître les facultés de l'esprit & les qualités du cœur de leurs Élèves; il s'en trouve de conception précoce, comme aussi de lente & tardive; ce sera à eux à mesurer leurs instructions suivant les différentes capacités; mais vis-à-vis des uns & des autres, ils ne s'écarteront jamais de la voie de la douceur.

V.

Les Gouverneurs & Gouvernantes, dans l'examen particulier qu'ils feront des inclinations de leurs Élèves, auront surtout attention d'observer leur penchant ou leur aversion pour l'étude, afin d'être en état de suppléer, autant qu'il sera en leur pouvoir, à l'incapacité ou à la mauvaise volonté de leurs Élèves. Ils tiendront un journal de leur conduite & de tout ce qu'ils auront appris. Ce journal sera remis, tous les mois, à l'Inspecteur, pour le mettre en état, dans l'Examen qui lui est prescrit, de juger des progrès ou de la négligence des Élèves, & lui servir dans le rapport qu'il sera tenu d'en faire lui-même, tous les trois mois à l'Académie assemblée.

ARTICLE V.

Des Examens.

I.

Indépendamment de l'Examen particulier prescrit dans les deux premières Classes à la fin de chaque mois, il en sera fait chaque semestre, un général en présence de l'Inspecteur, du Professeur de quartier, des Adjoints, & de tous les Gouverneurs & Gouvernantes. Le but de cet Examen sera de comparer la conduite & la capacité des Élèves à celles des tems précédens, constatées par l'Inspecteur sur son Régistre de quartier: il en résultera une connoissance plus parfaite de l'inclination des Enfans; & ce sera alors qu'avec plus de fruit, on pourra les exercer dans des parties pour lesquelles leur goût se décidera, & auxquelles la nature & leurs dispositions paroîtront les appeller: Ces Examens d'ailleurs pourront encore produire de l'émulation parmi la Jeunesse, si les Gouverneurs observent de rendre utiles les comparaisons, qu'on y fera publiquement de l'application des uns à la négligence des autres.

II.

Le Directeur ou Recteur, les trois Professeurs & Adjoints, le Secrétaire, l'Inspecteur & les Gouverneurs, feront pareillement tous les six mois l'Examen des Élèves de

la troisiéme Classe. Il roulera principalement sur leur conduite & leurs mœurs, sur leur application à l'étude & sur les progrès qu'ils auront faits. Nous voulons que ceux qui se distingueront dans ces Examens & déceleront des dispositions pour les Arts, passent dans les Classes académiques, pendant tout le tems qu'ils auront encore à rester dans le Collège; & pour les encourager de plus en plus à faire des progrès, il leur sera distribué des récompenses en Estampes & Livres relatifs aux talens dont on aura découvert en eux le germe. Ceux qui ne montreront aucune disposition pour les Arts, iront de même à l'Académie, pendant le reste du tems qu'ils auront à passer au Collège, s'y exercer aux Métiers pour les quels ils paroîtront avoir du goût. Quant aux ignorans & paresseux dont on prévoira ne pouvoir tirer aucun parti, ils seront entiérement exclus du Collège.

III.

Les neuf années d'étude prescrites dans le Collège étant révoluës, ceux qui dans les Examens auront été jugés avoir des dispositions pour les Arts, seront inscrits pour les premieres Classes de l'Académie, & les autres y passeront aux Métiers pour lesquels ils auront quelque aptitude. Tous y seront encore six années pour y perfectionner leurs talens, & y donner de nouveaux témoignages de leurs mœurs & d'une conduite réguliere.

CHAPITRE II.
DE L'ACADÉMIE DES ARTS.

ARTICLE PREMIER.
Du Président.

I.

Le Président & l'Assemblée emploieront, de concert, tous leurs soins à faire fleurir les Arts, & à les étendre autant qu'il sera possible dans notre Empire, pour l'avantage & l'utilité de nos Sujets; en conséquence le Président & l'Assemblée décideront de toutes les affaires à la pluralité des voix, & dans certains cas par scrutin; l'Arrêté en sera signé par eux. Nous permettons même, lorsque quelque affaire d'importance exigera notre décision, de nous en faire des rapports circonstanciés, signés de toute l'Assemblée.

II.

Si dans la suite il se rencontroit que quelques-uns de nos Ordres dérogeassent aux présens Privilèges & Règlemens; pour l'irrévocabilité, le maintien & l'exécution d'iceux, nous permettons au Président & à l'Assemblée de nous en faire leurs humbles

Remontrances, & de recourir aux Ordres que Nous jugerons à propos de donner à cet égard.

III.

La Somme dont nous gratifions l'Académie pour son entretien, sera sous la direction de toute l'Assemblée; & celle nécessaire pour la dépense journaliere, selon le Plan d'Institution de la dite Académie, sera remise à l'Oeconome, qui n'en disposera que sous l'inspection du Directeur; chaque mois expiré, l'Oeconome produira des états & comptes détaillés de toutes les dépenses, pour être examinés & ratifiés par l'Assemblée.

IV.

Le Président & l'Assemblée veilleront à ce que les fonds de la Caisse de l'Académie, & généralement tout ce qui en dépend, ne soient employés que pour son service & utilité, avec ordre & oeconomie; permettons néanmoins à l'Assemblée de les faire produire & valoir, conformément aux principes de notre Banque Impériale établie le 1. Octobre 1763. ou de se servir de tels autres moyens qu'elle avisera convenables, en observant que les améliorations qui en proviendront, soient employées en dépenses utiles, comme en augmentation de Pensionnaires, appointemens fixés par l'Etat, & autres nécessités indispensables; à l'effet de quoi l'Académie établira un Bureau, & fera tenir des Régîtres exacts, que l'on simplifiera le plus qu'il sera possible; chaque année révolue, on en fera la vérification, pour rectifier les erreurs qui s'y seroient glissées; après quoi, le tout étant dans l'ordre requis, on en arrêtera les comptes, dont quittance sera sans aucun retard expédiée au Comptable. Tous les livres, régîtres, états & comptes, seront gardés dans les Archives de l'Académie, sans pouvoir en être déplacés sous quelque prétexte que ce soit, pas même sous celui d'être envoyés dans aucun Bureau de révision.

V.

Dans la distribution de toutes les places de l'Académie, l'Assemblée s'attachera principalement à ne fixer son choix que sur des gens en état par leurs talens & leurs bonnes moeurs, de remplir dignement les vûes qu'on aura sur eux; s'il s'en trouvoit un qui s'écartât de son devoir, & qui ne pût y être ramené par des voies de douceur, l'Assemblée, après en avoir examiné la conduite, la jugeant repréhensible, le renverra par devant le Tribunal compétent.

VI.

Les Nationaux feront toujours préférés aux Étrangers dans le choix qui sera fait des Amateurs honoraires: comme Patriotes, ils concourront avec plus d'ardeur à l'agrandissement

fement & à la perfection d'un Établissement dont la Nation doit attendre les plus grands avantages. Pour prévenir par la fuite toute vacance dans la place de Préfident & en rendre les opérations toujours actives, nous l'autorifons, ainfi que l'Affemblée, à choifir par la voie du fcrutin dans le nombre des dits Amateurs honoraires, un fecond Préfident en furvivance, dont l'élection n'aura cependant fon entier effet qu'après notre approbation. Si l'Académie, avant d'avoir pû remplir nos vuës à cet égard, venoit à perdre fon Préfident, l'Affemblée, fans aucun délai, en élira un, qui nous fera préfenté pour être confirmé.

VII.

LES places de Membres honoraires n'exigent pas feulement des perfonnes qui n'auroient que des connoiffances fur les Arts; mais il eft auffi indifpenfable qu'elles y foient initiées par la pratique, afin qu'elles puiffent contribuer à leur perfection; & elles feront indifféremment choifies, tant de nos Sujets que parmi les Étrangers.

ARTICLE II.

Du Directeur.

LE Directeur fera la feconde perfonne de l'Académie, & en abfence du Préfident il en fera les fonctions pendant le tems de fon adminiftration; fon élection fe fera par voie de fcrutin, l'Académie Affemblée. Il fera choifi parmi les trois Recteurs, tous les quatre mois, tems fixé pour la durée de fa geftion, que l'Affemblée pourra prolonger de quatre en quatre mois, pendant le cours d'une année feulement, fi elle en eft fatisfaite.

II.

APRÈS le Préfident, le Directeur aura la préféance fur tous les Membres de l'Académie; il fera chargé de maintenir l'ordre tant dans l'Académie que dans le Collège, parmi les Artiftes & les Artifans qui en dépendent, & de faire exécuter ponctuellement tout ce qui fera ordonné par l'Affemblée. Le grand Sceau de l'Académie fera confié à fa garde.

III.

LE principal objet de fon miniftere fera de veiller fur les Claffes de l'Académie & du Collège, afin de s'affurer de l'éducation qui y fera donnée aux Élèves, du genre de leurs études, & de la régularité de leur conduite. Il tâchera le plus qu'il fera poffible de les piquer d'émulation; réprimandera d'abord les négligens, les corrigera enfuite

avec douceur; la récidive chez eux devenant trop fréquente, il en fera son rapport à l'Assemblée, qui y pourvoira.

IV.

EN cas de maladie, ou d'absence légitime, la place de Directeur sera remplie par le plus ancien Recteur, celle d'ancien Recteur par celui qui le suivra immédiatement; il en sera ainsi successivement de toutes les autres places de l'Académie.

ARTICLE III.

Des Recteurs, & Adjoints à Recteurs.

I.

LES Recteurs & Adjoints à Recteurs occuperont, après le Directeur, les premieres places dans l'Assemblée, chacun suivant leur rang d'ancienneté. Le Président, le Directeur, les Recteurs, Adjoints à Recteurs, les Professeurs des trois Arts, & le Secrétaire, formeront le Conseil-privé, pour fixer & faire exécuter les Règlemens & établissemens de l'Académie.

II.

ON choisira parmi les Professeurs des trois Arts les Adjoints à Recteurs; ils suppléeront au Directeur & succéderont au Rectorat, selon leur rang d'ancienneté.

III.

CES sortes de places distinguées ne pourront être accordées par l'Assemblée à titre de récompense, qu'à ceux qui les auront méritées par leurs talens, & par l'avantage qu'on aura déjà précédemment tiré d'eux. Au surplus, les Recteurs, leurs Adjoints & le Secrétaire, seront logés convenablement avec leur famille, & auront notre Table à l'Académie.

ARTICLE IV.

Des Professeurs & Adjoints à Professeurs.

I.

LES Professeurs de Peinture, Sculpture & Architecture, seront choisis parmi les Adjoints à Professeurs; leur élection se fera par voie de scrutin; ils se rendront dans leurs Classes tous les jours pour y enseigner les Élèves: chaque Professeur de Peinture & Sculpture alternativement posera, tous les mois, dans l'Académie de Nature le Mo-

dèle & la Bosse. Ils veilleront aux travaux des Elèves, corrigeront leurs Esquisses, & leur indiqueront les moyens les plus prompts & les plus faciles, pour parvenir à la perfection; l'un d'entre eux sera obligé de démontrer les proportions du Corps humain, selon les principes anciens & modernes, & tous instruiront l'Assemblée de la conduite & des progrès de leurs Élèves.

II.

Les Professeurs d'Architecture ne borneront pas leurs soins à ne donner à leurs Élèves que des Desseins & des Modèles, ils étendront leurs leçons sur la qualité, l'usage & l'emploi des matériaux de leur Art; & pour réunir conjointement la pratique à la théorie, dans le cours des trois dernieres années destinées à l'apprentissage de leurs Élèves, ils les conduiront aux Chantiers & Atteliers pendant la belle saison. Les Professeurs & Adjoints ne permettront à aucun de ceux qui seront assujettis à ces sortes de leçons de s'éloigner d'eux, & ils en seront responsables à l'Assemblée. Celui qui sera de quartier, se transportera tous les samedis dans la principale Classe du Collège pour y examiner & corriger les travaux des Élèves.

III.

La Perspective sera démontrée les jours fixés par l'Assemblée, qui en indiquera aussi d'autres pour enseigner l'Anatomie, autant qu'il est nécessaire pour les Arts; on y joindra quelque connoissance de la Miologie pendant l'hyver, & de l'Ostéologie pendant l'été. Les Professeurs finiront leur Cours dans l'espace d'une année.

IV.

On prescrira pareillement un tems suffisant pour l'instruction de l'Histoire, de l'Iconologie, de la Géographie & de la Mythologie.

V.

Les Adjoints à Professeurs, seront choisis par l'Assemblée, entre les Académiciens qui aspireront à ces sortes de places. Pendant les études, ils ne se sépareront jamais des Professeurs auxquels ils serviront d'Aides en tout ce qui sera de leur devoir; & en leur absence, ils continueront l'instruction des Elèves suivant leurs principes & le plan tracé.

ARTICLE V.

Du Secrétaire.

I.

Le Secrétaire doit connoître les Sciences autant que les Arts l'exigent.

II.

Il tiendra un Journal exact de nos ordres, ainsi que des décisions de l'Assemblée. Il sera chargé de la correspondance avec nos tribunaux, les Académies étrangéres & les Artistes célébres qui sont hors de l'Empire. Il écrira l'Histoire de l'Académie, dont le petit Sceau sera sous sa garde.

ARTICLE VI.

Des Académiciens.

I.

L'Académie ne recevra dans son Corps, pour Académiciens, que des personnes qui excelleront dans l'Art dont elles feront profession, tels que la Peinture, la Sculpture, l'Architecture & la Gravure. Les Nationaux & les Étrangers y pourront également prétendre, pourvu qu'ils aient de bonnes mœurs, une conduite régulière; & qu'ils soient d'une capacité reconnuë : lorsque l'Assemblée trouvera toutes ces qualités réünies dans un même sujet, elle pourra l'élever au grade de Conseiller de l'Académie.

II.

L'Artiste qui voudra se faire recevoir, s'adressera à l'un des Professeurs, & lui remettra ou fera remettre par quelque Membre de son Art ses meilleurs Ouvrages, pour être présentés par le dit Professeur à l'Académie. Si le Récipiendaire, à la pluralité des voix, est jugé capable de pouvoir être admis au Corps; pour s'assurer de plus en plus de sa capacité, avant sa Réception l'Assemblée lui fera exécuter dans une des salles de l'Académie, de la quelle on écartera tous secours étrangers, un Programme de son genre au choix de l'Académie.

III.

Lorsque le Récipiendaire aura mis la derniere main à cette épreuve de ses talens, si elle est jugée mériter l'approbation de l'Assemblée, elle le recevra Académicien par voie de scrutin, & son Ouvrage appartiendra à l'Académie.

ET RÈGLEMENS.

IV.

Nous permettons à tous les Membres & Artiſtes de l'Académie, d'expoſer à la vuë du Public, tous les deux ans, depuis le matin juſqu'au ſoir, pendant le mois de Juillet ſeulement, les Ouvrages qu'ils croiront dignes de ſon attention.

ARTICLE VII.

Des Aſſemblées.

I.

Les Aſſemblées de l'Académie ſeront de trois ſortes, ſçavoir: les ordinaires, les extraordinaires, & les publiques. Les Aſſemblées ordinaires ſe tiendront le premier lundi & le dernier ſamedi de chaque mois, à moins qu'elles ne fuſſent dérangées par quelque fête qui tomberoit à l'un des jours indiqués, auquel cas la tenuë n'en pourra être différée que juſqu'au lendemain; quoique pluſieurs Membres, pour cauſe légitime, ſe trouvaſſent abſens de la dite Aſſemblée, on n'en décidera pas moins les affaires proviſoires, pourvu toutefois que les Aſſiſtans ſoient au nombre de ſept. Tout établiſſement, toute innovation, jugés convenables à la perfection des Arts, ainſi qu'à l'utilité & au bien de l'Académie, ſeront conſignés dans un Journal, pour être ſoumis au jugement de l'Aſſemblée générale, qui ne ſe tiendra que tous les quatre mois; on pourra cependant en convoquer extraordinairement, s'il ſe préſentoit quelque affaire importante, dont la déciſion ſeroit de ſon reſſort & ne pourroit ſouffrir de retard.

II.

Il y aura dans l'Académie une Salle déſignée & deſtinée pour les Aſſemblées. Elles ne pourront ſe tenir autre part ſous peine de nullité, à moins que pour quelque cauſe il n'eût été arrêté par l'Aſſemblée qu'elles ſe tiendront ailleurs; au ſurplus, en quelque endroit que s'aſſemble l'Académie, elle ne décidera rien qu'à la pluralité des voix ou du ſcrutin, & on gardera ſur ces déciſions, juſqu'au tems néceſſaire, le plus religieux ſilence.

III.

L'Assemblée ſignalera ſon empreſſement & ſon zèle, en procurant de jour en jour à l'Académie quelque nouvel avantage, ainſi qu'en écartant tout ce qui pourroit en retarder les progrès; à l'effet de quoi, pour ſuppléer, en tant que beſoin eſt, à ce qui pourroit manquer aux Préſentes, nous l'autoriſons à rédiger des Inſtructions particulières relatives aux différens devoirs de ceux qui lui ſeront ſubordonnés, afin que cha-

cun d'eux, après la distribution qui leur en sera faite, puisse d'un coup d'œil y lire ses obligations & ses devoirs.

IV.

L'Assemblée publique de l'Académie se tiendra le 1. Septembre de chaque année; on y invitera par billets imprimés les Amateurs, les Membres honoraires, les Académiciens & les principaux Seigneurs. On y exposera à leur jugement les Ouvrages des Membres de l'Académie, & des Artistes récipiendaires qui auront mérité le prix.

V.

Dans ces sortes d'Assemblées publiques, chaque Académicien se placera selon son rang d'ancienneté. Le Président aura la première place, le Directeur, les Recteurs & Adjoints à Recteurs, les Professeurs & leurs Adjoints seront à sa droite. Il aura à sa gauche les Amateurs, les Membres honoraires, l'Inspecteur, les Conseillers, les Professeurs de Perspective, d'Anatomie & d'Histoire, & immédiatement ensuite & des deux côtés, les Académiciens. Le Secrétaire sera au bout de la table, vis-à-vis le Président.

VI.

En attendant que les places de l'Académie mentionnées en l'Art. 3. soient remplies, ainsi que nous le desirons, on invitera à la décision des affaires intérieures qui l'exigeront, des Amateurs ou Membres honoraires; & si dans les commencemens il ne se trouvoit point parmi nos Sujets assez de personnes capables de remplir les sus-dites places, l'Académie fera venir de l'Etranger des Professeurs & Académiciens.

ARTICLE VIII.

Des Examens & Récompenses.

I.

Pour être en état de porter les Arts à une plus grande perfection, l'Assemblée fera tous les mois l'Examen des Desseins d'après Nature & de Bosse, ainsi que de ceux d'Architecture; tous les jugemens qu'elle portera sur cette matière seront inscrits dans le Journal de l'Académie, & serviront à mieux faire la comparaison des progrès.

II.

On suivra les mêmes principes dans les grands Examens, qui se feront tous les quatre mois; & on notera soigneusement dans le Journal les noms de ceux qui se seront

distingués dans la Peinture, Sculpture, Architecture & Gravure, afin que relativement à leur conduite & à leur sçavoir-faire, ils reçoivent les Médailles d'argent destinées pour chaque Art; il y en aura deux: l'une sera de 6. onces, & l'autre de 3. pour récompenser les progrès; voulons que la distribution en soit faite tous les quatre mois, & que ceux qui auront remporté ces prix aient la préféance sur les autres.

III.

Notre Intention étant de porter les Arts, autant qu'il se pourra, à ce haut dégré de perfection où l'émulation seule peut les conduire, nous voulons que ceux qui auront exécuté habilement les Programmes qui leur auront été donnés, & ne se seront point écartés de la vraie éducation en ce qui concerne la conduite & les bonnes mœurs, indépendamment des Médailles d'argent proposées en prix, puissent encore aspirer à deux Médailles d'or, qu'on distribuera dans chaque Classe, l'une desquelles sera du poids de 3. onces, & l'autre de la moitié.

IV.

L'Académie décidera à l'unanimité des voix dans une Assemblée particuliere, quel sujet sera donné à traiter aux Élèves, pour concourir aux prix. Les Aspirans, sous quelques prétextes que ce soient, ne pourront point sortir de la Salle, ou des Cabinets qui leur seront indiqués pour vaquer à leurs ouvrages lesquels seront scellés & approuvés par le Professeur de mois; il lui est enjoint d'écarter toute aide & secours étrangers, sous peine d'exclusion d'examen pour les Élèves.

Quant aux Graveurs, leur travaux exigeant un espace de tems plus long que celui des autres Artistes, les sujets qu'ils auront à traiter leur seront délivrés un certain tems d'avance, en observant toujours l'ordre ci-dessus prescrit.

V.

Lorsque le Concours sera fini, les morceaux des Concurrents seront exposés à la vuë du Public pendant huit jours, à la fin desquels l'Académie s'assemblera, pour adjuger les Prix & Médailles que nous établissons; ce sera le Président, ou en son absence le Directeur qui en fera la distribution dans chaque Classe, en notre nom, en présence de l'Assemblée publique.

ARTICLE IX.

Des Élèves qu'on instruit dans les Classes, & des Pensionnaires.

I.

Les Élèves qui sortiront du Collège d'Éducation pour être instruits à l'Académie dans les Arts & Métiers, après y avoir vaqué avec succès à leurs études pendant le tems prescrit, seront honorés d'une Epée; & l'Assemblée leur délivrera des Attestations de Liberté, en vertu desquelles ils pourront exercer leur Art & Profession où ils jugeront à propos; il y sera même joint une gratification convenable, pour subvenir aux frais de leur premier Établissement.

II.

Nous permettons à l'Académie d'envoyer, tous les trois ans, dans les Pays étrangers douze Artistes, choisis du nombre de ceux qui auront remporté des Médailles, pour s'y perfectionner; ils y jouiront de la protection de nos Ministres qui se trouveront dans le lieu de leur demeure, & l'Académie aura soin de les adresser & recommander à des personnes capables de les conduire au but qu'on se proposera de leur faire atteindre; de leur côté les dits Pensionnaires seront tenus d'informer, tous les quatre mois, l'Académie de l'endroit de leur séjour, & de leurs occupations présentes & passées, des choses remarquables & curieuses qu'ils auront vues, le tout conformément au Journal qu'ils seront obligés d'en tenir, & dont ils ne manqueront pas d'envoyer des Extraits.

III.

A l'expiration du terme de leur voyage, les Élèves seront obligés d'envoyer à l'Académie un morceau de leur ouvrage, ou au moins copie des plus beaux Tableaux, Statuës, Desseins &c. après quoi elle fera remettre l'argent nécessaire pour leur retour, avec un Certificat de Liberté, après la réception du quel ils ne seront plus Pensionnaires de l'Académie; & à leur retour dans notre Empire, ils y pourront cultiver leur Art, & exercer leur Profession partout où ils jugeront à propos.

IV.

Lorsque quelque Pensionnaire, après son retour, voudra se faire agréer au nombre des Membres de l'Académie, ou que quelqu'autre Élève de notre Collège aspirera au même but, l'un & l'autre seront tenus de se conformer à toutes les formalités prescrites pour les réceptions; & si l'Assemblée les juge capables d'être reçus, ils auront la préféance sur les Étrangers reçus avec eux. On doit observer la même chose

se à l'égard des Élèves qui auront leurs Certificats de Liberté, & qui, après avoir voyagé à leurs propres frais, ou seront parvenus à la persection dans l'Empire, ou dans les Pays étrangers; mais ils ne pourront prétendre à leur réception qu'après les trois années révoluës.

ARTICLE X.
De tous les Établissemens en général.

I.

INDÉPENDAMMENT de la culture des Arts, dont l'Académie sera son principal objet, le Président & l'Assemblée saforiseront de tout leur pouvoir les Métiers dont l'utilité aura quelque correspondance avec les Arts; à l'effet de quoi ils tâcheront de les mettre en vigueur par de bons Règlemens particuliers.

II.

L'ASSEMBLÉE examinera, tous les six mois, les Élèves passés du Collège d'Éducation aux Métiers, & gratifiera d'Instrumens ou choses convenables à leur profession, ceux qu'elle en jugera dignes; dans les trois dernieres années, elle pourrra aussi leur donner le titre de Sous-Maîtres; & s'ils continuent à se distinguer par une bonne conduite & par leur industrie, à leur sortie de l'Académie ils seront déclarés Maîtres, & honorés d'une Épée. Quant à ceux qui n'auront donné que des preuves de peu d'intelligence, ils sortiront Sous-Maîtres & Artisans.

III.

L'ÉGLISE de l'Académie sera desservie par un Prêtre sçavant, Régulier ou Séculier, qui célébrera le Service divin, & enseignera aux Élèves le Catéchisme & la Religion. On lui donnera le nombre de personnes nécessaires pour s'acquiter du Service.

IV.

L'ACADÉMIE se formera une Bibliotéque, & choisira parmi ses Membres un habile Bibliotècaire. Cette Bibliotèque sera publique & ouverte à tout le monde, les jours & heures qu'il sera plus commode de fixer; les Livres n'y seront prêtés que dans le lieu même, & il sera permis à un chacun d'en tirer les Extraits & Notes dont il aura besoin.

V.

Il fera auſſi établi dans l'Académie une Pharmacie & une Infirmerie, dont l'exercice ne fera confié qu'à un Apoticaire habile; on y entretiendra auſſi pour le ſervice des Malades un Chirurgien & Sous-Chirurgien expérimentés, & en cas de beſoin un Mèdecin. Quant aux autres Employés ſubalternes, tels que l'Oeconome, Gardes, Facteurs pour l'Imprimerie ou vente des Livres, Tableaux, Eſtampes &c. on les prendra indifféremment ſoit dans le dehors, ſoit dans l'intérieur de l'Académie, pourvu qu'ils aient les qualités convenables à leur Emploi. On choiſira auſſi parmi les Bas-Officiers ayant leur congé, ou autres, deux Portiers qui feront vêtus de notre Livrée.

VI.

L'Académie accordera une récompenſe honnête, ou une penſion alimentaire à vie, à tous les domeſtiques qui deviendront infirmes, tant à ſon ſervice qu'à celui du Collège, pourvu toutefois qu'elle ſoit ſatisfaite de leur conduite & de leur probité.

VII.

Toute punition corporelle ſera bannie de l'Académie & du Collège, même à l'égard des Subalternes & Domeſtiques; elle employera toujours des moyens honnêtes pour ramener à leur devoir ceux qui s'en écarteront. Si cette voie étoit inſuffiſante, elle prendra celle de renvoyer ceux qui refuſeront de s'y ſoumettre; lorſqu'il s'en trouvera quelques-uns coupables de fautes griéves, ce ſera à nos Tribunaux à les juger ſelon les Loix.

VIII.

Les meilleurs Règlemens ne produiſant pas toute l'utilité & l'avantage qu'on en doit attendre, s'ils ne ſont très-exactement exécutés dans tous leurs points; l'Académie s'aſſemblera chaque année une fois, uniquement pour examiner ſi celui-ci a été religieuſement obſervé; & ſi elle s'appercevoit que dans l'adminiſtration générale ou particuliere il ſe fut gliſſé quelque négligence ou abus, elle travaillera ſans délai à les réprimer.

Finalement, nous déclarons à tous & à chacun, que nous avons crée & érigé notre Académie des Arts, ſur les Principes & Règlemens ci-devant énoncés, pour lui ſervir de Loix fondamentales; en conſéquence, Voulons & Ordonnons qu'elles ſoient invariablement exécutées en tous points. Nous permettons de plus (ſuivant l'uſage des autres Académies de l'Europe) à tous nos ſujets quelconques, ainſi

qu'aux Étrangers, de profiter également des avantages qu'ils pourront retirer de notre Grace Impériale à cet égard, que nous voulons rendre commune à tous. Donné à *Saint-Pétersbourg*, ce 4. Novembre 1764, & de notre Règne le troisiéme.

<p style="text-align:center;">CATHERINE.</p>

INSTITUTION
DU
CORPS IMPÉRIAL
DES
CADETS.

TRÈS-AUGUSTE SOUVERAINE.

Les Réflexions que j'ai l'honneur de présenter à Votre Majesté Impériale, sur la nouvelle institution du Corps des Cadets, sont le fruit de votre zèle infatigable pour le bonheur & la gloire du vaste Empire que Dieu vous a confié. Mais en offrant à Votre Majesté, ce tribut de mon respect, je ne lui rends que ce qui lui appartient.

L'Objet de la premiere création de ce Corps, étoit d'élever des hommes de guerre, qui alliant la bravoure à toutes les connoissances Militaires, puffent donner l'éxemple de l'une, & enseigner les autres. Cet objet a été rempli; il est sorti de cette École plusieurs bons Officiers; il faut avoüer cependant qu'ils ont dû leurs succès moins à l'éducation qu'ils y avoient reçue, qu'à des dispositions heureuses & à leur propre application.

Ce défaut dans le principe d'un Établissement aussi avantageux, n'a point échappé à la vigilance & à la pénétration de Votre Majesté Impériale; elle a jugé qu'il étoit de sa sagesse d'assûrer par les soins actifs de l'État même, des effets qui lui devenoient aussi précieux, & qui jusqu'alors n'avoient pû être produits que par le hasard: elle a senti que l'École destinée à former des Guerriers, pourroit en même tems former des Citoyens, capables d'être employés avec distinction, dans les affaires les plus importantes du Gouvernement, & que cette Institution deviendroit ainsi doublement utile à la Patrie. Mais elle n'a pas cru qu'il suffisoit à sa bienfaisance, de pro-

curer l'accroiſſement des Arts & des Sciences à une Nation très propre à les ſaiſir; c'eſt ſurtout à faire germer dans des cœurs tendres & ſuſceptibles de toutes les impreſſions, la ſemence de la vertu, l'amour du travail, les bonnes mœurs, ſans les quelles toutes les autres qualités deviennent inutiles, qu'elle a voulu qu'on s'attachât de préférence dans cette École, & dans toutes celles qui doivent leur origine au véritable amour dont Votre Majeté Impériale eſt pénétrée pour ſes Peuples.

Pour remplir dignement les ordres de Votre Majesté Impériale, & les inſtructions détaillées qu'elle a daigné me donner à ce ſujet, il m'auroit fallu autant de capacité que de zèle. L'importance de la matiére exigeoit des connoiſſances infiniment plus étendues que les miennes, & je n'ai pû entreprendre cet eſſai que par ma juſte confiance dans la bonté & l'indulgence de Votre Majesté Impériale qui voudra bien n'y voir que des marques de ma ſoumiſſion, de mon attachement inviolable & de la vénération profonde avec les quels je ſuis,

TRÈS AUGUSTE SOUVERAINE,

DE VOTRE MAJESTÉ IMPÉRIALE.

Le très ſoumis, & très fidèle Sujet.

PREMIERE PARTIE.

I.

De l'Education & de l'Instruction de la Noblesse en général.

LA FORCE & la tranquillité des États consistent dans les armées; mais ce n'est ni de leur nombre, ni d'une valeur aveugle qu'on doit attendre ces effets. L'Expérience des nations les plus belliqueuses, n'a que trop prouvé, qu'à la guerre, le courage seul ne suffit pas toujours pour éxécuter de grandes choses, & qu'il doit être dirigé par une subordination suivie. Rien de plus propre à assûrer cette subordination qu'une École, où l'on instruise perpétuellement la jeunesse dans la pratique des éxercices Militaires & de l'éxacte discipline. C'est par cette méthode, que les Romains ont subjugué la terre; c'est la connoissance intime du métier de la guerre, qui nourrit le courage & fait désirer au soldat l'occasion d'éxécuter ce qu'il est sûr d'avoir bien appris.

QUI sait obeïr, fait commander; ce principe est incontestable. *César*, au rapport de *Suétone*, usoit de la plus grande douceur envers ses Guerriers, mais il punissoit sé-

vérement la désertion, la révolte & la désobéissance, comme des crimes d'un dangereux exemple, & capables d'entraîner les suites les plus funestes. Dans le cours des affaires ordinaires, si l'on a manqué, on peut se corriger; à la guerre, les fautes ne se reparent point, & l'on en est promptement puni.

Pour se former une juste idée de l'École Militaire qu'il convient d'établir, il faut se la représenter comme un véritable Corps de troupes, chargé de la garde d'une forteresse où le service seroit fait avec la même précision que si l'on étoit en présence de l'ennemi, & où la moindre négligence dans l'exercice de ses devoirs, seroit punie sévérement. (*a*). Rome, dans les beaux tems de la République, nous en présente une image plus frappante encore; cette ville n'étoit à proprement parler, qu'un Camp où règnoit un ordre admirable, & où le Guerrier soumis oublioit, sous le joug de la discipline, la liberté de Citoyen, & s'exerçoit sans relache à des vertus qui ont asservi le monde.

Qu'on parcoure l'histoire des siécles anciens & modernes, on y verra que les Généraux les plus illustres joignoient à un courage intrépide, les sciences également nécessaires au Légiflateur & au Conquérant. *Aléxandre*, *Jules-Céfar*, & un grand nombre de modèles offerts de nos jours, prouvent évidemment qu'on ne peut faire la guerre avec succès & avec gloire, qu'autant qu'on est versé dans les autres connoissances.

Quelles sont les sciences qu'on enseignera aux Élèves qui seront reçus dans cette École? Quelle sera leur division suivant leur âge? Tout cela doit être clairement détaillé dans les Statuts à faire sur ce sujet. On se contente d'observer ici qu'en les pliant sans cesse à une exacte discipline & à une subordination aveugle, comme premiers principes de l'Art militaire, il faut leur apprendre tout ce qui doit être sçû par l'homme de guerre, c'est-à-dire qu'il faut joindre à tous les exercices auxquels ils seront appliqués, les règles de la Tactique, l'art de combattre, & la science de vaincre; les mettre en état en un mot de réunir en eux la capacité & la valeur, de remplir également le devoir du Soldat & celui du Général.

L'Utilité d'un pareil Établissement est sensible; on ne doit négliger aucun moyen de le conduire à la perfection. Tout dépend du choix du premier Chef, des Supérieurs qui lui sont subordonnés, des Officiers & des Précepteurs. S'ils tiennent une conduite prudente avec les Élèves, s'ils les dirigent avec amour & affabilité, s'ils les menent à l'instruction par la curiosité, & leur cachent sous cet appas, l'idée du travail & de la gêne, s'ils ont l'addresse d'exciter cette curiosité par quelques
idées

(*a*) On expliquera en son lieu en quoi consiste cette sévérité.

idées jettées à propos & qui donnent envie de les faifir ; il eft hors de doute que la Jeuneffe fera de grands progrès dans tout ce qui fera proportionné à fon âge. Nous naiffons avec un penchant à l'imitation qui fagement dirigé, nous feroit fans doute auffi utile qu'il nous eft fouvent préjudiciable (*b*). Qu'on banniffe l'air févére & la voix impérieufe de Gouverneurs & de Précepteurs ; qu'on y fubftituë la douceur & l'attention à fe mettre à la portée des Enfans, à leur faire un jeu des chofes utiles, à fimplifier ce qu'on leur enfeigne, & ne leur enfeigner que ce qu'ils peuvent concevoir ; on verra bientôt avec fatisfaction les Élèves difputer d'attachement avec les Maîtres, imiter leur conduite, leurs difcours & jufqu'à leurs expreffions. C'eft donc, on le répete, du bon choix des Supérieurs & des Précepteurs que dépendent les plus grands fuccès de cette inftitution (*c*).

Des Livres entiers font pleins de préceptes & de règles d'Étude pour la jeuneffe ; mais qu'on nous permette d'ajouter ici la réponfe du Cardinal de Richelieu à un homme qui follicitoit la permiffion de fonder une École de belles-lettres. ,, S'il étoit auffi facile, lui dit ce Miniftre, d'avoir de bons Précepteurs, qu'il l'eft de trouver l'argent néceffaire pour les bâtimens, j'aurois confeillé d'établir de pareilles Écoles dans chaque village''. Cette réponfe fait voir que ces fortes d'Établiffements ne peuvent être utiles qu'autant qu'ils ont à leur tête des perfonnes éclairées, & auffi capables de bien conduire la jeuneffe que de l'inftruire. (*d*). Sans cela, le tems paffé dans les études, n'eft le plus fouvent qu'un tems mal employé.

Il faut donc apporter toutes fortes d'attentions pour éviter ces inconvéniens dans l'École Militaire dont il eft queftion. L'Éducation de la Nobleffe doit y devenir le fondement de toutes les qualités diftinctives. Les différens exercices qui la formeront à l'obéiffance, comme au commandement, la connoiffance qu'elle y doit acquérir des Sciences néceffaires tant à l'état Militaire qu'à l'état Civil, doivent plus être le fruit de l'expérience que d'une occupation continuelle, telle qu'on la pratique dans les Écoles or-

(*b*) Un Enfant eft un excellent copifte de nos actions & principalement des mauvaifes. Sans étude, fans application, & même fans y penfer, il s'inftruit & répete ce qu'il entend fur-tout des gens qu'il aime, qu'il refpecte, & qu'il voit plus fouvent.

(*c*) Le pédantisme fait la ruine effentielle de l'Éducation de la jeuneffe en général, & de celle de la Nobleffe en particulier. S'il falloit choifir de deux maux le moindre, il vaudroit encore mieux prendre un Précepteur fujet à quelque défaut, qu'un Pédant enflé de fon érudition, & auffi infupportable que rifible dans fa conduite.

(*d*) Une Éducation parfaite éxige des qualités fi précieufes, qu'on peut rarement fe flater de les trouver réunies dans un feul homme ; ainfi il faut, dans le choix des Sujets, s'attacher à ceux auxquels on remarquer a le moins de défauts.

Tome II. F

dinaires. „ La véritable Inſtruction de la jeuneſſe, dit Montaigne, doit entrer par les „ oreilles, comme ſi elle y étoit verſée; mais les peines & le tems ſeront perdus, ſi „ on l'oblige perpétuellement à lire & à apprendre, par cœur." (*e*).

L'ACADÉMIE des Sciences & l'Univerſité de Moſcou, ſont très différentes dans leurs principes, de l'inſtitution de cette nouvelle École là. Les Élèves doivent ſe mettre en état d'enſeigner à leur tour; ici, il ſuffit de faire connoître l'uſage qu'ils doivent faire des Sciences néceſſaires pour remplir avec diſtinction les charges Militaires & Civiles.

CHEZ les anciens Perſes, l'Éducation ne conſiſtoit d'abord qu'à apprendre à obeir, à tirer de l'arc, à ne jamais mentir, & cette Éducation ſimple les rendoit déja utiles à la Patrie.

LORSQUE les Élèves, à leurs ſortie du Corps, ſeront parfaitement formés dans les exercices & dans la ſubordination; qu'ils connoîtront dans le plus grand détail toute l'étendue des devoirs d'un Militaire; lorsqu'ils auront appris l'art de commander & de ménager avec prudence les Corps de Cavalerie ou d'Infanterie confiés à leur conduite, s'ils ſavent écrire une Relation, un Mémoire, tant en langue naturelle, qu'en langue étrangere; s'ils ſont inſtruits des devoirs communs du Citoyen, comme des loix de la Patrie, de la façon de ſe conduire avec bienſéance à l'égard des Supérieurs & des perſonnes en place, s'ils poſſèdent la Géographie, la Politique, la Morale, l'Arithmétique, la Géométrie, la Méchanique & les autres parties des Mathématiques; s'ils ſont verſés dans la connoiſſance de l'Hiſtoire; s'ils aiment la lecture des exploits célèbres; ſi on leur a enſeigné la maniere de tenir les comptes de recette & de dépenſe, & de faire le détail du Régiment ou du Corps qui ſera ſous leurs ordres; s'ils connoiſſent le Méchaniſme d'une montre ou d'un Moulin; l'art de conſtruire une Forterreſſe, une Redoute; de jetter un Pont ſur des batteaux ou autrement; de faire une Écluſe; de diriger une Marche; de tracer un Camp, &c. Si enfin on a imprimé dans leur mémoire les principes de toutes ces connoiſſances, plus par des éxemples & des modèles faits exprès pour leur uſage, que par la théorie; on pourra alors regarder leur éducation comme ſuffiſante; ſans éxiger d'eux la perfection de leurs Études. La carriere des ſciences ſera ouverte pour eux; & rien ne les empêchera de la ſuivre, d'aprofondir, & de ſervir aux deſſeins utiles & bienfaiſans de Sa Majeſté Impériale ſur eux.

ON ſait qu'une pareille Éducation, éxige de la part des Gouverneurs & des Précepteurs, non ſeulement une grande habileté, mais une conduite & des mœurs qui puiſ-

(*e*) L'OPINION de ce célèbre Ecrivain eſt très fondée. On a ſouvent obſervé que des Enfans paſſoient trois, quatre, cinq & ſix ans, à lire & à apprendre par cœur, ſans en retirer aucun fruit. Cela ne provient que du peu d'intelligence ou de la négligence des Précepteurs.

fent en tout fervir de modèles. De telles qualités ne fe rencontrent guères que dans quelques hommes qui ont atteint l'âge de la raifon perfectionnée. Les Romains, qui n'avoient ni Écoles, ni Univerfités, y fuppléoient par la fréquentation des Chefs illuftres; leurs maifons étoient une fource où la jeune Nobleffe puifoit journellement des inftructions fur les exploits militaires, les loix de la Patrie, l'éloquence & les connoiffances qui forment l'homme d'État comme le Guerrier. Les Scipions, les Métellus, les Céfars, n'eurent pas d'autres maîtres.

S'IL s'en trouve dans cette Inftitution, qui réuniffent les qualités que nous avons défignées, on ne peut douter du fuccès & des progrès de cette inftitution. Sans cela, les règlemens les plus fages, les foins les plus éxacts feroient vainement employés, & les Élèves ne deviendroient jamais bons Officiers. C'eft par le défaut de difcernement dans le choix, ou par la difficulté de trouver des fujets capables de parvenir au but defiré, que les Écoles Militaires établies dans plufieurs villes de l'Europe, dégénèrent en Écoles ordinaires.

COMME l'étude de la guerre eft l'objet principal que l'on a ici en vuë, il doit être ftatué par les règlemens, qu'une partie des Élèves montera journellement la garde dans l'hôtel, tant le jour que la nuit. Cette garde qui les accoûtumera à l'éxactitude, à la fubordination & même à la fatigue, forme un point effentiel de l'Éducation de cette Jeuneffe; qu'on doit abfolument plier à l'obéïffance, en l'accoutumant à ne s'écarter jamais de la règle prefcrite.

MAIS, dira-t-on peut-être, quelle poffibilité de mettre un enfant en fentinelle, pendant les hivers rigoureux de la Ruffie, fans s'expofer vifiblement à altérer fa fanté? Cette objection, qui paroit frapante au premier coup d'œil, eft facile à réfoudre. Qu'il me foit permis de répondre que ce que j'avance ici eft fondé fur ma propre expérience. A l'âge de douze-ans, étant Cadet, j'ai rempli volontiers ce devoir avec mes camarades, dans le plus rude hiver qu'on ait fenti à Copenhague. Il eft notoire d'ailleurs que nous faifons avec fatisfaction dans un âge tendre bien des chofes qui nous répugnent infiniment dans un âge plus avancé (*f*). Les jeunes gens font beaucoup moins fenfibles à l'impreffion du froid que les perfonnes adultes; à quoi on peut ajouter que ce qui provient de l'émulation & d'un fouhait perfonnel, diffère beaucoup de ce qui contrarie nos idées & que l'on ne fait que par contrainte.

SI les Élèves ne s'accoutumoient point à cette fatigue, & montroient de la répugnance à s'acquitter de ces devoirs, on ne pourroit l'attribuer qu'aux Officiers; car, on ne fe laffe point de le répéter, c'eft fur-tout par l'éxemple qu'on doit porter la jeune

(*f*) QUOIQU'UN éxemple particulier ne puiffe faire loi, il eft cependant vrai de dire qu'il a quelque force dans un cas comme celui-ci.

Nobleſſe à remplir les fonctions militaires. Qu'y auroit-il à eſpérer d'une Jeuneſſe élevée dans la nonchalance & dans la moleſſe? Pour pouvoir offrir, dans le tems, des modèles de fermeté & de patience à ſupporter courageuſement le froid, la fatigue, la faim & la ſoif qui peuvent les accabler en tems de guerre, les jeunes gens deſtinés à cet état, doivent ſe roidir à l'avance contre tous ces maux, & l'habitude les leur rendra plus légers. Si néanmoins il s'en trouvoit quelques-uns d'une conſtitution reconnuë abſolument trop foible, il faudra les élever pour l'État Civil.

De la Police dans l'intérieur du Corps.

IL NE SERA PERMIS, ſous quelque prétexte que ce ſoit, à aucun Élève d'avoir un domeſtique particulier auprès de lui. Tous les domeſtiques ſeront attachés à l'Adminiſtration, & on leur confiera de jeunes-gens qu'ils ſeront chargés d'accoûtumer dès l'enfance à ſervir honnêtement.

LA partie de l'Éducation qui appartient à la conſervation de la ſanté, conſiſte principalement dans la propreté, & ce n'eſt que par elle que l'on peut ſe garantir de pluſieurs maladies. Un Mèdecin diſtingué, Mr. Sanchèz, dont j'inſere les avis dans pluſieurs endroits de ces réfléxions, m'a dit ſouvent qu'on avoit envoïé au Lazaret, & remis à ſes ſoins pluſieurs Élèves, & même tous, l'un après l'autre, & qu'il avoit remarqué que leurs maladies provenoient uniquement de la malpropreté de leurs têtes, & de ce qu'ils n'étoient pas raſés. On doit donc avoir attention que les Élèves n'aient point les cheveux trop longs, ſur tout dans le premier âge. Il en réſultera encore cet avantage, que le tems qu'il faudroit leur accorder pour s'accommoder ſera beaucoup plus utilement employé à leurs éxercices. Pour éloigner d'eux tout ce qui pourroit les porter à l'oiſiveté, on bannira abſolument de leur Éducation, une auſſi frivole occupation, & toutes les diſſipations qui ne peuvent que nuire à leurs progrès. Mais il faut que chaque Élève ſache ſe raſer lui-même.

IL eſt ſur-tout de la derniere importance de proſcrire abſolument l'uſage de tout ce qui eſt cuivre, tant en Vaiſſelle qu'autrement, conformément à la volonté Auguſte de SA MAJESTÉ IMPÉRIALE, exprimée dans l'Inſtitution générale ſur l'Éducation de la Jeuneſſe. Pendant mon ſéjour à Plombieres, j'ai appris du même Mèdecin que trois Cadets étant tombés malades en différens tems & morts bientôt après, il fit ouvrir leurs corps, ne pouvant pénétrer la cauſe de cet accident; il trouva qu'elle provenoit du verd-de-gris; mais qu'il ſe crut obligé de garder le ſilence, dans la crainte qu'un tel malheur ne fit tort à cet établiſſement (*g*). Comme on ne ſauroit veiller de trop

(*g*) QUAND tous les accidens cauſés par l'uſage du Cuivre, ne ſeroient pas auſſi généralement connus; cet éxemple ſeul ſuffiroit pour en prouver le danger.

près à la confervation de la fanté d'une Jeuneffe élevée pour le bien de la Patrie; d'après cet événement & d'autres confidérations importantes, on ne permettra point aux Élèves de manger hors de la maifon, ni à d'autre Table qu'à celle expreffément deftinée pour eux.

Des Vêtemens.

IL N'Y AURA ni or ni Argent fuperflus fur les Uniformes des Cadets, & on aura foin que ce qui eft néceffaire pour les habits & les autres vêtemens de tous ceux qui appartiennent au Corps, foit fabriqué dans l'Empire. La véritable diftinction confifte dans la Vertu, non dans les ajuftemens riches, ni dans les métaux précieux dont l'ufage n'eft propre qu'à enfanter l'orgueil.

CE n'eft point l'amour de la parure qu'il faut infpirer, mais c'eft celui de la Patrie; c'eft un defir ferme & conftant de tout facrifier à fon bonheur & à fa gloire qu'il faut exciter fans ceffe dans cette jeune Nobleffe. Ceux qui font deftinés à l'Etat-Militaire, doivent être élevés fans aucune molleffe, & accoutumés de bonne-heure à fe contenter de peu (b). Si le Directeur-Général & les autres Supérieurs font guidés par ces vuës patriotiques; s'ils offrent eux-mêmes des exemples d'une fimplicité bienféante & refpectable (i), & s'ils ont l'attention d'en faire fentir adroitement l'utilité dans leurs converfations, il eft hors de doute que les Élèves fe porteront naturellement à les imiter.

Des Profeffeurs & Gouverneurs de l'École Militaire.

S'IL EST DIFFICILE de trouver des Gouverneurs tels que nous les defirons (k), il ne l'eft pas moins de conferver ceux qu'on a trouvés, ou d'empêcher que leur zèle ne fe ralentiffe, & qu'ils ne deviennent après quelque tems, pour ainfi dire inutiles. Voici fans doute la caufe de ce relâchement.

LES Profeffeurs qui, dans les Univerfités, enfeignent la Théologie, le Droit, les Mathématiques & les autres fciences, voyant qu'en quatre ou cinq ans, ils ont formé par leurs foins affidus, un Jurifconfulte célèbre, un grand Mathématicien &c. ces fuccès les flattent & les engagent à exercer toute leur vie cet état pénible. Il en eft de

(b) LE vrai guerrier doit avoir pour principe de ne rien compter pour abfolument néceffaire. L'honneur, la gloire, la vertu font feuls dignes de fon attention; tout le refte ne la mérite pas.

(i) ON peut montrer autant de goût & de jugement fous un vêtement fimple que fous un habillement fuperbe. Les plus grands hommes & les conquérans ne fe diftinguoient pas des autres guerriers par un habit faftueux.

(k) UN Gouverneur eft ici chargé de deux fonctions, l'une d'enfeigner les Élèves, & l'autre d'en prendre foin.

même pour une partie des Gouverneurs de cette École. Ceux qui inſtruiſent dans les Sciences Militaires, ſont excités par la ſatisfaction de voir leurs diſciples entrer avec diſtinction dans l'Artillerie & dans le Génie: ceux au contraire qui enſeignent les parties ſupérieures des Mathématiques, la Philoſophie morale, ou le Droit des Nations, après pluſieurs années d'une application conſtante à former les Élèves dans ces Sciences, les voyent avec douleur embraſſer l'État Militaire, & finiſſent par ſe dégoûter de leurs devoirs. On doit donc, pour éviter cet inconvénient, encourager ces derniers, par des récompenſes proportionnées à leur zèle & à l'utilité qu'on retire de leurs talens.

Des Sciences & des Inſtructions.

Les Instructions doivent tendre au même but que l'Éducation, c'eſt-à-dire à rendre l'homme ſain & vigoureux, capable de ſupporter, ſans une altération ſenſible de ſes organes, les fatigues Militaires, la diſette, la rigueur & les variations des ſaiſons. Elles doivent, en même tems qu'elles ornent l'eſprit, graver dans le cœur les ſentimens & les connoiſſances néceſſaires au Magiſtrat & au Guerrier. Pour remplir notre premier objet, nous ne pouvons mieux faire que d'extraire ce qu'en dit Végèce dans ſes Inſtitutions (Liv. I. Chap. III).

„ Il faut avant toutes choſes, apprendre aux nouveaux ſoldats le Pas militaire. Ce
„ n'eſt que par un éxercice fréquent qu'on peut les accoutumer à marcher en corps
„ avec égalité & promptitude, qu'ils en acquerreront l'habitude; & rien n'eſt de ſi gran-
„ de conſéquence, ſoit dans les marches, ſoit dans les actions. Des troupes qui vont à
„ l'ennemi d'un pas défuni, & ſans obſerver éxactement les rangs, s'expoſent à être
„ battues. On doit donc amener les nouveaux ſoldats au point de pouvoir faire dans
„ un jour d'Été vingt Milles de chemin (*l*) en cinq heures d'un pas ordinaire; &
„ quand on ordonneroit plus de diligence, d'en faire juſqu'à 24. Milles dans le mê-
„ me eſpace.

„ Il ne faut pas non plus négliger l'éxercice du ſaut; il met le Soldat en état de fran-
„ chir ſans peine les foſſés, les haies, ou autres barrieres. Saluſte, en parlant du grand
„ Pompée, dit, qu'il diſputoit du ſaut avec les plus agiles, de la courſe avec les plus
„ légers, & de la force avec les plus robuſtes. Et comment auroit-il pu tenir tête à
„ Sertorius, s'il ne ſe fut préparé lui-même aux combats, par ces éxercices répétés,
„ & qu'il n'y eut formé ſes Soldats.

„ Tous les nouveaux Soldats, ſans exception, doivent apprendre à nager. On n'a
„ pas toujours des ponts pour paſſer les rivieres; une Armée peut ſe trouver forcée de

(*l*) Le Mille Romain conſiſtoit en mille pas. Vingt-Milles font environ 30 Verſtes. 104 Verſtes avec quelques légeres fractions font éxactement un dégré de l'Équateur.

„ les traverser à la nage, foit en pourfuivant l'ennemi, foit en fe retirant, & le défaut
„ de cet art multiplie les dangers. Il n'eft point utile à l'Infanterie feulement ; il l'eft
„ encore aux Cavaliers, aux chevaux, & aux domeftiques même qui fuivent l'armée,
„ & qui, expofés aux mêmes accidens, ont befoin de la même reffource.

„ Dans l'éxercice des armes, il faut en donner aux Soldats qui foient au
„ moins une fois plus pefantes que celles qu'ils doivent porter à la guerre; afin que,
„ maniant ces dernieres avec plus d'aifance, dans un jour de combat, ils puiffent d'au-
„ tant mieux agir & porter des coups plus certains. Ils doivent apprendre auffi à fe
„ fervir de différentes armes, & s'appliquer fur toutes chofes à l'éfcrime. L'Expérien-
„ ce a toujours démontré que, dans les batailles, on tire plus de fervice des foldats
„ qui favent l'éfcrime que des autres, & l'état fera toujours mieux défendu par de tels
„ guerriers. Notre luxe & nos richeffes n'en impoferont point à nos ennemis ; ce
„ n'eft que par la terreur de nos armes que nous leur ferons la loi, & que nous les
„ obligerons à nous refpecter, ou à rechercher notre amitié.

„ Les nouveaux Soldats feront auffi éxercés à tirer de l'arc; mais il eft important de
„ leur donner d'habiles maitres qui puiffent leur montrer parfaitement à l'empoigner,
„ à le tendre avec force, à tenir ferme le bras gauche, à bien conduire la main droi-
„ te, enfin à vifer jufte tant à pied qu'à cheval.

„ Les Romains obligeoient toujours les nouvelles recruës de Cavalerie, à voltiger ;
„ les vieux Soldats même n'en étoient point difpenfés. L'hiver, dans un lieu cou-
„ vert, & pendant l'été au champ de Mars, on pofoit des chevaux de bois fur les-
„ quels on faifoit éxercer les jeunes Cavaliers. Pour les y accoutumer, ils fautoient
„ d'abord fans armes, enfuite tout armés ; à force de foins & d'habitude, ils parve-
„ noient à monter & defcendre, également de droite & de gauche, l'épée & la lan-
„ ce à la main. Cet éxercice faifoit des Cavaliers fur lesquels on pouvoit compter,
„ & qui n'étoient point embarraffés de monter leftement à cheval dans le tumulte d'u-
„ ne alerte. On chargeoit encore les nouveaux Soldats d'un poids de foixante livres".

En parlant de l'Éducation d'un homme noble, Montaigne affûre que les divertiffe-
mens, les éxercices corporels même, tels que la courfe, la lutte, la mufique, la dan-
fe, l'efcrime & l'équitation lui appartiennent directement. „ Je fouhaiterois, dit-il,
„ qu'en même tems que s'accroiffent les qualités de l'ame; la bienféance & l'agrément
„ de l'extérieur augmentaffent dans la même proportion. Accoutumez-le à la fueur,
„ au froid, au vent, à l'ardeur du foleil, & à tous autres accidens qu'il ne doit pas
„ redouter. Eloignez de lui toute molleffe & toute foibleffe; privez-le de la quantité
„ de vêtemens, de l'abondance de la nourriture & de la boiffon". (Liv. II. Ch.
„ XXV).

VÉGÈCE fournira encore de bonnes inftructions pour les Gouverneurs. On peut également apprendre de lui, l'Art de la Guerre, & la Langue françoife, par le moyen d'une bonne traduction, de l'édition de Paris de l'année 1759. Il fera utile auffi de profiter des Effais de Montaigne dans les chapitres où il traite de l'Éducation de la Nobleffe (*m*).

ON demandoit à Agéfilas ce qu'il avoit deffein d'apprendre à fes enfans; *ce qu'ils doivent faire,* répliqua-t'il, *lorfqu'ils feront parvenus à un âge mûr.*

Je ne me laffe point de le répéter; ce qu'on doit préférer à toute autre chofe, dans l'Éducation des Cadets, eft de les élever de maniere à les rendre fains, agiles & robuftes, à leur faire fupporter la faim & la foif, le chaud & le froid, & à leur infpirer la tranquillité de l'ame, la fermeté & l'intrépidité dans les dangers qu'ils doivent furmonter.

POUR parvenir à un but auffi important, il faut prendre foin de reformer, de créer pour ainfi dire, leur tempérament, felon les règles de la nature & de la Phyfique, en commençant à y travailler dès la plus tendre enfance; en les accoutumant peu-à-peu à toutes les fatigues, en les augmentant à proportion de leur âge, en variant leur nourriture & leur boiffon, en détournant autant qu'il fera poffible, les maladies, & en leur infpirant de l'averfion pour tout ce qui bleffe l'honneur & la vertu, par le moyen des louanges & des diftinctions flatteufes, accordées à propos, & ce qui eft bien plus efficace encore, par des éxemples dignes d'être imités. C'eft aux fupérieurs à en offrir (*n*), à s'attirer l'amour & du refpect, & à fervir de modèles à la jeune Nobleffe élevée pour l'utilité & la gloire de la Patrie.

ON a déja dit plus haut, que l'objet qu'on doit fuivre dans cette Ecole d'Éducation, éxige qu'on inftruife les Élèves d'une maniere toute différente de celle qui s'obferve ordinairement dans les Univerfités & les autres Ecoles. Les Cadets du Corps Impé-

(*m*) JE cite ces deux Écrivains pour donner plus de poids à mes opinions. J'efpere, par là éviter le reproche fait par *Annibal* à Phormion, philofophe grec, lorfque celui-ci ofa publiquement donner des inftructions dans l'art de la guerre, en préfence de ce grand Général. Je me trouve dans le cas d'*Horace* qui s'excufant envers fes bienfaiteurs, dit qu'il eft femblable à une pierre à aiguifer qui rend le fer tranchant, mais qui ne coupe pas.

(*n*) UN feul bon éxemple eft quelques-fois de plus grand poids que toutes les Moralités.

UN Inftituteur ne ceffoit de répéter à fon Élève, le bien que produifent la modération, la fobriété & la tempérance. ,, Monfieur, lui répondit celui-ci, il faut croire que vous ne comptez pas pour ,, importantes les inftructions que vous me donnez, car vous pouffez tout à l'excès, & à table vous ,, défiez vos amis de boire plus que vous". Enfin l'Élève commença à prendre les vices de ce ,, maître dangereux.

Impérial doivent éxécuter ce qu'ils apprennent, & non pas enfeigner les autres. Ils doivent pour la plus part acquérir toutes leurs connoiffances par la vuë & par l'ouïe. Par ces raifons il faut à jamais bannir de cette École-Militaire, toutes les fuperfluités que d'autres tiennent pour importantes; toutes les matiéres Métaphyfiques; tous les éclairciffemens qui ne tiennent pas à la pratique des chofes; l'éxercice outré de la mémoire; en un mot toutes les mifères Scholaftiques qui font abfolument inutiles à l'Éducation de la Nobleffe. Ici, l'Élève doit apprendre & voir ce qu'eft un homme dans la fociété, ce que peut éxiger la charge, la place ou l'état qu'il remplira dans la fuite, comment il faut vivre avec fes parens, fes fupérieurs & fes amis. Il doit apprendre à être reconnoiffant des bienfaits reçûs, la diftinction de ce qui lui appartient en propre & de ce qui ne lui appartient pas. Il doit enfin compter pour une loi fuprême de remplir avec zèle fes fonctions, lorsqu'il fera guerrier, juge, économe, fupérieur, ou fubordonné à quelqu'un, & à fe conduire avec honneur & à la fatisfaction publique.

Des Récompenfes.

L'Exactitude dans les devoirs, l'avancement dans les Sciences & dans les éxercices, doivent être fcrupuleufement pefés & récompenfés par des louanges, des égards, des préférences qui, en flattant l'amour propre des Élèves, les engagent à recueillir de jour en jour, de nouveaux fruits de leur études. Mais en accordant des marques de diftinction à ceux qui feront jugés les plus dignes, il faut éviter de mortifier trop fenfiblement les autres, de leur donner cette humiliation plus capable fouvent d'exciter l'envie ou la haine parmi des enfans, que de produire de bons effets. Tous n'ont pas reçu de la nature des difpofitions auffi heureufes; & tel n'aura pas la même aptitude, & fera des progrès beaucoup moins rapides, qui peut avoir beaucoup de zèle & de bonne volonté. Il faut donc ufer de la plus grande circonfpection envers tous; l'objet primitif eft de faire naître l'émulation; mais l'attention perpétuelle des Gouverneurs doit être de bannir toute efpèce de jaloufie entre leurs difciples, & de les conduire avec affez de douceur & d'adreffe pour les engager à s'intéreffer réciproquement à leurs fuccès.

Des Chatimens.

Il faut compofer pour le Corps-Impérial des Cadets, un Code-criminel particulier, concernant les chatimens, & conformement au fentiment de Mr. de Montesquieu (Efprit des Loix, Liv. VI. Chap. XII.) „Il n'eft pas néceffaire, dit cet Ecri„vain célèbre, pour gouverner les hommes, d'emploïer des moyens durs; il ne faut „pour les conduire que fe fervir de ceux que la nature nous a procurés. Si on vient

„ à rechercher attentivement les caufes des négligences dans les devoirs, on trouvera
„ qu'elles ne proviennent pas de la modération dans les chatimens, mais de ce qu'il
„ n'y a pas de chatimens. Obeïffons feulement aux loix de la nature; elle a donné à
„ l'homme la honte pour le déchirer; imitons la, & faifons qu'une ignominie flétriffan-
„ te foit le principal chatiment."

La vertu eft fille de la douceur, de l'amour & du refpect; elle ne peut pas être infpirée par des chatimens rigoureux. Les Ecrivains Chinois ont remarqué que plus ils devenoient fréquens & démefurés, plus auffi les méchantes actions fe multiplioient. On en peut conclure que, les mœurs une fois corompues, les chatimens deviennent inutiles, & ne feront jamais un remède efficace pour les corriger.

Jules-César & Augufte puniffoient de mort, la révolte & la défertion, lorsqu'on étoit en préfence de l'ennemi; mais ils ne chatioient les fautes légeres que par la honte & l'ignominie. Ces punitions confiftoient à expofer le coupable en public, une journée entiére, dépouillé de l'habit de guerrier, & quelque fois les fers aux pieds; à lui donner à manger du mauvais pain; à l'obliger à refter debout, lorsque les autres étoient affis; à lui faire creufer la terre, & autres chofes femblables.

La Difcipline Militaire éxige qu'il foit établi une punition pour chaque faute, afin que chacun connoiffe d'avance la peine qu'il encourrera & puiffe s'en garantir. Mais les fautes d'un autre genre, comme celles qui proviennent de *malice*, de *pareffe*, *d'opiniâtreté* & fur tout de *méchanceté*, doivent être réprimées par les Officiers, les Infpecteurs & les Gouverneurs, fuivant les articles du Code dont nous avons parlé.

On ne doit jamais battre les Cadets à coups de plat-d'épée; cet abus préjudiciable à été malheureufement en vigueur dans le premiere Inftitution (*o*). Il eft vifible qu'une punition auffi dure ne convient nullement à la foibleffe de leur âge; il faut à jamais la profcrire d'une Éducation auffi libérale. Une févérité pareille infpire l'effroi, trouble les fens, & ne peut que nuire à la fanté. Notre Jeuneffe fera certainement mieux réprimée par la crainte du mépris ou de l'ignominie. On peut, par éxemple, fuivant la gravité des fautes, défendre aux Élèves de porter l'uniforme pendant quelques jours, les éloigner de leurs camarades pendant les repas, leur donner à manger en leur préfence du pain & de l'eau feulement, les priver même tout à fait d'un repas, les mettre au Corps de garde pendant un tems, les forcer d'apprendre à génoux pendant les Claffes, &c. &c. Ces moyens & d'autres femblables, feront fans doute fuffifans pour contenir les Élèves.

Les Loix militaires de Rome, tous les Écrivains qui ont recherché les effets que

(*o*) Il eft notoire que quantité d'Élèves ont beaucoup fouffert d'un chatiment auffi cruel, & que plufieurs d'entre-eux, après leur fortie du Corps, ont paffé leur vie dans les infirmités.

les châtimens produifent fur les hommes, & quelles impreffions ils font fur leurs efprits confirment ces réflexions.

Une remarque que l'on fait rarement, & qui n'en eft pas moins vraie, c'eft que les enfans ont dans chaque âge, des qualités, des penfées & des converfations différentes. Les traiter avec brufquerie, comme font les Pédans, punir comme des fautes graves, leurs efpiègleries & leur peu de circonfpection, c'eft vouloir les perdre ou leur rendre la vie infupportable. Si un enfant eft élevé dans une gêne continuelle, fi on l'oblige à obferver toujours des règles de peu d'importance, on lui infpirera de l'averfion pour l'obeïffance qui, dans cet Etabliffement, eft le principe de tout genre d'études & d'éxercices. Il faut donc fouftraire abfolument de cette École Militaire, toutes ces inftructions inutiles & puériles qui ne devroient pas même avoir lieu dans les Écoles ordinaires. Les Officiers, les Profeffeurs, Gouverneurs & Précepteurs doivent fans ceffe avoir devant les yeux cet axiome: *de ne pas pouffer à bout des efprits faciles à gouverner.*

Pour conferver à cette jeune Nobleffe la fanté, le plus précieux de tous les biens, il faut fur-tout lui rendre la vie agréable, & fe conformer ponctuellement aux obfervations phyfiques faites à ce fujet.

Les fautes légeres, qui ne peuvent être attribuées qu'à la grande jeuneffe, ne doivent jamais être regardées comme importantes, ni reprochées aux Élèves. Il y a peu à efpérer d'un enfant de dix à douze ans auffi pofé & auffi circonfpect qu'un homme de trente.

Avant que d'entrer dans le détail éxact des moyens qu'il convient d'emploïer pour parvenir à l'éxécution de tout ce qui vient d'être expofé, je penfe qu'il n'eft pas inutile de faire connoître ici la maniere dont en ufoient les Romains, & les différens grades par où ils paffoient, pour être revêtus des premieres dignités de la République. Nous verrons par là, quelle étendue de connoiffances ils pouvoient mettre dans l'éxercice de leurs fonctions.

SECONDE PARTIE.

Méthode qu'employoient les Romains dans la distribution des Charges de la République.

En suivant avec attention le Gouvernement des Romains dans ses révolutions, on voit une société, toujours agitée & toujours affermie, perfectionner sa police par ses dissentions mêmes. On y remarque une docilité, ou plutôt une supériorité de raison, toujours prête à abandonner ce qu'ils trouvoient de défectueux chez eux, pour s'enrichir de ce que leurs ennemis avoient de préférable. Leur discernement sera toujours l'admiration de ceux qui étudieront leur histoire, & il ne peut qu'être glorieux de prendre des leçons d'un peuple qui, par un éxamen attentif & continuel de tout ce qui pouvoit contribuer à sa prospérité & à sa gloire, est parvenu à un dégré de force & de grandeur qu'aucune nation n'a pu atteindre depuis.

La Constitution de cet Empire qui a produit tant d'hommes illustres en tout genre & qui a éclairé le monde en le subjuguant, étoit toute militaire. Les Romains qui, en s'instruisant chez les autres nations, consultoient moins l'éxemple que la nature des choses, sentirent que l'Etat militaire, fondé tout entier sur une discipline sévére, & sur une éxacte subordination, devoit être lui même le fondement de tous les autres, & il falloit y avoir passé dix années avant que de pouvoir exercer aucun des emplois de la République, avant même que de pouvoir entrer dans le sacerdoce. Ceux qui pen-

dant cet espace de tems, avoient donné des preuves d'un mérite distingué, & atteint l'âge de vingt-six à vingt-sept ans, étoient en droit de solliciter dans les Assemblées du peuple, la charge de Questeur ou de Trésorier. On en établissoit deux à Rome, & deux à l'Armée.

Ces Charges de Trésoriers-Militaires, étoient, pour ainsi dire, les mêmes que sont de nos jours celles de Commissaire-Général ou d'Intendant d'Armée. Comme ceux-ci suivent à présent le Général, les premiers suivoient à la guerre le Consul ou le Préteur. Ils levoient sur les provinces & les villes conquises, les contributions de blés & autres qui avoient été ordonnées. Ils avoient l'administration des finances, payoient les gages des Officiers & des soldats, & rendoient compte des recettes & des dépenses.

Il paroîtroit sans doute extraordinaire, imprudent même, de confier aujourd'hui à un jeune officier, la subsistance de toute une armée, & le maniement des revenus destinés à son entretien; mais qu'on fasse attention que la sévérité des loix Romaines & de la discipline militaire, rendoit dignes d'une telle confiance des sujets même d'un mérite ordinaire.

C'étoit en exerçant cette charge, qu'ils s'instruisoient exactement des moyens d'entretenir une armée, de la fertilité des Provinces, de la qualité de leurs productions, des Revenus de la République; d'où & comment ils pouvoient être perçus, en un mot de toute l'Économie politique de leur Patrie. Lorsqu'ils avoient rempli ces devoirs avec prudence & avec zèle, ils pouvoient être revêtus de l'Édilité, & admis aux assemblées du Sénat.

Leurs fonctions alors avoient une analogie parfaite avec celles de nos Lieutenans-Généraux de Police. Les Édiles apportoient leurs premiers soins à faire pourvoir abondamment la ville des Vivres & autres denrées nécessaires; à vérifier scrupuleusement l'intégrité des poids & des mesures dans les marchés, comme par tout ailleurs. Ils avoient l'inspection de tous les bâtimens, des temples, des murs de la ville, des Tours & des Acqueducs; ils faisoient démolir, réparer au besoin les édifices, nettoyer journellement les rues & places publiques. Ils ne souffroient point de luxe, ni de dépenses superflues dans les noces & les enterrements; ils défendoient sévérement au peuple les assemblées tumultueuses, & veilloient avec une attention particuliere sur les Tavernes & autres lieux, où il se passe communément le plus de désordres. C'étoit à eux encore à prendre toutes les précautions possibles pour prévenir les incendies, les inondations, & en arrêter les progrès; à préserver les citoyens, par une vigilance toujours active, des accidens qui pouvoient nuire à leur conservation & altérer leur sûreté & leur tranquillité.

Ces Édiles acquéroient par ces détails, une parfaite connoissance de l'état politique de la République & de tout ce qui est nécessaire à la vie (*a*). Ils avoient en même-temps l'occasion de démêler les différentes qualités & les caractères des gens de tous les états. C'est ainsi qu'à trente-ans ils possédoient des lumieres qu'il n'est pas possible d'acquérir autrement à cet âge.

APRÈS avoir rempli ces fonctions, ils occupoient d'autres charges, & parvenoient ensuite à celle de Préteur. Cette derniere les rendoit juges de toutes les affaires civiles & criminelles, & ils n'en sortoient que pour être élevés à la dignité de Consul.

ON voit par cet exposé, que les Romains ne pouvoient obtenir d'emplois d'aucune espèce, que lorsqu'ils avoient passé dix années dans le service Militaire ; & qu'à l'âge de vingt-sept à trente ans, après des témoignages honorables de leurs services, la premiere charge qu'ils occupoient étoit celle de Questeur de Rome, ou d'armée. Cette Charge éxigeoit qu'ils sçussent, non seulement l'Arithmétique, mais encore la maniere de tenir les Livres de Compte. Ils devoient être instruits de ce qu'il falloit de pain par jour à un Soldat, à une Compagnie, à un Régiment ; de la consommation du fourage pour les Chevaux, de la qualité & de la quantité des armes & des bagages, & du nombre des domestiques. Il falloit encore qu'ils connussent la somme des revenus pour la subsistance & l'entretien des troupes en campagne ; quelles Provinces pouvoient les fournir, & la façon de les percevoir. C'est ainsi qu'ils se mettoient parfaitement au fait des forces & de la puissance de la République. Connoissance qui en même tems leur devenoit de la plus grande utilité dans leurs affaires domestiques.

IL faut donc d'après ces principes, enseigner aux Élèves la Science du calcul & la tenuë des Livres de Recette & Dépense. Tout homme en place, Président, Conseiller, Général & Sénateur, en a journellement besoin, tant pour veiller aux intérêts de l'État que pour son Economie particuliere.

C'EST mal à propos qu'on n'a point donné jusqu'à présent, des instructions de cette nature dans cet Établissement. Elles sont d'autant plus indispensables, que nos Élèves sont destinés à remplir un jour les fonctions de Trésorier & de Lieutenant de Police (*b*). Il faut que ceux qui les éxercent, soient habiles dans l'Architecture Ci-

(*a*) EN réfléchissant attentivement sur les détails de l'Administration du Corps des Cadets; on verra que toutes les connoissances nécessaires à cet Établissement, doivent, par le but de son institution, être un jour de la plus grande utilité pour les Villes Capitales & autres de l'Empire.

(*b*) A cette place est réunie celle de Censeur ou Observateur des mœurs. Il ne sera pas possible, non plus que chez les Romains, que ces deux emplois soient éxercés par tous les Sujets qui auront du penchant & de l'aptitude à les remplir. Il suffira d'y nommer de préférence ceux qui s'en montreront les plus capables.

vile, bien verſés dans la morale, inſtruits de tous les devoirs de la Société, afin de pouvoir juger ſolidement & avec préciſion de toutes choſes. Le Cenſeur ſur-tout doit rechercher avec ſoin les moyens de prévenir les fautes & d'inſpirer les bonnes-mœurs. Il n'aura point d'autre autorité cependant que celle de préſenter au Directeur Général ſes obſervations, & ce qui ſelon lui devroit être réformé.

L'Exercice de ces places par les Élèves même du Corps, doit produire à l'avenir des avantages infiniment précieux pour l'Etat. Si après dix-années de ſervice dans le Militaire, les Romains accordoient aux jeunes-gens, pour premiere charge, celle de Queſteur; s'ils éprouvoient ainſi leur fidèlité, leur jugement, leur activité dans les affaires; ſi ceux qui avoient réuni toutes ces qualités, étoient réputés dignes d'être avancés à des places plus importantes; il en ſera de même de nos Élèves. Ceux qui, après leur ſortie du Corps, auront ſervi depuis trois ans juſqu'à ſix, dans le Militaire ou dans le Civil, à la ſatisfaction de leurs ſupérieurs, pourront remplir dans le Corps même, les fonctions de Tréſorier, de Lieutenant de Police; & après les avoir éxercées, ils ſeront ſans doute capables d'occuper les premiers grades, comme dans la République Romaine. Ce ſera pour tous un puiſſant motif d'émulation, en même-tems qu'ils acquereront par tant d'opérations diſtinctes, les principes ſi eſſentiels à l'homme d'État; tels que l'eſprit de détail, la maniere de bien juger des hommes & des choſes, de calculer l'influence de toutes les parties les unes ſur les autres, & de chacune ſur le tout, de ſe rendre enfin véritablement utiles à la Patrie. Il ſeroit ſuperflu de s'étendre ſur cette matiere; les réfléxions qu'elle préſente ſont ſi frappantes & ſi naturelles qu'on ſe croit diſpenſé de les placer ici.

Par tout ce que nous venons de dire, on voit qu'il eſt important d'établir au Corps des Cadets, un Tribunal pour y juger les cauſes de guerre & autres. L'Autorité de ce Tribunal ſera fixée par un règlement rédigé exprès, conformément aux loix Militaires & Civiles. Le Lieutenant de Police & le Tréſorier y auront ſéance, & s'inſtruiront ainſi des procédures qui ont lieu dans toutes les Cours de Judicature.

En Dannemarc, les jeunes gens qui étudient le Droit, ſont admis dans les Tribunaux pour écouter les cauſes qu'on y juge. Afin d'éxciter d'autant plus leur attention, le Préſident éxige qu'ils donnent par écrit leur avis ſur les matieres qui y ſont tratées. Ils apprennent par ce moyen à connoître par gradation, les loix de leur païs, & à en faire l'application convenable dans les différentes circonſtances.

L'Histoire des anciens Perſes, & celle des Romains, nous préſentent leurs enfants deſtinés à l'état Militaire ou civil, s'occupant, pendant le tems de leur éducation, des affaires qui étoient agitées dans ces Tribunaux reſpectifs.

Les Enfans des Sénateurs Romains accompagnoient leurs peres au Sénat, & on

jugeoit les caufes en leur préfence. Les actes de juftice & de punition dont ils étoient témoins gravoient peu à peu dans leurs efprits, les principes des loix, en même tems qu'ils leur faifoient connoître tous les objets litigieux de la vie-humaine. Il réfultoit encore une double utilité de cette inftruction pratique, & qui n'étoit pas refferrée dans les bornes des Inftructions verbales. C'eft que les juges prononçoient avec d'autant plus de circonfpection, qu'ils avoient dans ces jeunes-gens, des Cenfeurs févéres de ce qu'ils voyoient & de ce qu'ils entendoient.

C'est donc par la fréquentation des différens Tribunaux, que les Élèves du Corps Impérial s'inftruiront par dégrés, des matieres de Jurifprudence, & qu'ils acquereront la connoiffance des mœurs dominantes, connoiffance qui ne peut que contribuer à les affermir dans la pratique du bien, & à les garantir d'un grand nombre de fautes ou d'écarts auxquels la Jeuneffe n'a fouvent que trop de penchant. C'eft encore par cette fucceffion d'études, qu'une fois établis dans les Charges, ils deviendront propres à diriger leurs actions par les lumieres acquifes, à fe conduire par des principes invariables & fimples, à ne rien entreprendre au-delà de leurs fonctions, à faifir les rapports entre des intérêts qui paroiffent éloignés, & à réunir les intérêts particuliers à l'intérêt général. Ils doivent s'attacher fur-tout, à connoître les loix fondamentales de la Patrie, afin d'obtenir dans tous les cas la préférence fur des Sujets étrangers, juftice qui leur feroit duë, quand même ces derniers auroient des qualités diftinguées.

Suivant le témoignage de Xénophon, les anciens Perfes élevoient de cette maniere leurs enfans, foit qu'ils fuffent deftinés à l'État Militaire, foit qu'ils duffent entrer dans l'État Civil, ou dans la carriere politique. Ils penfoient avec raifon, que par une femblable éducation, un jeune homme acquéroit plus de lumieres & d'habileté qu'un autre n'en poffedoit dans un âge mûr.

De ce qui doit être enfeigné aux Élèves.

L'Art de la Guerre étant l'objet principal de l'Inftitution du Corps des Cadets, doit faire, comme nous avons déja dit, la bafe de leur Éducation. Il faut donc le leur enfeigner, mais moins par les Inftructions que par la pratique, en leur faifant éxécuter ce qui a été rapporté dans la premiere partie ci-deffus, des inftitutions de Végèce, autant qu'on pourra le pratiquer dans cette Armée en petit. Il faut fur-tout les former continuellement à la difcipline & à la fubordination la plus éxacte. On joindra à ces éxercices l'étude des fciences fuivantes.

La Langue Efclavonne pour les mettre en état d'écrire correctement & élégamment en Ruffe, & pour leur donner l'intelligence facile des Livres canoniques

&

& autres concernant leur patrie. On y joindra les langues étrangeres & principalement la françoise, en les y éxerçant continuellement par l'ufage, pour les leur rendre familieres. Cette méthode eft préférable à une étude perpétuelle des règles de de la Grammaire. Il ne faudroit pas négliger cependant de leur en apprendre les principes, afin qu'ils puffent les connoître à fond ; mais cette connoiffance n'appartient qu'à la raifon éclairée & réfléchiffante.

L'ARITHMÉTIQUE, la Géométrie, les Sections coniques, mais fur des Corps folides, la Trigonométrie, l'Artillerie, les Fortifications, la Méchanique & l'Hydraulique.

LA Philofophie-morale & les principes du Droit des Nations par Puffendorff; les devoirs de l'Homme & du Citoyen, traduits par Barbeyrac, s'il n'y a pas d'Auteur dans ce genre qui doive lui être préféré.

L'ÉTUDE de la Géographie & de l'Hiftoire; afin de leur donner des idées juftes du Globe terreftre, connoiffances utiles à l'Etat Militaire comme à l'Etat Civil. La Géographie fera enfeignée fur un grand Globe, & non fur des Cartes; & on leur apprendra, mais en abrégé, l'Hiftoire univerfelle jufqu'à nos jours, en fuivant les defcriptions géographiques des quatre parties du monde. Quant au cours des Corps céleftes, & des planètes, il fuffira de le leur faire concevoir par le moyen d'une Sphère de la derniere invention, telle que je l'ai vuë chez Mr. Mufchenbroek, à Leyde; on y voit diftinctement les révolutions des fept planètes autour du Soleil. C'eft après avoir donné ces notions générales aux Élèves, qu'on pourra leur faire commencer utilement l'étude de la Géographie.

LA connoiffance des propriétés des quatre Elémens, étant néceffaire à un homme de guerre, on fera un cours de Phyfique expérimentale, d'Hiftoire naturelle & de Chymie; mais particuliérement à ceux d'entre les Élèves qui montreront de l'aptitude & de l'inclination pour ces Sciences; toutes-fois ce Cours ne doit point apporter d'interruption à leurs autres études & éxercices.

COMME la charge de Commiffaire Général des Guerres eft la plus propre à donner une grande connoiffance de l'Economie politique de l'Etat ; il eft inconteftable que celui qui en aura été revêtu fera plus capable de conduire avec prudence & fûreté un Corps confié à fes foins, qu'un Officier qui ne fauroit que l'art de la guerre proprement dit. Il eft donc d'une néceffité abfolue d'apprendre à nos Élèves, la maniere de tenir les Régiftres de Recette & Dépenfe, d'en dreffer des Etats, de fe rendre compte en un mot à eux-mêmes de la nature, comme de la fomme des frais qu'entraîneroient la fubfiftance & l'entretien des différens Corps qui pourront dans la fuite être confiés à leur conduite & à leur vigilance. Locke regarde la connoiffance

de ces détails d'Economie, comme faisant essentiellement partie de l'éducation d'un homme noble, afin qu'il puisse diriger sa maison & la tenir en bon ordre. ,, Où il ,, n'y aura point d'Economie, dit-il, il n'y a pas d'équité. La dissipation, & la ,, vie qu'on mene au hazard, occasionnent la rapine, le désordre & la ruine des maisons les plus considérables''.

Il nous paroît superflu d'enseigner aux Cadets, la Langue latine, la Logique & la Métaphysique, à moins que quelques-uns d'entre-eux n'ayent pour l'une ou pour l'autre un goût déterminé (*c*). M. Hume s'explique ainsi dans ses Réflexions politiques. ,, Le défaut principal de l'éducation d'aujourd'hui, consiste en ce qu'on em- ,, ploïe beaucoup de tems pour des sciences à l'étude desquelles les Précepteurs nous ,, forcent de perdre une partie de notre vie, ce qui nous empêche d'acquérir une in- ,, finité de connoissances beaucoup plus utiles''.

Toutes les sciences qui viennent d'être détaillées, quoique absolument utiles aux Élèves, ne doivent cependant être regardées que comme des accessoires à la science primitive, qui fait l'objet particulier de cette Institution, à l'Art de la guerre. On doit donc les y éxercer habituellement. Il faut leur rendre familieres toutes les manieres d'attaque & de défense; ils doivent être instruits dans le plus grand détail de la quantité de Vivres nécessaires par jour, par mois, par année, à une Compagnie, à un Régiment, à un corps d'Armée; ainsi que du nombre & de la qualité des Voitures pour le transport; de ce qui concerne les Hôpitaux & de tout ce qui a rapport aux Munitions, à la conservation des Troupes qui pourront dans la suite être confiées à leur Commandement.

En apprenant aux Élèves à monter à cheval, on ne leur laissera rien ignorer sur l'entretien des Chevaux, la meilleure façon de les ferrer, le poids qu'ils peuvent facilement porter. On leur fera connoître les remèdes convenables à leurs diverses maladies, la plus avantageuse construction des Selles, des harnois & des mords, & les prix de tous ces objets. Bien au fait de ces choses, ils apprendront aux soldats l'Équitation, le voltiger, la maniere de passer les Rivieres à la nage & autres choses importantes à savoir, dont on fait communément trop peu de cas.

Quelque part que commande un Chef d'Armée, soit en Campagne, soit dans les Quartiers, il est de son devoir de détourner tout ce qui peut être ou devenir nuisible à ses troupes. Combien par défaut de connoissances, ou parceque la mauvaise éducation les en rendoit incapables, ont vû de brillantes armées dépérir sous leurs

(*c*) Cette Langue sera efficacement suppléée par la langue Françoise, aujourd'hui la plus généralement répanduë & dans laquelle sont traduits tous les meilleurs Auteurs anciens.

ordres, fans en pénétrer les motifs? L'Éducation pratique des Élèves du Corps les mettra à l'abri de ces inconvéniens. En leur apprenant à juger des hommes & des chofes, elle les inftruira par leur propre expérience des moyens de prévenir les maladies dans les lieux où ils commanderont. Ils auront l'attention de veiller fans ceffe fur la falubrité des alimens, de l'air, de l'eau, & de tout ce qui tient à la fanté; & fur tout d'éloigner avec le plus grand foin, les mœurs dépravées, fource ordinaire de la majeure partie des maux qui affligent l'homme.

Il y a dans chaque armée, un Auditeur-Général; mais ce juge ne peut décider de la vie ou de la mort d'un Citoyen, fans être bien inftruit à fond du Code des Loix. Quelle reffource trouveroit-il dans des Officiers qui ne fçauroient que la maniere d'apprendre l'éxercice aux foldats? Il faut donc, conformément à ce que prefcrit Puffendorff, que, dans la préfente Inftitution, les Élèves foient inftruits, non feulement des loix militaires, mais auffi du Code Civil, ainfi que des ordonnances des Souverains de Ruffie. C'eft par là qu'ils deviendront capables de remplir les fonctions d'Auditeur-Général, foit dans le Corps des Cadets, foit dans les autres Tribunaux. Nous avons vû plus haut, qu'on en ufoit de même chez les Romains. Après dix années de fervice dans l'Etat-Militaire, les jeunes gens, parvenus à la place de Tréforier ou de Commiffaire général, étoient enfuite pourvûs de l'Edilité (*d*). De là ils paffoient à différens grades de Juges, foit à Rome, foit dans les provinces, & enfuite à la dignité de Préteur ou de Juge-Général de toutes les Caufes civiles & criminelles. C'étoit parmi ces derniers qu'on choififfoit les Confuls. Quelles connoiffances pratiques n'avoient-ils pas alors?

Mr. de St. Evremont a fenti toute l'excellence d'une pareille éducation, comme on le voit dans fes effais fur la République Romaine; & c'eft, felon lui, cette éducation qui a produit des hommes qui furpaffent tous ceux que nous leur comparons; mais il n'affigne pas la différence de ce qui fe paffoit alors, d'avec ce qui fe pratique de nos jours dans l'avancement des gens de guerre. Il femble aujourd'hui que chaque Officier ne foit deftiné qu'à fe bien conduire le jour d'une bataille. Un Général regarde comme au deffous de lui, de connoître des détails qu'il envifage comme un travail obfcur, où l'imagination n'eft point foutenue par l'idée de la gloire, & faits feulement pour des Commiffaires ou Intendans d'armée. Cette ignorance le contraint de fe fier à tous ceux qui ont un intérêt vifible à tromper fa confiance. Il ne s'inquiète ni des forces, ni des revenus de l'État pour lequel il combat; tout occupé

(*d*) Cette Charge, comme nous l'avons remarqué, répondoit parfaitement à celle de Lieutenant Général de Police, ou de Confervateur de la Santé & des mœurs.

de sa gloire personnelle, il la calcule sur le plus ou le moins de pertes qu'il fera supporter à l'Ennemi; il ne médite que les moyens de le foudroyer, de renverser ses bataillons &, pour y parvenir, il néglige le plus souvent la conservation de ses propres Troupes.

Une Expérience fatale & journaliere ne prouve que trop, que les choses vont ainsi chez les Nations modernes. Le moyen de les faire changer, c'est de former par une éducation mâle & vigoureuse, telle que nous l'avons tracée jusqu'à présent, des sujets qui joignent les qualités civiles aux qualités Militaires: c'est-à-dire qui, par les différentes places qu'ils auront successivement occupées, soient capables de défendre la Patrie comme de la gouverner, & qui, après s'être illustrés au champ de Mars par des vertus guerrieres, reviennent au sein de la paix s'illustrer de nouveau, par des vertus plus douces & par la sagesse de leur administration.

Tous les Sujets à la vérité ne sont pas propres à réunir en eux des qualités aussi opposées. La plûpart, guidés par l'imitation, sont plus faits pour éxécuter les ordres reçus que pour en donner eux-mêmes. Mais il en est aussi d'infatigables dans leurs travaux, dont le zèle ardent ne se rallentit jamais. Ceux-ci, lorsque leur conduite sera dirigée par l'amour du bien & de la Patrie, seront toujours dignes de commander aux autres, & de remplir toutes les charges & tous les devoirs qui demandent un esprit ferme, au dessus de tous les obstacles.

Tant que les Romains regarderent l'Education Militaire comme le fondement de tous les États; tant qu'ils se laisserent gouverner par des personnages qui n'avoient obtenu leurs dignités qu'en gagnant le peuple par des bienfaits, qu'en forçant ses suffrages par la pratique des vertus, qu'en servant l'État, soit par des victoires, soit par des travaux moins brillans, mais non moins utiles, cet Empire acquit de la gloire & de la majesté. Constantin, Honorius, Arcadius, Justinien sur-tout, négligérent ces principes; ce fut là l'époque de sa décadence; il s'affoiblit par dégrés, & fut enfin subjugué par les barbares.

Observations Particulieres.

La Constitution de l'Empire de Russie, son étendue immense, le petit nombre des habitans, eu égard à son étenduë, tout semble apporter des obstacles insurmontables à l'établissement d'un Tiers-Etat. Cette ressource est cependant d'autant moins à négliger, qu'elle doit produire dans les suites, une pépiniere de Sujets utiles & par conséquent précieux à tous les ordres de la société. Pour en jetter les fondemens & pour parvenir à ce but, on ne voit pas de moyens plus sûrs que d'établir une éducation particuliere.

Il faut fur-tout que celle du Corps des Cadets, forme des Guerriers & des Citoyens, c'eſt-à-dire des hommes auſſi inſtruits dans l'art de la guerre que dans l'Économie, & dans les Loix de leur Patrie; de maniere qu'après une victoire, un Général puiſſe venir prendre ſéance au Sénat, & y juger les affaires; qu'il puiſſe règler la circulation des Revenus de l'Empire, diriger & vivifier l'agriculture & le Commerce, ſoutiens inébranlables, principes féconds de la force & de la richeſſe des États; & qu'après avoir rempli des fonctions auſſi importantes, il puiſſe de nouveau ſe mettre en Campagne & conduire une armée.

On croit inutile d'obſerver ici, que les Élèves ne doivent jamais commencer par être Officiers du Corps. Deſtinés à l'utilité générale, & au bien-être de leur Patrie, ils doivent en prendre une connoiſſance éxacte. Celle qu'on acquiert par le moyen des Cartes géographiques n'étant pas ſuffiſante; il eſt d'une néceſſité abſoluë, qu'après leur ſortie du Corps, les Cadets s'inſtruiſent par leur propre expérience. Comme Officiers des différens Corps où ils entreront, ils auront occaſion de parcourrir différentes provinces de l'Empire, de connoître la nature des terres, leurs cultures & leurs productions diverſes; la proportion des revenus avec les frais d'exploitation, la quantité & le prix commun des denrées: la facilité des conſommations; le nombre & le caractère des habitans; la valeur, pour ainſi dire, de chaque homme en particulier; les reſſources des Villes; le produit des manufactures; l'étenduë du Commerce.

Ils doivent calculer par-tout où ils ſe trouveront, la ſomme des richeſſes, étudier tout ce qu'une Province reçoit & tout ce qu'elle donne. C'eſt par des obſervations réfléchies ſur tous ces objets, & faites ſur les lieux-mêmes, qu'ils apprendront à connoître parfaitement les provinces dont la reſſource eſt la plus étenduë & la plus prompte; celles dont la perception coute le moins & rapporte le plus, qui ſe combine le mieux avec le climat, le ſol & l'induſtrie des habitans; quels ſont les Canaux ouverts & ceux qui ſont engorgés; enfin quelles ſont les Provinces où la capitale ne renvoïe point les ſucs qu'elle en reçoit & où ſe trouve interrompue cette heureuſe circulation entre la tête & les membres, qui fait la vie du Corps politique. Ces travaux, en même temps qu'ils deviendront avantageux à l'Etat, le deviendront également à leurs auteurs en contribuant à l'affermiſſement de leur ſanté.

Mais le point principal de l'Éducation que nous traitons ici, c'eſt de graver de bonne-heure dans le cœur des Élèves, les principes d'honneur, de probité, de ſageſſe & de morale qui doivent féconder dans la ſuite, & produire les fruits précieux que l'on ſe propoſe de recueillir de cette Inſtitution. Il ne faut pas ſe diſſimuler qu'une partie d'entre-eux ne prennent les mœurs & les coutumes des perſonnes avec

lesquelles ils habiteront. Nous naiſſons tous, comme nous l'avons déja obſervé, avec une faculté d'imitation qui nous porte à prendre inſenſiblement le ton, les manieres & les penchans de ceux avec qui nous vivons; & il n'eſt pas naturel de penſer que l'éducation particuliere d'un certain nombre d'Élèves, prévale ſur l'éxemple général; ſur-tout à leur première entrée dans le monde, & dans l'âge où les paſſions éxercent tout leur Empire. On doit donc s'attendre à des écarts de la part de pluſieurs d'entre-eux, juſqu'à ce que leur raiſon développée & fortifiée par les préceptes de vertu, imprimés dans leurs ames, les ramène ſur le chemin de l'éducation reçuë. C'eſt alors qu'en rejettant toutes recommandations & acceptions particulieres, on choiſira ceux qui auront le plus de mérite pour les établir Officiers du Corps. De même que les meilleures ſemences dégénérent à la longue, quand on les ſème conſtamment dans la même terre, & qu'on eſt obligé d'en emploïer de nouvelles: de même auſſi le relâchement peut s'introduire dans nos Inſtitutions. Pour le prévenir, on examinera à chaque ſortie qui ſe fera de trois en trois ans, ou encore mieux à la fin de chaque année, ſi tous ceux qui ſont à la tête du Corps, & qui inſtruiſent les Élèves, ſe ſont conformés à l'eſprit de ces règlemens; & ſi l'on découvre quelques abus, on y remediera ſur le champ, comme on répare un bâtiment qui menace ruine.

On ne doit pas négliger ici une Obſervation très importante; c'eſt que, ſi les Élèves n'apprennent la Géographie, l'Hiſtoire & les autres ſciences qu'en langue étrangere, ils en retireront peu d'utilité. A l'âge de quatorze à quinze ans, elles leur paroîtront tout-à-fait extraordinaires dans leur langue naturelle. Il en eſt de même des autres langues qu'ils n'apprendront jamais à parler correctement, s'ils ne ſe ſervent au Corps que de la langue Ruſſe; il faut donc les éxercer également dans toutes.

La preuve de ce que l'on avance ici eſt priſe dans le Corps même. Les Livoniens & autres Allemans, qui étudient dans leur langue naturelle, font des progrès beaucoup plus grands & plus rapides que les Ruſſes. Il eſt difficile à la vérité, peut-être même impoſſible, de trouver actuellement aſſés de précepteurs pour enſeigner les ſciences en langue Ruſſe, & les Etrangers ſavans ne l'entendent pas. Mais cette difficulté peut être facilement levée dans l'eſpace de cinq à ſix ans. De bons appointemens & d'autres motifs d'encouragement engageront ces Etrangers à s'inſtruire de notre langue, & nous aurons par là les reſſources qui nous manquent. On a pour éxemple celui de Mr. le Profeſſeur Euler, qui a enſeigné à Berlin la Géométrie en langue Ruſſe, à une de nos perſonnes qualifiées.

Il n'importe pas moins à l'éducation des Élèves, de leur apprendre la langue Eſclavonne, ſelon les règles de la Grammaire, & de compoſer à cet uſage un Vocabulaire Eſclavon-Ruſſe, & Ruſſe-Eſclavon, en y ajoutant, dans la même langue, des

abregés bienfaits de tout ce que l'on doit enseigner au Corps (*e*). La disette actuelle de ces Livres ne peut être qu'un obstacle momentané; &, sans donner ici des instructions sur la composition de ces ouvrages, on dira seulement qu'ils seroient bientôt terminés, si l'on y employoit annuellement jusqu'à sept-mille Roubles, pour recompenser cinq à six hommes habiles, tant dans la langue Russe que dans les autres langues savantes, avec un Inspecteur sur leurs ouvrages & un Directeur.

Des Mœurs.

RIEN de plus difficile que de changer entiérement les mœurs de toute une nation. Enchaîné par la force de ses préjugés, le peuple ne connoit que les loix particulieres de l'éducation qu'il a reçue; & leur pouvoir est le seul esclavage dont il ne sente pas les chaînes. Tout ce qui paroît leur porter atteinte le révolte; & ce ne sera jamais que par les voies de la douceur & de la persuasion, qu'on pourra parvenir par dégrés, à un changement aussi nécéssaire à l'état actuel de la Russie.

ON ne s'étendra pas ici sur cet objet qui n'intéresse pas directement l'Institution du Corps des Cadets. Observons seulement que, si l'Éducation telle qu'elle est prescrite dans cette Institution, se communique aux autres établissemens d'éducation publique ou particuliere, la réforme des mœurs gagnera de proche en proche, & l'on atteindra infailliblement le but desiré.

QUE l'on voye à cet égard les lettres imprimées à Genève en deux volumes in 8°. sur les loix & l'économie du Royaume de Dannemarc; on y trouvera des éclaircissemens détaillés sur ces réflexions, & bien des choses dignes d'être imitées.

De certains Établissemens nécessaires au Corps des Cadets.

IL Y AURA dans ce Corps une Bibliotèque prudemment choisie, destinée non seulement à l'usage des Élèves, mais encore à celui des Officiers, des Précepteurs & de toutes les personnes commises à l'éducation de cette jeunesse.

IL y aura également un Cabinet d'histoire naturelle bien composé, lequel servira à développer aux Cadets les opérations de la nature par des démonstrations qui paroîtront n'être faites que pour leur amusement. Ces instructions qui leur seront données par forme de récréation, ne pourront que leur inspirer à l'avenir, du goût & du penchant à faire des recherches plus étendues.

(*e*) LA connoissance de l'Histoire, de la Géographie & des autres sciences, inspire aux Disciples le goût pour la lecture: il faut la leur faire commencer par des ouvrages succincts & des Abregés qui leur fassent connoître le contenu des Livres & leur utilité, & qui piquent assés leur curiosité pour leur donner l'envie de la satisfaire par l'étude des ouvrages plus étendus.

Pour que l'homme noble puisse paroître dans la société, d'une maniere distinguée, il doit avoir une notion générale de tous les Arts. On établira à cet éffet deux Galeries; dans l'une seront rassemblés les meilleurs modèles de Méchanique, d'Architecture, d'Hydraulique &c. L'Autre contiendra une Collection choisie de Tableaux & Sculptures des grands Maîtres. On placera aussi dans cette derniere, les ouvrages des Élèves dans ce genre, qui en seront jugés dignes.

On doit aussi établir un Arsenal dans lequel les Cadets puissent acquérir de bonne heure une connoissance simple & théorique de la maniere dont se forgent les armes, de leur usage, de leur différence, de leur bonté & de leurs défauts. On sent combien il est essentiel qu'ils en soient instruits dans la plus grande précision.

Pour ne rien négliger de tout ce qui peut concourir à la perfection de leur éducation, il faudra entretenir dans cet Établissement, un Jardin botanique & autres, afin de mettre à profit jusqu'au tems de leurs promenades, en les instruisant des différentes natures des plantes, de leurs propriétés & de leurs usages, de la maniere de les élever &c. Ces connoissances agréables tourneront en même-tems à leur utilité particuliere.

Reste à dire deux mots sur la nécessité des bains Russes, que j'ai toujours regardés comme indispensables. Un Médecin distingué m'a encore affermi dans cette opinion, par la lettre qu'il m'écrivit sur la Maison des Enfans-Trouvés, dans laquelle il s'explique en ces termes. ,, Je ne sçaurois m'empêcher de vous representer qu'il ,, faut nécessairement mettre en usage les bains, comme le meilleur préservatif con- ,, tre plusieurs maladies, & comme un moyen sûr d'affermir la santé. De ce que le ,, préjugé les a proscrits en Europe, proscription qui a détruit la force & fait périr ,, un grand nombre d'habitans du midi, on n'en peut rien conclurre, sinon que des ,, Puissances aveugles ont mieux aimé l'épuisement & la langueur du peuple que sa ,, santé & sa vigueur". Les Soldats Russes connoissent le mieux l'utilité essentielle de ces bains; & il est constant qu'en les prenant comme le prescrit le Médecin qui vient d'être cité, (*f*) c'est un secours infaillible pour entretenir la santé, la force & la vigueur, si nécessaires pour la population d'un État.

Toutes les Nations connues conviennent unanimement de cette vérité. Le préjugé seul à interdit l'usage des bains en Europe; & cette interdiction est peut-être devenue la cause d'une maladie cruelle, qui commença en Italie, & passa en France, l'an 1480. ainsi que l'affirment la plûpart des Savans; d'autres prétendent qu'elle a été apportée de l'Amérique; quoiqu'il en soit, il est certain que les bains & les sueurs en diminuent les accidens.

Ré-

(*f*) Cette maniere de prendre les bains se trouve dans les Observations physiques.

DES CADETS.

Récapitulation.

IL EST suffisamment démontré que l'Éducation prescrite au Corps des Cadets, doit être plutôt le fruit de la pratique que de la Théorie, & que c'est moins par des leçons, que par la vuë qu'on doit y instruire les Élèves. L'Ordre établi dans cette École doit être absolument différent de celui qui s'observe dans les Ecoles, les Académies & les Universités ordinaires. Il faut en bannir sur toutes choses l'oisiveté, les ajustemens superflus, & généralement tout ce qui peut tendre à la délicatesse & qui entraîne la diminution des forces. La frisure & l'usage trop fréquent de la poudre & des pommades seront supprimés. La nourriture doit être simple, mais saine & suffisante; & il faut plus accoutumer le corps aux travaux que forcer l'esprit à une tension continuelle. Une superficie brillante ne doit jamais être préférée à des mœurs simples, raisonnables. L'Amour des devoirs, la constance dans le travail, la candeur & la bonne-foi, voilà les vertus auxquelles il faut principalement s'attacher. C'est d'elles que naîtra l'aversion pour l'oisiveté, l'hypocrisie & l'adulation, qui de nos jours, ne sont que trop souvent préférées au vrai mérite. Le mal qui en résulte est d'autant plus grand, que toutes ces superfluités deviennent des besoins nécessaires, & que ceux qui en sont cas croyent que leur air affable & prévenant suffit pour les acquitter de ce qu'ils doivent à la société: mais cet air est un masque qui cache leurs défauts; car ils n'ont ni zèle pour la Patrie, ni goût ni aptitude pour les choses utiles, & ne sont occupés que d'eux-mêmes.

Nous, par la grace de Dieu, CATHERINE II. *Impératrice & Autocratrice de toute les Ruſſies*, &c. &c. &c.

PARMI les différens objets qui peuvent concourir le plus efficacement à l'utilité & au bien général de notre Empire, l'Éducation de la jeune Nobleſſe nous a paru mériter de notre part une attention particuliere. Le compte que nous nous ſommes fait rendre de tout ce qui concerne l'adminiſtration du Corps Impérial des Cadets, établi par nos ancêtres, nous a fait connoître que, pour tirer de cette Inſtitution tout le fruit qu'on en doit attendre, il étoit indiſpenſable de joindre à l'inſtruction des Élèves dans les ſciences militaires & civiles, une éducation convenable à leur qualité, & qui, en leur inſpirant dès l'âge le plus tendre, la connoiſſance des devoirs de l'honnête-homme & du citoyen, les mît en état de remplir dignement les différentes places auxquelles ils ſont deſtinés à la ſortie du Corps, & de devenir par là vraiment utiles à leur Patrie. Pour parvenir à un but auſſi deſirable, il nous a paru néceſſaire de fixer d'une maniere ſolide & invariable les principes qui peuvent conduire à ſa perfection un Établiſſement dont les ſuccès ſont auſſi intimement liés avec toutes les parties de notre État. A CES CAUSES, nous avons, par le préſent Édit perpétuel & irrévocable,

rédigé les Statuts & Règlemens dans lesquels sont tracées les maximes constantes que nous voulons être observées, soit pour la réception, soit pour l'éducation & l'Instruction de la Jeunesse qui, par nos soins maternels, sera élevée dans notre Corps Impérial des Cadets Nobles.

STATUTS

Du Corps Impérial des Cadets.

Le Conseil de l'Administration, fera composé de Quatre Personnes, nommées par Nous, & d'un Directeur-Général.

Il y aura un Secrétaire attaché au Conseil.

Pour la Discipline, l'Instruction & la Manutention générale de ce Corps, Nous établissons.

1. Lieutenant-Conel,	⎫	
1. Major,	⎪	
1. Aide-Major,	⎪	
4. Capitaines,	⎬	Les Rangs de ces Officiers seront égaux à ceux du Corps du Génie.
4. Lieutenans,	⎪	
4. Sous-Lieutenans,	⎪	
4. Enseignes,	⎭	
1. Lieutenant de Police,	⎫	Il aura le rang de Lieut-Colonel d'Armée & le 1er Tré-
1. Premier Trésorier,	⎭	sorier celui de Major d'Armée.
1. Directeur des Sciences & des Etudes,	}	Son rang est celui de la septieme Classe (*)
2. { Inspecteurs, pour le second & le Troisieme âges,	}	
3. { Des Professeurs, qui fera les fonctions d'Inspecteur auprès des Elèves, destinés à l'Etat-Civil,	}	Compris dans la huitieme Classe.
{ Des Professeurs, qui rempliront aussi les places de Gouverneurs,	}	Compris dans la neuvieme Classe.
14. { Précepteurs, exerçant les mêmes fonctions, & l'Econome,	}	Dans la 10e. Classe.
1. { Inspecteur du Dessein, choisi entre les membres de l'Académie des Arts.	}	Dans la 11e.

(*) En Russie, les grades Civils sont sur le pied des grades militaires; mais ceux-ci prennent l'ancienneté sur les autres, quoique dans le fait ces grades soient égaux. Les Feld-Maréchaux composent la 1re Classe à part. Dans le Civil, ceux qui jouissent des prérogatives de la premiere classe, ont rang de Feld-Maréchaux, quoiqu'ils n'en portent pas le titre.

IMPERIAL DES CADETS.

LE Lieutenant de Police, & le Premier Tréforier auront, s'ils en eft befoin, chacun deux Aides, qui feront compris dans la douzieme Claffe.

L'ÉCONOME aura deux Aides, l'un fera dans la treizieme Claffe, & l'autre dans la quatorzieme.

Des devoirs du Conseil.

Les Membres du Conseil & le Directeur-Général apporteront unanimement leurs soins à tout ce qui pourra contribuer à l'ordre, au bien, aux avantages du Corps; & par cette raison, nous en confions la Direction à eux tous ensemble.

Il sera désigné dans la maison Impériale du Corps, une Salle particuliere pour le Conseil, qui ne pourra être tenu dans aucun autre endroit. Les Membres y prendront place suivant leur ancienneté; &, pendant le temps de l'Assemblée, deux Elèves seront mis en sentinelle à la porte de la Salle.

Les Assemblées ordinaires se tiendront éxactement tous les premiers jours de chaque mois. On ne prescrit point de jours pour les Assemblées extraordinaires; elles auront lieu toutes les fois que les circonstances l'éxigeront. Le Directeur-Généra sera chargé d'en convoquer les membres, auxquels nous laissons cependant la liberté de s'assembler d'eux-mêmes, lorsque le bien du Service paroîtra le demander.

Les Membres du Conseil donneront toujours leur avis de vive-voix, dans la dif-

IMPÉRIAL DES CADETS.

cuffion des affaires qui y feront agitées. S'il fe rencontre des cas où l'on doive procéder par la voye du Scrutin, on convoquera âlors les Officiers de l'Etat-Major, le Lieutenant de Police & le premier Tréforier, ou ceux qui exerceront ces deux charges avec les grades marqués ci-deffus. Le Directeur-Général aura foin de faire exécuter fans délai, & avec précifion toutes le Décifions émanées de ce Tribunal.

Etant de la plus grande importance que tous ceux qui feront attachés au Corps, foient doués des qualités propres à remplir les vues que nous nous fommes propofées dans cet Établiffement, nous ordonnons qu'ils n'y foient reçus qu'après un éxamen fuffifant de leur conduite, de leurs mœurs, & de leur aptitude à exercer les différens emplois qu'on pourra leur confier, &, dans lesquels ils ne feront inftallés que pour trois ou fix ans, à compter du jour de leur entrée jusqu'à la première, ou à la feconde réception, ou à la fortie des Élèves. Il eft très effentiel auffi de fixer dans chaque partie de l'Adminiftration, le nombre néceffaire de domeftiques, afin d'éviter abfolument tous gens oififs, ce qui feroit d'un pernicieux éxemple pour la Jeuneffe.

Voulant étendre les effets de notre bienveillance fur tous les fujets qui s'en rendront dignes, & particuliérement fur ceux qui fe diftingueront autant par les mœurs & la fageffe de leur conduite, que par l'affiduité & l'éxactitude dans leurs fonctions, Nous entendons qu'ils foient avancés dans les grades Militaires, felon leurs fervices & leur capacité. Le Directeur, l'Infpecteur, & les Gouverneurs, pourvûs des Emplois civils, ne pourront fe regarder comme compris dans les Claffes défignées ci-deffus, que pendant le tems feulement où ils feront chargés de l'Inftruction de la Nobleffe ; & ces avantages ne feront confervés, après leur fortie du Corps, qu'à ceux auxquels le Confeil les confirmera par écrit, comme un témoignage honorable des bonnes Inftructions qu'ils auront procurées à la Jeuneffe. Voulons auffi, qu'il foit règlé une penfion pour la fubfiftance de ceux qui, ayant fervi long-tems & fans reproche dans le Corps, fe trouveront hors d'état d'y refter, foit par vieilleffe, foit pour raifon d'Infirmités.

Quoique nous aïons établi un Directeur particulier des Sciences, pour tous les âges, nous laiffons cependant la liberté au Confeil de joindre cette place, s'il le trouve convenable & utile, à l'Infpecteur des Élèves deftinés à l'Etat Civil ; comme auffi de donner des gages proportionnés à tous ceux qui exerceront des fonctions qui n'ont pas été fpécifiées dans leurs engagemens.

Le Conseil rédigera un Code Militaire, & un Code civil, convenables à cet Établissement. Ils seront composés sur les avis des personnes marquées ci-dessus, & nous seront présentés pour être examinés & confirmés par nous.

On fera d'éxactes observations sur tous les objets de l'Administration du Corps, afin de pouvoir réformer dans la suite, ce qui se trouveroit de défectueux & de préjudiciable dans le principe; ce n'est que par là, qu'on peut conduire cet Établissement au point de perfection qu'il doit avoir. En attendant, pour que tout le monde connoisse la nature de ses devoirs, & puisse les remplir éxactement, sans s'excuser sur son ignorance, le Conseil, toujours aidé des personnes ci-dessus désignées, composera des Instructions claires & précises, sur les différentes fonctions de chacun. Ces Instructions signées des Membres du Conseil, inscrites dans les Régistres du Corps, comme le fondement de l'ordre & de la discipline; il en sera délivré des copies particulières signées par le Directeur-Général.

Le Directeur des Sciences sera aussi admis au Conseil, mais dans le cas seulement où l'on y agitera des affaires relatives à ses fonctions.

Les Revenus que nous accordons pour l'entretien du Corps des Cadets, seront toujours sous la garde & le sçeau du Conseil. On dressera chaque année un Compte général des Recettes & Dépenses, lequel, après avoir été vérifié & scellé par le Conseil, sera déposé dans les Archives, sans qu'il soit besoin de l'envoïer aux autres Tribunaux, auxquels nous interdisons toute connoissance à ce sujet.

Comme ce n'est que par l'éxactitude la plus scrupuleuse qu'on peut retirer des plus sages réglemens, le fruit & l'utilité qu'ils ont pour objet; le Conseil du Corps s'assemblera extraordinairement chaque année, uniquement pour éxaminer si tout est fidèlement & religieusement observé. Il réformera dans l'instant, les abus ou négligences qui pourroient s'être glissées dans les différentes parties de l'Administration que nous lui avons confiée; & pour ne point mettre de bornes à son zèle, nous lui permettons de nous faire dans tous les temps, ses représentations par écrit, sur tout ce qui lui paroîtra devoir contribuer de plus en plus à perfectionner cet Établissement, en indiquant les moyens de l'éxécution.

Du

IMPERIAL DES CADETS.

Du Secrétaire Du Conseil.

CETTE PLACE ne doit être remplie que par un Sujet qui joigne à un esprit cultivé, des fentimens d'honneur, une conduite irréprochable, une difcrétion éprouvée. Il tiendra un Journal éxact des décifions du Confeil, & de toutes les affaires qui pourront furvenir, lesquelles feront par lui règlées fur les ordres particuliers du Directeur Général, lorsqu'elles ne l'auront point été par le Confeil. Il fignera toutes les écritures qui auront trait à fes fonctions & gardera le petit fçeau.

Du Directeur Général.

Le Directeur Général réunira en sa personne toutes les qualités Militaires & civiles. L'Etude des devoirs de sa place éxige de sa part des soins continuels à faire concourir au bien général du Corps chacun des membres qui le composent. Il doit allier à un jugement solide dans les affaires, le désintéressement dans ses avis, & la promptitude dans ses décisions, mais ne se déterminer cependant qu'après un éxamen réfléchi; & dès qu'il donnera ses ordres, ils seront éxécutés ponctuellement.

L'Objet principal de cet Etablissement, étant de procurer à la jeune Noblesse la meilleure éducation possible, le Directeur-Général doit, par sa conduite & par ses mœurs, servir de modèle à tout le Corps. C'est à lui de tracer à chacun la route qu'il doit suivre, en observant la douceur & la bienséance, tant dans ses actions que dans ses paroles.

Il établira, du consentement du Conseil, dans toutes les fonctions de l'Administration, les Sujets destinés à les remplir, à l'exception néanmoins des femmes qui prennent soin du premier âge, & qui seront choisies par la Directrice, de laquelle elles dépendront uniquement. (*a*) Cette derniere doit cependant être toujours d'accord avec le Directeur-Général, dans tout ce que l'utilité éxige.

(*a*) Le premier âge est séparé des autres; ils ont un quartier, une Salle à manger, des Dortoirs, des Places, des Cours, pour leurs Jeux & leurs éxercices à part, dans ce vaste Etablissement. Les Gouvernantes ne les quittent pas. On ne doit donc pas craindre les abus qui pourroient, peut-être résulter d'une Communication facile des Femmes avec les Hommes.

Si les circonſtances demandoient dans la ſuite quelques nouveaux règlemens, qui n'aient point été prévûs dans les préſens Statuts, le Directeur-Général n'y pourra procéder que conjointement avec le Conſeil.

Pour que rien ne puiſſe le diſtraire de l'éxercice d'une Charge auſſi pénible, nous voulons que, ſous aucun prétexte, il ne ſoit chargé d'affaires étrangeres à ſes fonctions, afin que, ſe livrant à tout ſon zèle, il obſerve ſans ceſſe, cette activité vigilante & cet ordre qui éxigent nuit & jour ſa préſence au Corps dont il eſt en même-temps le premier Cenſeur.

Du Cenſeur.

Le premier & le principal devoir du Cenſeur, eſt d'inſpirer la vertu à la jeune Nobleſſe, plus encore par ſon éxemple que par ſes paroles. Il veillera avec attention ſur l'éducation & les études des Elèves, ſur la conduite des Gouverneurs, des Précepteurs, & généralement de tous ceux qui ſont attachés au Corps.

Il doit avoir une communication perpétuelle avec les maîtres chargés de l'Inſtruction, & délibérer ſans ceſſe avec eux, ſur les moïens de développer dans ces tendres cœurs, le germe de la vertu, comme d'y ſemer l'horreur du vice, de les porter à une conduite bienſéante, de leur inſpirer, en un mot, des ſentimens parfaitement conformes à la probité & à l'humanité, afin de les affermir de bonne heure dans la pratique du bien, & de les préſerver de la contagion du mauvais éxemple.

Pour ſe mettre au fait des progrès de la Jeuneſſe dans les Sciences, il ne s'en rapportera pas au témoignage des autres, mais il s'en aſſûrera par lui-même, en faiſant de fréquens eſſais, tant en public qu'en particulier. C'eſt ainſi qu'il ſe mettra en état de donner au Conſeil une connoiſſance éxacte des bons & des mauvais ſuccès de chacun, & qu'on pourra, ſur ſes avis, exciter les négligens à l'application, encourager les diligens, & inſpirer l'émulation à tous.

Il ſe comportera envers tout le monde, & ſur tout envers les Elèves, avec amour, douceur & politeſſe. C'eſt le plus ſûr moyen d'engager chacun à l'imiter, & à contribuer à la perfection de l'éducation. La prudence doit être ſon guide unique; l'affabilité, la gaîté même dans toutes ſes actions, peuvent produire des effets auſſi avantageux, qu'un air de maîtriſe & de ſévérité en cauſeroit de préjudiciables. On parvient aiſément à faire naître le reſpect, quand il en eſt tems; mais la jeuneſſe finit rarement par aimer ce qu'elle a une fois appris à craindre.

Voulons que les fautes de toute eſpèce ſoient réprimandées avec toute la modération poſſible. Ce n'eſt que dans les cas où elle n'ameneroit pas l'effet deſiré, qu'on pourra ſe ſervir des moïens qui ſeront jugés les plus convenables pour empêcher le mal de ſe multiplier.

76 STATUTS DU CORPS

UNE application immodérée aux sciences, pouvant devenir pour les Élèves, plus nuisible que profitable, il est de la derniere importance de veiller à ce que les Gouverneurs & Précepteurs se conforment éxactement à notre Règlement général d'éducation, ainsi qu'aux Observations physiques, composées par nos ordres, en faveur de la Jeunesse. Le Directeur Général aura soin que ce règlement soit éxécuté, même à l'égard des enfans du premier âge, & que personne ne s'en écarte sous prétexte d'ignorance, ou par la prétention à des lumières supérieures.

SI une personne chargée de l'éducation & de l'instruction de la Jeunesse, se trouve obligée de s'absenter par maladie, ou pour quelque autre raison légitime, le Censeur la remplacera dans l'instant par une autre, afin qu'il n'y ait aucune interruption dans les Études.

De l'Ordre qu'on doit suivre, dans l'éducation & instruction de la jeune Noblesse.

De la Division des Elèves.

Les Élèves seront divisés en cinq âges. Le premier contiendra les enfans de cinq ou six ans jusqu'à neuf ans. Le Second, ceux de neuf à douze ans. Le Troisième, de douze à quinze ans. Le quatrième, depuis quinze ans jusqu'à dix-huit; & le Cinquième, depuis dix-huit à vingt-un ans. Les Élèves passeront trois ans dans chaque âge & s'appliqueront selon leur inclination & leur capacité, tant aux sciences qui ont rapport à l'État Militaire, qu'à celles qui appartiennent à l'État-Civil.

SCIENCES NECESSAIRES *aux Elèves des Cinq âges, tant pour l'Etat Militaire que pour l'Etat Civil.*

ENUMÉRATION *des Sciences, qui font le fondement de toutes les autres.*

L'ARITHMÉTIQUE, avec toutes fes parties.
LES Élémens de Géométrie.
LA Mécanique.
LES autres parties de Mathématiques.
L'ASTRONOMIE.
L'HISTOIRE naturelle.
LA Phyfique générale & particulière, tant théorique qu'Expérimentale.
LA Chymie.
LA Géographie.
LA Chronologie.
L'HISTOIRE Sacrée & Profane.
LA Logique, ou l'Art de raifonner jufte.
LES Langues ufitées & néceffaires, par principes, pour l'intelligence des Sciences.
L'ELOQUENCE.

Sciences préférablement néceffaires à l'État-Civil.

LA Morale.
LE Droit Naturel.
LE Droit Univerfel.
LES Loix de L'Empire.
L'ŒCONOMIE de L'Empire.

Sciences néceffaires à l'Art Militaire, & la Navigation.

LA Connoiffance de l'Art Naval.
L'ART de la Guerre.
LE Génie, les Fortifications & l'Artillerie.

Arts.

Le Deſſein.
La Peinture.
La Gravure.
La Sculpture.
La Fonte des Métaux.
L'Architecture.
La Muſique.
La Danſe.
L'Exercice des Armes, l'Eſcrime.
L'Equitation.

De la Réception des Enfans du premier Age.

On recevra au Corps Impérial des Cadets Nobles, cent Enfans Ruſſes, & Vingt natifs des provinces conquiſes de la Livonie, de la Finlande & de l'Eſthonie. Ils ne pourront être reçus qu'à l'âge de cinq à ſix-ans, au plus. Si après leur réception, il ſe trouve des places vacantes, on les remplira pendant le cours de la premiere année ſeulement, & non dans les deux ſuivantes. Cette réception ſera renouvellée de trois en trois ans.

Le Conſeil de l'Adminiſtration, fera publier dans l'Empire, le temps de la réception aſſez à l'avance, pour que les parens éloignés de St. Péterſbourg, puiſſent amener au terme preſcrit, les enfans qu'ils deſtineront à y être élevés, leſquels ne ſeront admis que ſur les Certificats des Médecins & Chirurgiens qui conſtateront leur bonne ſanté & leur tempérament robuſte.

L'Enfant préſenté au Corps, n'y ſera point reçu ſans des preuves ſuffiſantes de Nobleſſe & ſans ſon Extrait baptiſtaire. On y recevra auſſi ceux dont les Peres auront réellement ſervi dans l'Etat-Major & non au-deſſous. Les Gouverneurs des Provinces, donneront, ſans délai & ſans partialité, les atteſtations néceſſaires, dès qu'il en feront requis, afin qu'il ne ſoit commis d'injuſtice envers perſonne; & comme notre intention eſt d'aſſiſter principalement les Nobles dont les peres auront été tués ou bleſſés, en ſervant la Patrie, ou les Nobles qui ſe trouveront ſans fortune; nous voulons que, dans le choix, la préférence leur ſoit donnée ſur tous les autres.

Les Parens qui voudront mettre leurs enfans au Corps-Impérial des Cadets, feront tenus de certifier, par écrit, qu'ils les y mettent de leur pleine volonté, pour l'eſpace de quinze ans & non moins, & que juſqu'alors ils ne pourront, ſous quelque prétexte que ce ſoit, éxiger qu'on les leur rende, même pour un temps. Ces

certificats feront fcellés, numérotés, & dépofés dans les Archives du Corps.

Si pendant la premiere année de la réception, on remarquoit dans quelques Sujets, des indices de maladies incurables, ou une foibleffe d'efprit dont on ne dût efpérer rien d'utile, nous ordonnons qu'ils foient remis à leurs parens, ou à ceux qui les auront préfentés ; mais, la premiere année éxpirée, on ne pourra plus les éxclure du nombre des Eléves.

Après une obfervation févére de tout ce qui eft prefcrit ci-deffus, l'Enfant noble fera remis à la Directrice du premier Age.

De la Directrice, & des Gouvernantes du Premier Age.

On établira une Directrice & dix Gouvernantes pour le premier Age. Elles prendront foin de l'Education & de l'inftruction des Cent-vingts Elèves, qui formeront la premiere réception au Corps, & dont le nombre fera divifé en dix parties.

Cette Directrice doit avoir toutes les qualités requifes pour remplir une place auffi importante. Sa principale attention fera de veiller fur les mœurs des Gouvernantes qu'elle choifira elle-même, & de toutes les perfonnes attachées à ce premier âge, dont elle répondra au Confeil. Elle fe conduira avec prudence, douceur & politeffe, afin d'infpirer ces vertus par fon éxemple. Elle fera obferver fcrupuleufement tout ce qui eft ordonné par nos Règlemens concernant l'éducation. Dans tout ce que l'utilité pourra éxiger, elle fera toujours, comme nous l'avons obfervé ci-deffus, de l'avis du Directeur Général, & fe conformera en tout aux décifions du Confeil.

Les Gouvernantes, choifies par elle, après l'éxamen le plus attentif de leurs bonnes qualités & de leur conduite, feront chargées de veiller perpétuellement fur la Jeune Nobleffe, dont elles ne pourront s'éloigner ni jour ni nuit. Les Gouvernantes uferont de la plus grande affabilité, de patience & d'amour dans leurs leçons & éxhortations. Elles mangeront à la table des Elèves ; elles les accompagneront dans tous leurs amufemens & leurs promenades, & ne pourront être difpenfées de ce fervice fans les raifons les plus légitimes. Elles éviteront avec le plus grand foin que les Enfans aient jamais communication avec les domeftiques. Elles fe conformeront au furplus aux ordres particuliers qui leur feront prefcrits par le Confeil.

IMPERIAL DES CADETS.

État des Enfans, du premier Age.

120. DE six à neuf ans.
 1. DIRECTRICE.
 10. GOUVERNANTES.
 10. SERVANTES.

CES Elèves seront vêtus d'un habit brun & auront une salle à manger particuliere.

Sciences auxquelles on les appliquera.

LA connoissance de la Religion, dans ce qui sera proportionné à leur intelligence.
LES Langues Russe & Etrangères.
LE Dessein.
LA Danse.
L'ECRITURE & les Chiffres, dans la derniere année de cet age; & ce qui se trouvera à leur portée.

Tome II. L

Des Inspecteurs, & des Gouverneurs.

Dans ces deux âges, les Inspecteurs chargés de veiller à l'éducation de la jeune Noblesse, maintiendront, chacun dans sa partie, l'ordre emploïé par les Gouverneurs. Ils empêcheront ceux-ci d'user de trop de sévérité envers les Enfans, & les engageront, par leur exemple, à être eux-mêmes des modèles de douceur & de modération. Ils se conformeront pour l'instruction aux avis du Directeur établi sur les études, & remplaceront les Précepteurs dans les cas de maladie ou d'absence, pour des raisons légitimes.

Les Gouverneurs, outre la direction de l'éducation des études, rempliront les mêmes fonctions & feront assujettis à tous les devoirs prescrits ci-dessus aux Gouvernantes du premier âge.

Etat du Second Age, de Neuf à Douze Ans.

1°. Un Inspecteur.
2°. Huit Gouverneurs, qui partageront le nombre des Elèves en huit parties.
3°. Huit Domestiques.

Ces Elèves auront un habit Bleu-céleste, & une Salle à manger commune avec le troisieme âge.

IMPERIAL DES CADETS.

Sciences applicables au II. *Age.*

L'Arithmétique.⎫ L'Etendue de toutes ces Sciences ne per-
La Géométrie.⎪ met pas d'en inftruire parfaitement les Élèves
La Géographie.⎪ dans l'efpace de trois ans; mais il faut que
La Chronologie.⎬ les principes généraux & abregés qu'on leur
L'Histoire.⎪ en donnera foient clairs & précis, pour être
La Mithologie.⎪ développés avec fuccès dans un âge plus
Les principes de la Langue Efclavonne.⎭ avancé.

On s'attachera fur-tout à leur infpirer l'amour de la vertu, & à leur mettre fans ceffe devant les yeux tout ce qui peut contribuer le plus efficacement à former les mœurs. C'eft dans cet âge qu'il faut éxaminer avec attention, fi l'on trouve dans le caractère & l'inclination des Elèves, des rapports directs à quelques unes de ces Sciences, afin de les y appliquer de préférence, & d'ouvrir la carriere des plus hautes à ceux qui montreront le plus de génie.

Etat du III. Age, *de Douze à Quinze Ans.*

1°. Un Inspecteur.
2°. Six Gouverneurs, qui partageront les Élèves, en autant de Claffes.
3°. Six Domestiques.

L'habit des Elevès, fera grifâtre; ils auront la même Salle à manger que ceux du Second âge.

Sciences *qui conviennent à cet Age.*

On continuera les Etudes ci-deffus; enfuite on y ajoûtera la connoiffance préliminaire des Arts utiles. On perfectionnera les Elèves dans la Langue Esclavonne; on enfeignera la Langue Latine à ceux qui auront du goût & des difpofitions pour l'apprendre. On leur donnera auffi la connoiffance des principes de L'Architecture civile & militaire; & finalement on les mettra au fait de Tenir les Livres de Comptes, de Recette & de Dépenfe.

C'est a cet âge fur-tout, qu'on ne doit rien négliger pour infpirer à toute cette jeuneffe, l'élévation de l'ame, & ces principes folides de vérité, de fageffe & de fermeté qui diftinguent l'homme d'honneur, & peuvent le rendre véritablement utile à fa patrie.

C'est auffi pendant les trois années de cet âge, que l'Adminiftration doit s'appliquer à connoître ceux des Elèves qu'on pourra deftiner à l'Etat militaire, ou au

civil: pour acquérir sûrement cette connoissance, elle éxaminera avec soin, sans néanmoins interrompre l'ordre établi dans les études, pour quelles sortes de sciences ou d'éxercices ils montreront un goût plus décidé dans les tems mêmes de leurs promenades, de leurs amusemens, & en toute occasion. Elle bannira toute contrainte de leurs jeux & de leurs récréations, & leur laissera la liberté de les choisir suivant leur inclination. C'est ainsi qu'on parviendra à connoître leurs penchans divers, pour les diriger vers le but les plus conforme au goût naturel, par conséquent le plus convenable à l'homme, & le plus propre à procurer le fruit dont cette éducation est l'objet.

Dans cet âge & les deux suivans, on accoutumera les Élèves à se passer de Domestiques.

DU IV. ET DU V. AGE.

Du Sous-Colonel.

Le Sous-Colonel doit réunir à toutes les qualités défignées ci-deffus, une connoiffance parfaite des Sciences militaires, & doit en avoir donné des preuves. Il veillera avec attention, tant fur la conduite des Officiers que fur celle des Elèves, & fera obferver l'ordre & la difcipline, même à l'égard des Domeftiques.

Pour éviter que cette Jeuneffe refte jamais oifive, il l'engagera avec douceur à chercher d'elle-même des occupations utiles. Sa fermeté dans le commandement doit être tempérée par des marques de bonté & de confiance envers les Elèves qui ne doivent jamais avoir une crainte fervile. C'eft le plus fûr moyen de flatter leur amour propre, premier mobile de l'honneur, d'élever leur ame, d'affermir leur raifon, & de leur rendre l'obéïffance agréable & facile.

Si quelque raifon légitime obligeoit le Directeur-Général de s'abfenter, le Sous-Colonel remplira fes fonctions.

Du Major & de L'Aide-Major.

Les devoirs de ces Officiers font les mêmes que ceux du Sous-Colonel. La fu-

bordination les oblige à les remplir dans toutes les parties du service, & à exécuter fidèlement tous les ordres reçus.

Si la place de Lieutenant de Police se trouve vacante, elle sera remplie par l'Aide-Major, jusqu'au tems de la nouvelle réception au Corps. A ce terme, le Trésorier occupera cette charge, comme nous le dirons dans les Chapitres suivans (*b*).

Des Capitaines, chargés en même-tems des Fonctions d'Inspecteurs, dans chaque Compagnie.

LES CAPITAINES instruiront les Élèves dans toutes les parties de l'Art-Militaire, & ne laisseront échapper aucune occasion de répandre dans leurs Instructions, les traits d'honneur & de vertu qui doivent distinguer essentiellement l'homme noble. Outre cette fonction, ils seront chargés de celles d'Inspecteurs, chacun dans leur Compagnie, observant à cet égard, ce qui a été prescrit ci-dessus, aux Inspecteurs du second & du troisieme Age.

Des Lieutenans & Sous-Lieutenants faisant fonctions de Gouverneurs; & des Enseignes, chargés de celles de Précepteurs.

CES OFFICIERS, en remplissant les devoirs de leurs Charges pour les exercices de l'Art Militaire, rempliront en même temps, sçavoir: les Lieutenans & Sous-Lieutenans les fonctions de Gouverneurs, dans l'ordre que nous avons précédemment établi, & les Enseignes, celles de Précepteurs. Ils ne pourront jamais, sous aucun prétexte, s'absenter de leurs Élèves, demeureront avec eux & mangeront à la même Table. Ils s'attacheront continuellement à leur cultiver l'esprit & le cœur, leur offriront dans eux-mêmes des modeles de douceur & d'honnêteté, & se comporteront de maniere qu'on ait peine à juger de quel côté est le plus grand attachement. Dans le cas d'une absence légitime du Capitaine, il sera remplacé par le Lieutenant le plus ancien, qui le sera à son tour, par celui qui le suivra immédiatement. C'est ainsi que successivement tous les Officiers du Corps, depuis le Chef jusqu'aux Subalternes, doivent concourir unanimement à procurer le bien de l'Institution.

Outre les Exercices Militaires, les Enseignes instruiront aussi les Élèves dans les différentes parties qu'ils seront en état d'enseigner.

(*b*) Cet arrangement ne peut avoir lieu que dans la suite, par la raison que personne ne pourra occuper ces Places à l'avenir que les Elèves mêmes sortis du Corps, après avoir acquis les grades nécessaires, soit dans le militaire, soit dans le civil.

Des Bas-Officiers & des Caporaux.

CES PLACES feront confiées à des Élèves choisis par la voïe du Sort, entre les Cadets des deux derniers âges, & pour l'espace d'un mois seulement. Ils seront remplacés par d'autres de la même maniere. Mais pour éviter la perte d'un tems aussi précieux que celui de l'Éducation, ceux qui rempliront ces devoirs Militaires ne seront pas dispensés pour cela, de vaquer à toutes les occupations ordinaires du Corps, conjointement avec tous les autres.

De l'Inspecteur des Etudes, pour les Élèves destinés à l'état civil, & des Professeurs-Gouverneurs.

IL SERA CRÉÉ un Inspecteur des Etudes pour les Cadets des deux derniers âges qui seront destinés à l'Etat Civil, lequel sera chargé de faire observer l'ordre, de diriger les Professeurs & leurs disciples, & de veiller à leur conduite respective.

LES Professeurs seront choisis avec la plus grande circonspection. Outre les Sciences qu'ils devront enseigner à leurs Élèves, ils leur donneront des notions générales de toutes celles qui peuvent concourir à perfectionner leur éducation, & suivront au surplus les règlemens prescrits des âges précédens.

Etat du quatrieme Age, de Quinze à Dix-huit ans, & du cinquieme de 18 à 21. Ans.

CES AGES seront divisés en deux parties, dont l'une sera destinée à l'Etat Militaire & l'autre à l'Etat Civil.

L'ÉTAT Militaire sera composé de deux Compagnies dans lesquelles il y aura.

2. Capitaines ⎫
2. Lieutenans ⎬ En qualité ⎰ d'Inspecteurs.
2. Sous-Lieutenans ⎬ ⎨ de Gouverneurs.
2. Enseignes ⎭ ⎨ de Précepteurs.
 ⎩ Fais. les fonctions de Précepteurs

Dans l'État Civil, on établira.

1. INSPECTEUR, pour les deux âges.
1. ou 2. PROFESSEURS-GOUVERNEURS.

IL y aura huit domestiques attachés à chacun de ces deux âges. Les Élèves auront une Salle à manger commune & seront vêtus d'un habit verd & jaune-pâle, dans lequel on observera néanmoins quelque distinction pour ceux du Cinquieme âge.

Sciences Convenables, *au Quatrieme Age.*

Les devoirs du Chretien & de l'homme d'honneur. La continuation des Sciences précédemment commencées.

Celles néceſſaires à l'État Civil, indiquées ci-deſſus.

La partie des Mathématiques, enſuite de ce qui a été enſeigné juſqu'alors.

La Philoſophie, (*c*) & l'Éloquence.

Les Sciences utiles.

L'Équitation, l'Eſcrime, le Voltiger, & tous les Exercices qui conviennent à l'homme de guerre.

Les Arts en général.

Sciences *par les quelles on terminera l'Éducation des Élèves du V. Age.*

La Loi divine, comme premier Principe de tous les devoirs de l'Homme.

La perfection des Sciences, commencées au IV. Age.

La connoiſſance des Arts.

Toutes les parties de l'Art Militaire, avec des démonſtrations théoriques & pratiques, ſur l'attaque & la défenſe des Places, les combats, & généralement toutes les Opérations de la guerre. On employera à ces exercices, s'il eſt néceſſaire, les Élèves du quatrieme âge.

Les dernieres Opérations de l'Architecture Militaire ſur le terrein.

L'Architecture Civile, pour ceux qui y auront du penchant.

Obſervations, ſur ces deux derniers Ages.

En passant du quatrieme âge au cinquieme, les Élèves feront libres de changer d'Etat, c'eſt-à-dire de quitter l'Etat Militaire pour l'État Civil, ou l'État Civil pour l'État Militaire. Mais ce changement ne pourra être autoriſé que ſur des preuves certaines d'une inclination contraire ou d'un tempérament trop foible. Cette liberté n'aura plus lieu, pour quelque raiſon que ce ſoit, lorſqu'une fois ils feront entrés dans le cinquieme âge; ils ſuivront alors juſqu'à leur ſortie du Corps, les inſtructions convenables à celui de ces deux États qu'ils auront embraſſé.

(*c*) On entend par Philoſophie, non cette ſcience ſèche & ſtérile qu'on enſeigne dans les Ecoles, plus propre à obſcurcir la raiſon qu'à l'éclairer; mais la ſaine morale qui peut former l'homme de bien dans la pratique de toutes les vertus ſociales & le rendre auſſi ferme dans ſa croyance que conſtant dans ſes démarches.

Les trois années de ce dernier âge, étant destinées à perfectionner l'éducation des Élèves, les Supérieurs ne négligeront rien pour parvenir. Ils leur feront repasser par ordre tout ce qu'on leur aura enseigné dans les âges précédens, & connoître à fond les dernieres parties des Sciences les plus nécessaires. Ils les accoûtumeront à une Étude méthodique & suivie, qui puisse leur servir perpétuellement de guide pour arriver à la perfection de toutes les connoissances qu'ils voudront acquérir. Cet âge, en un mot, doit être une récolte précieuse de tout ce qui aura été semé dans les quatre précédens. C'est alors que, dirigés par une éducation mâle & vertueuse, les Élèves pourront se décider solidement sur le genre d'état qu'ils desireront embrasser en entrant sur le grand Théâtre du monde, & que remplis des conseils prudens de leurs Gouverneurs, ils seront parfaitement assûrés que leur sort à venir dépendra uniquement de leurs lumieres, de leur conduite & de leurs mœurs. On doit sur-tout, pendant leur séjour au Corps, leur inspirer sans cesse le noble desir de mériter à leur sortie, la recommandation de leurs Supérieurs, les témoignages du Conseil, enfin tous les éloges qui doivent couronner leurs études, & les faire paroître avec honneur dans la Société.

Pour exciter d'autant plus l'émulation des Élèves de ce dernier âge, nous voulons qu'indépendemment des Assemblées des deux sèxes, qui se tiendront dans la maison Impériale du Corps, il en soit amené un certain nombre à notre Cour, les jours solemnels & de cérémonie, sous la conduite de leurs Officiers, du Directeur ou des Professeurs.

Des Devoirs *de tous les Supérieurs en général.*

Les Supérieurs du Corps-Impérial des Cadets, Officiers, Gouverneurs & autres, doivent tous être animés du même esprit & guidés par le desir unique de contribuer, chacun de son côté, au bien & à la gloire de cet Etablissement. Ils se conformeront aux intentions du Directeur-Général, & les rempliront dans toutes les règles de la subordination.

Les Officiers n'y seront point reçus sans avoir servi quelques campagnes, & donné des preuves de leurs connoissances dans l'Art de la guerre. Ils auront attention d'allier perpétuellement l'honnêteté & la douceur à la sévérité qu'exigent les éxercices militaires qu'ils seront chargés d'enseigner, afin d'imprimer par leur éxemple ces vertus dans le cœur des Élèves.

Les Inspecteurs, les Gouverneurs & les Précepteurs en useront de même; & comme la Jeunesse est naturellement encline à l'imitation, ils apporteront tous leurs soins pour qu'elle ne puisse recueillir de tout ce qu'elle remarquera en eux que des fruits

d'honneur, de fageffe & de modération. Ils s'attacheront fur-tout à acquérir une parfaite connoiffance du caractère & des inclinations des Élèves pour les faire tourner à leur plus grand avantage, en évitant la perte du tems, toujours irréparable pour un riche naturel & un génie pénétrant. C'eft ainfi qu'ils s'attireront eux-mêmes notre bienveillance, & qu'ils pourront mériter de la part du Confeil les juftes récompenfes dues à leurs travaux.

Du Directeur des Sciences.

L'IMPORTANCE des devoirs prefcrits aux Infpecteurs & aux Gouverneurs éxige qu'il foit établi un Directeur des Études. Le Directeur, choifi entre les hommes favants, fera verfé dans toutes les fciences militaires & civiles, & doit joindre à toutes ces connoiffances un mérite diftingué & toutes les qualités propres à remplir une place auffi importante.

DE concert avec les Infpecteurs, il fixera les heures des études, prefcrira les moyens d'inftruction les plus faciles, & obfervera que l'ordre une fois établi foit éxactement maintenu. Il fera chargé d'éxaminer les talens & la capacité de ceux qui fe préfenteront en qualité de Précepteurs, & fera paffer, lorfqu'il les jugera en état, les Élèves d'une claffe à une autre.

LES Cadets deftinés à l'Etat Militaire feront inftruits également dans les Sciences civiles, lorfqu'ils le defireront. Nous entendons par-là, non feulement ceux du quatrieme & du cinquieme âge, mais encore ceux du troifieme qui auront des difpofitions affez heureufes pour que ce furcroît d'étude ne nuife par à leurs progrès.

Des Examens, & des Récompenses.

ON FERA tous les Mois les éxamens publics du premier & du second âge, & ceux du troisieme âge, tous les six mois. Le Directeur-Général, assisté au moins d'un des membres du Conseil, y sera présent avec les autres Supérieurs du Corps. Les Examens publics des deux derniers âges se feront une fois l'année, seulement sous les yeux de tous les membres du Conseil & de tous les Supérieurs. La Nation y pesera scrupuleusement par elle même les progrès des Élèves, tant dans les Sciences que dans leur conduite, & sur les notes qui auront été tenues par le Censeur, des Examens précédens. On parviendra ainsi à connoître parfaitement le genre d'étude auquel ils seront plus naturellement portés; & pour hâter d'autant plus leurs succès, on accordera publiquement des préférences justes à ceux qui se distingueront par leur application.

POUR exciter efficacement l'émulation générale, Nous voulons qu'il soit distribué tous les ans six Médailles d'Or, aux Élèves du cinquieme âge, tant de l'État-Militaire que de l'État Civil, & six Médailles d'argent aux Élèves du quatrieme âge. Les deux plus grandes seront données à ceux dont les succès auront été reconnus les plus brillans; les deux moyennes à ceux qui les suivront immédiatement, & les plus

petites aux troisiemes. Les Élèves qui auront mérité cette distinction porteront sur leurs habits, pendant leur séjour au Corps, des marques de différentes grandeurs, désignant le numéro de leur rang dans les études, lequel numéro sera couronné de feuilles de Laurier. Ces marques seront d'or pour les Cadets du cinquieme âge, & d'argent pour ceux du quatrieme.

Si quelques-uns d'entre ceux-ci, après avoir obtenu ces premiers prix dans la premiere année, continuent de s'en rendre dignes pendant les deux suivantes, ils récevront des marques plus distinctives encore de leur zèle & de leur capacité. Alors les Médailles & les marques précédentes seront données successivement à ceux qui après eux auront le mieux mérité. Quant aux récompenses des trois premiers âges, nous laissons au Conseil la liberté de les déterminer.

CETTE distribution des prix sera faite en notre nom, par le plus ancien des membres du Conseil, avec tout l'appareil convenable, en présence des Personnes de qualité des deux sexes. Elle sera inscrite annuellement dans un Régistre particulier; & à la fin de l'éducation, il en sera délivré aux Elèves des Copies signées par le Conseil & scellées du grand sceau du Corps, comme une preuve authentique de leurs succès dans les Sciences & dans les exercices. VOULONS que tous ceux auxquels on aura délivré ces témoignages honorables soient revêtus à leur sortie du Corps, du grade de Lieutenant & que, tant dans l'Etat Militaire que dans l'Etat-Civil, ils aient la préférence sur tous les autres, à la première vacance des places qu'ils pourront occuper.

LES Elèves qui, du consentement de leurs proches parens, voudront voyager dans les païs étrangers, soit immédiatement après leur sortie du Corps, soit quelques années après, auront la liberté de le faire pendant trois ans. Ces voyages feront entrepris à nos frais par ceux qui auront reçu les récompenses flateuses mentionnées ci-dessus. Le Conseil en Corps fixera, une fois pour toutes, les sommes nécessaires à cet usage, & les recommandera expressément à nos Ministres & Résidents dans les Cours Etrangeres. Entendons néanmoins que la même protection soit accordée à ceux qui, n'ayant pas acquis par leur progrès dans les études, les mêmes droits à notre bienfaisance, voïageront à leurs frais particuliers.

QUOIQU'APRÈS leur sortie du Corps, les Élèves ne soient plus sous l'autorité de l'Administration, nous devons attendre néanmoins, autant de leur reconnoissance de la noble éducation qui leur aura été procurée par nos bienfaits, que de leur amour pour tout ce qui peut concourir au bien, qu'ils auront attention d'informer le Conseil du succès de leurs voïages, comme des observations intéressantes & des découvertes utiles qu'ils pourront faire dans les divers lieux où ils passeront.

Du Lieutenant de Police, & du Tréforier.

Ces deux places ne pourront être données qu'à des Sujets élevés dans le Corps, à dater de la premiere réception actuelle, & qui, après leur fortie de cette Noble École, auront fervi avec diftinction l'efpace de trois ou fix ans, foit dans l'État Militaire, foit dans l'État Civil.

Ceux qui feront pourvus de ces Charges s'efforceront pendant le tems de leur éxercice d'acquérir par leurs recherches & leur application, les connoiffances propres à améliorer de plus en plus cet Établiffement, de procurer enfin tout le bien qu'on doit attendre de leur zèle éclairé par l'expérience & la prudence. C'eft ainfi qu'ils fe rendront dignes d'être emploiés par la fuite dans les affaires les plus importantes de notre Empire.

Jusqu'à ce que parmi les Élèves actuels du Corps, il s'en trouve qui, à leur tour, par le tems & l'expérience, aient acquis les qualités néceffaires pour remplir dignement ces places, elles feront confiées à des perfonnes d'une conduite éprouvée & d'une probité reconnuë. Il faut auffi que leur habileté puiffe répondre, fur tout dans les premiers moments de cette Inftitution, aux vûes que nous nous fommes propofées,

Devoirs du Lieutenant de Police.

Les Devoirs du Lieutenant de Police du Corps-Impérial des Cadets, sont absolument les mêmes, que celles du Lieutenant de Police d'une ville. Il recevra du Conseil des Instructions convenables à l'importance de ses fonctions, & s'y conformera éxactement.

Tout ce qui concerne le bon ordre du Corps en général, tant par rapport à l'État Militaire que relativement à l'État Civil, sera confié à sa sagesse.

Il maintiendra la paix, la bienséance, & la discipline dans tous les états, & non content de veiller aux détails de sa propre charge, il examinera encore si rien ne s'oppose à ce que chacun des autres chefs puisse s'acquitter avec éxactitude de toutes les fonctions qui lui sont confiées.

Il apportera une attention particuliere à faire entretenir en bon état les bâtimens, & avisera à toutes les précautions possibles pour prévenir les incendies. Il écartera soigneusement tout ce qui pourroit altérer la salubrité de l'air, & porter quelque atteinte à la santé, & aura soin sur toutes choses qu'on ne fasse usage que d'une eau dont la pureté soit parfaitement constatée.

Dès qu'il remarquera du dérangement dans quelque partie, il en donnera avis au Directeur-Général dont il prendra les ordres, pour l'éxécution desquels le Con-

IMPERIAL DES CADETS.

feil lui fournira le nombre néceffaire de gens fubordonnés & de domeftiques. Voulons que, fous quelque prétexte que ce foit, perfonne ne puiffe être fervi dans le Corps par fes propres ferfs, ainfi qu'il fe pratique dans tous les Etabliffemens formés pour l'éducation.

Nous défendons expreffément que, dans aucuns cas, il foit infligé aux Élèves des châtimens corporels ; notre intention étant au contraire qu'on emploïe toutes fortes de moyens doux & efficaces pour les porter à leur devoir, & qu'on leur dérobe la connoiffance des éxemples de Sévérité que les circonftances auroient rendus indifpenfables.

Si le Confeil eft fatisfait de la bonne conduite & de la geftion du Lieutenant de Police, cet Officier fera récompenfé d'un grade à l'éxpiration des trois années de fon éxercice & remplacé alors par le Tréforier.

Du Tréforier.

Le Tréforier fera chargé de tous les fonds, par nous affectés à l'entretien du Corps. Il tiendra les régiftres de Recette & Dépenfe, & préfentera chaque année au Confeil le Compte de fon Adminiftration avec les pièces juftificatives. Ce Compte fera toujours rendu le fecond ou troifieme jour de l'année qui fuivra l'expiration de la précédente.

Conformément à fes Inftructions, il entrera dans tous les détails de l'Écono-

mie générale & particuliere, & veillera sur la conduite de l'Économe & de ses Aides, qui dépendront spécialement de lui.

La Bibliotèque, les Chambres Mécaniques, les Galeries ornées de Peintures, tous les objets en un mot qui éxigeront des soins, des dépenses & de l'entretien, seront confiés à sa garde.

Devant, comme il est spécifié ci-dessus, remplacer le Lieutenant de Police après trois années de fonction, il s'appliquera pendant ce tems, à observer, & à connoître à l'avance, tout ce qu'éxige cette charge, afin de pouvoir la remplir avec habileté, & de conduire de plus en plus toutes choses à leur perfection.

Si la place de Trésorier venoit à vaquer dans le courant de la premiere année, il seroit remplacé par un des Eleves sortis du Corps, pourvû du grade nécessaire pour l'obtenir. Mais la premiere année révolue, aucun autre ne pourra éxercer cette charge, pendant les deux années restantes, que l'un des Capitaines nommé par le Conseil; dans ce cas, le second Major continuera les fonctions de Lieutenant de Police, attendu que le Trésorier, qui auroit dû le relever, est mort avant le terme fixé, qui est de trois années consécutives.

Pour les Affaires Militaires & Civiles, il sera établi au Corps des Cadets, un Tribunal composé du Directeur-Général, des Officiers supérieurs, du Lieutenant de Po-

Police & du Tréforier. Ce Tribunal connoîtra & jugera de toutes les Affaires qui regarderont les perfonnes attachées à cet Établiffement, & le jugement fera porté au Confeil du Corps pour y être confirmé.

COMME ce Tribunal éxige un Auditeur, on le choifira alternativement entre les E-lèves du cinquieme âge deftinés à l'État-Civil, qui feront affés avancés dans l'Étude de la Jurisprudence, ou, fi on le juge à propos, parmi ceux deftinés à l'État Militaire qui paroitront les plus propres à remplir cette fonction. Ils ne l'éxerceront cependant que jufqu'à la décifion d'une affaire feulement, afin de n'être point détournés de leurs occupations ordinaires. Le Profeffeur de Droit aidera de fes lumieres l'Élève char-gé de la qualité d'Auditeur; & il fera permis à tous ceux qui y feront portés d'incli-nation d'être prefens aux décifions que ce Tribunal prononcera, pourvu toute-fois que cela ne dérange pas le cours de leurs Études. VOULONS qu'après leur fortie du Corps, les Élèves des deux États aient également la liberté d'entrer dans nos autres Tribunaux, avec circonfpection cependant, à la fuite des Préfidens & des autres mem-bres, pour entendre les délibérations & jugemens qui y feront rendus, afin d'acquérir de plus en plus des connoiffances qui puiffent accélérer leur avancement.

IL fera conftruit au Corps des Cadets, deux Eglifes, ainfi qu'il a été pratiqué juf-qu'ici; & on choifira les Prêtres les mieux inftruits & le nombre de Deffervans néceffai-res, tant pour y célébrer l'office divin que, pour y enfeigner aux Elèves les dogmes de la Religion.

ON y conftruira une Infirmerie & une Apoticairerie; il y aura auffi pour le fervice du Corps, un Mèdecin, un Chirurgien, deux Aides & un Apoticaire. De plus, il y aura trois Suiffes vêtus de notre Livrée, auxquels le Confeil donnera une In-ftruction très détaillée de tous les devoirs qu'ils auront à remplir.

SI Faifons fçavoir à tous & un chacun qu'il appartiendra, que tels font les Rè-glemens que nous voulons être inviolablement obfervés, pour la nouvelle Inftitution de notre Maifon Impériale des Cadets, & que la réception des Garçons du premie-âge aura lieu dès l'année prochaine, au terme qui fera annoncé au Public, par le Con-feil de l'Adminiftration; & pour que ce foit chofe ferme & ftable à jamais, nous avons envoïé à notre Sénat le prefent Édit; lui avons Ordonné & Ordonnons de l'enrégiftrer & de le faire imprimer & publier dans toutes les Villes de notre Empire; afin que chacun de nos fidèles Sujets puiffe profiter d'un Établiffement auffi utile. DONNÉ à St. Péterſbourg, le onzième jour de Septembre, l'An de grace Mille fept cents Soixan-te-fix, & de notre règne le cinquieme.

Signé CATHERINE.

STATUTS DU CORPS

ÉTAT

Des Frais de Régie de l'Administration du Corps-Impérial des Cadets Nobles.

Savoir.

	Roubles.	Copics
1. DIRECTEUR-GENERAL	2000	..
POUR fa Table	730	..

Auprès du premier Age.

1. DIRECTRICE	1000	..

Elle aura une table de trois Couverts, prise sur la somme destinée pour la table de ses élèves.

1. INSPECTRICE ou aide de la Directrice	400	..
10. GOUVERNANTES, à 250 Roub. chacune	2500	..

Auprès du 2e. & du 3e. Ages.

2. INSPECTEURS a 400 Roub. chacun	800	..
14. GOUVERNEURS à 300 Ro. chacun	4200	..

Table commune avec les Elèves.

Auprès du 4e & du 5e Ages.

4. CAPITAINES à 398 Roub. 76 Cop. chacun	1595	.. 4
DE plus pour les fonctions		

Cy contre 13225 .. 4

	Roubles.	Copies.
Cy devant	13225	.. 4

Suite.

d'Inspecteurs, 180 Ro. à chacun	720	..
1. INSPECTEUR choisi entre les Professeurs, pour les Cadets de l'Etat-Civil: s'il est nécessaire, jusqu'à	600	..
2. PROFESSEURS à 500 Roub. chacun	1000	..

Leur nombre sera augmenté ou diminué selon le besoin.

4. LIEUTENANTS à 247 Ro. 32 Cop. chacun, pour les fonctions de Gouverneurs	989	.. 28
ET pour les sciences qu'ils enseigneront, 144 Roub. à chacun	576	..
4. SOUS-LIEUTENANTS, 161 Roub. 92 Cop. à chacun, pour les fonctions de Gouverneurs	647	.. 68
ET pour celles de Professeurs, 144. Roub. à chacun	576	..
4. ENSEIGNES, 136 Roub. 52 Cop. à chacun	546	.. 8

Table commune avec les Elèves.

Ceux que le sçavoir rendra capables d'enseigner les sciences que les autres officiers destinés à

Cy contre 18880 .. 8

IMPERIAL DES CADETS.

	Roubles.	Copies.
Cy devant	18880	. . 8

Suite.

l'éducation, ne pourront enseigner, recevront une augmentation de gage, selon la décision du Conseil.

Etat Major.

1. LIEUTENANT-COLONEL	775	. . 92
1. MAJOR	479	. . 8
1. AIDE-MAJOR	419	. . 8

Egaux au rang d'Ingénieurs.

| 1. LIEUTENANT de police, selon son rang | 479 | . . 8 |

égal au rang d'armée.

POUR ses fonctions 120. Roubles & pour celles d'observateur des mœurs, s'il les remplit, autant; *ensemble.* CETTE derniere charge doit-être inviolablement attachée à ceux qui à l'avenir feront les fonctions de lieutenant de police, selon les règlemens du chap. 7. parag. 1. 240 . .

JUSQU'A ce tems-là le choix du Lieutenant de police, dépendra du Directeur-Général, suivant le 3e. *Parag.* du même Chap.

| Cy contre | 21273 | . . 24 |

	Roubles.	Copies.
Cy devant	21273	. . 24

Suite.

| 1. DIRECTEUR de sciences, s'il est nécessaire | 600 | . . |
| 1. 1er Tréforier | 398 | . . 76 |

Egal au rang d'Armée.

IL a l'inspection de la bibliothèque, des Arsenaux de tout ce qui est marqué dans les Statuts; & pour ce . . . 180 . .

EN cas de nécessité, & selon le Jugement du conseil, le Major peut remplir la place de Lieutenant de police; & l'Aide-Major; celle de 1er. Tréforier; lorsque ces places seront vacantes, comme il est marqué dans les Statuts; & ils recevront pour ces fonctions 120. Roub. chacun

POUR la table de ces six personnes, à 182. Roub. 50. Cop. pour chacune 1095 . .

TOUTES les personnes désignées recevront du Corps, leurs logemens, la chandelle & le bois, selon le nombre de fournaux, mais sans superfluité

| Cy contre | 28547 | . . . |

STATUTS DU CORPS

	Roubles.	Copics.
Cy devant	23547	..

Suite.

1. SECRETAIRE du confeil .. 600 ..

Inftituteurs.

IL y en aura pour enfeigner les fciences marquées dans les Statuts. Le confeil leur affignera les gages qu'il jugera à propos. On deftine à cet ufage 18350 ..

Aux Cadets.

POUR la nourriture, les vêtemens, le néceffaire de la table, le Linge, le bois, la chandelle, la baterie de Cuifine, &c.

A 120 élèves du 1er âge, jufqu'a 100. Roub. pour chacun. 12000 ..

A 240 du 2d. & 3e. âges, 110 Roub. pour chacun. . . . 26400 ..

A 240 du 4e. & du 5e. âges 130. chacun. 31200 ..

POUR les dépenfes militaires, néceffaires aux derniers âges. 1905 .. 9¾

POUR douze voyageurs dans les païs étrangers, a 600. Roub. chacun par an. . . 7200 ..

AUX Prêtres pour enfeigner le catéchifme aux cadets, & pour l'entretien de ces prêtres & de leurs aides. . 1500 ..

A l'Hopital.

POUR l'entretien du Médecin,

Cy contre 122702 .. 9¼

	Roubles.	Copics.
Cy devant	122702	.. 9¾

Suite.

du chirurgien, des aides, & des domeftiques pour les médicaments, jufqu'à. . . . 3492 ..

A deux aides du Lieutenant de police & à deux aides du tréforier, Enfemble. . . . 1100 ..

1 Bibliotécaire
2 Oeconome
2 Aides, *enfemble* jufqu'à 1400 ..
3 Suiffes *avec notre Livrée.*

POUR les gages des Ecrivains; pour le papier & autres néceffités.

1. FEMME de Charge & fes aides.

1. TRÉSORIERE pour le 1er âge.

1. BLANCHISSEUSE & fes aides.

LA garde, les muficiens du corps, & pour d'autres befoins ou néceffités.

LE confeil, s'il le juge convenable, les demandera au confeil de guerre.

INSPECTEURS de l'Arfenal & des Chambres de munitions.

CAVIERS, fous l'infpection de l'Econome; Servants qui Couvrent la table.

DOMESTIQUES & Servants de tous les âges.

1. LAQUAIS, auprès du directeur.

1. LAQUAIS, auprès de la directrice, *tous deux portant notre livrée.*

Cy contre 128694 .. 9¼

IMPERIAL DES CADETS.

	Roubles.	Copics.
Cy devant	128694	9¼

Suite.

Le Maître ramoneur, différents artisans, pour reparer &c.
On remet au Jugement du conseil à assigner des gages, aux dénomés cy dessus, sur la somme allouée. 13633 . .

Pour le manège.

1. 1ᵉʳ Ecuyer.
1. Ecuyer.
1. Sous-écuyer.
1. Piqueur. *Ensemble:* 3827 . .
Pour le ferrage des chevaux, les gages du maréchal & des palfreniers.
Pour l'Achat de 30 chevaux de manège.
Leur sourage, médicaments, Selles, &c.

Pour l'entretien des Jardins, à fleurs & à fruits, potagers, Orangeries, destinés soit à la Récréation, soit à l'instruction des Elèves,
Pour les gages du Jardinier & de les Aides & les Art. précéd. 1276 . .

Pour l'Entretien & l'Augmentation annuelle de la Bibliotèque, des Galeries de Peintures, d'une Chambre

Cy contre 147430 . . 9¼

	Roubles.	Copics.
Cy devant	147430	9¼

Suite.

de Méchanique & de Physique, d'un Cabinet d'Histoire Naturelle, de l'Arsenal, & pour traductions de Livres utiles. 1600 . .
Pour les pensions, en recompense de bons-services; en cas de mort, on les accordera au femmes & aux Enfans. 1500 . .
Pour l'Entretien & les Réparations de la Maison, & autres Bâtimens. 5000 . .
Pour les Livres, les Instruments, les Médailles données après les éxamens, les Bals, les Comédies, & autres divertissements accordés aux Elèves; pour les Illuminations, l'entretien des Equipages du Directeur-Général, de la Directrice, des Officiers-Supérieurs & Subalternes, des Gouverneurs, des Gouvernantes; pour les Chevaux de Somme, le bois, la chandelle, & autres besoins qu'on ne peut spécifier. 9469 . . 90¼
D'où l'on voit que toutes les sommes portées en cet état, se montent à 165,000 Roubles. ainsi,

Somme Totale. . . . 165000. Roubles.

Observation.

La Sagesse de l'Adminiftration doit règler toutes les dépenfes & concilier tellement l'ordre avec le bien de l'éducation, que tous les détails offrent d'une maniere fenfible, un fyftême d'Economie bien entendu. Par ces raifons, on laiffe à la prudence & au zèle du Confeil & du Directeur Général, à confulter les circonftances pour faire les changemens qu'ils jugeront néceffaires. Ils auront attention cependant de ne point faire d'augmentation qui excède la fomme prefcrite, & qui puiffe dans aucun cas, offrir à la Jeuneffe des éxemples nuifibles : de même qu'ils n'autoriferont aucune des diminutions de Dépenfe qui, fouspréxte d'épargne de la Caiffe, pourroit apporter quelque obftacle à l'utilité véritable de cet Etabliffement. Tous leurs foins fe réuniront pour éviter les abus, & fe conformer éxactement à l'efprit des Statuts & Règlemens rédigés par cette adminiftration.

Signé CATHERINE.

ORDRE
DE SA
MAJESTÉ IMPÉRIALE

Au Sénat.

Nous envoyons à notre Sénat l'Original des nouveaux Statuts que nous avons réglés pour le Corps des Cadets ; Nous en ordonnons l'Impreffion & la Publication dans tous les Lieux de notre Empire, intimément perfuadée qu'en lifant dans ces Statuts les règles conftantes que nous avons tracées & prefcrites, tant pour la Réception que pour l'Éducation & l'Inftruction de la jeune Nobleffe, chacun de nos fidèles fujets, s'empreffera de profiter d'un Etabliffement auffi utile à l'Etat qu'avantageux

à chaque famille. La réception des Enfans du premier âge, eft fixée à l'année prochaine; & le Public fera informé, par des feuilles particulieres, du tems où elle fe fera, & de l'ordre qu'on doit y obferver.

Signé CATHERINE.

Inftructions pour le Général-Directeur.

LES principes d'Éducation, le Plan d'Études tracées dans les ftatuts du Corps des Cadets, établi pour former aux Sciences & à la vertu, la jeune Nobleffe de l'Empire, font juftement efpérer, qu'une fois enracinés dans le cœur tendre des Elèves, ils produiront les fruits précieux que l'on doit attendre de cette Inftitution. Mais comme les Règlemens les plus fages & les mieux réfléchis, n'ont pas toujours les fuccès defirés, fur-tout, s'ils n'ont pas prévu, autant qu'il eft poffible, tous les obftacles qui peuvent fe rencontrer dans leur éxécution; SA MAJESTÉ, pour prévenir des fuites auffi dangereufes, & conduire à fa perfection un Etabliffement auffi utile à la Patrie, a voulu que toutes les parties de cet Edifice puffent fe correfpondre pour former un enfemble, qui lui donne à jamais une folidité inébranlable. Par ces motifs, Elle a ordonné qu'il foit dreffé par le Confeil du Corps, des Inftructions particulieres & détaillées, pour tous ceux qui doivent être employés dans l'adminiftration du régime. Elle a voulu que leurs devoirs y fuffent expofés d'une maniere claire & précife, afin que chacun pût les remplir avec ce zèle, cette ardeur, cet amour du bien, qui doivent caractérifer les perfonnes dévouées à cette Inftitution. Ces difpofitions dans les Inftituteurs, deviennent aujourd'hui d'autant plus indifpenfables, que les Élèves de la premiere réception, en grandiffant fenfiblement, acquièrent de jour en jour un jugement plus développé & qu'ils font dans l'âge où l'Éducation devenant d'elle-même plus intéreffante, éxige des travaux plus grands, des foins plus multipliés, une infpection plus éclairée & plus active. Auffi pénétré de cette vérité, qu'empreffé de fe conformer à la fageffe des vues de SA MAJESTÉ IMPÉRIALE, le Confeil du Corps a rédigé les préfentes Inftructions pour le Général-Directeur, afin qu'en s'y conformant éxactement, il puiffe remplir avec dignité, les fonctions de la place de confiance dont il eft chargé.

I.

LES Cadets, les Inftituteurs, & généralement tous ceux qui feront employés au Corps, font abfolument confiés à fes foins, & doivent être immédiatement fous fes

ordres particuliers. Il eſt donc pour lui d'une néceſſité indiſpenſable, d'avoir une connoiſſance complette des Règlèmens de Sa Majeſté, connoiſſance néceſſaire pour en diſcerner toutes les parties, en combiner les rapports mutuels, en ſaiſir le véritable eſprit. En apportant lui-même la plus grande éxactitude dans l'éxécution de ſes devoirs, il pourra juger au premier coup-d'œil, ſi ceux qui lui ſont ſubordonnés, ont la même éxactitude de conduite. Il doit ſur-tout éxciter parmi-eux, une émulation générale à ſe ſurpaſſer les uns les autres, dans tout ce qui peut concourir à l'accompliſſement des fonctions dont ils ſont chargés, ainſi qu'aux plus grands ſuccès de l'Établiſſement.

II.

Cette vigilante Inſpection ſera en même-tems la baze la plus ferme de l'Inſtitution, le moyen le plus ſûr d'y maintenir l'ordre intérieur. C'eſt principalement ſur les bons éxemples que doivent être fondées toutes les Inſtructions qu'on y donnera ; c'eſt par eux, qu'en éclairant l'eſprit des Élèves, on formera leurs cœurs à la vertu, premier principe de la bonne Éducation. Il faut donc veiller avec le plus grand ſoin, à ce que, pendant leur ſéjour dans cette Maiſon, les Élèves ne voyent, n'entendent jamais rien qui puiſſe faire ſur eux quelque mauvaiſe impreſſion.

III.

La Santé des Élèves & de tous ceux qui ſont attachés au Corps, doit être le premier objet de l'attention du Général-Directeur. Il prendra pour guide dans cette partie, les Obſervations Phyſiques qui ont été compoſées pour les premiers Établiſſemens de cet Empire; ces obſervations portent ſur des faits authentiques, des expériences réitérées, & on joindra à celles-ci, toutes celles de ce genre, que les bons Obſervateurs auront occaſion de faire à l'avenir.

IV.

Pour parvenir à la perfection deſirée, s'en approcher le plus qu'il ſera poſſible, le Général-Directeur & tous ceux qui lui ſont ſubordonnés, doivent s'attacher d'abord à ſe concilier par toutes ſortes de voyes, l'affection & la confiance des Élèves. C'eſt en ſe proportionnant à leur jeuneſſe, & en entretenant, en éxcitant en eux la gaîté, ſi naturelle à cet âge, en éloignant des Études toute idée de travail, de peine, d'application, de contrainte; c'eſt en les variant de façon que l'un ſerve, pour ainſi dire, de délaſſement à l'autre, que l'on parviendra à enflammer ces jeunes cœurs du feu d'une Émulation noble, à donner du reſſort à leurs ames, à leur inſpirer pour le reſte de la vie, l'amour du travail, le deſir d'acquérir des connoiſſances, qui les rendront capa-

bles

bles d'occuper avec distinction, les places auxquelles ils seront destinés un jour, si leurs vertus & leur mérite répondent à leur naissance. Le Directeur-Général & les Instituteurs ne doivent jamais oublier qu'ils ont entre leurs mains le plus précieux dépôt de l'Empire, & combien les soins qu'ils en prendront, peuvent influer à l'avenir sur les avantages & la gloire de l'Etat.

V.

Pour exciter efficacement la tendance au bien général & la maintenir dans toute sa vigueur, le Directeur-Général doit, comme Chef, faire tous ses efforts pour inspirer à chacun, par son propre exemple, l'amour du travail, les sentimens de l'union & de l'amitié. Ces avantages, si précieux dans un pareil établissement, naîtront de son humanité, de sa justice, & sur-tout de l'amour du bien, qui doit être inséparable de toutes ses actions. Il aura sans cesse devant les yeux, cette maxime nécessaire à tout homme en place; de ne jamais laisser sortir personne mécontent de sa présence, & de se rendre agréable à tous ceux qui l'approchent. On ne peut pas toujours obliger tout le monde, ni faire du bien à chaque instant; mais on peut toujours dire des choses honnêtes & obligeantes qui plaisent & qui consolent ceux qu'on ne peut servir.

VI.

Dans les occasions qui demanderont une décision prompte, il doit montrer une intelligence consommée, ce tact qui est le fruit de l'expérience. Il prendra garde sur toutes choses, de se jamais laisser surprendre par l'intrigue & par la flatterie. Il doit écouter tout le monde avec douceur, avec patience, examiner les objets & les choses sous leurs différentes faces, les peser mûrement, & se décider dans tous les cas, sans partialité, ni acception de personne.

VII.

Comme rien n'est si nuisible à l'utilité, & particuliérement à la Prospérité & à la gloire d'un établissement tel que celui dont il s'agit, que les rapports, les bruits indécens & populaires qui se répandent quelquefois sur ce qui peut se passer dans l'intérieur; Mr. le Directeur-Général apportera tous ses soins pour y faire règner l'ordre, la décence, la tranquillité; sa conduite, son exemple, son maintien grave & respectable, en seront les premiers moyens; les seconds consistent à ne recevoir personne dans cette Maison, qu'après s'être bien assuré de l'honnêteté des mœurs, de la conduite physique & morale des Aspirans à quelques places dans ce Corps. Il ne s'écartera ja-

mais de cette règle essentielle, quelques protections & recommandations que l'on puisse employer auprès de lui.

VIII.

Les Ordres que le Conseil a donnés aux Suisses, de ne laisser entrer ni sortir personne qu'aux heures fixées, ne regardent en aucune façon le Général-Directeur, qui doit avoir toute liberté de recevoir chez lui, sa famille & ses amis. Pour cet effet, il occupera un appartement qui n'ait point de communication nécessaire avec la partie intérieure du Corps, dans laquelle cependant, il pourra entrer toutes les fois qu'il le voudra, mais par un passage particulier dont la clef sera gardée par lui seul.

IX.

Il tiendra sa Table dans la pièce de cet appartement la plus voisine de ce passage, afin d'être plus à portée des Élèves qu'il y admettra, c'est à dire ceux qui, par leur diligence, leur progrès, leur bonne conduite, mériteront d'être préférés aux autres. Il pourra inviter aussi un ou deux Gouverneurs, & quelques unes des autres personnes attachées au Corps; sur-tout celles qu'il croira les plus propres à donner à cette jeunesse des exemples dignes d'être imités. Cette préférence qui sera le prix du travail & de l'application, fera naître l'émulation parmi les Gouverneurs & les Élèves; elle engagera les uns & les autres à redoubler de zèle, pour mériter de plus en plus cette distinction.

X.

Quoiqu'il soit statué par les Règlemens, de n'admettre à cette Table que des personnes employées dans l'Administration; M. le Directeur-Général pourra cependant y inviter, de tems en tems, des Dames & d'autres Étrangers; après le repas on pourra tenir des Assemblées, former des Concerts, ou procurer aux Élèves d'autres amusemens qui sont en usage dans la bonne société. C'est ainsi qu'on pourra former insensiblement nos Élèves, aux règles de la bienséance, & de la politesse, & leur faire acquérir toutes les qualités sociales qui doivent principalement les distinguer. Cependant le Général-Directeur ne donnera ces sortes de fêtes qu'après en avoir fait part aux Membres du Conseil; ils fixeront ensemble le tems où il faut les donner & l'ordre qu'il conviendra d'y observer.

XI.

On fait toujours bien ce que l'on fait avec goût: on doit donc espérer que Mr. le Général-Directeur remplira ses fonctions encore plus par zèle & par amour pour le

Premier Tableau.

TABLEAU
Des Exercices & des Etudes de Messieurs les Cadets du Second âge. Pour une année.

Par M. Clerc, Médecin & Directeur des Sciences du Corps Impérial des Cadets &c.

Cet âge exige huit Gouverneurs; Chaque gouverneur sera chargé de quinze Eleves; on prendra six Maîtres externes pour enseigner la lecture & l'ecriture Russe; quatre Maîtres d'ecriture Françoises; deux Maîtres de Deffein ou un plus grand nombre s'il est nécessaire. Quant aux Maîtres de Musique & d'Instrumens, leur nombre dépend de celui des Eleves qui auront du goût & des dispositions pour ces arts agréables. Les Maîtres externes qui enseigneront la Lecture, l'Ecriture, le Deffein, la Musique, &c. serviront alternativement pour le second & le troisième âge, dans des jours différens; il en sera de même des Maîtres de Danses, d'Armes, &c.

Messieurs les Eleves se leveront à six heures du matin les jours d'études, ils entreront en Classe à sept heures précises; la saison où le bain est utile & nécessaire, sera la seule exception à cette règle constante. Dans cette saison, les classes ne commenceront qu'à sept heures & demie. Messieurs les Gouverneurs, les Maîtres & les Eleves, auront la bonté de se rendre toujours aux heures fixées, ainsi qu'au son de la cloche qui annoncera les devoirs à remplir; l'exactitude sur ce point est indispensable.

LUNDI

AVANT MIDI — De sept heures jusqu'à neuf. Lecture Françoise. De neuf à onze & demie, recréation. De neuf & demie à Onze, la connoissance Elémentaire des nombres, leur valeur & progressivement les règles simples qui y sont relatives. De Onze à douze, recréation, composée de toute sorte de jeux & d'Exercices Gymnastiques qui donnent à la fois de la force au corps, de la souplesse aux organes & de la justesse, qui est le fondement de la force. Les Exercices de cette nature sont aussi nécessaires au Corps que la bonne Instruction l'est à l'Esprit. Il ne faut jamais perdre de vue ces deux objets importans; la santé qui est le premier des biens; l'activité du corps & de l'âme en sont les suites; ainsi les jeux, les exercices, les amusemens de l'enfance, sont les moyens qu'employe la Gymnastique éclairée, pour remplir le but d'une Education physique & morale, conforme à la nature & à la raison.

APRÈS MIDI — De deux à quatre, le Dessein. De quatre à quatre & demie, recréation. De quatre & demie à six, la lecture & l'ecriture Russe; les maîtres en cette langue sont chargés de les enseigner. C'est la première des langues que les Eleves Russes doivent parler & écrire correctement. Quant aux Livoniens, la langue Allemande qui est leur langue naturelle, ne doit pas être négligée; il faut donc les exercer dans cette langue au moins deux fois la semaine, s'il se trouvoit parmi Messieurs les Cadets du second âge quelques Eleves qui voulussent apprendre avec soin, on ne négligera rien pour seconder leur bonne volonté. Les maîtres Russes partageront le tems de leurs leçons entre la lecture & l'ecriture. Ils s'attacheront principalement à la bonne prononciation.

MARDI

AVANT MIDI — Comme la Langue Françoise est après la Russe celle qu'il importe le plus aux Eleves de sçavoir à fond, on ne sçauroit trop la leur rendre familière, & coutume elle est difficile, il faut les y exercer presque chaque jour & employer que dans les recréations & les repas un ne parle Russe; les Eleves n'oublieront jamais leur propre langue, mais ils pourront oublier les autres. De sept à neuf, la Langue Françoise. De neuf à neuf & demie, recréation. De neuf & demie à onze, on partagera le tems entre la lecture des articles les plus importans du Dictionnaire d'Histoire naturelle & la Mythologie. De onze à midi, la danse. Il faut au moins deux maîtres pour cent vingt Cadets, si l'on veut que tous profitent des leçons.

APRÈS MIDI — De deux à quatre, l'ecriture françoise. Chaque Maître ne peut enseigner au plus que soixante Eleves. De quatre & demie à six, les Elémens d'une Géographie simple qui fait à la portée des Eleves. On leur apprendra aussi, en conversation avec eux, quelles sont les productions de l'utilité des différens pays qui seront successivement les objets des leçons. Cette manière d'instruire & d'assigner est préférable à celle qui donne les objets & les choses comme une tâche, un devoir à remplir.

MERCREDI

AVANT MIDI — La même marche que le Lundi.

APRÈS MIDI — Depuis le diner jusqu'à deux heures, le tems sera employé à la propreté du corps. Les personnes chargées de cet emploi s'abandonneront pas les Eleves pendant ce tems; elles empêcheront les abus qui pourroient résulter de l'emploi de ce tems nécessaire. De trois à quatre, le Cathéchisme, ensuite la recréation. De quatre & demie à six, la Lecture & l'Ecriture Russe.

JEUDI

AVANT MIDI — On l'employera comme le Mardi.

APRÈS MIDI — De deux à quatre, le deffein. De quatre à quatre & demie, recréation. De quatre & demie à six, la Lecture & l'Ecriture Russe.

VENDREDI

AVANT MIDI — Comme le Mardi au matin.

APRÈS MIDI — De deux à quatre, l'Ecriture Françoise. De quatre à quatre & demie, la recréation. De quatre & demie à six, les Elémens de Géographie, les productions des différens Climats.

SAMEDI

AVANT MIDI — Répétition Générale de tout ce qui aura été enseigné pendant la semaine.

APRÈS MIDI — Depuis le diner jusqu'à deux heures, on s'occupera de la propreté. De deux à quatre, l'Ecriture Françoise. De quatre & demie à six, la Danse.

OBSERVATIONS.

Messieurs les Gouverneurs sont priés de se ressouvenir, que ce n'est pas la multiplicité des choses que l'on enseigne qui fait le prix & le mérite de l'Education; les connoissances doivent marcher par ordre; il faut connoitre les feux avant que de parler à l'Esprit, sans quoi on parleroit à un sourd: il ne faut donc pas que la tête des Eleves ressemble à une fiolalchequa renversée; Il y a des traits pour placer successivement toutes les connoissances. D'ailleurs sçavoir peu, sçavoir bien, sçavoir des choses utiles, c'est là sçavoir beaucoup; c'est là aussi le chef d'œuvre de l'Education. En suivant l'ordre méthodique de ce Tableau calqué sur la marche naturelle de l'Esprit humain, Messieurs les Gouverneurs doivent bien étudier les dispositions, le penchant, le goût déterminé de Messieurs leurs Eleves pour les Arts, les Sciences & les différens Etats de la Société. L'aptitude, l'inclination dirige bien comme, il faudra les diriger fagement vers le but que la nature aura marqué. On fait toujours bien ce que l'on fait avec plaisir, avec goût, avec amour; & au contraire, on fait à regret & contre le vœu de la nature, on le fait toujours mal. Voilà pour quoi les enseignemens uniformes ne produisent point les fruits qu'on en attend. Les penchans, les inclinations, les goûts, varient comme les tempéramens, & comme doit être l'esprit. La Nature qui a mis des provisions pour tout le genre humain devoit par prévoyance, distribuer à chacun des hommes en particulier, une portion de goût qui le détermineroit principalement à certains objets, à certains Arts, à certaines Sciences; c'est aussi ce qu'elle a fait en formant leurs organes de manière qu'ils se portassent vers une partie plûtôt que sur le tout. Les âmes bien conformées, ou un goût general pour tout ce qui est naturel, & en même-tems un amour de préférence qui les attache à certains Objets en particulier. C'est cet amour qui détermine, qui fixe les talens, & qui les confère en leur franc. Il ne faut jamais perdre de vue cette observation importante. Tous les succès des Etablissemens augustes & patriotiques de Catherine II. en dépendent. Au surplus, la connoissance des Langues, l'Ecriture, le Deffein, la Géographie, l'Arithmétique, la Physique & la Géométrie, sont nécessaires à tous les Eleves, puisqu'elles font les Clefs de toutes nos connoissances, & qu'elles servent à tous les Etats de la Société.

Second Tableau.

TABLEAU
Des Exercices & des Etudes de Messieurs les Cadets du Troisiéme âge. Pour l'année 1773.

L'Inégalité des progrès qu'on remarque dans les Eleves de cet âge, exige qu'on les partage en huit classes ; que chaque classe ne soit composée que de quinze Eleves de la même force dans chaque genre d'instructions. Sans cette précaution il est impossible d'atteindre le but désiré. Ceux qui sont en état d'avancer dans les sciences, s'ennuieroient à attendre les autres, perdroient un tems précieux & finiroient par se dégoûter du travail. Ceux au contraire qui sont trop foibles pour suivre les autres dans la même carriere, resteroient sûrement en chemin, & de la résulteroit un double mal. Le régime de l'Esprit doit donc être proportionné, comme celui du corps, à la force & à la foiblesse des Organes, c'est le seul moyen de donner à l'un & à l'autre, la nourriture qui leur convient. Messieurs les Eleves se leveront à cinq heures & demie pour être prêts en tout tems, à entrer en classe à sept heures. Messieurs les Gouverneurs, les maîtres & les Eleves auront la bonté de se rendre exactement aux heures fixées pour les devoirs, & au son de la Cloche, qui les annoncera.

LUNDI

AVANT MIDI

De sept à neuf heures, on enseignera la langue Françoise ; on développera les principes de cette langue qui seront à la portée des Eleves ; ils écriront sous la dictée pendant une demi heure ; on leur dictera des choses agréables & instructives à la fois, également propres à orner l'Esprit, & à inspirer l'amour des devoirs qui est le principe de toutes les vertus. On s'attachera à corriger la mauvaise prononciation, & les fautes d'Ortographe. C'est de cette maniere qu'on les exercera dans le stile, qui doit être simple, correct & facile. De neuf à neuf & demie, la récréation. De neuf & demie à onze, l'arithmétique, les règles fondamentales, les fractions, &c. De onze à douze, la promenade ; les jours, les Exercices de toute espéce ; comme Messieurs les Gouverneurs du Jour, accompagneront les Eleves, ils auront souvent l'occasion de les instruire, par forme de récréation, sur une infinité de choses qui se rencontreront dans leurs promenades.

APRÈS MIDI

De deux à quatre, l'Ecriture Françoise. Chaque maître aura soixante Eleves, ils les enseigneront en même tems. De quatre à quatre & demie, le goûter. De quatre & demie à six, on expliquera le fond & la morale d'un recueil de fables choisies, propres à inspirer les sentimens qu'on voudra graver dans le cœur.

JEUDI

AVANT MIDI

les mêmes Leçons & la même marche que le mardi, avant midi.

APRÈS MIDI

Depuis deux jusqu'à quatre, la danse. De quatre & demie à six, la Lecture & l'Ecriture Allemandes.

MARDI

AVANT MIDI

De sept à neuf, la langue de l'Ecriture Russe. Six maîtres les enseigneront, les Eleves écriront sous la dictée ; on corrigera soigneusement les fautes de prononciation & d'Ortographe, en observant que ce n'est pas le nombre des pages qu'il faut compter, mais celui des phrases & des lignes, bien prononcées, & bien écrites. De neuf & demie à onze, un abrégé bien fait, des principaux évenemens, des Fastes nationaux. Les instructions que nous donnerons dans la suite, expliqueront la nature & la marche des connoissances qui sont à la portée des Eleves & indiqueront en même tems, les meilleures sources où il faudra puiser en chaque genre.

APRÈS MIDI

De deux à quatre, le Dessein. De quatre & demie à six, la Langue & l'Ecriture Allemandes.

VENDREDI

AVANT MIDI

les mêmes leçons que le lundi au matin.

APRÈS MIDI

De deux à quatre, le Dessein. De quatre & demie à six, l'abrégé de l'Histoire des Arts, la Mythologie.

MERCREDI

AVANT MIDI

Les mêmes Leçons que le lundi, jusqu'à onze heures. De onze à douze, on visitera le Cabinet d'Histoire naturelle, qui sera toujours dans le même ordre. On aura toujours fous la main, le Dictionnaire de Mr. Valmont de Baumare, afin d'y puiser les connoissances que l'on désirera, sur les objets qui piqueront la curiosité.

APRÈS MIDI

Depuis le dîner, jusqu'à deux heures, on s'occupera de la propreté du Corps. De deux à trois, on lira un abrégé de l'Histoire des arts. De trois à quatre, on donnera l'Explication de la Fable ou de la Mythologie, afin que les Eleves connoissent les sujets qu'elle a fournis à l'imitation des Arts nécessaires, utiles & agréables, qui tous sont les enfans du besoin, de l'industrie & du goût, qui est le guide du génie, & le principe de la perfection des Arts. De quatre à cinq, on instruira les Eleves des principes & des vérités de la Religion. De cinq à six, récréation.

SAMEDI

AVANT MIDI

On fera, dans chaque classe, la répétition Générale de ce qui a été enseigné pendant la Semaine.

APRÈS MIDI

Depuis le Dîner, jusqu'à deux heures, on s'occupera de la propreté du Corps. De deux à quatre, l'Ecriture Françoise. De quatre & demie à six, la Danse.

Troisiéme Tableau.

TABLEAU
Des Exercices & des Études de Messieurs les Cadets du Quatrieme & Cinquiéme âge. Pour une année.

LUNDI

AVANT MIDI
De sept à neuf heures, la Géométrie & les Mathématiques. De neuf à onze, ils s'occuperont des fortifications, des Siéges, des Défenses; c'est-à-dire, qu'on leur expliquera l'Artillerie & la Tactique de le Blond; c'est un Livre élémentaire bien fait.
De onze à midi, on les conduira à la Bibliothèque & dans le Cabinet d'Histoire Naturelle qui sera en ordre. Le Dictionnaire d'Histoire Naturelle sera toujours sous la main ; on y cherchera l'explication des choses qu'on aura envie de connoître.

APRÈS MIDI
De deux à quatre, on étudiera les Cartes de la Russie pendant une heure, en s'appliquant successivement à la situation des différentes provinces ; on aura soin d'en indiquer les productions naturelles. On employera l'heure suivante, à tracer de tête, sans Livres & sans Cartes, une nouvelle Carte semblable à la Carte Originale de chaque province ; cette Méthode grave dans la mémoire en caractères ineffaçables.
De quatre & demie à six, on étudiera la Logique de le Clerc ; c'est un excellent précis de Locke.

MARDI

AVANT MIDI
De sept à neuf, on s'occupera de l'Histoire des peuples de l'Europe, en commençant par les nations voisines, & par l'Histoire des hommes avec lesquels, Messieurs les Cadets, doivent avoir un jour de grands intérêts à démêler. De neuf & demie à onze, on étudiera l'Abrégé de Méchanique de Trabaud. De onze à midi, on lira l'Art de peindre à l'Esprit.

APRÈS MIDI
De deux à quatre, la Physique expérimentale de l'Abbé Nollet avec les expériences. De quatre & demie à six, la Grammaire Russe, l'Ortographe, la Langue Sclavonne.

MERCREDI

AVANT MIDI
Cette matinée sera employée comme celle du Lundi.

APRÈS MIDI
De deux à quatre, la morale de Wolf, celle d'Épictète & de Confucius. De quatre & demie à six, on enseignera une Histoire Naturelle, qui embrassera la Physique & la Chimie.

JEUDI

AVANT MIDI
Comme la matinée du mardi.

APRÈS MIDI
Comme le mardi après midi.

VENDREDI

AVANT MIDI
De sept à neuf, la Méchanique des Vaisseaux & d'autres machines importantes. On expliquera la raison de leurs formes, & l'on donnera les connaissances de leurs manœuvres. De neuf & demie à onze, le Dessein ou la Peinture. De onze à midi l'Escrime, ou si l'on veut les Évolutions Militaires.

APRÈS MIDI
De deux à quatre, on lira l'Histoire des Voyages par l'Abbé Prevot, ou par une Compagnie de Gens de Lettres Anglois. De quatre & demie à six; la Grammaire Russe & la Langue Sclavonne, pendant un tiers d'heure. On traduira ensuite du François ou de l'Allemand en Russe, jusqu'à six heures.

SAMEDI

AVANT MIDI
Depuis le matin jusqu'au dîner, on fera la répétition Générale de ce qu'on aura enseigné pendant la semaine.

APRÈS MIDI
Depuis deux heures jusqu'à quatre, continuation de la répétition de math. De quatre & demie à six, l'Histoire Naturelle Physico-Chymique.

OBSERVATIONS.

Messieurs les Cadets qui se destineront pour le service, s'occuperont principalement des Sciences & des Exercices qui y ont rapport ; on fera la même chose avec ceux qui voudront embrasser le Civil. Cette Loi sera observée pour les autres vocations ; c'est le moyen de former des hommes propres aux choses conformes au goût, au penchant, à l'aptitude Naturelle. Le plus grand mal de la Société, c'est que dès la naissance, on destine les hommes ; & comme on fait mal ce à quoi la nature répugne, presque tous les hommes sont déplacés.

Les Exercices de cet âge, doivent être en raison des degrés de force acquis. Les exercices doivent donc être plus laborieux, plus âpres, la course plus longue & plus rapide, le saut plus étendu, la Lutte plus variée & plus contentieuse, la natation plus fréquente. De Noël au grand Carême, on prendra deux heures de l'après midi pour exercer Messieurs les Cadets, qui feront en état de jouer la Comédie & la Tragédie ; pendant ces deux heures, ceux qui n'auront pas le goût & les dispositions nécessaires pour ces deux genres de spectacles, employeront le tems à s'instruire dans la partie pour laquelle la nature leur a donné un goût décidé.

EXERCICES.

L'Agriculture,
Le Voltiger,
Le Jeu de Paume,
Le Mail,
L'Arc,
L'Équitation,

Les Exercices Militaires,
L'Escrime,
Les sauts qui demandent la hardiesse & la force,
Le Saut des Fossés secs & pleins d'Eau,
Le soulèvement des masses avec le Levier,
ou les Bras, &c.

IMPERIAL DES CADETS.

bien, que par devoir. Il n'acquerreroit ni attachement ni confiance, tant de la part des Élèves que de celle des perfonnes en fous-ordre, s'il n'ufoit envers eux tous de douceur & d'affabilité. Ce font elles feules qui lui gagneront tous les cœurs; dès lors il fera le maître abfolu de faire le bien d'une Inftitution, dont le but eft l'utilité; & c'eft cette utilité réelle qui en fera la gloire.

XII.

LE Confeil fe flatte, & fa confiance ne peut-être vaine, que M. le Directeur-Général éxécutera de point en point les Règlemens donnés par SA MAJESTÉ IMPÉRIALE, pour l'Éducation de la jeune Nobleffe confiée à fes foins, ainfi que tout ce qui eft détaillé dans ces Inftructions. Pour tout dire en un mot, le Chef d'un Corps tel que celui-ci, doit être l'honnêteté & la probité même, puifqu'il eft l'éxemple, le modèle vivant d'après lequel tout le Corps fe règlera. Ses vertus contribueront infiniment plus à fa propre fatisfaction, à fon utilité perfonnelle, & au bien général de la Maifon, que tout ce qu'on pourroit defirer & prefcrire à cet égard.

XIII.

LA préfente Inftruction doit avoir force de Loi pour le tems actuel; le Directeur-Général doit fe conformer avec éxactitude à tout ce qu'elle renferme, ainfi qu'aux additions néceffaires qui pourront y être faites, lorfque le Confeil le jugera à propos.

B. Picart direxit

INSTITUTION
DE LA
COMMUNAUTÉ
DES
DEMOISELLES
ET DE CELLE DES
BOURGEOISES.

RÉFLEXIONS
DU
TRADUCTEUR,

Sur l'Education des Demoiselles.

Dans la troisieme partie du Plan général de la maison des Enfants trouvés, on a fait voir l'indispensable nécessité d'y élever les filles avec le même soin que l'on y élève les garçons. Si la bonne éducation est nécessaire aux filles du commun, la croira-t-on inutile aux Demoiselles, qui doivent être l'éxemple & l'ornement de la société? Les femmes, de quelque condition qu'elles soient, méritent une culture tout aussi soignée que les hommes, & l'on ne doit que du mépris au mauvais fils d'une mauvaise mere, qui le premier a mis en question, si l'on devoit prendre autant de soin des filles que des garçons? Cependant la barbarie de nos civilisations gothiques a semblé passer condemnation là dessus. On s'est tellement abruti sous le poids d'un usage injuste & d'une opinion tyrannique, que c'est en vain que les femmes font briller le courage & le savoir, on s'obstine à ne reconnoître en elles aucune de ces glorieuses qualités, & l'on ne fait l'honneur de l'exception qu'à l'objet de son attachement & de ses plaisirs: on ne daigne pas jetter les yeux sur ces femmes qui, dans le cours de la vie, se montrent supérieures en prudence & en art de se conduire à la plûpart des hommes publics les plus en vue. On reste persuadé que le consentement presque universel des peuples qui privent les femmes de tous emplois, & la facilité de celles-ci à se soumettre à une telle privation, sont des aveux tacites & convaincants de leur incapacité.

Mais de quels emplois prive-t-on les femmes? de la guerre? C'est bien moins une exclusion que l'effet d'un arrangement sage, d'une précaution indispensable & de beaucoup supérieure à la profession des armes, chez les nations qui respectent l'ordre naturel. Comment un État pourroit-il se soutenir sans le gouvernement œconomique des familles? & cette œconomie domestique est le partage du Sexe.

La guerre est sans doute une profession respectable, car une société nombreuse & riche ne peut subsister sans une puissante sauvegarde; mais cette même société ne

peut pas plus fe paffer de femmes qui faffent la garde au dedans, que d'hommes qui la faffent au dehors.

Si elles n'effuient point de fatigues forcées, il n'en eft par moins vrai qu'elles n'ont jamais de repos. D'ailleurs, une foule d'éxemples ne permet pas que l'on accufe les femmes de manquer de courage ; mais ce courage, qu'eft-ce ? entend-on par-là cette effervefcence de fang qui reffemble à la colere & tient à la férocité ? eft-ce une vertu de tigre ? non ; c'eft une fermeté d'ame qui voit de fang froid le péril, & l'affronte par devoir ; c'eft un généreux effort qui triomphe de la répugnance qu'a tout individu pour fa deftruction : mais cet effort par combien d'appuis n'eft-il par étayé ? l'éclat qui l'environne, les témoins qui le contemplent, les rivaux qu'il fufcite, les acclamations dont il eft fuivi, l'importance des chofes qui en font l'objet : tant de confidérations ne font-elles pas capables d'échaufer même la froideur ; de tenir, fi l'on peut ainfi s'exprimer, la lâcheté même en arrêt, & de faire préférer une fin honorable & prompte, à une mort obfcure & précédée des infirmités de la vieilleffe & des horreurs d'une maladie ? Tel eft le *courage militaire*. Mais il en eft un autre non moins glorieux, & que l'on peut nommer *courage domeftique* : il fe forme par la noble union d'un caractère doux & d'une modération que rien n'altere ; or ce font là les qualités de toute bonne mere de famille. Pour s'en convaincre, que l'on fe recueille un inftant & que l'on confidere combien il en coûte pour vivre en paix avec foi-même ; que l'on juge enfuite de la patience dont a befoin une femme, pour fupporter des accès d'humeur fans ceffe renaiffants autour d'elle. Attribuera-t-on à la foibleffe cet efprit de douceur & de modération ? Les pigmées font tous coleres ; le bas peuple toujours opprimé eft brutal : au tempérament ? Si cela eft, l'on fait que les vertus de tempérament font les plus fûres. C'eft dans la patience qu'il faut chercher la fource, de cette douceur raifonnée : & la patience découle de la juftice ainfi que de la fenfibilité ; elle a pour principe la générofité, qui ne veut ni fe mefurer avec la foibleffe, ce qui feroit impétuofité, ni n'entreprend de corriger les imperfections humaines, car elle les regarde comme un mal inévitable & comme un objet de pitié. Tel eft le fondement de la modération qui fait partie du caractere des femmes. Les vrais héros ont été modérés ; & leur modération a été la principale fource de leur gloire, ainfi que le refpect qu'ils portoient à un fexe chez qui ils voyoient de fi fréquents exemples du triomphe qui leur avoit le plus coûté. Ajoutez à ces traits, une pratique continuelle de vertus qui ne font foutenues d'aucun témoin ; & les vives douleurs d'une dangereufe fécondité.

Quant au Sacerdoce, le Ciel, à qui l'idolatrie eft en horreur, en en éloignant les femmes, a fans doute voulu éloigner de l'homme la tentation où l'expoferoit la beauté

du Sacrificateur; & le penchant qu'il auroit à partager son hommage entre ce Sacrificateur & la divinité.

A l'égard des fonctions contentieuses de la Magistrature, elles exigent un absolu dépouillement de tout soin domestique; & à moins d'imiter ces peuples sauvages & bizarres qui se tiennent au lit, quand leurs femmes sont en couche, de vivre comme eux, de pêche & d'aller nuds; il n'est pas possible que de bonnes meres de famille siègent tous les jours sur des tribunaux, sans mettre le désordre dans leur domestique.

Il n'en est pas de même de la partie politique. Loin que les femmes en soient bannies, on les voit par tout gouverner de fait, & mieux encore de droit, & cela du trône à la cabanne. Ne doit-on pas les plus beaux regnes à des Reines, à des Impératrices? & les maisons rétablies, ne l'ont elles pas souvent été par des veuves? Chaque jour, on voit à la tête du gouvernement œconomique & domestique le plus compliqué, celui qui après le gouvernement suprême, demande, selon moi, le plus de capacité & de vigilance; on voit, dis-je, des femmes conduire cette vaste machine avec la plus grande aisance: ce que jamais, sans se ruiner, un homme seul ne pourra faire, à moins qu'il ne soit aidé par le secours d'une femme qui tienne à lui, par quelque étroit dégré de parenté.

Si donc les fonctions publiques semblent ne pas convenir au sexe; c'est qu'il est chargé des devoirs privés; & ces devoirs sont les plus essentiels; ils excluent les devoirs publics, hors les fonctions en chef, lesquelles ne conviennent pas moins aux femmes qu'aux hommes.

Les femmes sont, dans leur genre, des êtres aussi parfaits que les hommes. Si la nature a mis principalement du côté de ceux-ci le courage & la force, la raison & la majesté; elle a placé du côté de celles-là, comme une sorte de contre-poids, le sentiment & la finesse, la beauté ainsi que les graces, afin d'augmenter la somme de notre bonheur. Leurs yeux voyent aussi distinctement que les nôtres, & en moins de tems; leurs sensations sont plus exquises; leur imagination plus vive saisit plus promptement les objets, & leur action est plus marquée.

Les facultés morales du sexe ont donc droit, quoique différemment, à la culture que nous donnons aux nôtres; elles y ont surtout droit par leur influence dans la société. C'est aux femmes que la nature confie les soins les plus tendres & les plus nécessaires; lorsqu'elle les renferme dans les devoirs d'épouses, de meres & de dispensatrices des richesses acquises par les travaux de leurs époux. Laissons-là ce petit tourbillon d'êtres factices, ces frélons de la société qui perpétuellement en guerre avec la nature, ne songent qu'à se forger des plaisirs & des peines au gré de l'opinion; & promenons nos regards sur la totalité des hommes; attachons-les sur le cultivateur,

sur l'artisan, sur la classe des hommes qui travaillent & accomplissent les loix de la nature. Nous y verrons partout l'homme partageant avec sa femme ses travaux & ses soins, ses craintes & ses espérances, ses pertes & ses gains; il s'aide de ses lumieres & l'associe à son conseil. C'est à la femme qu'il abandonne entiérement les premieres années de ses enfans ; c'est elle qui leur donne les premieres notions de l'honnête, les premieres leçons de la conduite capable d'assurer leur bonheur.

Les maisons même où le luxe & la vanité font taire la nature, ne peuvent se passer d'une femme qui en soit comme l'ame.

C'est quelque chose que cela, dit l'ami des hommes, lequel s'est fortement occupé de cet objet; c'est quelque chose, dit-il; & moi, je dis que c'est tout, ou peu s'en faut. L'État n'est qu'un assemblage de familles ; & à chaque famille , il faut une mere qui en soit la gardienne journaliere , qui y maintienne l'ordre, la paix ; & par là, procure au mari le loisir de servir le public. Ni l'artisan ni le cultivateur ne peuvent se passer de ce sexe; & c'est l'artisan qui habille le juge; c'est le cultivateur qui nourrit le guerrier: & une armée qui, sans le secours des femmes, prétendroit tenir six mois la campagne, fondroit infailliblement.

C'est par les femmes que, dans la vie, tout marche depuis la premiere classe jusqu'à la derniere, depuis l'enfance jusqu'à la caducité. Elles font l'agrément de la vie & le lien de la société. Elles inspirent le desir de plaire ; & ce desir est un ressort qui nous fait éprouver une douce contrainte, calme le tumulte de nos passions, corrige nos singularités, compose nos dehors & les couvre d'un voile de décence. Elles sauvent, si l'on peut ainsi parler, les discordances de nos caracteres par le ton de la politesse & de l'urbanité. C'est d'elles plus que des hommes, que nous tenons nos mœurs; ainsi partout où les femmes seront ignorantes & frivoles, on verra peu d'hommes éclairés & solides.

Si l'influence des femmes sur tout ce qui se fait d'agréable & d'utile, est visiblement tracée par la nature & par la société ; il faut conséquemment que leurs ames soient éclairées de toutes les vérités fondamentales que les hommes doivent connoître : leurs lumieres serviront & à développer les nôtres & à les conserver. Nous avons le plus grand intérêt à ce que les femmes aient la plus grande valeur; & c'est en même tems pour nous, une nouvelle sorte de délices qu'annoblit la vertu: or les femmes ne valent que selon qu'elles se prisent, & elles ne se prisent qu'à raison du cas que l'on fait d'elles. La nécessité de donner aux femmes une éducation soignée, est donc fondée sur le bonheur de tous les hommes indistinctement réunis en un corps de Société petite ou grande; je veux dire sur l'utilité dont les individus associés peuvent être l'un à l'autre.

Cependant l'éducation du sexe est d'autant plus négligée qu'elle est plus utile,

&

& nous avons l'injuſtice de le condamner à l'ignorance & à l'oiſiveté. Demandez aux femmes comment on les élève? „ A peine ſommes-nous ſorties des jeux in-
„ nocents du premier âge, diront-elles, que le miroir & le clavecin deviennent
„ nos occupations & nos ſeules occupations. Dès l'enfance on concentre nos idées dans
„ un petit nombre d'objets; toute notre éducation porte ſur les manieres bien plus
„ que ſur les mœurs; (*a*) il ſemble que le ſentiment & la raiſon ne ſoient que le
„ ſuplément de la beauté naiſſante; devenues plus grandes, l'artifice des paroles eſt la
„ nourriture que l'on donne à notre cœur; on nous rend la diſſimulation & la fauſſeté
„ néceſſaires; l'eſclavage auquel on nous forme, en rabaiſſant l'élévation de notre
„ caractere, ne nous laiſſe qu'un orgueil ſourd & de petits moyens; on nous prépare
„ à ne règner que dans l'empire de la bagatelle, & l'on nous en fait un eſpèce d'é-
„ tat; on nous offre des colifichets qui entre nos mains deviendront des baguettes
„ magiques, & transformeront nos adorateurs en des êtres auſſi frivoles que nous;
„ enfin l'on diroit qu'une ſorte de jalouſie de la part des hommes ait pris à tâche de
„ défigurer nos traits".

Ce portrait n'eſt point exagéré. La premiere choſe que l'on aprend à une jeune fil-
le; c'eſt de compoſer ſes mouvements, de parler autrement qu'elle ne penſe & de diſ-
ſimuler tout ſes defirs. Tandis qu'on la forme uniquement pour l'amour, & que l'exem-
ple de tout ce qui l'entoure l'y invite; on le lui peint, ce même amour, comme un
monſtre; & cette peinture eſt ce qu'on appelle des leçons de *chaſteté*, *de vertu*,
d'honneur. Souvent celle qui fait ces leçons, l'a immolé, cet honneur, toute ſa vie.
Sur-tout, on lui défend d'avoir jamais dans les yeux ce qu'elle a dans l'ame. Droite
ou aſſiſe, au milieu d'un cercle comme dans un labyrinthe, elle n'a pas le fil de l'ex-
périence pour en parcourir les détours. L'honnêteté veut qu'on lui parle; & ſi on lui
fait des queſtions, elle rougit mal-à-propos ou elle ſourit à contre-tems. Toujours
repriſe de ce qu'elle ſait & de ce qu'elle ignore; le dépit s'empare de ſon cœur &
ſon eſprit s'aigrit; c'eſt un feu caché ſous la cendre. Dans la contrainte & l'ennui,
elle attend avec impatience qu'un changement de nom la mene à l'indépendance &
aux plaiſirs; le moment deſiré arrive; ſans conſulter ni l'inclination ni le rapport des
humeurs; dans huit jours, on conduira cette jeune victime à l'autel: là, on lui impoſera
de s'unir pour toujours à un homme que peut-être elle n'a jamais vu, qu'elle ne peut
aimer, qu'elle n'aimera jamais; elle doit s'immoler aux convenances; ainſi elle donne
ſa main, ſauf à trouver des dédommagemens dans la liberté qu'elle acquiert. Là voilà
femme; peut-être deviendra-t-elle mere; & juſques là, cette union fortuite & bizar-

(*a*.) Un défaut eſſentiel dans l'éducation des filles; c'eſt que des femmes qui ont renoncé au mon-
de ou qui ne l'ont jamais connu, ſont chargées d'inſtruire celles qui doivent y vivre.

Tome II. P

re se soutiendra. Mais peu-à-peu ou tout à coup, l'indifférence s'emparera ou de l'un des deux époux ou de tous les deux à la fois: ils ne regarderont plus leur union que comme un rocher aride auquel ils sont attachés pour la vie; le mari donnera dans des écarts, & la femme suivra son exemple; car comment vivre isolée dans l'âge des plaisirs? un second célibat la rendroit martyre, & la vengeance en ce genre est un plaisir si doux! De nouveaux liens vont remplacer ce premier lien rompu; & cela avec d'autant plus de facilité que moins il y a de gens mariés, moins il y a de fidèlité dans les mariages. L'éloge est pour lui plaire, un moyen simple & naturel. C'est par cet éloge que commenceront des libertins; bientôt ils éxagéreront les torts du mari & finiront par plaindre la femme; peu-à-peu, ils en deviendront les confidens; l'amour fera taire l'honneur; & voilà la femme séduite & déshonorée.

Allons ensuite reprocher aux femmes leurs travers. ,, C'est vous, nous diront-
,, elles, c'est vous qui nous les donnez presque tous; ce sont des germes qui
,, viennent de vous. S'il est vrai que de la foiblesse naisse la timidité; de la timi-
,, dité, la finesse; & de celle-ci, la ruse & la fausseté; qu'avez vous à nous reprocher?
,, N'y a-t-il pas lieu de s'étonner que nos ames ainsi cultivées produisent encore moins de
,, vices que de vertus? s'il en est de méchantes, c'est une loi générale de la nature;
,, elle proportionne, dans tous les êtres sensibles, le ressentiment au danger, aux
,, injures & aux injustices. On nous reproche de l'indiscrètion; mais on nous fait
,, mystère de tout, comment serions-nous discrètes? On rejette sur nous les tracas-
,, series de la société; on ne fait donc pas attention que les bagatelles rendent l'es-
,, prit frivole & contentieux. L'éducation est la main du statuaire qui donne tant de
,, prix à un morceau d'argile; instruisez-nous; notre esprit est actif; notre cœur,
,, pur, & notre raison, saine. Donnez-nous les lumieres & le bon exemple que
,, nous attendons de vous; & nous ne tiendrons plus l'eau d'une main; & de l'autre,
,, le feu".

Qelle réponse faire à de si solides raisons? La seule qui convienne, c'est de ne plus écouter la prévention ni le dépit dans les jugemens que nous portons sur le sexe, & de lui offrir des secours qui fassent également son bonheur & le nôtre; sa gloire est celle de la société. Que dans les principes qui forment leur éducation, les femmes puisent l'éstime des qualités nobles & généreuses, l'amour des talens supérieurs; & la société recueillera le fruit des vertus qu'aura fait naître cette éducation.

Si les hommes ont augmenté leur puissance naturelle par des loix qui leur sont favorables; que les femmes réclament contre l'injustice de ces loix, qui leur sont désavantageuses; qu'elles reprennent ces occupations auxquelles la nature les a destinées; Idées vives, sentimens tendres, dons aimables, talens utiles, toutes ces qualités-là sont de leur appanage. Qu'elles éclairent leurs ames & les nôtres; elles sont propres

à prendre toutes les teintes qu'une éducation mâle voudra leur donner (*b*).

TRAVAILLEZ donc, ô vous, riche portion de l'humanité. L'amour vous mene à l'autorité; que vos talens & vos vertus vous y affermissent. Si la beauté donne du prix aux vertus; celles-ci, toujours belles par elles mêmes, la font estimer & servent à la remplacer. Elles augmenteront le prix de votre possession par la difficulté de l'obtenir. Vous ne recevrez, vous n'écouterez, vous n'estimerez, vous n'aimerez que des hommes dignes de vous ; ils feront tout pour vous mériter; les hommes oisifs ou licentieux ne paroîtront jamais devant vous; un caractere de réserve & de dignité vous fera respecter au dehors & vous rendra respectables à vous mêmes; les mœurs changeront de face, & chaque société vous devra son bonheur; vous ferez à votre tour *législatrices* dans la morale, comme vous l'êtes dans les bienséances du monde.

LORSQUE le tems, qui n'épargne rien, aura fait éclore le ver rongeur de la beauté; lorsque cet insecte aura détruit cette rose éclatante, *Idole* des hommes; ils retrouveront dans votre cœur & dans les ressources de votre esprit; les graces qui auront abandonné votre visage. Dans la jeunesse, vous apparteniez à l'amour; votre cœur étoit subordonné à vos attraits; vos plaisirs étoient éphémères; vos desirs, un sommeil inquiet & pénible; & votre société, un tourbillon qui vous déroboit à vous-memes. Dans la maturité de l'âge, les talens que vous aurez cultivés feront l'aurore d'un nouveau règ-

(*b*) Nous sommes bien éloignés de prétendre que les femmes doivent sacrifier les devoirs de leur état, à la culture des sciences & des arts ; cet abandon les rendroit condamnables même dans leurs succès; mais le même esprit qui mene à la connoissance de la vérité, porte également à l'accomplissement des devoirs. Pour prouver que les femmes sont capables de toutes les vertus mâles qui produisent de grandes actions, il n'est pas nécessaire de citer toutes les héroïnes qui se sont illustrées anciennement chez presque toutes les nations. L'épouse de George *II* servit de médiatrice entre les deux plus grands métaphysiciens de l'Europe, entre Clarck & Leibnitz; sans pour cela négliger un moment les soins de Reine, de femme & de mere. Christine, qui abandonna le trône en faveur des beaux arts, eut rang parmi les plus grands Rois, tant que dura son règne; elle auroit toujours été grande, si elle eût toujours régné. La France a des Uranies, des Melpomenes, des Saphos, des émules de Newton, des Voltaires, des Rousseaux, des Fontenelles &c. chaque état a ses grands hommes & ses femmes illustres. Une satyre ingenieuse, en attaquant les femmes savantes, n'a surement pas prétendu se moquer de la science & de l'esprit; elle n'en a joué que l'affectation & l'abus. C'est ainsi que dans le Tartuffe, Moliere a diffamé l'hypocrisie & non la vertu. Que les femmes s'occupent donc ; que la satyre ne les empêche pas de manier le compas ou la plume; elles auront peu à faire pour égaler leurs Modèles. Leur vertu, que l'on croit si fragile & qui l'est bien moins qu'on ne pense communément, trouvera dans le travail un bouclier assuré. Le travail est la fleur de *Moly*, que les dieux donnerent à Ulisse ; & comme lui , les femmes résisteront aux pieges de la séduction. Si l'oisiveté fit d'Égiste un adultere, un meurtrier; le travail de Pénélope conserva à celle-ci la chasteté, au milieu des vives poursuites de tant de Rois épris de ses charmes.

ne; vos sens seront à l'usage de votre esprit ; vous appartiendrez à la douce amitié, qui est la source des plaisirs durables, des vrais plaisirs. L'amour qui se tourne ainsi est inaltérable; il fait le charme de la vie, & devient le prix du respect qu'on a eu pour les bienséances & les vertus. Vous règnerez sur vos époux par la complaisance; sur vos enfans, par la bonté; sur la société, par des vertus & des talens qui en inspireront l'amour. La tendresse maternelle, l'amour conjugal, la piété des enfans, l'ordre de chaque société, la paix intérieure des ménages, la santé, le doux sommeil, les jouissances légitimes, le bonheur commun, dépendent, comme l'on voit, aussi essentiellement de l'éducation des femmes que de celle des hommes.

Et toi, passion divine, activité vivifiante, Travail donné aux hommes comme une récompense; arme toi de tes traits victorieux; enflamme tous les âges, tous les sexes; maître aimable, viens jouir de la monarchie universelle. Tu n'exiges rien de trop; la modération dicte tes loix & tes loix accordent des trèves. Si tu prescris des occupations nécessaires, tu permets des récréations agréables. Au sortir de tes bras, tout prend une nouvelle face; l'air est plus doux; les fleurs ont plus de parfum; les mêts sont plus savoureux; & les fonctions de la vie, plus agissantes. C'est le travail qui, après le contentement de soi-même, nous rend si touchants les plaisirs de la campagne, plaisirs qui charment également les deux sexes, le philosophe & l'artisan, le poëte & le naturaliste.

B. Picart direx.

CHAPITRE PREMIER.

SECTION I.

1°. A la tête de la maison, sera un Conseil composé 1°. de la Dame supérieure. 2°. de quatre seigneurs de distinction, Sénateurs ou autres, nommés tour-à-tour par Sa Majesté Impériale.

2°. Les affaires relatives à l'économie & à la réception des jeunes Demoiselles y seront discutées.

3°. Les fonds & les revenus de la communauté ne pourront être employés que par ce Conseil.

4°. Il délivrera à l'économe une somme fixe pour la menue dépense.

SECTION. II.

1°. Tous les trois ans, il se fera une réception de cinquante Demoiselles dont l'âge n'excédra pas six ans.

2°. A chaque réception, le pere & la mere de chaque Demoiselle; ou si elle est or-

pheline, fes parents ou fes alliés prefenteront au Confeil 1°. fon extrait de baptême 2°. fes titres de nobleffe.

3°. Il en fera délivré un reçu figné du Confeil, quand ils auront été trouvés authentiques.

4°. Cet Établiffement a pour objet principal les Demoifelles dépourvues de fortune; ainfi aux titres de nobleffe, il fera bon de joindre un état des biens du pere ainfi que de fes fervices; & au cas qu'il ait été bleffé ou tué, de le marquer.

5°. On marquera également fi la Demoifelle a eu la petite vérole.

6°. Cet état ne fera connu que du Confeil; & en cas de doute, il fuffira que la vérité en foit conftatée par la Nobleffe, ou par une fimple perfonne de marque foit de la province ou de la ville.

7°. La vérification faite, la Demoifelle fera prefentée à la Dame Supérieure; & fon nom, enrégîtré.

8°. Ses Titres, fon extrait de baptême & le certificat de petite vérole, feront auffi prefentés à la Dame fupérieure, fcellés du fceau de la Communauté, cotés, numérotés & dépofés dans les Archives; jufqu'à ce que la Demoifelle forte de la Maifon.

9°. Immédiatement après fa réception, la Demoifelle fera vêtue des habits de la Communauté & remife à l'inftant entre les mains de Sa Maitresse de claffe; pour jouir dès ce moment de tous les avantages de la communauté, & s'occuper de tous les éxercices propres à fa claffe.

10°. En remettant la Demoifelle à Madame la Supérieure; les Parents, par un écrit qui reftera entre les mains de celle-ci, déclareront que de leur plein gré, afin de donner à leur enfant une bonne éducation, ils ont infcrit fon nom fur le régître de la communauté, pour l'y laiffer jufqu'à l'âge de dix-huit ans; fans que dans le cours de douze années confécutives, ils la redemandent jamais, fous quelque prétexte que ce foit.

11°. On ne recevra que des enfants abfolument fains & éxempts de tous défauts corporels.

12°. Aux Demoifelles fortant de la communauté feront délivrés des certificats de conduite par la Dame Supérieure.

13°. Si dans le cours de la première année, il vient à vaquer quelques places; elles pourront être remplies, mais jamais après cette année révolue.

14°. La Communauté ne comprendra pas plus de deux cents Demoifelles, à moins que Sa Majesté Impériale n'en augmente le nombre.

COMMUN. DES DEMOISELLES. 119

15°. Les douze années révolues, si une Demoiselle, soit pour avoir perdu ses parents, soit par quelqu'autre cause, demande une prolongation; elle l'obtiendra pour deux ou trois ans au plus, mais sans participer désormais aux éxercices de la classe.

CHAPITRE II.

SECTION I.

1°. Les deux-cents D^{elles} seront partagées en quatre âges composés de cinquante D^{elles} chacun, & habilleés, le premier, de brun; le second de bleu; le troisieme de gris; le quatrieme de blanc:

2°. Les personnes attachées à la maison seront des personnes d'une capacité, d'une vigilance & d'une éxactitude reconnues. Le choix s'en fera avec la plus scrupuleuse attention, sur-tout quand il s'agira de maîtresses de classe, sur qui roule principalement le fardeau de l'éducation; ou du Médecin & du chirurgien, dont le devoir est de conserver la santé à toutes les personnes de la maison.

INSTITUTION DE LA SECTION. II.

1°. LE premier âge. Les D^{elles} y entreront à six ans pour en sortir à neuf; il sera subdivisé en quatre classes.

2°. LES personnes qui y seront attachées sont 1°. une Inspectrice 2°. quatre Maîtresses de classe 3°. quatre servantes.

3°. LES études y auront pour objet 1°. Le catéchisme & les devoirs de la religion. 2°. Un choix de petits contes moraux. 3°. Les langues Russienne & étrangères. 4°. Le calcul. 5°. Le Dessein & la Mignature 6°. La Danse 7°. La Musique vocale & l'instrumentale 8°. Enfin l'Art de broder, de tricoter, de coudre & d'employer le fil ou le coton, la laine ou la soie, en un mot, tous les ouvrages de main, qui conviennent au sexe.

SECTION III.

1°. LE second âge. Les D^{elles} en sortiront à douze ans, après y être entrées à neuf.

2°. IL sera distribué comme l'autre, & composé du même nombre de personnes.

3°. LES études y seront les mêmes, à quoi l'on ajoutera 1°. La Géographie 2°. l'Histoire 3°. La partie de l'économie qui leur sera nécessaire dans la suite.

4°. LES D^{elles} y prendront l'habitude de se peigner, de se friser elles mêmes, & de s'habiller.

5°. AU sortir de cet âge, elles resteront chargées de ce soin.

SECTION IV.

1°. LE troisieme âge. Les D^{elles} y entreront à douze ans & en sortiront à quinze. Il se bornera à deux soudivisions.

2°. IL aura 1°. une Inspectrice, 2°. deux Maîtresses de classe. 3°. trois servantes.

3°. IL continuera les études des deux premiers ages & les augmentera 1°. d'un cours de litterature 2°. d'une partie de l'architecture & du blason 3°. du soin alternatif de l'économie.

SECTION V.

1°. LE quatrieme âge. Les D^{elles} y resteront depuis quinze ans jusqu'à dix-huit.

2°. IL sera calqué sur le précédent.

3°. IL récapitulera les études des autres âges; on y ajoutera un Cours de physique expérimentale, & un petit cours d'Anatomie qui donne aux Demoiselles la connoissan-

ce de leurs orgânes, & des accidents auxquels ils font affujettis, afin de les prévenir par des ménagements & des précautions néceffaires. On occupera cet âge d'une direction alternative & plus particuliere de l'économie.

4°. EN faveur de l'éducation, il y aura une bibliothèque choifie.

SECTION VI.

1°. LA priere fe fera le matin, avant la claffe; & le foir, avant le coucher.

2°. LES chambres à coucher feront entre celles des Dames Infpectrices & Maîtreffes.

PAR-LA, les D^{elles} feront éxactement furveillées.

3°. LES Dimanches & les fêtes, l'office divin fe fera felon le Rituel de l'Églife; les D^{elles} s'y interdiront toute converfation, & obferveront un extérieur décent.

4°. A la priere du matin fuccédera le déjeuné.

5°. LES repas fixés à certaine heure feront annoncés au fon de la cloche, ainfi que tous les autres éxercices.

6°. CHAQUE âge, chaque claffe aura fa table à part.

7°. LES repas fe feront en filence ou en caufant, felon que le permettra la D^{me} Supérieure.

8°. SI à table ou ailleurs, il arrivoit qu'une D^{elle} eût fait une réflexion fenfée; il feroit bon qu'après en avoir obtenu la permiffion, elle en fît part à toute la claffe affemblée.

CE feroit pour les autres un aiguillon qui les porteroit à raifonner avec juftefle & à parler correctement.

9°. DURANT les repas, les D^{elles} obferveront entre elles & vis-à-vis des fervantes, la décence & la politeffe convenables.

10°. CHAQUE jour, les D^{elles} du troifieme âge feront, tour-à-tour, la vifite des cuifines, afin d'y apprendre à préparer les aliments, & pour voir ce qui s'y paffe. Elles écriront auffi la dépenfe de chaque jour; y joindront leurs petites obfervations & montreront le tout à leurs Maîtreffes.

ELLES s'accoutumeront ainfi à tous les détails de l'économie domeftique.

11°. LES D^{elles} du quatrieme âge feront auffi tour-à-tour la même vifite, mais ne fe releveront que par femaine; elles tiendront un état éxact de toutes les dépenfes & en rendront un fidèle compte à la D^{me} Supérieure; elles règleront le prix des denrées; dresferont, tous les famedis, le compte des pourvoyeurs, les feront payer en leur préfence, & veilleront à ce que l'ordre règne en tout.

12°. DEUX d'entr'elles donneront là-deffus des leçons aux D^{elles} du premier âge, &

Tome II. Q

feront confidérées par les D^mes Maîtreffes comme autant de coadjutrices.

CETTE derniere fonction, en piquant l'émulation des premiers âges, donnera aux D^elles du quatrieme un mérite propre d'alleurs à les perfectionner.

13°. LES D^elles des deux derniers âges travailleront elles-mêmes, à leurs ajuftemens, fe tricoteront des bas & fe feront des habits de l'étoffe qu'on leur aura donnée pour cela.

14°. LES jours ouvrables, tous les habits feront de camelot; & les dimanches & fêtes, de foie: ce qui dépendra de la D^me Supérieure, ainfi que tout ce qui eft ajuftement.

15°. LE linge & les habits feront rangés, par N°., inventoriés & mis fous une garde.

16°. LES D^elles des premiers âges fe feront de tems en tems des vifites, les unes aux autres, & fe rendront réciproquement compte des petits traits d'hiftoire qu'elles auront appris.

CELA les mettra en état de figurer avec les D^elles plus avancées.

17°. TOUTES pourront fe faire des préfents réciproques de portraits & d'autres ouvrages qu'elles auront faits, ou de pièces de Mufique qu'elles auront compofées.

ELLES fe perfectionneront ainfi dans la Peinture & dans la Mufique.

18°. A certains jours de dimanches & de fêtes fe raffembleront tous les âges; quelquefois ce ne feront que des affemblées; quelquefois on y éxécutera des concerts, ou l'on y repréfentera des pièces & des drames à leur ufage. Les Demoifelles des deux derniers âges en feront les honneurs. On y admettra des perfonnes de l'un & de l'autre fexe au gré de la D^me Supérieure; & les D^elles par un air affable, des manieres prévenantes, des propos agréables, un maintien libre & décent, feront voir l'ufage qu'elles auront acquis du monde.

19°. LES parents ne viendront voir leurs enfants, qu'au jour marqué par la D^me Supérieure, qu'en fa préfence ou devant des perfonnes qu'elle aura prépofées & jamais au tems des exercices.

20°. SOUS quelque prétexte que ce foit; à quelque âge & dans quelque tems que ce puiffe être; aucun Domeftique n'entrera dans les appartemens des D^elles, à l'éxception des fervantes.

21°. IL eft bon que les D^elles du quatrieme âge reçoivent de la D^me Supérieure quelque diftinction.

22°. QUANT aux marques éxtérieures, chaque D^elle, felon fes progrès, en recevra de SA MAJESTÉ IMPÉRIALE, quand il lui plaira d'honorer de fa vifite la communauté.

23°. Les D^elles du dernier âge fe repréfenteront qu'elles doivent fervir d'éxemple aux au-

tres âges; elles ne perdront donc pas de vuë la douceur & la politesse qu'elles doivent même à leurs inférieures, & dont on leur aura constamment donné des leçons & des exemples.

A leur entrée dans le monde, une heureuse habitude ne manquera pas de les faire remarquer; elles s'y affermiront de plus en plus; elles feront règner dans leur domestique le bon ordre & la sage économie, & deviendront des modèles de vertu & de savoir

SECTION VII.

1°. Les aliments doivent être sains, bien préparés, en suffisante quantité, sans superflu & sans délicatesse.

2°. Au sortir de table, les Demoiselles se laveront soigneusement les mains & la bouche.

3°. Le linge de table sera renouvellé tous les jours; & pour les deux derniers âges, matin & soir.

4°. Les récréations feront des jeux innocents du choix de la Dame Supérieure qui en règlera le tems; la liberté en sera l'ame.

5°. Si la mélancolie en éloigne quelque Demoiselle; c'est à la douceur à l'en rapprocher.

6°. Il faut qu'en tout brille la gaité, & le contentement.

7°. Dès que la saison le permettra, il y aura promenade au jardin; ou quand le tems s'y opposera, dans des endroits couverts & consacrés à cet usage.

8°. L'Usage des bains également nécessaire & aux Demoiselles & aux Dames préposées à l'éducation, aura lieu, quand & comme il plaira au Mèdecin & au chirurgien.

9°. Aux Demoiselles du premier âge, il suffira de dormir neuf heures; à celles du second âge, huit heures; à celles du troisieme, sept & demie; à celles du quatrieme, six. Les premiers âges se coucheront plutôt, & l'heure du coucher sera règlée sur le tems du sommeil; l'heure du lever sera la même pour tous.

10. Dans les chambres à coucher, des tuyaux, des cheminées ou d'autres ventilateurs serviront à les aérer, quand la saison ne permettra pas d'en ouvrir les fenêtres; & on les échaufera au degré de la température de l'air, laquelle sera indiquée par un thermomètre.

SECTION VIII.

1°. Il y aura pour les Demoiselles une infirmerie aïant vue sur le jardin ou quelqu'autre aspect riant.

2°. LA les Demoiselles malades feront attentivement foignées par des gardes & par des réligieufes prépofées à ces femmes.

3°. Les autres Demoifelles, fous quelque prétexte que ce foit, n'y mettront jamais le pied, & n'auront nulle efpèce de communication avec leurs compagnes malades, fur-tout s'il s'agit de quelque maladie contagieufe.

4°. HORS les gens qui y font néceffaires, nul n'y aura accès.

CHAPITRE III.

SECTION I.

La Dame supérieure.

1°. La Dame supérieure sera nommée par sa Majesté Impériale; son autorité s'étendra sur toute la communauté.

2°. Elle y nommera à tous les emplois relatifs soit à l'éducation soit à l'économie. Elle pourra, après avoir inutilement épuisé la douceur, congédier les Maîtresses coupables de négligence; & en général toute personne dont la fidèlité lui sera devenue suspecte; ou l'incapacité, évidente.

3°. Elle visitera les classes fréquemment & à toutes sortes d'heures.
Il faut que sa présence contienne dans le devoir.

4°. Elle éxaminera de tems en tems les Demoiselles en présence ou d'une classe ou de toute la communauté, & vérifiera les témoignages des Dames maîtresses; elle dis-

tribuera de petites récompenses suivant les progrès, & appellera près d'elle quelques-unes des Demoiselles qui se seront distinguées.

Toutes brigueront l'honneur de passer quelques heures en sa compagnie; il règnera une émulation générale; & la Dame supérieure sera à portée de perfectionner l'esprit & le cœur par d'adroites exhortations.

5°. Elle aura l'œil à ce que personne ne s'écarte en rien de l'ordre établi, & veillera avec la plus grande attention sur tous les détails de l'éducation & de l'économie, hors les cas où elle jugera à propos de s'en reposer sur la Dame Directrice.

6°. Il faut que dans sa conduite, les personnes préposées à l'éducation & les D^{elles} trouvent, toutes, le modèle de la leur.

SECTION II.

Dame Directrice.

1°. La Dame Directrice veillera à ce que les Dames inspectrices & Maîtresses ne s'éloignent jamais de leurs devoirs.

2°. Elle préviendra tout ce qui pourroit préjudicier à l'éducation.

3°. Elle fréquentera toutes les classes tour-à-tour, examinant les progrès avec soin.

4°. Elle prendra garde, ainsi que les Inspectrices, à la qualité des alimens & à la conduite des gardes chargées du soin des malades.

5°. Sur le rapport qu'on lui aura fait des hardes usées, elle y en substituera de neuves; & s'il se peut, sans délai.

6°. Elle prendra de la partie économique une connoissance éxacte.

7°. Elle aura inspection sur toute la Communauté.

8°. Elle rendra à la Dame supérieure un fidèle compte de chaque chose; elle prendra en tout ses ordres & sera la seconde personne de la maison.

9°. Elle supléera à la Dame supérieure, lorsque celle-ci l'en aura chargée pour raison de maladie ou par d'autres circonstances quelconques.

SECTION III.

1°. La Dame supérieure & la Dame Directrice s'interdiront, en présence des D^{elles} tout accès d'impatience & toute parole mortifiante envers les Dames Inspectrices & Maîtresses.

2°. Toutes les Dames préposées à l'éducation s'attacheront, chacune dans sa sphère, à se faire aimer & respecter. La prudence & la douceur doivent règler toutes

leurs actions; elles doivent allier sans cesse la fermeté à la modération, & être autant de modèles de gaîté & de politesse, de vertu & de propreté.

SECTION IV.

Dames Inspectrices.

1°. Les Dames Inspectrices, dans l'instruction, seconderont les Dames Maîtresses & y suppléeront en tout point, en cas d'indisposition de la part de celles-ci ou de quelqu'autre sujet valable d'absence.

2°. Elles seront continuellement attentives à ce que les Dames Maîtresses ne se relâchent jamais en rien.

3°. Elles auront autorité sur elles, mais leur autorité sera subordonnée.

4°. Leur attention embrassant les plus petits détails, maintiendra le bon ordre, fermera la porte à toute espèce de relâchement; & leur constante régularité sera, pour les domestiques, un éxemple propre à les empêcher d'introduire en rien le désordre.

5°. Elles se trouveront tous les jours alternativement à l'une des tables de leur classe.

6°. Elles auront un extrême soin des habits & du linge des Demoiselles; elles se feront de tems en tems présenter la garde-robe par celle qui s'en trouvera chargée, & cela suivant l'inventaire qui en aura été dressé.

7°. Quand il se rencontrera quelques hardes usées, elles en feront incessamment leur rapport à la Dame Directrice.

8°. Elles ne laisseront rien servir sur les tables sans l'avoir éxaminé.

9°. Elles veilleront tour-à-tour à ce que dans l'infirmerie, les gardes fassent leur devoir.

SECTION V.

Dames Maîtresses de Classe.

1°. Les Dames Maîtresses se conduiront envers leurs Elèves, d'une manière conforme à l'article dix du règlement général de sa MAJESTÉ IMPÉRIALE.

2°. Elles enseigneront à parler les langues étrangeres, à les lire, à les écrire & tâcheront d'inspirer le goût de la lecture.

3°. Lorsque les Demoiselles commenceront à les parler; les Dames Maîtresses dans la journée, prendront, après la classe, certaines heures, pour entamer quelque

conversation où chacune de ces Demoiselles puisse dire ce qu'elle pense; & ces Dames les porteront à converser entr'elles.

C'est là le moyen de former le jugement.

4°. Elles obſerveront le goût, l'inclination de chaque Demoiſelle, & en étudieront les diſpoſitions pour en donner à la Dame ſupérieure une note éxacte.

5°. Elles ſe garderont de ſurcharger les eſprits par des études au deſſus de leur portée. Chez les uns, la conception eſt plus prompte, & chez les autres, plus tardive. Une ingénieuſe adreſſe & une attention ſuivie ſeront, à l'égard des derniers, la ſeule punition que ſe permettront les Dames Maîtreſſes.

6°. Les défauts qu'elles s'attacheront à réprimer, ſont l'indocilité, la ſuffiſance & le dédain, la mélancolie, l'humeur inégale & l'indolence.

7°. Elles inſpireront l'amour de la propreté, la douceur & la gaîté; elles formeront le cœur à la vertu & apprendront à être modeſte dans les diſcours & dans le maintien.

8°. Pour cela, elles auront recours à des converſations amenées avec art, mais ſans affectation, vers des ſujets féconds en principes de morale.

9°. Elles préſideront aux leçons des Maîtres & auront ſoin qu'ils faſſent leur devoir.

10°. Jamais elles ne s'abſenteront; elles ſeront avec les Delles depuis le lever juſqu'au coucher, & les accompagneront aux repas, aux récréations & à tous les éxercices. Elles veilleront à ce que par-tout celles-ci, en tout tems, rempliſſent avec éxactitude l'étendue de leurs devoirs.

11°. Elles les tiendront le plus éloignées des ſervantes qu'il ſe pourra, ſans jamais leur permettre avec elles aucune converſation.

12°. Elles puniront les irrévérences à l'office divin, ſoit en préſence de la claſſe, ſoit devant toute la communauté.

Le châtiment d'une des Demoiſelles ſervira de frein aux autres.

13°. La pareſſe & l'opiniâtreté ne ſeront pas moins punies.

14°. Les punitions ſeront proportionnées à la griéveté de la faute, & infligées avec une douce & prudente ſévérité.

15°. La paſſion n'y entrera pour rien; ſi les Dames prépoſées à l'éducation eſſuyent quelques chagrins domeſtiques, elles les diſſimuleront, ſans faire rejaillir leur humeur ſur les Elèves.

Une punition à contre tems ou ſous le vain prétexte d'une faute légere, ne peut que flétrir le courage & répandre de l'odieux ſur l'inſtruction.

16°. Toute Maîtreſſe qui dans une ſervante, aura remarqué de la négligence ſur la propreté, ſur la politeſſe, s'en plaindra incontinent à la Dame Inſpectri-

ce, & celle-ci, à la Dame fupérieure, qui chaffera la coupable, s'il arrive qu'elle ait déjà été trouvée en faute.

SECTION VI.

Maîtres.

1°. Au défaut de Dames propres à enfeigner, on prendra des Maîtres.
2°. Ils fe rendront dans les claffes aux heures marquées & n'y manqueront que dans des cas preffants.
3°. Ils auront les égards que doit leur fexe à l'autre, & ne fe permettront d'autre ton que celui de la politeffe.
4°. S'ils ont à fe plaindre de quelque indocilité, c'eft à la Dame Infpectrice qu'ils adrefferont leurs plaintes.

SECTION VII.

Mèdecin.

1°. A la maifon feront attachés un Mèdecin & un Chirurgien: ils prendront foin de toute la communauté; ils feront éxacts & attentifs à ne s'écarter presque jamais pour aucun malade étranger, fans en avoir donné avis à la Dame fupérieure.
2°. Le Chirurgien ne prefcrira rien de fon chef & fera au Médecin un rapport de tout.
3°. Les gardes veilleront nuit & jour près de leurs malades, & fuivront ftrictement les ordonnances du Mèdecin & du Chirurgien.

SECTION VIII.

Econome.

1°. L'Econome rendra compte à la Dame fupérieure, tous les quinze jours ou au plus tard tous les mois.
2°. Il ne fera aucune dépenfe confidérable, fans en avoir reçu l'ordre de la Dame fupérieure; il lui en prefentera l'état pour être vérifié.

Cette reddition préviendra les fraudes.
3°. Le furplus du revenu annuel fervira à groffir la dot des Demoifelles.

Tome II. R

SECTION IX.

Servantes.

1°. LES Servantes attachées aux claſſes, coucheront dans les chambres à coucher auxquelles on les aura prépoſées; leurs lits feront toujours tenus proprement, ainſi que leurs perſonnes.

2°. CELLES des deux derniers âges ſe borneront à faire elles-mêmes les lits & les chambres.

SECTION X.

Portiers.

1°. LES portes feront ſous la garde de deux Portiers qui y auront leur logement à l'inſtar des ſuiſſes de porte.

2°. ILS ne laiſſeront ni entrer ni ſortir qui que ce ſoit, ſans un ordre exprès de la Dame ſupérieure; ou en ſon abſence, de la Dame Directrice.

3°. L'HEURE de la retraite ſonnée, ils tiendront à l'inſtant leurs portes fermées à barres & à verrouils.

ILS ne peuvent pas ignorer qu'ils doivent répondre de tout.

SECTION XI.

1°. ON laiſſe au zèle prudent de la Dame ſupérieure le ſoin d'imaginer, en faveur du bon ordre, de l'encouragement & de l'éducation, tout ce qu'elle pourra de plus avantageux; & la liberté de faire toutes les additions, tous les changemens qu'éxigeront de nouvelles circonſtances que l'on n'aura pu prévoir.

2°. QUANT aux changemens qui s'écarteroient du but de ce règlement; avant d'en introduire aucun de cette eſpèce, la Dame ſupérieure ſera tenue de faire à cet égard, des repréſentations au Conſeil qui les ſoumettra à la déciſion de SA MAJESTÉ IMPÉRIALE.

De la Communauté des Bourgeoiſes.

LE Plan de cette Inſtitution eſt le même que celui de la Communauté des Demoiſelles, & cette reſſemblance étoit néceſſaire au but que l'on s'eſt propoſé. Les Bourgeoiſes libéralement élevées, riches en mœurs & en talens utiles, doivent être la pépinière d'où l'on tirera dans la ſuite de bonnes gouvernantes, pour les différentes villes de l'Empire, qui en auront beſoin; mais comme elles ſeront maîtreſſes de leur ſort,

lorsque le cours de Éducation fera révolu, les unes pourront se marier avec des Artistes, les autres feront libres d'éxercer l'art ou le métier pour lequel elles auront confervé du goût, après s'en être occupées pendant leur Éducation. D'ailleurs, quelles font les Demoifelles qui ne defirent pas, après leur fortie de la Communauté, d'avoir pour compagnes, pour amies, pour confidentes, pour femmes de charge, des bourgeoifes honnêtes & intelligentes qui auront reçu la même Éducation qu'elles? Quand l'ordre moyen de la fociété, ou le Tiers-État, a des principes, des mœurs, des Talens, de l'Émulation, & de l'amour pour le travail, cet ordre moyen doit néceffairement avoir une influence heureufe fur les deux autres. Dès qu'une fois les vertus fociales ont jetté de profondes racines dans le centre d'un État, les Paffions nobles croiffent en même proportion dans les cœurs; l'honneur devient la récompenfe des ames honnêtes; la honte en eft le chatiment.

Repréſentation de Monſieur BETZKY *ſur la néceſſité de recevoir des Penſionaires, dans les différentes maiſons d'Éducation.*

MADAME,

VOTRE MAJESTÉ IMPÉRIALE a vu, dans ces derniers tems, pluſieurs ſujets qui ſe ſont preſentés pour entrer dans les maiſons d'éducation, & qui n'ont pu y avoir place, par ce que les Statuts limitent le nombre des Élèves qui doivent être admis. A la vue de tant d'enfants privés des avantages attachés à ces établiſſemens, votre Ame, qui embraſſe tout le genre humain & qui ſur-tout ſe déploye avec tant de magnificence ſur vos heureux ſujets, n'a pu ſe refuſer aux mouvemens d'une généreuſe compaſſion. C'eſt dans ces nobles ſentimens que VOTRE MAJESTÉ, par un ordre plein de bonté, a permis de recevoir les ſurnuméraires qui ſeront preſentées; que les perſonnes qui les preſenteront tiennent à ces enfants par le lien du ſang ou de la bienfaiſance; à la condition que ces patrons payent une certaine ſomme annuelle ou qu'ils en dépoſent le capital. Il a plu en même tems à VOTRE MAJESTÉ de le faire enrégiſtrer, cet ordre plein de ſageſſe, avec injonction de dreſſer le plan de ces réceptions futures, afin qu'elle en délibere & le ſcèlle de ſon aprobation. Agréez, MADAME, que, pour me conformer à vos volontés, je preſente à VOTRE MAJESTÉ les articles ſuivants.

1°. EN Vertu de l'ordre émané de VOTRE MAJESTÉ, les maiſons établies en faveur de l'éducation, auront la liberté de recevoir des ſurnuméraires produits ou par leurs parents ou par quelques patrons auxquels ils ſe trouveront n'appartenir qu'à titre de protégés. Ces Surnuméraires y joüiront, en tout tems, ſans exception quelconque, des mêmes avantages que les Élèves qui forment le nombre fixé par les Statuts.

2°. LE payement de la penſion ceſſera au terme fixé par les Statuts ou à la mort de l'Élève.

4°. LE Capital reſtera en dépôt juſqu'à la fin de l'éducation ſeulement; & alors il ſera rembourſé, à la fin de l'éducation, ou avant, en cas de mort de l'Élève: ou l'établiſſement en joüira à perpétuité; moyennant qu'il ſera permis au donateur de remplacer un Élève par un autre Élève, & celui-ci par un troiſieme, & ainſi de ſuite à perpétuité.

5°. Si l'Élève, suivant les statuts, est jugé digne de voyager; la pension continuera au delà du terme pendant trois ans; ou l'on ne remettra les fonds qu'au bout de ces trois années.

6°. Les épargnes sur le revenu des fonds serviront à l'entretien des Élèves dans le cours de leurs voyages.

7°. Les donateurs pourront, suivant ce que le conseil de chaque Établissement aura là-dessus règlé de conforme aux Statuts, désigner d'avance les personnes auxquelles il faudra rembourser le capital.

8°. Ceux qui par l'effet d'un zèle particulier, auront placé des fonds à perpétuité, pourront en faire percevoir les rentes à leurs boursiers au bout de l'éducation, ou les laisser accumuler pour grossir le capital & pouvoir fonder de nouvelles places.

9°. Si le donateur fait recevoir un enfant ou plusieurs; à chaque réception, il déposera autant de fois le même capital qu'il fera recevoir d'enfans; & pour tous ces enfants reçus, la loi sera la même que pour une seul, ainsi qu'il est dit plus haut.

10°. Les conseils qui dirigent chacun des établissemens prendront toutes les mésures convenables, pour que les fonds soient sûrs & à l'abri de tout événement; qu'ainsi jusqu'au terme de l'éducation, rien ne porte atteinte aux conventions réciproques.

11°. Le Conseil de la communauté des Demoiselles pourra, selon que le permettra la distribution des appartemens, admettre 40. Surnuméraires à chaque réception.

12°. Le nombre en est ainsi restraint pour que les autres Demoiselles ne soient pas trop à l'étroit, précaution très importante.

13°. Il en sera de même des filles bourgeoises.

14°. Le Conseil du Corps & celui de l'Académie en feront autant, dès qu'ils auront exécuté leurs plans de bâtimens.

15°. Les Fondateurs, pour prix de leur générosité, recevront des lettres patentes

expédiées par les Conseils qui président aux établissemens ; & s'ils le desirent, ils pourront transmettre à la postérité le souvenir de leurs donations, à la faveur de quelques légeres distinctions.

16°. On ne recevra aucun surnuméraire, quelqu'il soit, sans en avoir rigoureusement observé l'âge & le tempéramment ; & les Statuts seront à son égard constamment suivis en tout point ; sans quoi ce seroit manquer le but de l'Établissement.

C'est pour les maintenir en vigueur, ces Statuts ; c'est pour en conserver toute l'intégrité, que Votre Majesté Impériale renonce à la liberté de nommer aucun surnuméraire ; & que, supofé qu'il émane du trône quelque ordre contraire à ces Statuts, elle permet de ne l'éxecuter en rien ; mais de lui faire à cet égard de respectueuses remontrances.

C'est aussi pour cela, que Votre Majesté donne une nouvelle éxtention aux Lettres Patentes & aux Statuts qui concernent les Etablissemens relatifs à l'éducation, & qu'elle les ratifie de nouveau ; afin que les surnuméraires y soient compris, & que l'éxécution s'étende universellement sur eux, de même que sur les autres Elèves.

Tel est, Madame, le plan que Votre Majesté m'a enjoint de tracer. C'est le seul moyen d'admettre dans les maisons d'éducation, les sujets qui en sont malheureusement éxclus, & de faire rejaillir sur la patrie entiere, les effets salutaires de ces établissemens.

Si Votre Majesté daigne l'honorer de son agrément ; ce sera un grand sujet de satisfaction pour qui presentera des enfants, soit en qualité de parent soit en qualité de patron ; ce que justifiera l'avenir.

Le zèle des donateurs, en passant à nos neveux, servira d'éxemple à tout l'empire.

Enfin vos soins maternels, embrassant ainsi tous vos sujets, ne peuvent que resserrer les liens de leur soumission & de leur fidèlité, & contribuer à immortaliser les glorieuses actions de votre règne.

MADAME

De Votre Majesté Impérial, &c.

ÉTAT.

Des sommes nécessaires pour l'éducation des Élèves confiés aux Établissemens ci-dessous désignés

Établissement	Somme annuelle (Roubles)	Durée	Capital qui sera déposé & dont chaque Établissement percevra la rente, tant que dure l'éducation (Roubles)
Au corps des Cadets, pour chaque élève	240	15 ans	4000
A l'Académie des Arts, pour chaque élève	180	15 ans	3000
Dans la communauté des Demoiselles nobles, pour chacune	198	15 ans	2300
Bourgeoises, pour chacune	120		2000

Le terme étant de 15 ans.

Remarque.

En vertu des statuts: sur le capital, il sera pris, au profit de chaque Demoiselle, au bout des douze ans, la somme de 100 Roubles pour sa dot.

Rapport

Des Commissaires nommés par SA MAJESTÉ IMPÉRIALE, pour éxaminer la représentation que lui a fait Mr. Betzky, sur la nécessité de recevoir des pensionnaires dans les différentes maisons d'éducation.

Très gracieuse Souveraine.

C'est par ordre de VOTRE MAJESTÉ IMPÉRIALE, que nous soussignés avons murement éxaminé la représentation que le Conseiller privé actuel Betzky a faite à VOTRE MAJESTÉ, sur les Établissemens qui concernent l'éducation. Le point dont il s'y agit, est que chaque particulier puisse faire entrer des enfants dans ces Établissemens, soit en payant une certaine somme annuelle, soit en déposant le capital de cette somme. Cet objet, dans toutes ses parties, nous a paru très compatible avec le bonheur de vos fidèles sujets, & parfaitement digne des faits qui illustrent

votre règne. Notre devoir, MADAME, nous oblige en même tems d'aſſurer VOTRE MAJESTÉ, que l'éducation de ces ſurnuméraires & tout ce qui y a rapport, de la maniere que cela eſt règlé dans la dite repreſentation, ſe fonde entiérement & ſur la néceſſité & ſur la poſſibilité des moyens que l'on peut employer en pareil cas. C'eſt ce que nous ſoumettons reſpectueuſement à votre bon plaiſir.

MADAME

DE VOTRE MAJESTÉ IMPÉRIALE.

LES très fideles ſujets.
Comte N. PANIN.
Comte E. MUNNICH.
P. Alexandre GOLITZYN
Comte J. CZERNICHEW.
Grégoire TEPLOW.

de Mai. 1772.

LA repreſentation ci-deſſus a été confirmée par SA MAJESTÉ IMPERIALÉ, à Czarſco-Célo, le 24 *Mai.* 1773.

OB-

OBSERVATIONS
PHYSIQUES
SUR
L'ÉDUCATION
DES
ENFANS.

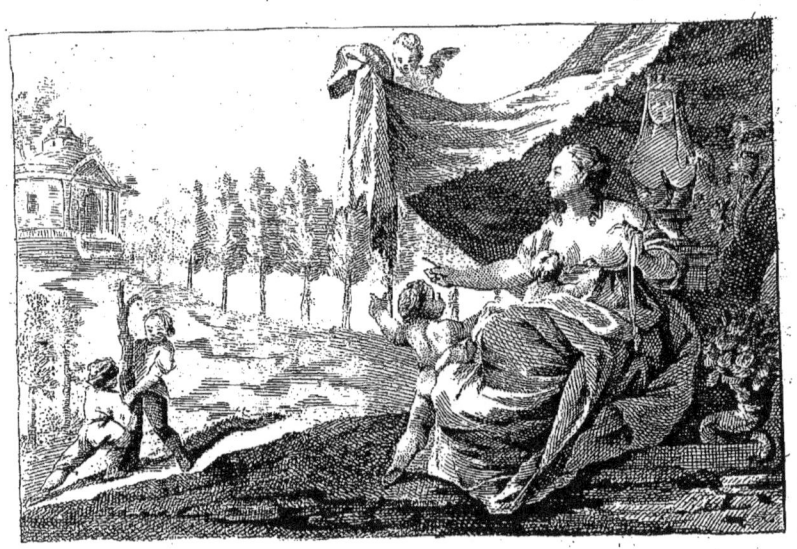

OBSERVATIONS PHYSIQUES SUR L'ÉDUCATION DES ENFANS.

I.

Depuis la naissance jusqu'à l'âge de l'adolescence.
Nourrices.

C'est se rendre coupable envers l'humanité, que d'affliger une femme enceinte, & de manquer aux égards qui lui sont dûs.

LE lait d'une femme accouchée depuis peu, est celui qui convient le mieux à l'enfant nouveau né.

QUE les nourrices soient saines & d'une humeur gaie; qu'elles soient agiles & propres; que leurs gencives soient vermeilles, & leurs dents, blanches; des cheveux roux seront un motif d'éxclusion. (†)

L'ENFANT tétera un peu toutes les deux heures, plus ou moins, suivant les circonstances; mais s'il dort, ne l'éveillez point pour téter.

IL vaut mieux lui donner de bon lait de chevre ou de vâche, que de mauvais lait de femme.

QUE la nourrice n'allaite jamais l'enfant au lit, mais qu'elle se leve pour lui donner la mamelle.

QU'ELLE se garde bien de toujours porter l'enfant sur le bras gauche; mais qu'elle le porte alternativement sur l'un & sur l'autre bras.

LES moindres détails, dans un âge aussi tendre, sont d'une grande importance.

Vêtements des Enfants.

JAMAIS on ne doit emmailloter un enfant, à-moins qu'un vice de conformation ou qu'un accident ne l'éxige à l'égard de quelque membre particulier; la force & l'accroissement du corps dépendent également & d'une nourriture convenable & d'une circulation libre.

LE nouveau né sera donc enveloppé d'un linge sec & mol, sans être fortement serré, puis d'une couverture de laine, légere & revêtue d'un linge, pour que la laine ne touche pas le visage; on le couchera de côté sur un matelas uni; les bords du berceau doivent être garnis d'une laine fine à 4 ou 5 pouces de haut.

Soins que demande l'entretien des enfants.

LES premier instants de la vie sont ceux où elle est le plus incertaine, où elle court le plus de risques: la foiblesse de cet âge, la complexion extrêmement délicate de ces frêles machines les éxpose à des dangers si multipliés, si graves dans leurs suites, que tout nous fait un devoir de la plus éxacte vigilance & de la plus grande circonspection

LE nouveau né doit être soigneusement préservé du froid.

QUAND aux inconvénients que produit quelquefois le filet qui se découvre sous la

(†) ON ne peut douter de l'influence du caractère de la nourice sur celui du nourrisson. On n'en doutoit pas en Grèce, & l'on en est assuré par le cas qu'on y faisoit des nourices Lacédémoniennes. En effet, dit *Plutarque*, si le Spartiate, encore à la mamelle ne crie point; s'il est inaccessible à la crainte, & déjà patient dans la douleur; c'est sa nourice qui le rend tel.

langue des enfants; c'eſt au chirurgien & non à la nourrice à y obvier; l'opération mal faite pourroit avoir des ſuites fâcheuſes.

Les enfants doivent être tenus dans la plus grande propreté; faites-leur reſpirer un air frais, & renouvellez le ſouvent dans les chambres; l'ignorance de ce précepte a cauſé bien des maux.

Les enfants ont l'organe de la vue délicat; un excès de lumiere les bleſſeroit; il faut éviter que cette lumiere tombe trop directement ſur leur berceau, & ne jamais les porter trop ſubitement au grand jour.

L'Enfant endormi doit être couvert de maniere, que ſa reſpiration ſoit libre & que l'air puiſſe ſe renouveller autour de lui.

Gardez-vous de bercer un enfant pour l'endormir; c'eſt un uſage trop dangereux pour n'être pas abſolument interdit.

On le mouchera avec tous les ménagements poſſibles, crainte de lui gâter le nez.

On ne permettra pas à tout le monde de le baiſer.

Mouvements, & ce qu'il faut y obſerver.

L'Enfant ſera ſevré au bout de 10, 12 ou 15 mois, lorsque les dents commencent à poindre; alors on doit l'habituer inſenſiblement à marcher; pour lui affermir les pieds, on les lui détachera ſouvent; & on le tiendra, autant qu'il ſera poſſible, en plein air, depuis le matin juſqu'au ſoir.

Rien ne ſert moins qu'une liſiere; l'enfant aprendra mieux de lui-même à marcher.

Qu'il porte habituellement ſur la tête en forme de couronne, un bourlet bien léger, bien mollet & dont l'épaiſſeur excede, ſur le devant, plus que la longueur du nez.

On ſe gardera bien de confier un enfant aux mains d'un autre, & de laiſſer en ſes mains, ou à ſa portée, rien de ce qui puiſſe lui nuire.

Des larmes modérées ſervent de remède aux enfants; & même, ſelon M. Sanchèz, elles contribuent au développement & à l'augmentation de leurs forces.

Le tems où pouſſent les dents amene d'autres ſoins; il ne faut par oublier que des aliments lourds & groſſiers mettroient en danger la vie de l'enfant.

Depuis que les enfants ſont ſevrés, juſqu'à l'age de 5 ou 6 ans.

Vêtements.

Si l'on ne doit point emmailloter l'enfant, on ne doit pas non plus le ſerrer dans un corſet; l'uſage du corſet ou du corps eſt un uſage qui, en tout tems, doit

être absolument proscrit, comme un abus insensé qui, loin d'aider la nature ou de la rectifier, lui nuit cruellement. C'est envain que le bon sens réclame contre une telle barbarie ; une ancienne coutume en perpétue l'usage chez le sexe & lui a acquis le droit de prescription. Chaque jour néanmoins, une malheureuse éxpérience atteste que des bandelettes trop serrées, des vêtements trop étroits ou trop roides, portent des coups nuisibles à la santé & à la conformation des enfants ; qu'ils amaigrissent telle partie ; font engorger telle autre, & arrêtent le cours de la circulation.

Nourriture.

L'AGE qui apporte des changements très sensibles dans les besoins & dans les forces des enfants, en amene nécessairement aussi & dans la nature & dans la quantité relative des aliments qu'on doit leur donner. Une bouillie faite avec de la farine, est une nourriture trop gluante & d'une digestion laborieuse pour des estomacs trop jeunes, tels que ceux dont il est ici question. Un pain blanc, bien cuit, seché par morceaux & même pilé, est la meilleure nourriture jusqu'à l'âge de deux ans.

DONNEZ à manger toutes les trois heures & peu à chaque fois, plutôt que de donner beaucoup en une seule ; ne vous servez jamais d'une grande cuillere pour faire avaler les aliments à votre enfant.

Soins que demandent les dents.

LES enfants commencent-ils à avoir des dents ? Gardez-vous de recourir à des remèdes plus dangereux qu'utiles ; donnez-leur un hochet dont le bout soit un ivoire très-radouci, ou un petit-pommeau de cristal alongé sans aucun angle à la surface ; vous les verrez le porter machinalement à leur bouche, pour en éteindre l'inflammation ; peut-être seroit-ce assez d'un air pur & frais.

QUAND ils auront des dents molaires, des dents à racines ; il faudra leur donner du pain & de la viande hachée en petits morceaux : on aura grand soin de ne jamais leur faire boire ou manger rien de trop chaud ; observation utile à tous les âges.

LES aliments les plus salubres pour eux sont le pain & la bonne soupe, le laitage & un peu de viande ; on doit interdire à l'enfance toutes choses aigres, la salade & les fruits, les confitures & généralement toutes les sucreries que l'on nomme bon-bons ; les boissons échauffantes, telles que le vin, l'eau de vie &c. Les enfants ne doivent ni manger ni boire, qu'en presence des Surveillants.

Sens.

TOUT ce qui jette beaucoup d'éclat altere la vue ; un trop grand bruit nuit à l'ouie ;

des odeurs fortes bleſſent l'odorât : le goût s'uſe par des mêts âpres, trop acides ou trop ſalés, par des aliments doux, par des épices, par des liqueurs fermentées, des vins purs &c. Le toucher, le ſens le plus étendu, le plus riche, doit être ſoigneuſement préſervé des brûlures, des écorchures ou d'autres accidents ; ainſi que de l'effet imperceptible qui réſulte des ſurfaces ſouvent hériſſées de petits angles tranchants ou de petits dards.

Sommeil.

Les enfants en bas âge doivent dormir quand ils le veulent & manger plus fréquemment.

Il eſt nuiſible pour eux de coucher avec des perſonnes trop âgées.

Soins qu'exige l'entretien.

On doit les préſerver du froid dans la premiere enfance ; & à meſure qu'ils avanceront en âge, les accoutumer inſenſiblement aux injures de l'air.

On aura ſoin de toujours leur laiſſer aſſez de liberté pour entretenir en eux une douce gaité, non moins néceſſaire à la ſanté, qu'au libre développement des facultés phyſiques & morales.

Ils doivent ſe moucher ſouvent ; & les mouchoirs de toile ſont plus ſains que ceux de coton. Les remèdes, autres que ceux qui ſont d'une néceſſité abſolue, ne peuvent que leur porter préjudice. Un enfant a-t-il la migraine ? Eſt-il travaillé d'une forte Colique ? Qu'il s'abſtienne de tout aliment ; qu'il boive un peu d'eau pure ; & qu'on le laiſſe ſe promener en plein air ; ces deux éléments ſont les plus ſûrs mèdecins de cet âge.

Tout excès nuit aux enfants : ne ſoyez à leur égard ni dur ni foible ; ne leur montrez ni cette aigreur qui rebute, ni cette molle condeſcendance dont ils abuſent.

Il faut les accoutumer à faire, ſans le miniſtere d'autrui, tout ce qu'ils peuvent faire, ſeuls.

Ne leur refuſez rien, quand ce qu'ils auront demandé ſe trouvera être juſte ; & ce qui leur aura été une fois refuſé, abſtenez-vous de le leur donner après votre refus : ſinon faites leur bien ſentir la différence des circonſtances qui juſtifie celle qu'ils ne manqueront pas d'obſerver dans votre conduite. Que les larmes n'obtiennent rien de vous, & vous ne les verrez pas y recourir pour vous porter à ſatisfaire leurs caprices ; La facilité de cette reſſource influe en mal ſur leur caractere & les rend opiniâtres ; tout cela dérange la ſanté & altere la gaité, cette qualité ſi néceſſaire.

Ecartez loin d'eux toute vaine terreur ; les ſuites en ſont affreuſes ſoit au moral ſoit au phyſique.

Cherchez, à leur inspirer des passions douces ; qu'ils ignorent, s'il est possible, les tourmens de la haine & de l'envie ; si malheureusement ils en étoient atteints, il faudroit en éloigner l'objet ; c'est là le seul remède qu'il y ait à employer, & ce remède préviendra bien des dangers. Mais si le but est manqué, le mal empirera sûrement ; & il le sera sans retour, si l'enfant conçoit le moindre soupçon sur les motifs de cet éloignement. Pour garantir les enfans des impressions du mauvais exemple, ayez soin d'éloigner d'eux, toutes les personnes mal élevées, toutes les personnes grossieres, indécentes & d'un caractère colérique & fâcheux.

Si leur santé actuelle, si leur accroissement & le bonheur de toute leur vie demandent, de leur part, de la gaité & des amusemens innocens ; tous les soins doivent tendre à déguiser à leurs yeux la sécheresse & les déboires de l'étude : que les connoissances entrent dans ces jeunes ames, sans les fatiguer & sous les dehors riants des plaisirs ; que lorsqu'ils s'instruiront, ils ne croyent que jouer.

Lorsqu'il sera indispensable de les réprimander ou de les punir ; qu'on le fasse sans aigreur, sans la moindre apparence de colere : ils seront plus disposés à croire à la raison, qui les condamne ; ils apprendront à craindre plus la faute que le maître ; une crainte excessive n'émoussera plus leur vivacité naturelle ; leur jeune cœur ignorera cet avilissement qui naît de la peur des coups, & de l'obligation de s'asservir aux volontés d'un maître, lorsque dans celui qui les corrige, ils ne verront qu'un ami qui les punit à regret ; qui hait leurs vices par zèle pour leur bonheur ; qui, pour les humilier, ne se prévaut pas de ce qu'il est le plus fort ; mais qui leur rend justice, parce qu'il est le plus sage.

L'age de deux ans ou au-dessus est chez les enfans, l'époque d'une révolution sensible ; ils commencent à concevoir, à combiner de petites notions ; leur mémoire naissante retient déjà quelques images, quelques sensations prolongées ; ces tables, rases jusqu'alors, conserveront désormais les traits que l'on y gravera. Quel moment pour l'observateur qui épie, qui suit le développement des germes des talents, & qui s'occupe de la culture qui leur convient le mieux !

Exercice, mouvement

Accoutumez les enfants à être en plein air, à supporter les variations du froid & du chaud, en se donnant les plus grands mouvemens ; Le contraire feroit très nuisible.

L'Exercice pris à l'air libre affermit leur constitution, donne a leur gaité un heureux essor & les préserve de bien des maux pour l'avenir : une vie sédentaire, un air épais & mal sain prolongent leur enfance physique, & les fait grandir dans

un tel état de débilité, que toute leur vie n'est plus qu'une maladie lente : qu'ils soient plus long-tems debout qu'assis, & qu'ils n'ayent que des chaises de bois : on peut leur ordonner de marcher à grands pas, la tête droite, les épaules en arriere, sans trop porter le ventre en avant.

III.

Enfants depuis 5 Ans jusqu'à 10.

Vêtemens.

Il ne faut, a-t-on dit, jamais trop serrer les enfants dans leurs habits ; de même, il ne faut pas leur donner des vêtemens précieux & recherchés : ils doivent pouvoir jouer, sauter ou travailler en tout tems & en toute liberté ; leurs habits ne doivent jamais être un motif pour les en empêcher. Ces habits sont-ils trop justes ? les enfants sont gênés ; leur gaité & leur santé en souffrent ; leurs membres ne se déployent pas avec la même aisance ; & la nature languit enchaînée de tous côtés. Les habits sont-ils de prix ? C'est pour la vanité un aliment de plus, & l'ame se rappetisse ; un enfant, dans de beaux habits, joue aussi gauchement, travaille aussi mal, grandit aussi peu, que dans le corset le plus serré ; & à combien de réprimandes cela ne donne-t-il pas lieu ? réprimandes quelquefois dures, souvent chagrines, du moins toujours ennemies de cette gaité douce & pleine de franchise qui doit être l'élément de l'enfance.

Il seroit bon d'user de doubles cordons plats ou de bretelles, pour soutenir les vêtemens de la partie inférieure du corps, sans avoir besoin de les serrer trop fortement.

C'est à cet âge que l'on doit les aguerrir peu à peu contre les intempéries des saisons. Ne leur couvrez la tête que dans une excessive ardeur de soleil ; & ne les enveloppez pas de fourrures, pendant les nuits d'hiver.

Ils ne doivent user, jusqu'à l'âge de 9 ou 10 ans, ni de souliers sans talons, ni d'aucune chaussûre étroite.

Leurs pieds doivent être accoutumés au froid & à l'humidité, pour qu'ils n'y soient plus sensibles.

Leurs corps sont plus délicats, plus foibles que les nôtres, & par conséquent plus susceptibles. Comme la ténuité des tissus laissent en eux plus de voies aux exhalaisons dangereuses ; il est de la plus grande importance de veiller à la propreté de ce qui les touche, de ne pas leur donner un vieux lit ou un vieil habit sur-tout de laine, sans s'être bien assûré que ceux qui les avoient portés, étoient sains.

Les fourrures ne sont nécessaires qu'en voyage, ou lorsqu'on doit demeurer long-

tems exposé aux plus grands froids; l'abus que l'on en fait nuit aux hommes comme aux enfants; un habit de laine ou de soie, bien tissu ou garni de coton est assez chaud; il importe beaucoup à la santé d'être vêtu légérement; & c'est une chose démontrée.

Nourriture.

Des mets sagement variés & toujours accommodés le plus simplement, sont meilleurs que des aliments toujours les mêmes. Toute viande épicée doit être sévèrement interdite; on ne donnera ni thé, ni caffé, ni chocolat aux enfans, sur-tout aux garçons.

Sommeil.

Un sommeil modéré est, dit Mr. Loke, le meilleur rémède; les enfants de cet âge ne doivent plus dormir autant qu'ils veulent; il faut prendre garde que par paresse, ils n'en contractent l'habitude; on n'excepte de cette règle que les enfants foibles & mal-sains.

Plus ils avanceront en âge, plus on doit retrancher de tems sur leur sommeil & cela par une gradation insensible; il ne faut jamais les éveiller en sursaut, pour ne pas les effrayer.

Il vaut mieux qu'ils couchent en plain air, que dans un endroit où l'air entre par deux côtés.

Ils ne doivent ni coucher sur un lit trop mol ni avoir des rideaux; qu'ils s'habituent à dormir au froid & dans un air sec & libre, & que leurs chambres à coucher soient exposées au midi.

Santé.

Il leur seroit bon, à cet âge, d'avoir les cheveux très courts; autant pour qu'on pût leur nétoyer la tête avec une brosse, que pour les préserver de fluxions, de maux d'yeux &c.

La conservation de leurs dents demande aussi de grands soins; qu'elles soient tenues propres; qu'on ne leur donne aucun noyau de fruit, rien de dur à ronger; surtout point d'aliments doux; l'usage trop fréquent des cure-dents leur nuit; celui de l'épingle, encore d'avantage; tout ce qui pique ou blesse la gencive ou rompt l'émail des dents, doit être strictement deffendu.

Que l'on interdise absolument l'usage du cuivre, de l'étain & du plomb; pour éviter le poison qui en provient.

Ne laissez point les enfants habiter une maison nouvellement bâtie ou peinte; bien

moins encore faut-il les laisser dans les endroits où l'on aura employé du vif-argent; qu'ils n'approchent pas même de ceux qui les habitent.

Il importe à leur santé & souvent à leur vie, d'être accoutumés aux rigueurs du froid; plus on le leur fait éviter, plus on les y rend sensibles; qu'ils le supportent, & ils lui devront un corps agile, un tempérament robuste; ils s'épargneront par là bien des maladies.

Que le joug du devoir ne leur pèse point assez pour les abbattre: santé, talens, vertus; mettons tout du même côté: faisons-leur suivre trois parallèles; & que jamais on ne les voye s'entre-heurter; le vrai bien ne peut être l'ennemi du bon. Les leçons ne doivent pas attrister. Que de maux & de l'ame & du corps on évitera, quand on ne perdra pas de vuë d'aussi importantes maximes! que la vérité s'insinue dans ces ames neuves; comme une lumiere douce, dans un œil foible: les yeux brûlés sont condamnés sans retour à ne plus voir: que vos Elèves croyent toujours s'amuser; que, s'il est possible, il n'y ait que vous qui sachiez qu'ils s'éclairent. Pour que vos soins soient fructueux, l'élève doit vivre; & la tristesse, l'abattement & l'ennui sont peut-être les fléaux les plus homicides.

Remèdes.

En fait de remèdes, tout, hors le cas d'une nécessité indispensable, devient dangereux: ne purgeons, ne saignons jamais les enfants par précaution; c'est les tuer de peur qu'ils ne soient malades: Mr. Loke & la raison combattent fortement ce mauvais usage: on a dit plus haut, que la diète, l'eau pure & l'air étoient les meilleurs Médecins: ajoutez qu'il ne faut pas fixer longtems sur un même objet l'attention de l'enfant malade; qu'il faut lui dérober même à son insçu jusqu'au plus petit chagrin. (*)

De tels aphorismes, sagement mis en pratique, délivreront les enfants des maux actuels, en les préservant des maux plus longs que leur eussent laissé les remèdes.

(*) S'il est bon qu'un enfant malade n'ait aucun motif de chagrin; n'oublions pas que c'est à son insçu qu'il faut le lui soustraire, ce motif. Gardons nous de gâter ou la tête ou le cœur par égard pour le corps malade. Un tort, une faute applaudie ou excusée peuvent faire naître un vice. Ne livrons point l'enfant à son caprice, sous le prétexte qu'une censure, même juste, retarderoit sa guérison en le chagrinant: mais dès que son état exclut tout petit chagrin, ménageons tellement tout, entourons-le de telle maniere qu'il n'y ait pas lieu à de tels caprices & qu'il ignore notre ruse: nous lui épargnerons jusqu'au déplaisir de n'être sage, paisible & gai que par un effet de nos soins. La gloire si flatteuse de former un homme & de lui conserver un cœur vertueux, paye bien les peines momentanées qu'il y a de chercher ainsi les moyens de tromper un enfant.

Inoculation.

On inoculera la petite vérole aux enfants, depuis l'âge de 5 à 6 ans ou de 8 à 10. Les parents doivent dépouiller toute crainte à cet égard; elle seroit mal fondée & par conséquent injuste : la nécessité de l'inoculation & ses avantages inéstimables, sont démontrés irrésistiblement, par d'habiles Médecins, par les plus nombreuses expérience & par les plus heureux succès.

Précautions essentielles.

LA raison déffend de faire passer les enfants, d'une joie extrême à un grand chagrin; ce contraste a causé la mort à des hommes vigoureux; quel effet ne produiroit il pas sur des enfants? prévenons donc les malheurs qu'occasionneroit la transgression de ce précepte important.

QUE l'enfant timide soit encouragé par des manieres douces; qu'on lui inspire une noble assurance; qu'on le porte avec sagesse aux choses pour lesquelles il sent de la répugnance; si l'on n'employe de grandes précautions, il sera pour toujours d'un caractère foible & abattu.

LA plûpart des jeunes gens naturellement cèdent au besoin qu'ils ont d'être toujours en mouvement; ils aiment passionément tous les jeux qui demandent de l'action; aussi arrive-t-il très rarement qu'il faille les y forcer : tout repos leur est contraire; c'est pourquoi si quelque maladie ou quelque affection de l'ame leur donne de la répugnance pour le mouvement, on doit les y éxciter par l'appas de quelques jeux agréables: l'âge de l'enfance doit se passer à sauter, à s'amuser; on auroit grand tort d'interdire les amusements aux enfants & de les forcer à rester tranquilles; (*) la nature veut le contraire; il faut donc inventer divers exercices du corps, différents jeux où même l'esprit puisse faire un rôle & s'habituer doucement à bien concevoir, à raisonner avec quelque justesse; le tout sans s'en douter; l'oisiveté gâte tout dans un âge où l'action peut seule concourir efficacement à la multiplication des forces.

LA coutume d'être debout, la plus grande partie de la journée, soit en mangeant soit en aprenant, raffermira leurs membres & leur donnera une rectitude aisée : toutes les parties du corps s'élaborent, se contre-tirent, pour ainsi dire, s'éxercent plus uniformément ; & le sommeil en devient plus calme : on doit donner aux enfants des tables qui soient à la hauteur de leur poitrine.

ON ne négligera pas de les rendre bidextres, autant qu'il se pourra, en éxigeant

(*) ON disoit à une mere, Madame, vous avez là de jolis enfants; mais pourquoi sont-ils si tristes? Je n'en sais rien, répondit la mere; ce n'est pas notre faute, car nous les fouettons tous les jours pour cela.

qu'ils se servent également des deux mains dans leurs jeux ordinaires ; comme en jouant aux quilles, en jettant des pierres à un but éloigné, en s'exerçant à la lutte &c. Il faut leur permettre, tant les jours sereins que les jours nébuleux, en tout état de température, de courir sur le sable, sur des terres labourées, de gravir des montagnes & autres lieux escarpés, de marcher nu-pieds dans le froid, sur des pierres, la tête & la poitrine découvertes ; tout cela fortifie la santé ; il faut le leur permettre sans nulle appréhension ; si l'enfant se refroidissoit, il ne faudroit rien changer à sa maniere de vivre ; sur-tout nul autre remède que l'abstinence : qu'on l'éloigne de tout air infect & mal sain ; & que dans ces occasions, on n'acquiesce point aux conseils imprudents d'une tendresse pusillanime.

Le grand art des Instituteurs de l'enfance, sera de l'amuser & d'écarter d'elle tout danger, mais sans contrainte & sans sévérité.

Etudes.

Ce sera toujours la faute du maître, si son Elève craint ou hait l'étude ; il n'est point né pour cet état, s'il ne sait la lui rendre agréable ; (*) qu'en tout, les fleurs cachent les fruits ; intéressez l'amour propre ; ce magicien fera disparoître les épines ; dans cet instant où c'est encore à vous à donner des noms à chaque objet, n'oubliez pas que l'étude doit être présentée sous le nom de récompense.

L'Etude immoderée nuit à la santé ; n'allons pas plus vite que la nature ; secondons-la sans la trop hâter ; ne souhaitez dans un enfant qu'un sens droit & un bon cœur ; cela & la santé ; c'est tout ce que l'on peut attendre de leur âge.

Il ne faut pas enseigner aux enfants ce qu'ils peuvent savoir sans l'apprendre ; on n'a déjà que trop de choses à leur enseigner ; qu'ils voyent que vous savez & comme vous savez ; ils voudront savoir & ils sauront ; que de connoissances ils peuvent devoir à leurs propres réflexions sur les connoissances des personnes sages ! ils ont peu à apprendre pour qu'ils sachent bien ; un pédant hérissé de sciences n'est pas leur fait ; la premiere de toutes auprès d'eux, c'est l'aménité, la gaîté, la franchise & un caractère aimant ; ces ames novices acquerront des connoissances par le contact des ames instruites, comme un corps fortement aimanté communique sa propriété à un corps qui ne l'avoit pas.

Châtiments.

Il ne faut jamais frapper les enfants, & bien moins faut-il encore user de ces châti-

(*) Un jeune enfant qui aprenoit difficilement, disoit à son maître, mais Mr. vous ne vous impatientez jamais, cela m'étonne. Revenez de votre surprise, lui répondit le maître. Je suis payé pour cela.

ments barbares qu'employe le commun des maîtres; les coups dérangent la santé, troublent les fonctions animales, & produisent souvent de grands maux dont ils sont la cause éloignée; le plus grave de ces maux, sans doute, est cette bassesse, cet avilissement, cette habitude d'être faux, qu'ils ne manquent pas de contracter; que l'on craigne plus que tout, ces détours adroits à l'aide desquels ils voudroient éluder les coups.

Le meilleur genre de châtiments est la privation de ce qui leur plaît le plus; c'est de les empêcher par exemple, de se promener avec les autres, de leur faire honte, mais non pas pour long-tems; ils seront sensibles à la défense de jouer, de se promener, de s'éxercer.

Si les enfants se blessent en jouant; loin de les en punir, il ne faut pas même les gronder. Que de malheurs on préviendra par-là! Combien de personnes foibles & mal conformées, combien d'autres sont mortes, uniquement pour avoir célé, dans leur enfance, les coups qu'elles s'étoient donnés, les chutes qu'elles avoient faites, par la crainte d'être punies! Des accidents faciles à guérir dans le principe, deviennent presque toujours incurables; quand on n'en connoît pas à tems la véritable cause. On aura donc en horreur la conduite atroce de ces parents, de ces gouverneurs qui sont les tyrans de l'éducation, qui punissent par caprice, par humeur, qui gourmandent sans cesse les pauvres enfants confiés à leurs soins, pour de petites espiègleries, pour des distractions, pour des jeux, des amusements indispensables & qui importent non seulement à leur santé, mais même au bonheur de leur vie.

I V.

Enfants depuis 10 ou 12 ans jusqu'à 15 ou 16.

Vêtements.

L'habit doit toujours être simple, aisé; & quoiqu'il doive se rapprocher davantage de l'usage ordinaire, on observera toujours qu'il ne soit point étroit & qu'il ne gêne aucune partie du corps: on doit agrandir les vêtemens & les élargir à mesure que le corps prend de l'accroissement; On se ressouviendra toujours que les Vêtements ne doivent jamais être trop chauds; à quelque âge que ce soit, mais principalement à l'âge de 7 à 8 ans: c'est par ce moyen qu'on aguerrira les enfants contre la rigueur du froid, les intempéries de l'air & les vicissitudes des saisons.

Nourriture.

L'homme ne se nourrit pas de végétaux autant que la bête, qui est elle-même

créée pour la nourriture des hommes; ces deux aliments mêlangés se corrigent l'un par l'autre.

Rien n'est meilleur que de s'accoutumer à un régime un peu grossier, à manger tout ce qu'on peut manger, à n'être pas délicat dans le choix des assaisonnements; que les mêts soient sains & simples; l'appétit est le meilleur assaisonnement, & l'activité entretient & aiguise l'appétit; on doit observer de mâcher suffisamment tout ce qu'on mange, la mastication étant une premiere digestion.

On doit varier les mêts & en donner néanmoins toujours de simples; Excepté dans la convalescence, les enfants doivent manger de tout, mais avec sobriété; on doit même faire quelque petite violence à leurs dégoûts; ne leur donnez point de ces ragoûts recherchés, de ces cuisines savantes, qui ne sont rien moins que des poisons délicieux; des mêts sains nourrissent, fortifient, entretiennent la santé & préviennent une infinité de maux; ces mêts préparés si artistement embrasent le sang, rongent les solides & hâtent les langueurs physiques & morales de la vieillesse.

Boissons.

Une eau pure, sans odeur, sans saveur, est la meilleure des boissons & le plus puissant digestif.

L'eau pure & de bon vin mêlés ensemble, c'est-à-dire, peu de vin sur beaucoup d'eau, font une boisson dont l'usage journalier ne peut qu'être bon; on assure que le Kouassie rouge est plus sain que le blanc.

Observation.

On sait que l'éxemple agit sur les enfants avec bien plus de force que les préceptes; il ne faut donc rien faire en leur présence, dont l'imitation puisse nuire à leur santé: On éloignera d'eux tous les gourmands, tous les ivrognes, tous les paresseux, tous les téméraires, tous les gens cruels, & sur-tout les voluptueux.

Sommeil.

A mesure que l'enfant croît, il faut retrancher sur les heures de son sommeil; on ne doit jamais l'éveiller trop brusquement; on le fera coucher de bonne heure; & il sera bon de lui faire respirer l'air frais du point du jour; l'expérience prouve l'utilité de cette coutume.

L'enfant doit dormir étendu & non courbé; les coussins ne doivent pas être hauts; il faut bien se garder de lui causer une sueur forcée en le couvrant trop; cette sueur contre nature, en l'affoiblissant, le rendroit valétudinaire.

M. LOKE conseille de faire coucher les enfants sur un lit dur, sur une simple paillasse ou un matelas de laine & non sur un lit de plume ; une couche trop molle énerve le corps & le rend fluet ; l'enfant qu'on habitue à coucher un peu plus durement, aura une constitution plus vigoureuse & sera plus vert dans la vieillesse.

Sensibilité.

LA sensibilité, celui des dons de la nature auquel nous devons & tous nos plaisirs & toutes nos peines, doit être tellement dirigée dans notre enfance, qu'en ne nous faisant rien perdre des uns, elle ne nous transmette qu'une impression amoindrie des autres ; que l'enfant apprenne la patience, comme le reste, en la voyant dans ses maîtres ; qu'il sache souffrir paisiblement & sans inquiétude, pour les avoir vus souffrir sans se plaindre ; que sensible aux maux d'autrui, il oublie aisément les siens ; qu'il craigne d'affliger les autres de ses propres douleurs, en se plaignant ; on saisit sans peine le double avantage d'un aussi noble motif : toutes les sortes de bien se tiennent ; ne portez pas un regard effrayé sur ses moindres blessures ; ne lui apprenez point à exagérer ses maux ; car l'étendue de l'idée que nous nous en faisons, ne devient que trop ordinairement celle de leur réalité.

Il est très important de ne point adopter de ces remèdes que propose par-tout & pour-tout l'ignorance des femmes & du vulgaire ; tel de ces prétendus spécifiques qui a incontestablement guéri tout le monde, tuera votre Élève ou le fera languir toute sa vie : les enfants ne doivent ni en user ni y croire ; ce préjugé seroit une dangereuse sorte de maladie.

Éducation.

L'HABITUDE d'une vie uniforme fait que l'enfant souffre à chaque changement : pour qu'il pût se prêter à tout avec facilité, il seroit bon que dans ce qui regarde la nourriture & le soin du corps, on ne suivît jamais d'autre règle que celle de n'en avoir pas : qu'il passe sans peine, comme sans danger, d'un extrême à l'autre ; la nature bien dirigée se prête à tout : veilles, travaux, chaleur, froidure, pluie, serein, faim, soif, il supportera tout, si vous le rompez à tout ; la plupart des enfants ne semblent malheureusement être destinés qu'à l'une des moitiés de la condition humaine ; on les forme dans la supposition qu'ils ne seront qu'heureux ; il seroit bien surprenant qu'ils le fussent & qu'ils fussent l'être.

Musique.

LES instruments qui exercent les poumons peuvent fatiguer l'enfant & nuire à sa santé ;

té ; tels que les hautbois, les flûtes, la trompette, le cor &c. On préférera donc les instruments qui ne peuvent être nuisibles à la santé ; à moins que le tempérament ne réponde à la force du penchant qu'auroit l'enfant pour quelqu'un de ces instruments.

Passions.

Il est moins dangereux pour les jeunes gens d'être en proie à diverses passions, que d'être maîtrisés par une seule : on doit diversifier leurs inclinations, pour les briser l'une par l'autre, & empêcher que l'une d'elles ne devienne dominante.

Jeu.

Tous les jeux dans lesquels on perd & l'on gagne, les jeux sur-tout qui demandent peu de mouvement doivent être interdits à la jeunesse ; outre les inconvénients du repos & d'une laborieuse tension de tête, ils aigriffent l'humeur & allument le sang en irritant la cupidité ; le jeu est un état de guerre sociale où chaque acteur cherche à dépouiller, non seulement son adversaire, mais encore ses parents les plus proches, ses meilleurs amis. Que deviennent alors cette douce gaîté, ces sentiments tendres, cette sociabilité si justement recommandés dans nos Institutions ? Apprenez aux enfants à connoître le prix du tems & de l'argent, & ils ne perdront par tous les deux à la fois.

Tempéraments.

Ce n'est que vers l'âge de 15 ans que se manifeste le tempérament qui dominera dans l'homme ; il est nécessaire d'en avoir des notions claires.

Signes des tempéraments sanguins.

Un sujet d'un tempérament sanguin, a le teint frais & vermeil, est inconstant, gai, content de peu, ne s'inquiète de rien, aime à rire, badine sans offenser personne &c. C'est le meilleur tempérament ; si on le maintient dans un juste milieu, qu'on n'atteint dans les enfants, que par l'éxacte observation des règles ici prescrites.

Signes des tempéraments phlegmatiques.

L'homme d'un tempérament phlegmatique, est communément doux, délicat, a le cœur tendre, est peu courageux, a l'air agréable, acquiesce volontiers à ce qu'on dit, se laisse gouverner, n'a pas l'esprit vif, est lent dans ses entreprises, paresseux, calme, patient, tiède dans l'amitié quoique affectueux, peu susceptible d'une forte haine ; il conçoit difficilement, agit mollement, & n'invente point, est imitateur, né

hâte jamais sa décision, qui est assez juste ; capable d'observations, il approfondit les sciences & peut donner de bons conseils ; physicien scrutateur, l'aile d'un papillon le fixera des jours entiers: il aime une musique langoureuse & la poésie pastorale, fuit doucement les soucis de la vie & se charge rarement de travaux pénibles : c'est l'antipode du tempérament *colérique*: on doit l'éxciter au mouvement en l'entourant de motifs pressants d'éxercices un peu vifs, & attacher quelque agrément à la suite du repos ou de cet état d'inertie qu'il recherche.

Signes des Tempéraments colériques.

UN homme colérique a des yeux perçants, étincelants ; il est sensible, s'enflamme aisément ; il juge d'un clin d'œil, & son jugement quoique précipité, porte rarement à faux ; il abonde en pensées ; ami chaud, il est implacable dans sa haine ; il s'agite sans cesse ; son sang est dans une éffervescence continuelle ; un mot, un rien l'embrase ; les éxercices violents lui plaisent ; il est actif & patient ; il est de la plus heureuse célérité dans les affaires ; fécond en ressources, qu'il sait bien mettre en œuvre ; jamais calme ; jamais content ; il ne peut différer une entreprise ; il veut éxécuter avec la rapidité de sa conception ; amant passionné, inventif & jaloux ; sa vengeance est terrible ; il s'écarte du bien comme un fou déchaîné & y revient avec la même fougue : il chérit les sciences ; son esprit dévore tout ce qui est dans sa sphère d'activité ; ce qu'un autre apprend, il l'invente ; ce qu'un autre cherche, il l'a déjà créé &c. Un tel homme doit absolument s'abstenir de liqueurs fortes, de mêts irritants ; sa pétulance habituelle demanderoit que l'on donnât pour lui quelque attrait au repos.

Signes des Tempéraments mélancoliques.

CE tempérament ne se manifeste guères qu'à 30 ans. S'il est presque toujours vrai de dire que l'homme est l'enfant des circonstances ; c'est principalement de ce tempérament qu'on doit dire qu'il est totalement leur ouvrage ; c'est moins la nature que la nature modifiée par elles. Si les parents d'un enfant étoient de ce tempérament, c'est à l'éducation à l'y soustraire. Le mélancolique a le visage maigre, la peau sèche & ardente, des cheveux noirs & durs; son visage s'enlaidit presque toujours en grandissant: son air est repoussant ; son regard, austère ; ses pensées sont profondes & sombres ; sa mémoire est tenace ; son jugement est sûr & gravement motivé: il aime à censurer les actions des hommes ; il n'a des yeux que pour leurs fautes ; il est propre aux sciences les plus sublimes ; ami solide, il abhorre les hommes dès que son ami l'a trompé ; amant profondément sensible, il est prêt à s'immoler pour l'infidèlité d'une maîtresse ; une langoureuse oisiveté, la solitude, l'ennui le plus noir, voilà son élément ;

il fe diftingue toujours foit dans la haine foit dans l'amitié ; il veut avec énergie ; fes fouhaits furpaffent fes forces : c'eft au fuprême degré qu'il eft vertueux ou fcélérat.

Il eft inutile de démontrer ici combien il importe de détourner ou de mitiger un femblable tempérament. Dès les premiers fignes, il faut entourer ce malade d'objets agréables ; que les fcènes gaies fe fuccedent autour de lui ; qu'il ne s'appefantiffe pas même fur le plaifir, qui cefferoit de l'être ; qu'on ne lui en donne pas non plus de trop vifs ; ce qui eft véhément dure peu ; les intervalles fe rempliffent difficilement ; & les vuides font affreux : c'eft de tous les malades, celui dont il faut écarter le plus foigneufement jufqu'au moindre foupçon de fa maladie ; s'il y croit jamais, elle fera prefque incurable : on doit le diftraire par des fpectacles riants : il faut pour fon bien, le priver du plaifir de repandre ces larmes qu'arrachent les fentiments bien exprimés : les voyages lui conviennent mieux que tout.

Occupations.

Les arts, les travaux méchaniques, toutes fortes d'ouvrages de main qui exigent des efforts, du mouvement, de l'activité ; font ceux qui conviennent le mieux à l'homme jufqu'à l'âge de 30 ans, qui eft la meilleure faifon de la vie ; les occupations qui demandent qu'on fe fixe en un endroit & pendant long-tems, & qu'on n'y faffe que de petits mouvements, font celles qui contrarient le plus la nature. Le tems que l'on deftine à la promenade, feroit bon à employer à quelque courfe pénible & longue, tant au foleil qu'en tems de pluie, à fauter, à danfer, à jouer à la paume, aux quilles, à faire des armes, à monter à cheval &c. Ces divers éxercices doivent être placés fagement & fuivre l'accroiffement fucceffif des forces.

Suites dangereufes de l'amour.

Les jeunes gens n'ont encore que les forces néceffaires à leur accroiffement & à l'affermiffement de leur conftitution ; c'eft pourquoi ils ne peuvent les détourner de cet important objet fans fe faire un tort irréparable. Il eft trop effentiel pour eux d'ignorer long-tems qu'il eft poffible de les prodiguer & de les perdre : il faut les préferver de tout difcours obfcène, de tout gefte lafcif, de toute lecture dangereufe, empêcher la fociété trop fréquente des deux fexes ; pour ne pas donner lieu à l'éxplofion d'une flamme dont le foyer refferré les anime & les fortifie, mais dont l'éruption trop hâtée les embraferoit pour les éteindre avant le tems.

Tabac.

Le tabac n'est bon que comme remède ; il porte atteinte à la mémoire ; on peut en permettre un usage très modéré, aux sujets d'un tempérament phlegmatique, & à ceux qui sont attaqués de fluxions de tête ou de rhumes de cerveau.

Propreté.

Le précepte de la propreté est de tous ceux qui concourent à former une bonne éducation, celui dont la négligence seroit le moins excusable & dont l'observation doit être la plus constante. Il ne seroit pas impossible de prouver la singuliere influence que la propreté a sur l'esprit & le cœur des enfants: quelques sages y ont vu le symbole de la pureté de l'ame: Il est certain que la propreté, la décence, la politesse, l'honnêteté, l'honneur &c. ont un côté par où ils se tiennent: les Tuteurs, les Supérieurs des maisons consacrées à l'éducation, doivent veiller très rigidement à ce que tout y soit propre, & y donner, eux-mêmes, l'exemple constant d'une vertu si recommandable.

Bains Tempérés.

Les bains sont de la plus grande utilité; ils consolident le corps, produisent les plus heureux effets sur le genre nerveux, préviennent les maladies cutannées & en guérissent beaucoup d'autres; mais comme il est arrivé de tant d'autres bonnes choses, leur usage s'est converti en abus.

Les bains publics sont très mal bâtis & plus mal entretenus: le peuple y entre dès que la cheminée est fermée & avant qu'on ait tout préparé & versé de l'eau sur les cailloux rouges; une chaleur excessive produit le contraire de ce qu'on pourroit en attendre: d'ailleurs bien des gens s'exposent à des excès très incompatibles: ils se lavent dans le plus fort degré de chaleur, se frottent de drogues très fortes, de racines acides; & après avoir mis tout leur corps dans un mouvement terrible & excité en eux la plus abondante sueur, ils étanchent leur soif par de grands verres d'eau froide, quelquefois même à la glace; d'où il arrive qu'une apoplexie les emporte subitement: d'autres très échauffés vont au froid, s'arrosent d'eau froide, se roulent même dans la neige: il est de toute importance de fuir d'aussi dangereux extrêmes.

Pour retirer des bains chauds toute l'utilité dont ils sont susceptibles, il faut 1°. y entrer deux heures avant le dîner ou le souper; car il est dangereux d'y entrer après le repas. 2°. Il faut attendre, pour y entrer, que l'eau froide jettée sur les cailloux, ne produise plus que des vapeurs agréables & que l'on puisse respirer sans incommodité. 3°. On doit suer, se frotter & se reposer deux heures, se laver premièrement.

avec de l'eau tiède & paſſer ainſi par dégrés à l'eau froide. 4°. Il n'y faut boire ni vin ni eau de vie ni autres liqueurs fortes: on peut appaiſer ſa ſoif par un uſage modéré de boiſſons dont la chaleur ſoit égale à celle du bain; comme de petite bierre, de Kouaſſe ou de thé. 5°. On doit paſſer, au ſortir du bain, dans une chambre chaude, ſe mettre au lit & ſe repoſer juſqu'à ce qu'une nouvelle moiteur ait ſuccédé à la froidure; c'eſt alors qu'il faut moins que jamais boire rien de froid. 6°. On doit recommander fortement aux nourrices & aux femmes qui prennent ſoin des enfants, de ne jamais les porter ſur les bancs élevés du bain, où la chaleur leur ſeroit extrêmement nuiſible; ni de ne jamais les laver plus haut que ſur le banc le plus bas (*).

(*) Les bains ruſſes ſont communément des Etuves très chaudes, faites en amphithéatre. Les dégrés de chaleur augmentent à proportion que les gradins ſont plus élevés, & au contraire. Je ſuis entré dans quelques détails ſur ces bains, à la fin du premier volume de la *Médecine rappellée à ſa premiere ſimplicité*. Les curieux s'en formeront là une idée juſte.

ADDITION DE L'EDITEUR,

M. D * * * * * *.

Tels ſont les plans & les Statuts des Différents Etabliſſements ordonnés par Sa Maj. Imp.

Lorſque le tems, & la conſtance de cette grande Souveraine les auront conduits au point de perfection dont ils ſont tous ſuſceptibles & que pluſieurs ont atteint; on viſitera la Ruſſie pour les connoître, comme on viſitoit autrefois l'Egypte, Lacédémone & la Crète; mais avec une curioſité qui ſera, j'oſe le dire, & mieux fondée & mieux récompenſée. J'en apelle au témoignage de pluſieurs étrangers qui récemment arrivés à Petersbourg, & Incrédules dans les premiers Inſtants, enchériſſoient enſuite ſur mes éloges.

Si l'on veut ſçavoir à préſent juſqu'où la Nation eſt convaincue de l'importance de ces Inſtitutions, & juſqu'où elle en eſt reconnoiſſante; on en jugera par les honneurs qu'elle a Décernés au Patriote Betzky, pour avoir dignement ſecondé les vues de la Souveraine.

Le Sénat lui a fait frapper une médaille d'or où l'on voit d'un côté le Buſte de Mr. Betzky, avec la Légende: Jean, Fils de Jean, Betzky. Le Revers repréſente la Reconnoiſſance avec ſes Attributs ordinaires; elle eſt aſſiſe ſur une pierre quarrée; à ſa gauche eſt une Pyramide qu'elle a fait ériger: Des Enfans y attachent un Médaillon avec le Chiffre. I. B. Ces Enfans ſont les Symboles des quatre Etabliſſemens, fondés par Cathérine II. Le premier eſt la Maiſon d'Education à Moſcou: Le ſecond eſt l'Académie des Beaux-Arts: Le troiſieme eſt la Communauté des Demoiſelles & des Bourgeoiſes; & le quatrieme eſt le Corps des Cadets de terre. Le fond eſt décoré du vaſte & beau Bâtiment de ces Etabliſſemens patriotiques. La Légende eſt: Pour l'Amour de la Patrie: Et on lit dans l'Exergue: Par le Sénat, le 20 Novembre 1772. Cette date marque l'époque de la ſignature de trois nouveaux Etabliſſemens; ſçavoir d'une Caiſſe de Veuves; d'une autre Caiſſe de Dépôt; & d'un Lombard: Ils ſont d'une ſi grande utilité pour toutes les Claſſes de la Société, qu'on doit les regarder comme le complément des Privilèges accordés par S. M. Impériale à la Maiſon d'Education de Moſcou.

Cette Médaille fut préſentée à Mr. Betzky, en plein Sénat, avec l'Agrément de Sa Maj. Imp. par Mr. le Procureur Général Wiazemsky, portant la parole au nom de la Nation.

FIN.

TABLE DES ARTICLES,
Du Tome II.

Plan Général d'Education pour la jeune Noblesse des deux Sexes. *page* 1
Privileges & Règlemens de l'Académie Impériale des Beaux-Arts-Peinture, Sculpture & Architecture, &c. 8
Statuts & Réglemens du Collège d'Education. 14
Chap. I. De la Réception des Enfans & de leur Education. 15
 De l'Inspecteur & de ses Devoirs. 17
 Du Sous-Inspecteur. 20
 Des Gouverneurs & Gouvernantes. *ibid*.
 Des Examens. 21
Chap. II. De l'Académie des Arts.
 Du Président, 23
 Du Directeur. 25
 Des Recteurs, & adjoints à Recteurs. 26
 Des Professeurs & Adjoints à Professeurs. *ibid*.
 Du Secrétaire. 28
 Des Académiciens. *ibid*.
 Des Assemblées. 29
 Des Examens & Récompenses. 30
 Des Elèves qu'on instruit dans les Classes, & des Pensionnaires. 32
 De tous les Etablissemens en général. 33
Institution du corps Impérial des Cadets. 36

PREMIERE PARTIE.

De l'Education & de l'Instruction de la Noblesse en général. *page* 39
De la Police dans l'intérieur du Corps. 44
Des Vêtemens. 45
Des Professeurs & Gouverneurs de l'Ecole Militaire. *ibid*.
Des sciences & des Instructions. 46
Des Récompenses. 49
Des Châtimens. *ibid*.

SECONDE PARTIE.

Méthode qu'employoient les Romains dans la distribution des charges de la République. 52
De ce qui doit être enseigné aux Elèves. 56
Observations Particulieres. 60
Des Mœurs. 63
De certains Etablissemens nécessaires au Corps des Cadets. *ibid*.
Récapitulation. 65
Statuts du Corps Impérial des Cadets. 68
Des devoirs du Conseil. 70
Du Secrétaire du Conseil. 73
Du Directeur Général. 74
Du Censeur. 75
De l'Ordre qu'on doit suivre, dans l'éducation & instruction de la jeune Noblesse. 77
De la Division des Elèves. *ibid*.

TABLE DES ARTICLES.

Sciences nécessaires aux Elèves des CINQ AGES, tant pour l'État Militaire que pour l'État Civil. *page* 78
Enumération des sciences, qui sont le fondement de toutes les autres. . . *ibid.*
De la Réception des Enfans du premier age. 79
De la Directrice & des Gouvernantes du premier âge. 80
Etat des Enfants, du PREMIER age. . . 81
Sciences auxquelles on les appliquera. . . *ibid.*
Des Inspecteurs & des Gouverneurs. . . 82
Etat du SECOND age de IX à XII Ans. . *ibid.*
Sciences applicables au second age. . . . 83
Etat du TROISIEME Age, de XII à XV. *ibid.*
Sciences qui conviennent à cet Age. . . *ibid.*
Du QUATRIEME & du CINQUIEME age. 85
Du Sous-Colonel. *ibid.*
Du Major & de l'Aide-Major. . . *ibid.*
Des Capitaines, chargés en même tems des Fonctions d'Inspecteurs, dans chaque Compagnie. 86
Des Lieutenans & sous-Lieutenans faisant fonctions de Gouverneurs; & des Enseignes, chargés de celle de Précepteurs. . *ibid.*
Des Bas-Officiers & des Caporaux. . . 87
De l'Inspecteur des Etudes, pour les Elèves destinés à l'état civil, & des Professeurs-Gouverneurs. *ibid.*
Etat du quatrieme Age, de Quinze à Dix-huit ans, & du Cinquieme de XVIII à XXI ans. *ibid.*
Sciences convenables, au Quatrieme age. . 88
Sciences par lesquelles on terminera l'Education des Elèves du Cinquieme Age. . *ibid.*
Observations sur ces deux derniers Ages. . *ibid.*
Des devoirs de tous les Supérieurs en général. 89
Du Directeur des Sciences. 90
Des Examens & des Récompenses. . . 91
Du Lieutenant de police & du Tréforier. . 93
Devoirs du Lieutenant de Police. . . . 94
Du Tréforier. 95
Etat des Frais de Régie de l'Administration du Corps-Impérial des Cadets nobles. . . 98

Observation. *page* 102
Ordre de S. M. au Sénat. . . . *ibid.*
Instructions pour le Général-Directeur. . . 103
Institution de la Communauté des Demoiselles & de celle des Bourgeoises. . . 108
Réflexions du Traducteur sur l'Education des Demoiselles. 109
CHAP. I. Section I. 117
CHAP. II. 119
CHAP. III. La Dame supérieure. . . . 125
La Dame Directrice. . . . 126
Dames Inspectrices. . . . 127
Dames Maîtresses de Classe. . *ibid.*
Maîtres. 129
Médecin. *ibid.*
Econome. *ibid.*
Servantes. Portiers. . . . 130
De la Communauté des Bourgeoises. *ibid.*
Representation de M. Betzky, sur la nécessité de recevoir des Pensionnaires, dans les différentes maisons d'Education. 132
Etat des sommes nécessaires pour l'Education des Elèves confiés aux Etablissemens cy-dessous désignés. 135
Remarque. *ibid.*
Rapport. *ibid.*

Observations Physiques sur l'Education des Enfans. 137
Depuis la naissance jusqu'à l'âge de l'adolescence. 139
Nourrices. *ibid.*
Vêtemens des Enfans. . . . 140
Soins que demande l'entretien des Enfans. . *ibid.*
Mouvemens, & ce qu'il faut y observer. . 141
Depuis que les Enfans sont sevrés, jusqu'à l'âge de V à VI ans. . . . *ibid.*
Vêtement. *ibid.*
Nourriture. 142
Soins que demandent les dents. . . *ibid.*
Sens. *ibid.*

TABLE DES ARTICLES.

Sommeil. Page	143	Observation. Sommeil. . . Page 151
Soins qu'exige l'entretien. . .	ibid.	Sensibilité. 152
Exercice, mouvement. . . .	144	Education. ibid.
Enfants depuis V ans jusqu'à X. Vêtements.	145	Musique. ibid.
Nourriture.	146	Passions. 153
Sommeil.	ibid.	Jeu. ibid.
Santé.	ibid.	Tempérament ibid.
Remèdes.	147	Signes des tempéraments sanguins. . ibid.
Inoculation.	148	Signes des tempéraments Phlegmatiques. ibid.
Précautions essentielles. . . .	ibid.	Signes des tempéraments Colériques. . 154
Etudes.	149	Signes des tempéraments Mélancoliques. ibid.
Châtiment.	ibid.	Occupations. 155
Enfants depuis X ou XII. ans jusqu'à XV ou XVI. Vêtements.	150	Suite dangereuse de l'amour. . . ibid.
		Tabac. Propreté. . . . 156
Nourriture.	ibid.	Bains Tempérés. . . . ibid.
Boisson.	151	Note de l'Editeur M. D**. . 158

Fin *de la* Table *du* Tome II.

www.ingramcontent.com/pod-product-compliance
Lightning Source LLC
Chambersburg PA
CBHW071529220526
45469CB00003B/704